ENTRETIENS
SUR LES VIES
ET
SUR LES OUVRAGES
DES PLUS
EXCELLENS PEINTRES
ANCIENS ET MODERNES;
AVEC
LA VIE DES ARCHITECTES

PAR MONSIEUR FELIBIEN.

NOUVELLE EDITION, REVUE, CORRIGÉE
& augmentée des Conferences de l'Académie Royale
de Peinture & de Sculpture;

*De l'Idée du Peintre Parfait, des Traitez de la Miniature,
des desseins, des Estampes, de la connoissance
des Tableaux, & du Goût des Nations;*

DE LA DESCRIPTION DES MAISONS DE
Campagne de Pline, & de celle des Invalides.

TOME QUATRIÉME.

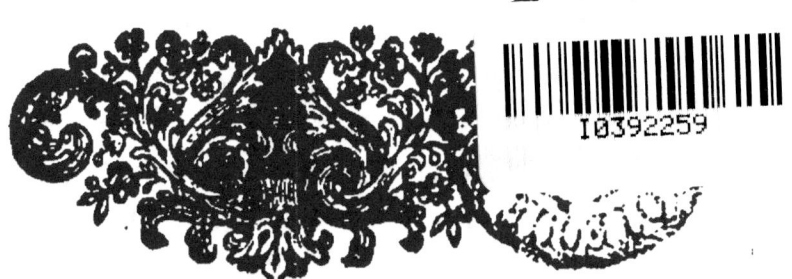

A TREVOUX,
DE L'IMPRIMERIE DE S. A. S.

M. DCCXXV.

ENTRETIENS SUR LES VIES ET SUR LES OUVRAGES DES PLUS EXCELLENS PEINTRES ANCIENS ET MODERNES.

HUITIÉME ENTRETIEN.

CE qu'un celebre Orateur a dit autrefois, que dans tous les Arts il n'y en a point où il ait paru si peu de grands hommes que dans l'éloquence, se peut dire aussi de la Peinture puis que l'Histoire tant acienne que moderne, nous fait remarquer peu de Peintres qui ayent excellé. Pymandre qui m'avoit souvent oüi parler du Poussin comme d'un homme extraordinaire, souhaitoit avec passion d'apprendre quelque chose de sa vie & de ses ouvrages. Mais l'embarras des affaires, & la difficulté de nous rencontrer nous avoit empêchez assez long-

tems de nous rejoindre. M'ayant trouvé un jour au logis en état de n'en pas sortir, il m'engagea insensiblement à continuer nos Entretiens sur les vies des Peintres ; & comme nous nous fûmes retirez dans mon cabinet, je lui parlai de la sorte.

Je vous ai fait voir jusques-ici le commencement & le progrès de la Peinture. Je vous ay nommé les Peintres anciens qui ont eû le plus de réputation. Je vous ay dit de quelle sorte cet Art, après avoir été presque éteint, parut de nouveau dans le treiziéme siecle, & qui furent ceux qui contribuerent les premiers à le rétablir ; que Michel Ange, Raphaël, & quelques autres de leur tems, le porterent au plus haut degré où nous l'ayons vû. Vous sçavez ceux qui se sont signalez dans leurs écoles, & en plusieurs lieux d'Italie ; comment la Peinture se perfectionna dans les autres païs ; & aussi de quelle sorte elle vint à décheoir, quand certains Peintres qui parurent au commencement de ce siecle, s'étant laissez aller à des goûts particuliers, au lieu de marcher toûjours sur les pas des plus grandes maîtres, ne suivirent que leurs propres genies. Car il est vrai que dans Rome même on ne pratiquoit presque plus les enseignemens ni de Raphaël, ni des Caraches, lorsque le Poussin commença, si j'ose le dire, à nous
ouvrir

ouvrir les yeux, & à nous donner des connoissances encore plus grandes de la Peinture, que celles que nous avions eûës, puis qu'ayant remonté jusques à la source de cet art, il nous a appris les maximes des plus sçavans Peintres de l'antiquité, & a mis en pratique ce que nous ne sçavions de l'excellence de leurs ouvrages, que par le rapport des Historiens.

Que dites-vous, interrompit Pymandre ? Peut-on croire qu'il ait suivi de si près ces fameux Peintres, lui qui n'a point fait de grands ouvrages, quoiqu'il ait eû pour cela des occasions assez favorables ?

Quand j'aurai, repartis-je, fait un abregé de ses emplois, vous serez éclairci des choses dont vous êtes en doute : mais il faut pour parler de lui, que je commence dès sa naissance, puis qu'il merite bien d'être connu dans toute l'étenduë de sa vie.

NICOLAS POUSSIN nâquit à Andeli en Normandie l'an 1594. au mois de Juin. Son pere nommé Jean, étoit de Soissons ; & ceux qui l'ont connu, assûrent qu'il étoit de noble famille, mais qu'il avoit peu de bien, parce que ses parens avoient été ruïnez durant les guerres civiles sous les Rois Charles IX. Henry III & Henry IV. au service desquels il avoit porté les armes. Aussi ce fut après la prise de la

Ville de Vernon que Jean Poussin qui étoit à ce siége avec un de ses oncles de même nom, Capitaine dans le Regiment de Thavannes, épousa Marie de Laisement, veuve d'un Procureur de la même Ville nommé le Moine, de laquelle il eut Nicolas Poussin.

Il est toûjours glorieux, interrompit Pymandre, de tirer son origine de parens nobles; mais comme c'est une chose qui ne dépend point de nous, la vertu peut réparer ce que la nature ne nous a pas donné; & même on peut dire que comme l'eau n'est point plus pure que dans sa source : aussi la noblesse n'est point plus illustre que dans celui qui par ses belles qualitez, se rend considerable à la posterité, & donne le premier un nom illustre à ses descendans.

Le Poussin, repartis-je, n'a pas été assez heureux pour faire passer aux siens ce qu'il avoit acquis d'honneur & de bien : mais ses ouvrages lui tiennent lieu d'enfans qui ne lui ont jamais donné que du plaisir, & qui conserveront son nom avec bien de la gloire pendant plusieurs siecles. Comme c'est par eux qu'il s'est rendu illustre, je ne veux pas chercher dans ses ancêtres de sujets de le loüer : je ne veux, pour établir son grand merite, que ce qu'il a fait pendant sa vie.

Si-

Si-tôt qu'il fut en âge d'aller aux écoles, ses parens eûrent soin de le faire instruire. Il donna de bonne heure des marques de la bonté de son esprit, mais particulierement de l'inclination qu'il avoit pour le dessein : car il s'occupoit sans cesse à remplir ses livres d'une infinité de differentes figures, que son imagination seule lui faisoit produire, sans que son pere, ni ses maîtres pussent l'empêcher, quoiqu'ils fissent toutes choses pour cela, croyant qu'il pouvoit employer son tems plus utilement à l'étude. Cependant Quintin Varin Peintre assez habile, & dont je vous ai parlé, ayant connu le genie de ce jeune homme, & les belles dispositions qui paroissoient déjà en lui, conseilla à ses parens de le laisser aller du côté où la Nature le portoit ; & l'ayant lui-même encouragé à dessiner, & à s'avancer dans la pratique d'un Art qui sembloit lui tendre les bras, il lui fit esperer qu'il y feroit un progrès considerable. Les conseils de Varin augmenterent de telle sorte le desir que le Poussin avoit de s'attacher à la Peinture, qu'il s'y donna tout entier ; & lors qu'âgé de dix-huit ans il crut être en état de quitter son païs, il sortit de la maison de son pere sans qu'on s'en apperçût, & vint à Paris pour mieux apprendre un Art dont il reconnoissoit déjà les difficultez, mais

qu'il aimoit avec beaucoup de passion.

Il fut assez heureux de rencontrer en arrivant à Paris, un jeune Seigneur de Poitou, qui ayant de la curiosité pour les tableaux, le reçût chez lui, & lui donna moyen d'étudier plus commodément qu'il n'auroit fait sans ce secours.

Il cherchoit de tous côtez à s'instruire: mais il ne rencontroit ni maîtres, ni enseignemens qui convinssent à l'idée qu'il s'étoit faite de la perfection de la Peinture. De sorte qu'il quitta en peu de tems deux maîtres, desquels il avoit cru pouvoir apprendre quelque chose. L'un étoit un Peintre fort peu habile, & l'autre Ferdinand Elle Flamand, alors en réputation pour les portraits, mais qui n'avoit pas les talens propres pour les grands desseins où le genie du Poussin le portoit. Il fit connoissance avec des personnes sçavantes, & curieuses des beaux Arts, qui l'assisterent de leurs avis, & lui prêterent plusieurs Estampes de Raphaël & de Jule Romain, dont il comprit si-bien les diverses beautez, qu'il les imitoit parfaitement. De sorte que dans sa maniere d'historier, & d'exprimer les choses, il sembloit déja qu'il fût instruit dans l'école de Raphaël, duquel, comme a remarqué le sieur Bellori (1), on peut dire qu'il

suçoit

(1) Dans la vie qu'il a faite du Poussin

suçoit le lait, & recevoit la nourriture & l'esprit de l'Art, à mesure qu'il en voyoit les ouvrages.

Pendant qu'il profitoit de jour en jour dans la partie du dessein, & dans la pratique de peindre, le Seigneur avec lequel il demeuroit, étant obligé de retourner en Poitou, l'engagea à le suivre, avec intention de le faire peindre dans son Château. Mais comme ce Seigneur étoit jeune, & encore sous la puissance de sa mere, qui n'avoit nulle inclination pour les tableaux, & qui regardoit dans sa maison un Peintre comme un domestique inutile : le Poussin, au lieu de se voir occupé a son Art, se trouvoit le plus souvent employé à d'autres affaires, sans avoir le tems d'étudier. Cela le fit résoudre à s'en retourner N'ayant pas dequoi faire les frais de son voyage, il fut contraint de travailler quelque tems dans la Province pour s'entretenir, tâchant peu à peu à s'approcher de Paris.

Il y a apparence que ce fut dans ce tems là qu'il fit à Blois dans l'Eglise des Capucins, deux tableaux qu'on y voit encore, & qu'on connoit bien être de ses premiers ouvrages ; & qu'il travailla aussi dans le Château de Chiverny, où il fit quelques Baccanales. Il revint enfin à Paris mais si fatigué des peines qu'il avoit souffertes

dans son voyage, qu'il tomba malade, & fut obligé d'aller chez son pere, & d'y demeurer environ un an à se rétablir. Lorsqu'il fut entierement gueri, il vint à Paris, & alla aussi dans quelques autres endroits où il continua de peindre, jusqu'à ce qu'enfin poussé par le desir violent qu'il avoit d'aller à Rome, il se mit en chemin pour exécuter son dessein. Mais il ne passa pas Florence, ayant été contraint par quelque accident à revenir sur ses pas. Quelques années après se rencontrant à Lyon, & voulant pour la seconde fois entreprendre le voyage de Rome, il y trouva encore de nouveaux obstacles. Cependant il s'appliquoit toûjours au travail avec un même amour; & lorsqu'en 1623. les Peres Jesuites de Paris celebrerent la Canonization de Saint Ignace & de Saint François Xavier, & que les Ecoliers de leur College, pour rendre cette ceremonie plus considerable, voulurent faire peindre les Miracles de ces deux grands Saints, le Poussin fut choisi pour faire six tableaux à détrempe. Il avoit une si grande pratique dans cette sorte de travail, qu'il ne fut guéres plus de six jours à les faire. Il est vrai qu'il y travailloit presque autant la nuit que le jour, mais ce fut avec tant de promptitude, qu'il n'avoit pas le tems d'étudier les parties dont ils étoient composez.

& sur les Ouvrages des Peintres.

sez. Il ne laissa pas de faire mieux que les autres Peintres qui furent employez à embellir cette Fête, & les sujets qu'il traita, furent les plus estimez,

Dans ce tems-là le Cavalier Marin étoit à Paris. Vous sçavez qu'il étoit consideré pour un des plus excellens poëtes Italiens qui fût alors. Comme la Poësie & la Peinture ont beaucoup de rapport entr'elles, le Marin jugea aisément de l'esprit du Poussin par ses ouvrages, & combien son genie étoit élevé au-dessus de celui des autres Peintres; ce qui lui fit desirer de le connoître plus particulierement; & même dans la suite, il lui donna un logement pour travailler, admirant combien il avoit l'imagination vive, & une facilité à exécuter ses pensées. Il le loüoit souvent de lui voir comme dans les Poëtes, ce beau feu qui produit des choses extraordinaires. C'étoit une grande satisfaction au Marin d'avoir sa compagnie, parce que ses indispositions l'obligeant souvent à garder le lit, ou à demeurer au logis, il voyoit pendant ce tems-là representer quelques-unes de ses inventions poëtiques, dont le Poussin prenoit plaisir de faire des desseins, particulierement des sujets tirez de son Poëme d'Adonis. J'en ai vû quelques-uns à Rome chez MM. Maximi, qui les conservoient soigneusement parmi plusieurs autres de sa main.

C'est

C'est par ces premiers essais qu'on connoît combien dès-lors il avoit l'esprit fécond, & comment il sçavoit profiter des entretiens du Cavalier Marin, enrichissant ses compositions, des ornemens de la Poësie dont il sçût depuis se servir très-à-propos dans les tableaux qui étoient capables de les souffrir.

Le Marin ne fut pas long-tems sans retourner en Italie ; & quand il partit d'ici, il voulut mener avec lui le Poussin : mais il n'étoit pas en état de pouvoir quiter Paris, où il fit quelques tableaux, entr'autres celui qui est dans une Chapelle de l'Eglise de Notre-Dame, où il representa le trépas de la Vierge.

Il ne fut pourtant pas long-tems sans entreprendre pour la troisiéme fois le voyage de Rome. Il y arriva au printems de l'année 1624. & y trouva encore le Cavalier Marin, qui en partit bien-tôt pour aller à Naples, où il mourut peu de tems après. Avant que de partir de Rome, il recommanda le Poussin à M. Marcello Sacchetti, qui lui procura les bonnes graces du Cardinal Barberin, neveu du Pape Urbain VIII. Cette connoissance qui lui devoit être avantageuse, lui fut peu utile alors, parce que le Cardinal étoit sur le point de s'en aller pour ses legations : de sorte que le Poussin se trouvant sans con-
noissances

noissances dans Rome, sans espoir d'aucun secours, & ne sçachant à qui vendre ses ouvrages, étoit obligé de les donner à un prix si bas, qu'ayant peint les deux batailles qui sont aujoud'hui dans le cabinet du Duc de Noailles, il eût bien de la peine d'en avoir sept écus de chacune.

Il n'a pas été le seul, dit Pymandre, qui a trouvé un abord si rude & si fâcheux. Vous m'avez appris que les plus grands Peintres n'ont pas toûjours eû dans les commencemens, la fortune favorable.

Il faut considerer, répondis-je, qu'encore que le Poussin eût déjà trente ans lorsqu'il arriva à Rome, & qu'il eût fait plusieurs ouvrages en France, il n'étoit néanmoins connu que de peu de monde; & sa maniere de peindre assez differente de celle qu'on pratiquoit, & qui étoit comme à la mode, ne le faisoit pas rechercher. Il a conté lui-même assez de fois, qu'ayant peint dans ces commencemens-là un Prophête, il n'en pût avoir que la valeur de huit francs; & que cependant un jeune Peintre de sa compagnie l'ayant copié, eût quatre écus de sa copie. Le peu de cas qu'on faisoit alors de lui & de ses ouvrages, ne le rebutoit pas, songeant moins à gagner de l'argent qu'à se perfectionner. Il se passoit de peu de chose pour sa nourriture & pour son entretien : il

demeura même assez long-tems retiré, afin de mieux étudier, & de se remplir l'esprit des belles connoissances qui depuis l'ont rendu si celebre. Il logeoit avec cet excellent Sculpteur François du Quesnoy, Flamand. Comme ils étudioient l'un & l'autre d'après les Antiques, cela donna lieu au Poussin de modeler, & de faire quelques figures de relief ; & ne contribua pas peu à rendre François le Flamand, plus sçavant dans la sculpture, parce qu'ils mesuroient ensemble toutes les Statuës antiques, & en observoient les proportions. Il est vrai que dans un Mémoire que j'ai eu du Sieur Jean Dughet, touchant quelques particularitez de la vie & des ouvrages du Poussin son beau-frere, il écrit que ce fut avec Alexandre Algarde que le Poussin mesura la Statuë d'Antinoüs, & non pas avec François le Flamand, comme l'a écrit le Sieur Bellori, ajoûtant que les proportions que l'on en a données dans l'Estampe qui est à la fin de la vie du Poussin, sont fausses, & du dessein du Sieur Errard. Et sur ce que le même Bellori dit que le Poussin & François le Flamand, considerant souvent le tableau du Titien qui étoit alors dans la Vigne Ludovise, & dans lequel il y a quantité de petits enfans, non seulement le Poussin les copioit avec les couleurs, mais aussi les modeloit, & en
faisoit

faisoit de bas-relief, se formant par-là une maniere tendre & agréable à bien dessiner & à bien peindre de semblables sujets, ainsi qu'on peut voir en plusieurs tableaux qu'il fit en ce tems-là. Le même Dughet ne veut pas que ce soit d'après ces enfans que le Poussin ait fait son étude, parce qu'on sçait que le Titien étoit moins bon dessinateur qu'excellent coloriste : mais il dit que le Poussin s'est perfectionné en imitant seulement la nature. Cependant je ne voi pas qu'il n'ait bien pû considerer les ouvrages du Titien, quoiqu'il ne se soit pas attaché à les copier servilement ; & j'ai sçû du Poussin même, combien il estimoit sa couleur, & le cas particulier qu'il faisoit de sa maniere de toucher le païsage.

Je sçai bien encore qu'il ne s'est guéres assujetti à copier aucuns tableaux, & même lorsqu'il voyoit quelque chose parmi ses Antiques qui meritoit d'être remarquée, il se contentoit d'en faire de legeres esquisses. Mais il consideroit attentivement ce qu'il voyoit de plus beau, & s'en imprimoit de fortes images dans l'esprit, disant souvent que c'est en observant les choses, qu'un Peintre devient habile, plûtôt qu'en se fatigant à les copier.

Ce discernement si juste & si exquis qu'il avoit dès ses plus jeunes ans, & la forte passion qu'il avoit pour son art, faisoient

soient qu'il s'y donnoit tout entier avec grand plaisir, & qu'il ne passoit point de tems plus agréablement que lorsqu'il travailloit. Tous les jours étoient pour lui des jours d'étude, & tous les momens qu'il employoit à peindre ou à dessiner, lui tenoient lieu de divertissement. Il étudioit en quelque lieu qu'il fût. Lorsqu'il marchoit par les ruës, il observoit toutes les actions des personnes qu'il voyoit; & s'il en découvroit quelques-unes exraordinaires, il en faisoit des notes dans un livre qu'il portoit exprès sur lui. Il évitoit autant qu'il pouvoit les compagnies, & se déroboit à ses amis, pour se retirer seul dans les Vignes & dans les lieux les plus écartez de Rome, où il pouvoit avec liberté considerer quelques Statuës antiques, quelques vûës agréables, & observer les plus beaux effets de la Nature. C'étoit dans ces retraites & ces promenades solitaires, qu'il faisoit de legeres ésquisses des choses qu'il rencontroit propres, soit pour le païsage, comme des terrasses, des arbres, ou quelques beaux accidens de lumieres; soit pour des compositions d'histoires, comme quelques belles dispositions de figures, quelques accommodemens d'habits, ou d'autres ornemens particuliers, dont ensuite il sçavoit faire un si beau choix & un si bon usage.

Il

Il ne se contentoit pas de connoître les choses par les sens, ni d'établir ses connoissances sur les exemples des plus grands Maîtres : il s'apliqua particulierement à sçavoir la raison des differentes beautez qui se trouvent dans les ouvrages de l'art, persuadé qu'il étoit, qu'un ouvrier ne peut acquerir la perfection qu'il cherche, s'il ne sçait les moyens d'y arriver, & s'il ne connoît les défauts dans lesquels il peut tomber. C'est pour cela qu'outre la lecture qu'il faisoit des meilleurs livres qui pouvoient lui apprendre en quoi consiste le bon & le beau ; ce qui cause les déformitez, & de quelle sorte il faut que le jugement se conduise dans le choix des sujets, & dans l'exécution de toutes les parties d'un ouvrage : il s'appliqua encore, pour se rendre capable dans la Pratique, autant que dans la Théorie de son Art, à étudier la Géometrie, & particulierement l'Optique qui dans la Peinture est comme un instrument necessaire & favorable pour redresser les sens, & empêcher que par foiblesse ou autrement, ils ne trompent, & ne prennent quelquefois de fausses apparences pour des veritez solides. Il se servit pour cela des écrits du Pere Matheo Zaccolini Theatin, dont je vous ai parlé. Il n'y a point eû de Peintre qui ait mieux sçû que ce Pere, les regles de

la

la Perspective, & qui ait mieux compris les raisons des lumieres & des ombres. Ses écrits sont dans la Bibliotheque Barberine, & le Poussin qui en avoit fait copier une bonne partie, en faisoit son étude. Comme quelques-uns de ses amis les voyoient entre ses mains, qu'il parloit sçavamment de l'Optique, & qu'il s'en est servi avec beaucoup de bonheur, on a crû qu'il avoit composé un traité des lumieres & des ombres. Cependant il est vrai qu'il n'a rien écrit sur cette matiere: il s'est contenté d'avoir montré par ses propres Peintures, ce qu'il avoit appris du Pere Zaccolini, & même des livres d'Alhazen & de Vitellion. Il avoit aussi beaucoup d'estime pour les livres d'Albert Dure, & pour le Traité de la Peinture de Leon Baptiste Albert.

Pendant qu'il étoit à Paris, il s'étoit instruit de l'Anatomie : mais il l'étudia de nouveau & avec encore plus d'application, quand il fut à Rome, tant sur les écrits & les figures de Vesale, que dans les leçons qu'il prenoit d'un sçavant Chirurgien qui faisoit souvent des dissections.

C'etoit dans le tems que la plûpart des jeunes Peintres qui étoient à Rome, attirez par la grande réputation où étoit le Guide, alloient avec empressement copier son tableau du Martyre de Saint André qui

qui est à Saint Gregoire. Le Poussin étoit presque le seul qui s'attachoit à dessiner celui du Dominiquin, lequel est dans le même endroit; & il en fit si bien remarquer la beauté, que la plûpart des autres Peintres, persuadez par ses paroles & par son exemple, quiterent le Guide pour étudier d'après le Dominiquin.

Car bien que le Poussin fist sa principale étude d'après les belles Antiques, & les ouvrages de Raphaël sur lesquels il rectifioit toutes ses idées, cela n'empêchoit pas qu'il n'eût de l'estime pour d'autres Maîtres. Il regardoit le Dominiquin comme le meilleur de l'école des Caraches, pour la correction du dessein, & pour les fortes expressions.

Il consideroit aussi ceux qui ont eû un beau pinceau, & l'on ne peut nier que dans ses commencemens il n'ait beaucoup observé le coloris du Titien. Mais on peut remarquer qu'à mesure qu'il se perfectionnoit, il s'est toûjours de plus en plus attaché à ce qui regarde la forme & la correction du dessein, qu'il a bien connu être la principale partie de la Peinture, & pour laquelle les plus grands Peintres ont comme abandonné les autres, aussi-tôt qu'ils ont compris en quoi consiste l'excellence de leur Art.

Le Cardinal Barberin étant de retour

de ses Legations de France & d'Espagne, donna de l'emploi au Poussin, qui d'abord fit ce beau tableau de Germanicus que vous avez vû à Rome, & dont les nobles & sçavantes expressions vous touchoient si fort.

Il representa ensuite la prise de Jerusalem par l'Empereur Titus. Ce tableau qui a été long-tems dans le cabinet de la Duchesse d'Aiguillon, est presentement dans celui de M. de Sainrot, Maître des Ceremonies. Comme le Cardinal Barberin en fit un present peu de tems après qu'il fût fait, le Poussin en commença un autre du même sujet, mais beaucoup plus rempli de figures, & traité d'une maniere encore plus sçavante. Il y representa l'Empereur victorieux, & à ses pieds la Nation Juïve, qui par le miserable état où elle fut reduite, devoit bien connoître dès-lors l'effet des menaces qu'elle avoit si souvent entendües des Prophêtes, & de la bouche même de Jesus-Christ. On y voit ce Temple si celebre saccagé par les soldats, qui en le détruisant, emportent le Chandelier, les Vases d'or, & les autres ornemens sacrez qui le rendoient si riche & si considerable. Ces dépoüilles parurent si précieuses à l'Empereur, qu'on les representa dans les bas-reliefs de l'Arc de-triomphe qu'on lui dressa à Rome ensuite de cette expedition,

dition, & qu'on voit encore aujourd'hui dans les restes de cet ancien monument comme une marque éternelle de la punition de ce peuple. Ce tableau qui est un des beaux que le Poussin ait faits pour les fortes expressions, fut donné par le Cardinal Barberin au Prince d'Echemberg Ambassadeur d'Obedience pour l'Empereur vers le Pape Urbain VIII.

Le Cavalier del Pozzo, que vous avez connu, étoit alors en grande consideration à la Cour de Rome, non seulement par sa faveur auprès du Cardinal Barberin, mais encore par sa vertu qui le rendoit digne de la pourpre, dont on croyoit qu'il seroit revêtu, par la connoissance qu'il avoit des belles lettres; par son amour pour les beaux Arts; par sa generosité & son inclination à servir & à proteger toutes les personnes de merite. Le Poussin fut un de ceux qu'il considera beaucoup, cherchant même tous les moyens de faire connoître les rares talens qu'il voyoit en lui. Comme il le servoit auprès du Cardinal Barberin, il lui procura un des tableaux que l'on devoit faire dans l'Eglise de Saint Pierre.

N'est-ce pas, interrompit Pymandre, le Saint Erasme que nous avons vû ensemble, & le seul où j'ai remarqué que le Poussin a mis son nom?

C'est

C'est celui-là même, repris-je. Il fit dans ce tems-là (1) un autre grand tableau, où il a représenté comment la Vierge s'apparut à Saint Jacques dans la ville de Saragoce en Espagne (2), où depuis on bâtit un Temple à son honneur, qu'on appelle *Nuestra Segnora del Pilo*. Cet ouvrage qu'il envoya en Flandres, est dans le cabinet du Roi. Il en fit encore deux autres, l'un des amours de Flore & de Zephir, & celui qu'on appelle la Peste. Ce dernier lui donna beaucoup de réputation. Vous pouvez vous souvenir que nous fîmes le voir chez un Sculpteur nommé Matheo, auquel il appartenoit alors. Le Poussin y a peint de quelle sorte Dieu affligea les Philistins d'une cruelle & honteuse maladie, pour avoir enlevé l'Arche des Israëlites, & l'avoir mise dans la ville d'Azot. Ce tableau, dont le Poussin n'avoit eû que soixante écus, après avoir passé en plusieurs mains, fut vendu mille écus au Duc de Richelieu, de qui le Roi l'a eû. On voit dans les figures malades & mourantes qui sont sur le devant, comment le Poussin cherchoit à imiter par ses pensées & ses expressions, ce qu'on a écrit des anciens Peintres Grecs, & ce que Raphaël a fait de plus beau. Les principales fi-

(1) Vers l'an 1630.

(2) *Cæsar-Augusta*. Durant. *de Ritib. Eccles. l.* L.

figures ont environ trois palmes (1) de haut, de même que celles du Germanicus.

Cette maniere de peindre de grands sujets plût extrémement à tout le monde: de sorte que la réputation du Poussin s'étant répanduë par tout, on lui envoyoit de divers endroits, & particulierement de Paris, des mesures pour avoir des tableaux de cabinet, & d'une grandeur médiocre. Ce qui lui donna occasion de renfermer son pinceau dans des bornes un peu étroites, mais qui lui donnoient cependant assez de lieu pour faire paroître ses nobles conceptions, & pour étaler dans de petits espaces, de grandes & sçavantes dispositions.

Il possedoit alors, comme je vous ai dit, l'amitié du Cavalier del Pozzo, qui avoit amassé dans son cabinet tout ce qu'il avoit pû trouver de plus rare dans les médailles & dans toutes les choses antiques, dont le Poussin pouvoit disposer, & en faire des études: ce qui joint aux entretiens sçavans qu'il avoit avec ce genereux ami, ne lui étoit pas d'un petit secours, parce qu'il apprenoit de lui à connoître dans les livres des meilleurs Auteurs, les choses dont il avoit besoin pour bien representer les sujets qu'il entreprenoit de traiter. Ce fut par

(1) La Palme de Rome dont on se sert à present, est de 8. pouces 3. lignes.

par son moyen qu'il eût la communication des écrits de Leonard de Vinci, lesquels étoient dans la Bibliotheque Barberine. Il ne se contenta pas de les lire, il dessina fort correctement toutes les figures qui servent pour la démonstration & pour l'intelligence du discours. Car il n'y avoit dans l'original que de foibles esquisses, comme vous pouvez vous en souvenir, puisque je vous fis voir les unes & les autres, qu'on me prêta à Rome, & que je fis copier.

Ne sont-ce pas, dit Pymandre, les mêmes que l'on a gravées dans le Traité de Peinture que l'on a imprimé en Italien & en François, & que M. de Cambray a traduit? Il me semble avoir vû une lettre dans les Ouvrages de Bosse, que le Poussin lui avoit écrite, par laquelle il paroît n'être point content qu'on eût fait imprimer ces écrits, & où il traite de *goffes* les figures qu'on y a ajoûtées.

Il est vrai, repartis-je, que le Poussin ne croyoit pas qu'on dût mettre au jour ce Traité de Leonard, qui, à dire vrai, n'est ni en bon ordre, ni assez bien digeré. Cependant le public est obligé à la peine que le Traducteur a prise, parce que les maximes qu'il contient, sont excellentes, & donnent de grandes lumieres à un Peintre intelligent qui s'applique à les lire. Le Sieur du Fresnoy, comme vous avez vû,

s'en

& sur les Ouvrages des Peintres. 23

s'en est heu:eusement servi dans son Poëme de la Peinture ; & quelque chose que le Poussin en ait pû dire, il en a tiré beaucoup de lumiere.

Pour reconnoître les bons offices & les témoignages d'affection du Cavalier del Pozzo, il étoit toûjours prêt à exécuter les choses qu'il desiroit. Il en donna des marques par le grand nombre de tableaux qu'il fit pour lui préferablement à tout autre, & avec beaucoup de soin & d'étude, particulierement ceux des sept Sacremens. Ils n'ont que deux palmes de long : mais ils sont exécutez dans la plus haute idée qu'un Peintre puisse avoir de la dignité des sujets qu'il traite, & dans la plus belle intelligence de l'Art. Ce sont ces ouvrages si excellens qui firent desirer à M. de Chantelou, Maître d'Hôtel du Roi, d'en avoir de semblables. Ceux du Cavalier del Pozzo furent achevez en differens tems. Le Sacrement du Baptême n'étoit encore qu'ébauché, lorsque le Poussin vint à Paris, où il le finit.

Il me seroit mal aisé de vous faire un détail de tous les ouvrages que le Poussin fit à Rome, avant qu'il en partît pour venir ici : je vous nommerai seulement ceux dont je pourrai me souvenir.

Le Cavalier del Pozzo eût de lui, outre les sept Sacremens, un Saint Jean qui
Baptise

Baptise dans le Desert, & quelques autres que vous avez vûs. Il en fit qui furent portez en Espagne, à Naples & en divers autres lieux. Il en envoya deux à Turin au Marquis de Voghera, parent du Cavalier del Pozzo, l'un représentant le passage de la Mer Rouge, & l'autre l'Adoration du Veau d'Or, tous deux admirables pour la grande ordonnance, la beauté du dessein, & les fortes expressions. Ils sont présentement dans le cabinet du Chevalier de Lorraine. Il avoit fait encore un pareil sujet de l'Adoration du Veau d'Or, lequel perit dans les revoltes de Naples, & dont un morceau fut apporté à Rome.

Il peignit vers le même tems, pour le Maréchal de Crequy, alors Ambassadeur à Rome, un Bain de femmes que vous avez pû voir aux Galeries du Louvre chez le Sieur Srella.

Il fit aussi un grand tableau du Ravissement des Sabines, qui a été à Madame la Duchesse d'Aiguillon, & qui est aujourd'hui dans le cabinet de M. de la Ravoir.

Il fit pour M. de Gillier, qui étoit auprès du Maréchal de Crequy, cet excellent ouvrage où Moïse frape le Rocher, & qui après avoir été dans les cabinets de M. de l'Isle Sourdiere, du Président de Belliévre, de M. Dreux, est aujourd'hui un

des

& sur les Ouvrages des Peintres. 25

des plus considerables tableaux que l'on voye parmi ceux de Monsieur le Marquis de Seignelay.

En 1637. il travailla à un grand tableau que vous avez vû dans la Galerie de M. de la Vrilliere Secretaire d'Etat, où est representé comment Furius Camillus renvoye les Enfans des Faleriens, & fait foüetter leur Maître, qui par une infame lâcheté, les avoit livrez aux Romains leurs ennemis.

Quelques années auparavant, le Poussin avoit traité le même sujet sur une toile d'une mediocre grandeur. Il y a quelque difference entre ces deux tableaux, quoiqu'ils representent la même histoire. Le plus petit est entre les mains de M. Passart Maître des Comptes. Il fit encore dans le même tems deux tableaux, l'un pour la Fleur Peintre, où il representa Pan & Syringue; & l'autre pour le Sieur Stella, où l'on voit Armide qui emporte Regnaud. Le premier est presentement dans le cabinet du Chevalier de Lorraine, & l'autre dans celui de M. de Bois-Franc. Lorsque le Poussin envoya celui du Sieur Stella, t lui écrivit le soin qu'il avoit pris à le bien faire. " Je l'ai peint, dit-il, de la ma " niere que vous verrez, d'autant que le " sujet est de soi mol, à la difference de ce " lui de Monsieur de la Vrilliere, qui est "

Tome IV. B d'un

„ d'une maniere plus severe; comme il
„ est raisonnable, considerant le sujet qui
„ est héroïque ».

Le Poussin avoit de grands égards à traiter differemment tous les sujets qu'il representoit, non seulement par les differentes expressions, mais encore par les diverses manieres de peindre les unes plus délicates, les autres plus fortes: c'est pourquoi il étoit bien-aise qu'on connût dans ses ouvrages le soin qu'il prenoit. Aussi dans la même lettre, en parlant au Sieur Stella, du tableau de la Manne qui est aujourd'hui dans le cabinet du Roi, & auquel il travailloit alors : " J'ai trouvé, "
„ dit-il, une certaine distribution pour le
„ tableau de M. de Chantelou, & certai-
„ nes attitudes naturelles, qui font voir
„ dans le peuple Juif la misere & la faim
„ où il étoit reduit, & aussi la joye & l'al-
„ legresse où il se trouve, l'admiration dont
„ il est touché, le respect & la reverence
„ qu'il a pour son Legislateur, avec un
„ mélange de femmes, d'enfans & d'hom-
„ mes, d'âges & de temperamens differens,
„ choses, comme je crois, qui ne déplai-
„ ront pas à ceux qui les sçauront bien
„ lire ».

Il fit encore dans le même tems pour le sieur Stella, Hercule qui emporte Déjanire. Ce tableau est dans le cabinet de
Mon-

Monsieur de Chantelou, auquel le Pouſſin envoya celui de la Manne au mois d'Avril 1639. lorſqu'il diſpoſoit ſes affaires pour venir en France, après que les grandes chaleurs ſeroient paſſées.

Entre les tableaux qu'il avoit déja envoyez à Paris, il y avoit quatre Baccanales pour le Cardinal de Richelieu, un Triomphe de Neptune qui paroit dans ſon char tiré par quatre chevaux marins, & accompagné d'une ſuite de Tritons & de Neréïdes. Ces ſujets travaillez poétiquement, avec ce beau feu & cet Art admirable qu'on peut dire ſi conforme à l'eſprit des Poëtes, des Peintres & des Sculpteurs anciens, & tant d'autres ouvrages de lui, répandus quaſi par toute l'Europe, rendoient celebre le nom du Pouſſin. Et comme alors Monſieur de Noyers Secretaire d'Etat & Surintendant des Bâtimens, ſuivant les intentions du Roi, cherchoit à perfectionner les Arts dans le Royaume, il réſolut d'attirer à Paris une perſonne d'un auſſi grand merite qu'étoit le Pouſſin, & lui en fit écrire. Mais ſoit que le Pouſſin attendît qu'on lui expliquât clairement les avantages qu'on vouloit lui faire, ou qu'aimant autant qu'il faiſoit, le repos & la douceur qu'il goûtoit dans Rome, il eût de la peine à ſe réſoudre de venir à Paris, comme j'ai vû par une de ſes
B ij lettres,

lettres, (1) où il temoigne à M. de Chantelou, qu'il ne desire point quitter Rome, mais d'y servir le Roi, Monsieur le Cardinal & Monsieur de Noyers, en tout ce qui lui sera commandé : ce ne fut qu'après avoir reçû la lettre (2) de M. de Noyers & celle du Roi qu'il écrivit à M. de Chantelou, qu'il se disposoit pour partir l'Automne suivant.

Quelques charmes qui le retinssent en Italie, il lui eût été mal-aisé de ne pas obéir aux ordres que le Roi daigna lui donner, & de n'être pas satisfait des conditions honorables que Monsieur de Noyers lui marque. Comme j'ai trouvé ce matin ces deux lettres sous ma main, avec quelques autres écrits qui regardent notre illustre Peintre, vous serez bien-aise de les voir.

Alors Pymandre me les ayant demandées, commença à lire celle de Monsieur de Noyers.

LETTRE DE M. DE NOYERS
à Monsieur Poussin.

Monsieur,

Aussitôt que le Roi m'eût fait l'honneur de me donner la charge de Surintendant de ses Bâti-

(1) Du 15. Janvier 1639.
(2) Des 14. & 15. de Janvier 1639.

Bâtimens, il me vint en pensée de me servir de l'autorité qu'elle me donne pour remettre en honneur les Arts & les Sciences ; & comme j'ai un amour tout particulier pour la Peinture, je fis dessein de la caresser comme une maitresse bien aimée, & de lui donner les prémices de mes soins. Vous l'avez sçû par vos amis qui sont de deçà ; & comme je les priai de vous écrire de ma part, que je demandois justice à l'Italie, & que du moins elle nous fist restitution de ce qu'elle detenoit depuis tant d'années, attendant que pour une entière satisfaction elle nous donnât encore quelques-uns de ses nourrissons. Vous entendez bien que par là je repetois Monsieur le Poussin, & quelque autre excellent Peintre Italien. Et afin de faire connoitre aux uns & aux autres l'estime que le Roi faisoit de votre personne, & des autres hommes rares & vertueux comme vous, je vous fis écrire ce que je vous confirme par celle-ci, qui vous servira de première assurance de la promesse que l'on vous fait, jusques à ce qu'à votre arrivée je vous mette en main les Brevets & les Expeditions du Roi, que je vous envoyerai mille écus pour les frais de votre voyage ; que je vous ferai donner mille écus de gages par chacun an, un logement commode dans la Maison du Roi, soit au Louvre à Paris, ou à Fontainebleau, à votre choix ; que je vous le ferai meubler honnêtement pour la

pre-

premiere fois que vous y logerez, si vous voulez, cela étant à votre choix ; que vous ne peindrez point en plafond, ni en voûte, & que vous ne serez obligé que pour cinq années, ainsi que vous le desirez, bien que j'espere que lorsque vous aurez respiré l'air de la patrie, difficilement le quitterez-vous.

Vous voyez maintenant clair dans les conditions que l'on vous propose, & que vous avez desirées. Il reste à vous en dire une seule, qui est que vous ne peindrez pour personne que par ma permission ; car je vous fais venir pour le Roi, non pour les particuliers. Ce que je ne vous dis pas pour vous exclurre de les servir, mais j'entends que ce ne soit que par mon ordre. Après cela venez gayement, & vous assûrez que vous trouvez ici plus de contentement que vous ne vous en pouvez imaginer DE NOYERS. A Ruel ce 14. Janvier 1639. A Monsieur Poussin.

La lettre du Roi étoit conçûë en ces termes.

CHer & bien-amé, Nous ayant été fait rapport par aucuns de nos plus specieux serviteurs, de l'estime que vous vous êtes acquise, & du rang que vous tenez parmi les plus fameux & les plus excellens Peintres
de

& sur les Ouvrages des Peintres. 31
de toute l'Italie ; & desirant, à l'imitation de nos Prédecesseurs, contribuer autant qu'il nous sera possible, à l'ornement & décoration de nos Maisons Royales, en appellant auprès de nous ceux qui excellent dans les Arts, & dont la suffisance se fait remarquer dans les lieux où ils semblent les plus cheris, Nous vous faisons cette lettre pour vous dire que Nous vous avons choisi & retenu pour l'un de nos Peintres ordinaires, & que Nous voulons dorénavant vous employer en cette qualité. A cet effet, notre intention est que la presente reçuë, vous ayez à vous disposer de venir par-deçà, où les services que vous nous rendrez, seront aussi considerez que vos œuvres & votre merite le sont dans les lieux où vous êtes ; en donnant ordre au sieur de Noyers Conseiller en notre Conseil d'Etat, Secretaire de nos Commandemens, & Surintendant de nos Bâtimens, de vous faire plus particulierement entendre le cas que nous faisons de vous, & le bien & avantage que nous avons resolu de vous faire. Nous n'ajoûterons rien à la presente que pour prier Dieu qu'il vous ait en sa sainte garde. Donné à Fontainebleau le 15. Janvier 1639.

Soit que le Poussin eût de la peine à quitter sa femme & le séjour de Rome, soit qu'il ressentît en effet quelques incommoditez qui lui fissent apprehender celles d'un
B iiij long

long voyage, il écrivit au mois de Septembre à Monsieur de Chantelou, qu'il n'etoit pas en assez bonne santé pour sortir de Rome ; & trois mois après (1) il manda à M. de Noyers la même chose, & témoigne à Monsieur de Chantelou par une autre lettre du même jour, qu'il voudroit bien se dégager de venir en France.

Son retardement & ses lettres fâchoient d'autant plus Monsieur de Noyers, qu'il avoit cru que le Poussin seroit à Paris dans la fin de l'année, comme il lui avoit fait esperer, & comme le Roi & M. le Cardinal s'y attendoient. Cela fit que Monsieur de Chantelou hâta le voyage qu'il devoit faire en Italie, & qu'étant arrivé à Rome, il obligea le Poussin à partir, & l'amena avec lui en France à la fin de l'année 1640. Monsieur de Noyers le reçût avec autant de joie qu'il l'attendoit avec d'impatience, & le presenta au Cardinal de Richelieu qui l'embrassa avec cet air agreable & engageant, qu'il avoit pour toutes les personnes d'un merite extraordinaire. En suite on le conduisit dans un logis qu'on lui avoit destiné dans le Jardin des Tuileries, & qu'il trouva meublé & garni de toutes choses. Trois jours après il alla à Saint Germain trouver le Roi, qui

le

(1) Le 15. Décembre 1639.

le reçût avec beaucoup de bonté, & lui parla assez long-tems.

Sa Majesté lui ordonna de faire deux grands tableaux, l'un pour la Chapelle de Saint Germain en Laye, & l'autre pour celle de Fontainebleau; & voulant lui donner encore des marques plus particulieres de son estime, il le déclara son premier Peintre ordinaire, avec trois mille livres de gages, & son logement dans les Tuileries, comme il est porté par le Brevet qui lui en fut expedié le 20. Mars 1641.

Le poussin de son côté, bien aise que Monsieur de Noyers eût choisi la Céne de NotreSeigneur pour sujet du tableau d'Autel de la Chapelle de Saint Germain, se mit aussi-tôt à y travailler, & à faire des desseins pour des Tapisseries que Monsieur de la Planche, Tresorier des Bâtimens, lui proposa de la part de M. de Noyers; & quoiqu'outre cela on l'occupât encore à faire des desseins pour les frontispices des Livres qu'on imprimoit au Louvre, il ne laissoit pas de disposer des cartons pour la grande Galerie du Louvre, où il vouloit representer dans des bas-reliefs feints de stuc, une suite des actions d'Hercule. Vous en pouvez voir plusieurs desseins de la main du Poussin, très-finis & très-beaux, qui sont chez Monsieur de Fromont de Veine.

Tant de grands ouvrages que l'on préparoit au Poussin, les graces qu'il recevoit du Roi & de ses Ministres, attiroient sur lui la jalousie des autres Peintres François, particulierement de Voüet & de ses Eleves, qui en toutes rencontres ne manquoient pas de critiquer ce qu'il faisoit.

Fouquiere, excellent Païsagiste, avoit eû ordre de Monsieur de Noyers de peindre des vûës de toutes les principales Villes de France, pour mettre entre les fenêtres de la grande Galerie du Louvre, & en remplir les trumeaux. Il crut que cet ouvrage, qui veritablement eût été considerable, devoit le rendre maître de toute la conduite des ornemens de la Galerie; & comme cela ne réüssissoit pas selon son desir, il fut un de ceux qui se plaignirent le plus du Poussin qui en écrivit alors à M. de Chantelou en ces termes. " Le Baron
„ de Fouquiere est venu me parler avec sa
„ grandeur accoûtumée. Il trouve fort
„ étrange de ce qu'on a mis la main à l'œu-
„ vre de la grande Galerie, sans lui en avoir
„ communiqué aucune chose. Il dit avoir
„ un ordre du Roi, comfirmé de Mon-
„ seigneur de Noyers, prétendant que ses
„ païsages soient l'ornement principal de
„ ce lieu, le reste n'étant seulement que
„ des incidens„.

Je me souviens, dit Pymandre, d'a-
voir

voir vû ce Fouquiere qui portoit toûjours une longue épée.

C'est pourquoi, repartis-je, le Poussin l'appelle le Baron, car il eût cru dégénérer à sa noblesse, s'il n'eût même travaillé avec une épée à son côté.

S'il étoit, repliqua Pymandre, parent de certains Fouquieres d'Allemagne, il pouvoit comme eux avoir beaucoup de cœur : car j'en ai ouï parler comme de personnes puissantes & genereuses.

Si quelques-uns, répondis-je, ont cru qu'il fût de cette famille, ils n'ont pas sçû que leurs noms ni leurs païs n'ont aucun rapport. Fouquiere le Peintre étoit né en Flandres, de parens médiocres. Il fut Eleve de Brugle le Païsagiste, qu'on appelloit par raillerie Brugle de Velours, parce qu'il étoit souvent vêtu de cette étoffe, & que ses habits étoient toûjours magnifiques. Ceux dont vous voulez parler, se nommoient Fouckers : ils étoient d'Ausbourg, & les plus riches & accreditez negocians de leur ville. Du tems de l'Empereur Charles V. ils avoient obtenu un Privilege, pour faire seuls passer de Venise en Allemagne, toutes les Epiceries qui se distribuoient en France & dans les autres païs voisins. Comme elles ne venoient alors du Levant que par la Mer Rouge sur la Mediterranée, elles étoient rares

& fort cheres. Ainsi les Fouckers firent une si grande fortune, qu'ils étoient estimez les plus opulens de toute l'Allemagne, où il y a un proverbe, qui dit d'un homme fort accommodé, qu'il est aussi riche que les Fouckers. Cette maison est encore en grand credit, plusieurs de cette famille ayant rempli des charges considerables dans les Armées, & dans la Cour des Empereurs.

On rapporte de ces riches négocians comme une chose assez singuliere & curieuse à sçavoir, que l'Empereur Charles V. au retour de Thunis, passant en Italie, & delà par la ville d'Auxbourg, fut loger chez eux; que pour lui marquer davantage leur reconnoissance & la joye de l'honneur qu'ils recevoient, un jour parmi les magnificences dont ils le regaloient, ils firent mettre sous la cheminée un fagot de canelle, qui étoit une marchandise de grand prix, & lui ayant montré une promesse d'une somme très-considerable qu'ils avoient de lui, y mirent le feu, & en allumerent le fagot, qui rendit une odeur & une clarté d'autant plus douce & plus agréable à l'Empereur, qu'il se vit quitte d'une dette que ses affaires d'alors ne lui permettoient pas de payer facilement, & de laquelle ils lui firent present de cette maniere assez galante.

Or

& sur les Ouvrages des Peintres.

Or la famille des Fouquieres Peintre, n'a jamais été en état de faire de si grandes liberalité. Et quant à lui, pour soûtenir sa vanité sur le fait de la Noblesse que le Roi lui avoit accordée, il souffroit volontiers toutes sortes d'incommoditez, aimant mieux ne point travailler, & ne rien gagner, que de n'être pas consideré comme un Gentil-homme d'un merite extraordinaire. Il est vrai que pour ce qui regarde ses tableaux, il en a fait de très-excellens, & qu'il avoit une maniere bien plus vraye & meilleure que son Maître. Ce qu'il a peint d'après le naturel, ne peut être plus beau & mieux traité. Il y a quantité de ses ouvrages à Paris, que vous pouvez avoir vûs. Un de ses disciples, nommé Rendu, en a beaucoup copié. Ils sont morts tous les deux sans avoir laissé de bien.

Mais revenons au Poussin. Pendant que plusieurs cherchoient à diminuer sa réputation, en blâmant ses peintures, il ne laissoit pas de travailler assez tranquillement. Il acheva le tableau de la Chapelle de Saint Germain en Laye au mois d'Août 1641. Cet ouvrage est traité d'une maniere extraordinaire, tant pour la disposition du sujet, que pour les beaux effets des lumieres qui sont distribuées avec tant de science, que par ce seul tableau, si rempli de toutes les plus nobles

parties

parties de la Peinture, les Sçavans connurent bien l'excellence de son esprit, & la difference qu'il y avoit de lui aux autres Peintres.

Cela parut encore davantage quand il eût fini le tableau du Noviciat des Jesuites, où il a representé un des miracles de Saint François Xavier au Japon. Je vous en parlai il y a quelques tems, comme nous étions dans les appartemens des Tuileries. Cependant bien loin que ces ouvrages & tout ce qu'il faisoit faire dans la grande Galerie du Louvre, pour l'orner agréablement & à peu de frais, convainquît ses ennemis de son grand merite, ou fist cesser leur envie; au contraire, cela ne servoit qu'à les irriter davantage. Comme il y a peu de personnes capables de juger de la perfection des choses, il ne leur étoit pas mal-aisé de faire croire aux ignorans que ces ouvrages considerables. par leur simplicité, n'étoient pas comparables à une infinité d'autres que le vulgaire estime par la quantité & la richesse des ornemens.

Le Mercier, Architecte du Roi, avoit commencé à faire travailler à la grande Galerie du Louvre, & dans la voûte avoit déjà disposé des compartimens pour y mettre des tableaux avec des bordures & des ornemens à sa maniere, c'est-à-dire, fort

pe-

pesans & massifs. Car quoiqu'il eût les qualitez d'un très-bon Architecte, il n'avoit pas néanmoins toutes celles qui sont necessaires pour la beauté & l'enrichissement des dedans.

De sorte que le Poussin fit changer ce qui avoit été commencé par le Mercier, comme choses qui ne lui paroissoient nullement convenables ni au lieu ni au dessein qu'il avoit formé. Ce changement offensa le Mercier, qui s'en plaignit ; & les Peintres mal-contens se joignirent à lui pour décrier tout ce que le Poussin faisoit.

On voyoit alors le tableau qu'il avoit fait au grand Autel du Noviciat des Jesuites. Il y en avoit aussi un de Voüet à un des Autels de la même Eglise, que ceux de son parti faisoient valoir autant qu'ils pouvoient, disant que sa maniere approchoit de celle du Guide. Cependant ils étoient assez empêchez à reprendre quelque chose dans celui du Poussin, qui est d'une beauté surprenante, & dont les expressions sont si belles & si naturelles, que les ignorans n'en sont pas moins touchez que les sçavans. Pour y marquer néanmoins quelque défaut, & ne pas souffrir qu'il passât pour un ouvrage accompli, ils publioient par tout que le Christ qui est dans la gloire, avoit trop de fierté,

fierté, & qu'il ressembloit à un Jupiter tonnant.

Ces discours n'auroient pas été capables de toucher le Poussin, s'il n'eût sçû qu'ils alloient jusques à M. de Noyers qui les écoutoit, & qui peut-être en fit paroître quelque chose. Cela donna occasion au Poussin de lui écrire une grande lettre, qu'il commença par lui dire :
» Qu'il auroit souhaité de même que fai-
» soit autrefois un Philosophe, qu'on pût
» voir ce qui se passe dans l'homme, par-
» ce que non seulement on y découvriroit
» le vice & la vertu, mais aussi les scien-
» ces & les bonnes disciplines ; ce qui se-
» roit d'un grand avantage pour les per-
» sonnes sçavantes, desquelles on pour-
» roit mieux connoître le merite : mais
» comme la nature en a usé d'une autre
» sorte, il est aussi difficile de bien juger
» de la capacité des personnes dans les
» sciences & dans les arts, que de leurs
» bonnes ou de leurs mauvaises inclina-
» tions dans les mœurs.
» Que toute l'étude & l'industrie des gens
» sçavans ne peut obliger le reste des hom-
» mes à avoir une croyance entiere de ce
» qu'ils disent. Ce qui de tout tems a été
» assez connu à l'égard des Peintres non
» seulement les plus anciens, mais encore
» des modernes, comme d'un Annibal Ca-
rache,

& sur les Ouvrages des Peintres. 43

rache, & d'un Dominiquin, qui ne "
manquerent ni d'art, ni de science, pour "
faire juger de leur merite, qui pour- "
tant ne fut point connu, tant par un "
effet de leur mauvaise fortune, que par "
les brigues de leurs envieux qui joüirent "
pendant leur vie, d'une réputation & "
d'un bonheur qu'ils ne meritoient point. "
Qu'il se peut mettre au rang des Cara- "
ches & des Dominiquins dans leur mal- "
heur. Et s'addressant à M. de Noyers, "
il se plaint de ce qu'il prête l'oreille aux "
médisances de ses ennemis, lui qui de- "
vroit être son protecteur, puisque c'est lui "
qui lui donne occasion de le calomnier, "
en faisant ôter leurs tableaux des lieux "
où ils étoient pour y placer les siens. "

Que ceux qui avoient mis la main à ce "
qui avoit été commencé dans la grande "
Galerie, & qui prétendoient y faire quel- "
que gain, ceux encore qui esperoient avoir "
quelques tableaux de sa main, & qui "
s'en voyoient privez par la défense qu'il "
lui a fait de ne point travailler pour les "
particuliers, sont autant d'ennemis qui "
crient sans cesse contre lui. Qu'encore "
qu'il n'ait rien à craindre d'eux, puisque "
par la grace de Dieu, il s'est acquis des "
biens qui ne sont point des biens de for- "
tune qu'on lui puisse ôter, mais avec les- "
quels il peut aller par tout : la douleur "
néanmoins

» néanmoins de se sentir si mal-traité, lui
» fournissoit assez de matiere pour faire
» voir les raisons qu'il a, de soûtenir ses opi-
» nions plus solides que celles des autres,
» & lui faire connoître l'impertinence de
» ses calomniateurs. Mais que la crainte
» de lui être ennuyeux le reduit à lui dire
» en peu de mots, que ceux qui le dégoû-
» tent des ouvrages qu'il a commencez
» dans la grande Galerie, sont des ignorans,
» ou des malicieux. Que tout le monde en
» peut juger de la sorte, & que lui-même
» devroit bien s'appercevoir que ce n'a
» point été par hazard, mais avec raison
» qu'il a évité les défauts & les choses
» monstrueuses, qui paroissoient déjà assez
» dans ce que le Mercier avoit commen-
» cé, telles que sont la lourde & desagréa-
» ble pesanteur de l'ouvrage ; l'abbaisse-
» ment de la voûte qui sembloit tomber
» en bas ; l'extrême froideur de la compo-
» sition ; l'aspect mélancolique, pauvre &
» sec de toutes les parties ; & certaines
» choses contraires & opposées mises en-
» semble, que les sens & la raison ne peu-
» vent souffrir, comme ce qui est trop gros
» & ce qui est trop délié ; les parties trop
» grandes & celles qui sont trop petites ;
» le trop fort & le trop foible, avec un
» accompagnement entier d'autres choses
» desagreables.

« Il n'y avoit, continuë-t'il dans sa let-
« tre, aucune varieté; rien ne se pouvoit
« soûtenir; l'on n'y trouvoit ni liaison, ni
« suite. Les grandeurs des quadres n'a-
« voient aucune proportion avec leurs dis-
« tances, & ne se pouvoient voir commo-
« dément, parce que ces quadres étoient
« placez au milieu de la voûte, & justement
« sur la tête des regardans, qui se seroient,
« s'il faut ainsi dire, aveuglez en pensant
« les considerer. Tout le compartiment é-
« toit défectueux, l'Architecte s'étant as-
« sujetti à certaines consoles qui regnent
« le long de la corniche, lesquelles ne sont
« pas en pareil nombre des deux côtez,
« puisqu'il s'en trouve quatre d'un côté,
« & cinq à l'opposite: ce qui auroit obli-
« gé à défaire tout l'ouvrage, ou bien y
« laisser des défauts insupportables ».

Après avoir ainsi remarqué ces man-
quemens, & apporté les raisons qu'il avoit
eûës de tout changer, il justifie sa condui-
te, & ce qu'il a fait, en faisant compren-
dre de quelle sorte l'on doit regarder les
choses pour en bien juger.

« Il faut sçavoir, dit-il, qu'il y a deux
« manieres de voir les objets, l'une en les
« voyant simplement, & l'autre en les con-
« siderant avec attention. Voir simplement
« n'est autre chose que recevoir naturelle-
« ment dans l'œil, la forme & la ressem-
blance

» blance de la chose vûë. Mais voir un ob-
» jet en le considerant, c'est qu'outre la
» simple & naturelle réception de la for-
» me dans l'œil, l'on cherche avec une ap-
» plication particuliere, le moyen de bien
» connoître ce même objet : ainsi on peut
» dire que le simple aspect est une opera-
» tion naturelle, & que ce que je nomme
» le *Prospect*, est un office de raison qui dé-
» pend de trois choses, sçavoir de l'œil,
» du rayon visuel, & de la distance de
» l'œil à l'objet : & c'est de cette connois-
» sance dont il seroit à souhaiter que ceux
» qui se mêlent de donner leur jugement,
» fussent bien instruits ».

M'étant un peu arrêté, je regardai Pymandre, & lui dis : ne vous lassez pas, je vous prie, du recit que je vous fais de la lettre du Poussin. Outre que vous verrez de quelle sorte il justifie sçavamment la conduite qu'il a tenuë dans ses ouvrages, vous y apprendrez à bien juger, & à ne pas vous laisser prévenir facilement, par les fausses opinions de ceux qui approuvent ou qui blâment les choses trop legerement. Après cela je repris ainsi mon discours.

» Il faut observer, continuë le Poussin,
» que le lambris de la Galerie a vingt-un
» pieds de haut, & vingt-quatre pieds de
» long d'une fenêtre à l'autre. La largeur
de

de la Galerie qui sert de distance pour "
considerer l'étendüe du lambris, a aussi "
vingt-quatre pieds. Le tableau du mi- "
lieu du lambris a douze pieds de long "
sur neuf pieds de haut, y compris la bor- "
dure : de sorte que la largeur de la Gale- "
rie est d'une distance proportionnée pour "
voir d'un coup d'œil le tableau qui doit "
être dans le lambris. Pourquoi donc "
dit-on, que les tableaux des lambris sont "
trop petits, puisque toute la Galerie se "
doit considerer par parties, & chaque "
trumeau en particulier ? Du même en- "
droit & de la même distance, on doit re "
garder d'un seul coup d'œil, la moitié du "
ceintre de la voûte au-dessus du lambris, "
& l'on doit connoître que tout ce que j'ai "
disposé dans cette voûte, doit être consi- "
deré comme y étant attaché & en pla- "
que, sans prétendre qu'il y ait aucun "
corps qui rompe ou qui soit au-delà, & "
plus enfoncé que la superficie de la voû- "
te, mais que le tout fait également son "
ceintre & sa figure. "

Que si j'eusse fait ces parties qui sont at- "
tachées, ou feintes être attachées à la voû- "
te, & les autres que l'on dit être trop peti- "
tes, plus grandes qu'elles ne sont, je se- "
rois tombé dans les mêmes défauts qu'on "
avoit faits, & j'aurois paru aussi ignorant "
que ceux qui ont travaillé & qui travail- "
lent

» lent encore aujourd'hui à plusieurs ou-
» vrages considerables, lesquels font bien
» voir qu'ils ne sçavent pas que c'est contre
» l'ordre & les exemples que la nature mê-
» me nous fournit, de poser les choses plus
» grandes & plus massives aux endroits les
» plus élevez, & de faire porter au corps
» les plus délicats & les plus foibles, ce qui
» est le plus pesant & le plus fort. C'est
» cette ignorance grossiere qui fait que
» tous les édifices conduits avec si peu de
» science & de jugement, semblent pâ-
tir, s'abbaisser & tomber sous le faix,
» au lieu d'être égayez, *sveltes*, & le-
» gers, & paroître se porter facilement,
» comme la nature & la raison enseignent
» à les faire.

» Qui est celui qui ne comprendra pas
» quelle confusion auroit paru, si j'avois
» mis des ornemens dans tous les endroits
» où les critiques en demandent, & que
» si ceux que j'ai placez, avoient été plus
» grands qu'ils ne sont, ils se feroient voir
» sous un plus grand angle, & avec trop
» de force, & ainsi viendroient à offen-
» ser l'œil, à cause principalement que la
» voûte reçoit une lumiere égale & uni-
» forme en toutes ses parties ? N'auroit-il
» pas semblé que cette partie de la voûte
» auroit tiré en bas, & se feroit détachée
» du reste de la Galerie, rompant la dou-
ce

ce suite des autres ornemens ? Si c'étoit " des choses réelles, comme je prétends " qu'elles paroissent, qui seroit si mal avi- " sé de placer les plus grandes & les plus " pesantes dans un lieu où elles ne pour- " roient se maintenir ? Mais tous ceux qui " se mêlent d'entreprendre de grands ou- " vrages, ne sçavent pas que les diminu- " tions à l'œil se font d'une autre manie- " re, & se conduisent par des raisons par- " ticulieres dans les choses élevées perpen- " diculairement en hauteur, & dont les " paralléles ont leur point de concours au " centre de la terre».

Pour répondre à ceux qui ne trouvoient pas la voûte de la Galerie assez riche, le Poussin ajoûte : " Qu'on ne lui a jamais " proposé de faire le plus superbe ouvra- " ge qu'il pût imaginer ; & que si on eût " voulu l'y engager, il auroit librement dit " son avis, & n'auroit pas conseillé de fai- " re une entreprise si grande & si difficile " à bien exécuter ; premierement, à cau- " se du peu d'ouvriers qui se trouvent à " Paris, capables d'y travailler ; seconde- " ment, à cause du long-tems qu'il eût fal- " lu y employer ; & en troisiéme lieu, à " cause de l'excessive dépense qui ne lui " semble pas bien employée dans une Ga- " lerie d'une si grande étenduë, qui ne " peut servir que d'un passage, & qui "
pour-

» pourroit encore un jour tomber dans un
» auſſi mauvais état qu'il l'avoit trouvée ;
» la negligence & le trop peu d'amour que
» ceux de notre nation ont pour les belles
» choſes, étant ſi grande, qu'à peine ſont-
» elles faites qu'on n'en tient plus de
» compte, mais au contraire on prend
» ſouvent plaiſir à les détruire. Qu'ainſi il
» croyoit avoir très-bien ſervi le Roi, en
» faiſant un ouvrage plus recherché, plus
» agréable, plus beau, mieux entendu,
» mieux diſtribué, plus varié, en moins
» de tems, & avec beaucoup moins de
» dépenſes, que celui qui avoit été com-
» mencé. Mais que ſi l'on vouloit écou-
» ter les differens avis, & les nouvelles
» propoſitions que ſes ennemis pourroient
» faire tous les jours, & qu'elles agréaſ-
» ſent davantage que ce qu'il tâchoit de
» faire, nonobſtant les bonnes raiſons
» qu'il en rendoit, il ne pouvoit s'y op-
» poſer ; au contraire, qu'il cederoit vo-
» lontiers ſa place à d'autres qu'on juge-
» roit plus capables. Qu'au moins il au-
» roit cette joye d'avoir été cauſe qu'on
» auroit découvert en France, des gens ha-
» biles que l'on n'y connoiſſoit pas, leſ-
» quels pourroient embellir Paris d'excel-
» lens ouvrages qui feroient honneur à la
» nation ».

Il parle enſuite de ſon tableau du Novi-
ciat

ciat des Jesuites, & dit : "Que ceux qui
prétendent que le Christ ressemble plû-
tôt à un Jupiter tonnant, qu'à un Dieu de
misericorde, devoient être persuadez
qu'il ne lui manquera jamais d'industrie
pour donner à ses figures des expressions
conformes à ce qu'elles doivent repre-
senter; mais qu'il ne peut, (ce sont ses
propres termes dont il me souvient) qu'il
ne peut, dis-je, & ne doit jamais s'ima-
giner un Christ en quelque action que ce
soit, avec un visage de *torticolis*, ou d'un
pere doüillet, vû qu'étant sur la terre
parmi les hommes, il étoit même diffi-
cile de le considerer en face ".

Il s'excuse sur sa maniere de s'énon-
cer, & dit, " Qu'on doit lui pardonner,
parce qu'il a vécu avec des personnes qui
l'ont sçû entendre par ses ouvrages, n'é-
tant pas son métier de sçavoir bien écri-
re.

Enfin il finit sa lettre, en faisant voir
qu'il sentoit bien ce qu'il étoit capable
de faire, sans s'en prévaloir, ni recher-
cher la faveur, mais pour rendre toûjours
témoignage à la verité, & ne tomber ja-
mais dans la flaterie, qui sont trop oppo-
sées pour se rencontrer ensemble ".

Cependant, soit que le Poussin fût re-
buté d'avoir toûjours à se défendre de ses
ennemis & des envieux de sa gloire, lui

Tome IV. C qui

VIII. *Entretien sur les Vies*

qui sur toutes choses aimoit le repos, & n'avoit d'autre but que de se perfectionner dans son art, il demanda congé pour faire un voyage à Rome, afin de mettre ordre à ses affaires & d'amener sa femme en France pour mieux s'appliquer ensuite aux grands travaux qu'on lui préparoit. Il partit vers la fin de Septembre 1642, & arriva à Rome le 5. Novembre de la même année. Il ne fut pas long-tems sans apprendre la mort du Cardinal de Richelieu, qui arriva le 4. Décembre ensuivant. Cette nouvelle l'empêcha de penser à son retour; & comme (1) le Roi ne survécut guéres plus de cinq mois son premier Ministre, & que Monsieur de Noyers se retira de la Cour, ces changemens rompirent toutes les mesures que le Poussin eût pû prendre pour s'établir en France.

Il ne pensa donc plus qu'à travailler à Rome, & ce fut dans ce tems-là qu'il se disposa à faire un tableau du ravissement de Saint Paul, que Monsieur de Chantelou lui demanda pour accompagner un petit tableau de Raphaël qu'il avoit acheté en passant à Boulogne, dans lequel est peint la Vision d'Ezechiel, lorsque Dieu lui apparut au milieu de quatre animaux. Avant que de le commencer, il écrivit (2) à M.
de

(1) Il mourut le 14. Mai 1643.
(2) Le 2. Juillet 1643.

de Chantelou, " Qu'il craignoit que sa
main tremblante ne lui manquât en un
ouvrage qui devoit accompagner celui
de Raphaël ; qu'il avoit de la peine à se
resoudre à y travailler, s'il ne lui pro-
mettoit que son tableau ne serviroit que
de couverture à celui de Raphaël, ou du
moins qu'il ne les feroit jamais paroître
l'un auprès de l'autre, croyant que l'af-
fection qu'il avoit pour lui, étoit assez
grande pour ne permettre pas qu'il re-
çût un affront ".

Sur la fin de la même année, il lui en-
voya ce tableau du Ravissement de Saint
Paul, & lui répete encore par sa lettre du
2. Décembre 1643. " Qu'il le supplie,
tant pour éviter la calomnie, que la
honte qu'il auroit qu'on vît son tableau
en parangon de celui de Raphaël, de
le tenir séparé & éloigné de ce qui pour-
roit le ruïner, & lui faire perdre si peu
qu'il a de beauté. " Mais le Cavalier del
Pozzo écrivit (1) quasi dans le même tems
deux lettres, par lesquelles il parle si avan-
tageusement du tableau de Saint Paul, qu'il
ne l'estime pas moins que celui de Ra-
phaël qu'il avoit acheté à Boulogne. Il
dit que c'est ce que le Poussin a fait de
meilleur, & qu'en les comparant l'un
avec l'autre, on pourra voir que la Fran-
ce

(1) Le 2. Juillet 1643.

ce a eû son Raphaël aussi-bien que l'Italie.

Au commencement de Janvier 1644. le Poussin envoya encore à son ami une copie de la Vierge de Raphaël qui est au Palais Farnese, & qu'on appelle *la Madona della Gatta*, peinte par un nommé Ciccio Napolitain; une autre copie d'une Vierge aussi de Raphaël, laquelle tient le petit Jesus, faite par le Sr Mignard; une autre peinte d'après le Parmesan par Nocret; & une autre copiée par Claude le Rieux; les Portraits du Pape Leon X. copiez par le Sieur Errard; un Dieu de Pitié d'après le Carache par le Maire; & une petite Vierge peinte par le Rieux.

Il lui fit tenir à la fin du même mois huit Bustes qu'il avoit eûs du Sr Hypolyte Viteleschi, & lui écrivit qu'entre ces Bustes il y a un Euripide & un jeune Auguste d'une excellente maniere: mais que la difficulté avoit été de les faire sortir de Rome, où alors on étoit extrémement exact à bien garder toutes les choses antiques. Il en étoit pourtant venu à bout, car il n'y avoit rien qu'il ne fist pour servir ses amis; & s'il étoit un bon œconome de leur bourse, lorsqu'il faisoit quelque achat pour eux, il ne l'étoit pas moins pour le payement de ses propres ouvrages. Car comme on lui porta cent écus pour le tableau de Saint Paul, il n'en prit que cinquante, & l'on sçait que

& sur les Ouvrages des Peintres. 53

que pour tous les autres tableaux qu'il a faits, il en a usé de même. Aussi travailloit-il bien moins pour l'interêt que pour la gloire.

Quelques tems auparavant il avoit sçû le retour de M. de Noyers à la Cour. Et comme ensuite on le pressoit fortement d'aller en France, pour finir seulement la grande Galerie, il fit réponse : (1) « Qu'il ne desiroit y retourner qu'aux conditions de son premier voyage, & non pour achever seulement la Galerie, dont il pouvoit bien envoyer de Rome les desseins & les modéles ; qu'il n'iroit jamais à Paris pour y avoir l'emploi d'un simple particulier, quand on lui couvriroit d'or tous ses ouvrages. » Aussi voyant bien que les choses n'étoient plus à la Cour au même état qu'auparavant, il ne pensoit qu'à travailler à Rome, & à demeurer en repos.

Il commença les tableaux des sept Sacremens que nous voyons ici. Le premier qu'il fit, fut celui de l'Extrême-Onction : il le finit au mois d'Octobre de l'année mille six cent quarante-quatre, & six mois après il l'envoya en France. Ce tableau fut un de ceux qui lui plût beaucoup. Lorsqu'il ne faisoit que de l'ébaucher, il écrivit qu'en vieillissant il se sentoit plus que

C iij jamais

(1) Par sa lettre du 26. Juin 1644.

jamais enflammé du desir de bien faire; & comme il formoit toûjours ses pensées sur ce qu'il avoit lû des tableaux des anciens Peintres Grecs, il manda " Que ce
» devoit être un sujet tel qu'Appelle avoit
» accoûtumé d'en choisir, lequel se plai-
» soit à representer des personnes mou-
» rantes ».

Vers la fin de Juillet de la même année, il acheta encore quatre têtes de marbre. La premiere representoit le dernier Ptolemée frere de Cleopatre, & il l'estimoit seule cent pistoles. La deuxiéme étoit une tête de femme d'une excellente maniere. Elle regarde en haut, & appartenoit autrefois à Cherubin Albert, fameux Peintre. Elle a les oreilles percées pour y attacher quelques ornemens. On la nommoit chez les Alberti, *la Lucréce*. La troisiéme est de Julia Augusta. La quatriéme paroît un Drusus. Mais n'ayant pas eû moins de difficulté à faire sortir de Rome ces quatre Bustes que les huit précedens, on ne les reçût qu'au mois de Février 1646. avec le Sacrement de Confirmation.

Peu de tems après il commença pour Monsieur le Président de Thou, ce beau tableau du Crucifiment qui est dans le cabinet du Sieur Stella ; & au mois de Janvier 1647. il envoya le troisiéme Sacrement, qui est le Baptême.

Dans

Dans des lettres qu'il écrivit quelque tems après à un de ses amis, il répond à ceux qui avoient trouvé trop douce la maniere de son tableau du Baptême, & les renvoyant au Boccalini, pour voir de quelle sorte il répond à ceux qui se plaignent à Apollon que la tarte du Guarini étoit trop sucrée, (c'est sa Comédie du Pastor Fido,) il dit " Que pour lui il ne chante pas " toûjours sur un même ton ; qu'il sçait va- " rier sa maniere selon les differens sujets, " & que la médisance & la réprehension " l'ont toûjours engagé à mieux faire ".

Ce fut dans la même année 1647. qu'il acheva encore le Sacrement de Penitence, celui de l'Ordre, & celui de l'Eucharistie, qui est la Céne ; & que le Sr Pointel reçût ici ce beau tableau de Moïse sauvé des eaux, qui est presentement dans le cabinet du Roi. Ce fut au sujet de ce tableau qu'il écrivit une grande lettre à M. de Chantelou, par laquelle il lui mande " Que si ce dernier ouvrage lui a " donné tant d'amour lorsqu'il l'a vû, ce " n'est pas qu'il ait été fait avec plus de " soin que celui qu'il avoit reçû de lui au- " paravant, mais qu'il doit considerer que " c'est la qualité du sujet, & la disposition " dans laquelle il se trouve lui-même en " le voyant, qui cause un tel effet. Que les " sujets des tableaux qu'il fait pour lui, "
" doi-

» doivent être repréfentez d'une autre ma-
» niere; & que c'eſt en cela que confiſte
» tout l'artifice de la Peinture. Que c'eſt
» juger avec trop de précipitation de ſes
» ouvrages; qu'étant difficile de donner
» ſon jugement ſi l'on n'a une grande pra-
» tique & la theorie jointes enſemble, les
» ſens ſeuls ne doivent pas le faire, mais
» y appeller la raiſon. Que pour cela il
» veut bien l'avertir d'une choſe impor-
» tante qui lui fera connoître ce qu'un
» Peintre doit obſerver dans la repréſenta-
» tion des choſes qu'il traite: c'eſt que
» les anciens Grecs, inventeurs des beaux
» Arts, trouverent pluſieurs modes par le
» moyen deſquels ils produiſirent les effets
» merveilleux qu'on a remarquez dans
» leurs ouvrages. Qu'il entend par le mot
» de mode, la raiſon, la meſure, ou la
» forme dont il ſe ſert dans tout ce qu'il
» fait, & par laquelle il ſe ſent obligé à de-
» meurer dans de juſtes bornes, & à tra-
» vailler avec une certaine mediocrité,
» moderation & ordre déterminé qui éta-
» bliſſent l'ouvrage que l'on fait dans ſon
» être veritable».
» Que le mode des anciens étant une
» compoſition de pluſieurs choſes, il ar-
» rive que de la variété & difference qui
» ſe rencontre dans l'aſſemblage de ces
» choſes, il en naît autant de differens
modes,

& sur les Ouvrages des Peintres. 37

» modes, & que de chacun ainsi composé
» de diverses parties mises ensemble avec
» proprotion, il en procede une secrete
» puissance d'exciter l'ame à differentes
» passions. Que delà les Anciens attribué-
» rent à chacun de ces modes une proprie-
» té particuliere, selon qu'ils reconnurent
» la nature des effets qu'ils étoient capa-
» bles de causer : comme au mode qu'ils
» nommerent Dorien, des sentimens gra-
» ves & serieux ; au Phrygien, des pas-
» sions vehementes ; au Lydien, ce qu'il
» y a de doux, de plaisant & d'agreable ;
» à l'Ionique, ce qui convient aux Bac-
» canales, aux fêtes & aux danses. Que
» comme, à l'imitation des Peintres, des
» Poëtes, & des Musiciens de l'Antiquité,
» il se conduit sur cette idée : c'est aussi ce
» qu'on doit observer dans ses ouvrages,
» où, selon les differens sujets qu'il traite,
» il tâche non seulement de representer
» sur les visages de ses figures, des pas-
» sions differentes, & conformes à leurs
» actions, mais encore d'exciter & faire naî-
» tre ces mêmes passions dans l'ame de
» ceux qui voyent ses tableaux ».

Il seroit dangereux, dit Pymandre, que
la Peinture eût autant de force que la Mu-
sique pour émouvoir les passions ; les excel-
lens Peintres seroient en état de faire bien
des desordres. N'avez-vous jamais ouï par-

ler d'un Musicien, qui par son art se rendoit le maître absolu de ceux qui l'écoutoient. (1) Erric II. Roi des Danois, en ayant entendu conter des choses surprenantes, voulut le voir, & éprouver s'il produiroit des effets conformes à ce qu'il avoit ouï dire. Lui ayant commandé d'exciter une passion guerriere dans l'ame de ceux qui étoient presens, ce Musicien fit aussi-tôt entendre un son martial, & des cadences si animées, qu'il les mit tous en colere. Chacun commença à chercher des armes ; & le Roi même entra dans une fureur si étrange, qu'il échapa des mains de ses gardes pour prendre son épée, qu'il passa au travers du corps de quatre personnes de sa suite.

Veritablement, lui dis-je, une musique de cette nature ne seroit pas fort divertissante, & il n'y auroit pas de plaisir, comme vous dites, d'avoir des Peintres qui causassent de si cruels effets. Aussi ceux qui ont cru que la Musique étoit necessaire aux plus grands Politiques, qui l'ont mise entre les disciplines illustres, & même qui ont dit (1) qu'il étoit aussi honteux de ne la sçavoir pas, que d'ignorer les lettres, n'ont pas prétendu qu'on en fist un pareil usage ;

(1) *Saxo-Gram.*
(1) *Platon. Aristote.* Tam turpe est Musicam nescire quam litteras. *S. Isidore.*

& sur les Ouvrages des Peintres. 59
usage ; & je crois aussi que ce n'étoit pas l'intention du Poussin de mettre ceux qui verroient ses tableaux, dans un si grand peril. Cependant, si l'on considere bien la plûpart des choses qu'il a faites, on trouvera qu'il observoit exactement les maximes dont je viens de vous parler, & l'on verra dans ses ouvrages, des marques de son application à les rendre conformes en toutes choses aux sujets qu'il traitoit.

Outre le dernier des sept Sacremens qu'il envoya au commencement de l'année 1648. il finit pour Monsieur du Frêne Annequin une Vierge assise sur des degrez, qui est presentement à l'Hôtel de Guise; pour le sieur Pointel, le tableau de Rebecca ; pour Monsieur Lumague, un grand païsage, où Diogene rompt son écuelle; deux pour le sieur Cerisiers, dont l'un represente le corps de Phocion que l'on emporte, & l'autre, comme l'on en ramasse les cendres ; un païsage où est un grand chemin, qui est dans le cabinet du Chevalier de Lorraine ; un petit tableau du Batprême de Saint Jean, peint sur un fond de bois pour Monsieur de Chantelou l'aîné.

En 1649. il peignit pour le sieur Pointel un grand païsage, où est representé Polyphême ; un tableau d'une Vierge qu'on appelle des dix figures; & un juge-

ment de Salomon, qui est presentement dans le cabinet de Monsieur de Harlay Procureur Général. Ce tableau est admirable pour la correction du dessein, & la beauté des expressions.

Il fit aussi pour M. Scarron un ravissement de Saint Paul, & pour le sieur Stella un tableau où Moïse frape le rocher, tout different de celui qu'il avoit fait autrefois pour Monsieur de Gillier. Ce fut au sujet de cet ouvrage qu'il écrivit une Lettre (1) au sieur Stella, ,, Qu'il a été bien ,, aise d'apprendre qu'il en étoit content, ,, & aussi d'avoir sçû ce qu'on en disoit,,. Et parce qu'on avoit trouvé à redire sur la profondeur du lit où l'eau coule, qui semble n'avoir pû être fait en si peu de tems, ni disposé par la nature dans un lieu aussi sec & aussi aride que le desert où étoient les Israëlites, il dit : " Qu'on ne doit pas s'arrêter ,, à cette difficulté : qu'il est bien aise qu'on ,, sçache qu'il ne travaille point au ha- ,, zard, & qu'il est en quelque maniere ,, assez bien instruit de ce qui est permis à ,, un Peintre dans les choses qu'il veut ,, representer, lesquelles se peuvent pren- ,, dre & considerer comme elles ont été, ,, comme elles sont encore, ou comme ,, elles doivent être : qu'apparemment la ,, disposition du lieu où ce miracle se fit, devoit

(1) En Septembre 1649.

„ devoit être de la sorte qu'il l'a figurée,
„ parce qu'autrement l'eau n'auroit pû
„ être ramassée, ni prise pour s'en servir
„ dans le besoin qu'une si grande quantité
„ de peuple en avoit, mais qu'elle se seroit
„ répanduë de tous côtez. Que si à la créa-
„ tion du monde, la terre eût reçû une
„ figure uniforme, & que les eaux n'eus-
„ sent point trouvé des lits & des profon-
„ deurs, sa superficie auroit été toute cou-
„ verte & inutile aux animaux : mais que
„ dès le commencement, Dieu disposa tou-
„ tes choses avec ordre & raport à la fin
„ pour laquelle il perfectionnoit son ou-
„ vrage. Ainsi dans des évenemens aussi
„ considerables que fut celui du frape-
„ ment du rocher, on peut croire qu'il
„ arrive toûjours des choses merveilleuses;
„ de sorte que n'étant pas aisé à tout le
„ monde de bien juger, on doit être fort
„ retenu, & ne pas décider temeraire-
„ ment „.

En 1650. il fit pour un Marchand (1)
de Lyon un tableau, où Notre Seigneur
guerit les aveugles au sortir de la Ville de
Jerico. Ce tableau est un des beaux qui
soient sortis de sa main, tant pour la bel-
le disposition du sujet, & la force du des-
sein, que pour la couleur & les belles ex-
pressions des figures. En 1667. ce tableau
servit

(1) Le sieur Reynon.

servir de sujet aux conferences de l'Academie de Peinture, & alors on fit de sçavantes remarques sur toutes les parties de cet ouvrage, qui après avoir passé dans le cabinet du Duc de Richelieu, est presentement dans celui du Roi.

Il y avoit long-tems que les amis du Poussin souhaitoient d'avoir son portrait. Il avoit témoigné à M. de Chantelou qu'il desiroit de le contenter, mais qu'il se trouvoit à Rome peu de Peintres qui fissent bien des portraits, & qu'il ne voyoit que le seul Monsieur Mignard qui en fût capable.

Au mois de Mai 1650. M. de Chantelou reçût une lettre, par laquelle le Poussin lui écrivit, qu'ayant lui-même travaillé à faire son portrait, il se disposoit à le lui envoyer dans peu : qu'il avoit de la peine à le finir, parce qu'il y avoit 28. ans qu'il n'en avoit fait. Un mois après, ce Portrait arriva à Paris ; & comme il en fit deux en même tems, differens pourtant l'un de l'autre, il envoya le second un mois après au sieur Pointel. (1)

Dans la même année il fit un grand païsage, où l'on voit une femme qui se lave les pieds. Ce tableau a été à Monsieur Passart Maître des Comptes.

L'année d'après il peignit pour le Duc de

(1) Le Poussin étoit alors âgé de 56.

de Crequy Ambassadeur à Rome, une Vierge dans un païsage, accompagnée de plusieurs figures. Pour le sieur Raynon, un Moïse trouvé sur les eaux ; la composition en est agréable ; il est presentement dans le cabinet de Monsieur le Marquis de Seignelay. Pour le sieur Pointel, deux païsages ; l'un representant un orage, & l'autre un tems calme & serein : ils sont à Lyon chez le sieur Bay Marchand.

Ce fut encore dans le même tems qu'il fit pour le même Pointel deux grands païsages : dans l'un il y a un homme mort & entouré d'un serpent, & un autre homme effrayé qui s'enfuit. Ce tableau que M. du Plessis Rambouïllet acheta après la mort du sieur Pointel, est presentement dans le cabinet de Monsieur Moreau premier Valet de Garderobe du Roi, & doit être regardé comme un des plus beaux païsages que le Poussin ait faits.

En 1653. il fit pour M. de Mauroy Intendant des Finances, une Nativité de Notre Seigneur, & les Pasteurs qui viennent l'adorer : elle est dans le cabinet de Monsieur de Bois-Franc. Il peignit aussi pour le sieur Pointel Notre Seigneur en Jardinier, & la Magdeleine à ses pieds. Pour M. le Notre, la Femme adultere, qui paroît aux pieds de Jesus-Christ dans une contenance abbatuë, & touchée de douleur

leur, & les Pharisiens confus de leur malice, qui s'en retournent pleins de dépit & de colere.

En 1654. il fit pour le sieur Stella un Moïse exposé sur les eaux. C'est un tableau admirable pour l'excellence du païsage, & la sçavante maniere dont le sujet est traité.

En 1655. pour Monsieur Mercier Tresorier à Lyon, S. Pierre & Saint Jean qui guerissent un boiteux : pour M. de Chantelou, une Vierge grande comme nature. Ce tableau a 9. pieds de haut sur 5. pieds de large.

Le Poussin étoit trop sçavant dans son Art pour n'en pas connoître toutes les parties, & trop sincere pour ne pas avoüer qu'il y en avoit qu'il possedoit moins parfaitement que les autres. Quand il envoya à (1) Monsieur de Chantelou ce tableau de la Vierge dont je viens de parler, il voulut lui-même prévenir le jugement que l'on en feroit, & témoigner qu'il sçavoit bien qu'on n'y trouveroit pas tous les charmes du coloris & du pinceau. C'est pourquoi il écrivit à M. de Chantelou, de lui en mander librement son avis ; » mais qu'il le prioit de considerer que » tous les talens de la peinture ne sont pas » donnez à un seul homme : qu'ainsi il ne

faut

(1) En 1655.

„ faut point chercher dans son ouvrage
„ ceux qu'il n'a pas reçûs. Qu'il sçait bien
„ que toutes les personnes qui le verront,
„ ne seront pas d'un même sentiment, par-
„ ce que les goûts des amateurs de la pein-
„ ture ne sont pas moins differens que ceux
„ des Peintres ; & cette difference de goûts
„ est la cause de la diversité qui se trouve
„ dans les travaux des uns & dans les
„ jugemens des autres„. Il fait voir dans
„ cette lettre les divers talens des Peintres
de l'Antiquité, & comment chacun d'eux
ayant excellé en quelque partie, il ne s'en
est pas trouvé un seul qui les ait toutes
possedées dans la perfection. Il remarque
la même chose à l'égard des anciens Sculp-
teurs ; & enfin il dit : " Qu'on peut voir
„ encore de pareils exemples de cette ve-
„ rité dans les Peintres qui ont eû de la ré-
„ putation depuis trois cent cinquante
„ ans, parmi lesquels il ne desavouë pas
„ qu'il croit avoir rang, si on considere
bien tout ce qu'ils ont fait.

Il fit pour un particulier (1) un Ta-
bleau où est la Vierge, Saint Jean, Sainte
Elisabeth & Saint Joseph. Pour le Duc de
Crequi, Achille reconnuë par Ulysse chez
le Roi Licomede. Pour le sieur Stella, (2)
un païsage où est representé la naissance de
Bac-

(1) En 1656.
(2) 1657.

Bacchus; & pour le sieur de Cerisiers, une Vierge qui fuit en Egypte. (1) Pour Monsieur Passart Maître des Comptes, un grand païsage où est Orion aveuglé par Diane; pour Madame de Montmort, (2) à present Madame de Chantelou, une fuite en Egypte; & pour M. le Brun, un autre païsage. (3) Pour Madame de Chantelou, une Samaritaine. C'est le dernier tableau de figures que le Poussin ait fait. Aussi en l'envoyant, il écrivit, que c'est le dernier ouvrage qu'il fera, & qu'il touche à sa fin du bout du doigt. En effet, ses infirmitez augmentant tous les jours, & deux ans après ayant perdu sa femme, il devint quasi hors d'état de travailler. Il acheva pourtant en 1664. pour le Duc de Richelieu, quatre païsages qu'il avoit commencez dès l'année 1660. Ils representent les quatre Saisons, & dans chacun il y a un sujet tiré de l'Ecriture Sainte.

Pour le Printems, c'est Adam & Eve dans le Paradis Terrestre. Pour l'Eté, Ruth, qui étant arrivée à Bethléem avec sa belle-mere Noémi au tems de la moisson, ramasse des épis de bled dans le champ de Boos. Pour l'Automne, se sont (4) deux des Israëlites que Moïse avoit envoyez pour reconnoître la terre de Chanaan, &.

en

(1) 1658. (2) 1659. (3) 1661. (4) Num. c. 13.

& sur les Ouvrages des Peintres.

en apporter des fruits, lesquels reviennent chargez d'une grappe de raisin d'une grosseur extraordinaire. Et pour l'Hyver, il a peint le Deluge. Quoique ce dernier soit un sujet qui ne fournisse rien d'agréable, parce que ce n'est que de l'eau, & des gens qui se noyent, il l'a traité néanmoins avec tant d'art & de science, qu'il n'y a rien de mieux exprimé. Le ciel l'air & la terre ne sont que d'une même couleur. Les hommes & les animaux paroissent tous traversez de la pluye. La lumiere ne se fait voir qu'au travers l'épaisseur de l'eau qui tombe avec une telle abondance, qu'elle prive tous les objets de la clarté du jour. Il est vrai que si l'on voit encore dans ces quatre (1) tableaux la force & la beauté du génie du Peintre, on y apperçoit aussi la foiblesse de sa main.

Le poussin se trouvant dans l'impuissance d'exécuter de la maniere qu'il faisoit auparavant, toutes les riches pensées que son imagination ne laissoit pas de lui fournir, ne pensoit plus qu'à la mort. Il me souvient que lui ayant écrit vers ce tems là, il me fit réponse au mois de Janvier 1665. Voici sa lettre. *Je n'ai pû répondre plûtôt à celle que Monsieur le Prieur de Saint Clementin votre frere, me rendit quelques jours après son arrivée en cette*

(1) Ils sont dans le cabinet du Roi.

cette ville, mes infirmitez ordinaires s'étant accruës par un très-fâcheux rhume, qui me dure & m'afflige beaucoup. Je vous dois maintenant remercier de votre souvenir, & tout ensemble du plaisir que vous m'avez fait de n'avoir point réveillé le premier desir qui étoit né en Monsieur le Prince d'avoir de mes ouvrages. Il étoit trop tard pour être bien servi. Je suis devenu trop infirme, & la paralysie m'empêche d'operer. Aussi il y a quelque tems que j'ai abandonné les pinceaux, ne pensant plus qu'à me préparer à la mort. J'y touche du corps, c'est fait de moi.

Nous avons N. qui écrit sur les œuvres des Peintres modernes, & de leurs vies. Son stile est ampoulé, sans sel & sans doctrine. Il touche l'Art de la Peinture comme celui qui n'en a ni Théorie, ni Pratique. Plusieurs qui ont osé y mettre la main, ont été recompensez de moquerie, comme ils ont merité, &c.

Le Poussin avoit alors assez de peine à écrire, ainsi qu'il l'avoit marqué un peu auparavant à Monsieur de Chantelou, lorsqu'il lui fit sçavoir la mort de sa femme, & qu'il lui recommanda ses parens d'Andely : car lui parlant de ses infirmitez, il lui dit : " Qu'il a peine à écrire une lettre en dix jours ".

Il écrivit (1) pourtant à Monsieur de Cam-

(1) Le 7. Mars 1665.

& sur les Ouvrages des Peintres. 69
Cambrai sur son livre de la Peinture. Vous ne serez pas fâchez de sçavoir le contenu de sa lettre, parce qu'on y voit son génie, & certaines maximes qu'il observoit.

Il faut à la fin, lui dit-il, *tâcher à se réveiller après un si long silence. Il faut se faire entendre pendant que le poux nous bat encore un peu. J'ai eû tout le loisir de lire & d'examiner votre livre de la parfaite idée de la Peinture, qui a servi d'une douce pâture à mon ame affligée; & je me suis réjoüi de ce que vous êtes le premier des François qui avez ouvert les yeux à ceux qui ne voyent que par ceux d'autrui, se laissant abuser à une fausse opinion commune. Or vous venez d'échaufer & d'amolir une matiere rigide & difficile à manier: de sorte que désormais il se pourra trouver quelqu'un, qui, en vous imitant, nous pourra donner quelque chose au benefice de la Peinture.*

Après avoir consideré la division que fait le Seigneur François Junius des parties de ce bel Art, j'ai osé mettre ici briévement ce que j'en ai appris. Il est necessaire premierement de sçavoir ce que c'est que cette sorte d'imitation, & de la définir.

DEFINITION.

C'est une imitation faite avec lignes & couleurs en quelque superficie, de tout ce qui

qui se voit sous le Soleil. Sa fin est la délectation.

Principes

que tout homme capable de raison
peut apprendre.

*Il ne se donne point de visible sans lumiere.
Il ne se donne point de visible sans forme.
Il ne se donne point de visible sans couleur.
Il ne se donne point de visible sans distance.
Il ne se donne point de visible sans instrument.*

Choses

qui ne s'apprennent point, & qui sont parties essentielles à la Peinture.

Premierement, *pour ce qui est de la matiere, elle doit être noble, qui n'ait reçû aucune qualité de l'ouvrier. Et pour donner lieu au Peintre de montrer son esprit & son industrie, il faut la prendre capable de recevoir la plus excellente forme. Il faut commencer par la disposition, puis par l'ornement, le décore, la beauté, la grace, la vivacité,* le costume, *la vrai-semblance, & le jugement par tout. Ces dernieres parties sont du Peintre, & ne se peuvent enseigner. C'est le rameau d'or de Virgile,*
que

& sur les Ouvrages des Peintres. 71

que nul ne peut trouver ni cueillir, s'il n'est conduit par le Dessin. Ces neuf parties contiennent plusieurs choses dignes d'être écrites par de bonnes & sçavantes mains.

Je vous prie de considerer ce petit échantillon ; & de m'en dire votre sentiment sans aucune ceremonie. Je sçai fort bien que non seulement vous sçavez moucher la lampe, mais encore y verser de bon huile. J'en dirois davantage : mais quand je m'échaufe maintenant le devant de la tête par quelque forte attention, je m'en trouve mal. Au surplus, j'ai toûjours honte de me voir placé avec des hommes dont le merite & la vertu est au-dessus de moi plus que l'Etoile de Saturne n'est au-dessus de notre tête. C'est un effet de votre amitié dont je vous suis redevable, &c.

Lorsque j'eus achevé, Pymandre me dit. Il est vrai qu'on voit dans cette lettre un abregé des parties de la Peinture, dont il seroit à souhaiter que le Poussin eût parlé avec plus d'étenduë.

Vous pouvez remarquer, repartis-je, qu'il ne dit rien des choses qui regardent la Pratique, & qu'il ne s'attache qu'à la Théorie, ou plûtôt à ce qui dépend seulement du génie & de la force de l'esprit ; ce qu'il faut particulierement considerer dans le Poussin, qui par là s'est si fort élevé au-dessus des autres Peintres.

VIII *Entretien sur les Vies*

Si vous voulez, nous examinerons les talens de cet excellent homme dans ses propres ouvrages, & nous verrons de quelle sorte il a executé lui-même ces choses qu'il jugeoit si necessaires dans la Peinture. Mais il faut avant cela voir la fin d'une vie si illustre, & vous representer mort & dans le tombeau, celui qui vit glorieusement dans la memoire des hommes, & dont le nom éclate avec tant de splendeur.

Depuis que le Poussin eût écrit à Monsieur de Cambray, il ne fut plus guéres en état de s'entretenir avec ses amis. Aussi, après que Monsieur de Chantelou eût appris par une lettre du Sr Jean du Ghet, l'extrémité où il étoit, on eût bien-tôt la nouvelle de sa mort arrivée le 19. Novembre 1665. Il étoit âgé de 71. ans 5. mois

Le lendemain matin son corps ayant été porté dans l'Eglise de Saint Laurent *in Lucina* sa Paroisse, l'on fit son Service, où se trouverent tous les Peintres de l'Académie de Saint Luc, & les Amateurs des beaux Arts, lesquels témoignerent par leur douleur, la perte qu'on faisoit d'un homme si celebre.

L'on ne manqua pas de faire des Vers sur sa mort. Le Sieur Bellori fit ceux-ci.

Parce piis lachrimis: vivit Pussinus in urna,
Vivere qui dederat, nescius ipse mori:
Hic

& sur les Ouvrages des Peintres. 73
Hic tamen ipse silet; si vis audire loquentem,
Mirum est, in tabulis vivit & eloquitur.

Monsieur l'Abbé Nicaise, Chanoine de la Sainte Chapelle de Dijon, assez connu par son merite, & les connoissances qu'il a dans les belles Lettres, étant alors à Rome, & ami particulier du Poussin, donna des marques de son affliction, par ce monument qu'il fit pour lui.

Tome IV. D D.O.M.

D. O. M.
NIC. PUSSINO GALLO
Pictori suæ ætatis primario,
Qui ARTEM
DUM PERTINACI STUDIO PROSEQUITUR,
Brevi assequutus, posteà VICIT.
NATURAM
Dum LINEARUM *compendio contrahit,*
Seipsâ MAJOREM *expressit.*
EAMDEM,
Dum novâ OPTICES *industriâ*
Ordini lucique restituit,
Seipsâ fecit ILLUSTRIOREM.
ILLAM
GRÆCIS, ITALISQUE *imitari,*
Soli PUSSINO *superare datum.*
Obiit in URBE ÆTERNA XIV. *Kal. Dec.*
M. D. C. LXV. *annos natus* LXXI,
Ad Sancti Laurentii IN LUCINA *Sepultus.*
CLAUDIUS NICASIUS *Divionensis*
Regii Sacelli Canonicus,
Dum AMICO *singulari parentaret,*
Veteris amicitiæ memor,
MONUMENTUM *hoc posuit ære perennius.*

Le Poussin, par son Testament fait deux mois avant sa mort, défendit de faire aucunes ceremonies à son enterrement, & dis-

posa des biens qu'il laissoit. De la somme de cinquante mille livres ou environ, à quoi ils pouvoient monter, il en donna cinq à six mille écus à des parens de sa femme, pour lesquels il avoit de l'amitié & dont il avoit reçû des services. Du surplus, il legua mille écus à Françoise le Tellier, l'une de ses niéces, demeurant à Andely; & du reste, il en fit son legataire universel Jean le Tellier, aussi son neveu.

On peut bien juger, dit alors Pymandre, qu'il ne travailloit pas pour acquerir du bien: car il auroit pû en amasser beaucoup davantage, voyant ses tableaux aussi recherchez qu'ils étoient.

Je vous ai déjà parlé, repartis-je, de son desinteressement. Ayant mis un prix raisonnable à son travail, il étoit si regulier à ne prendre que ce qu'il croyoit lui être legitimement dû, que plusieurs fois il a renvoyé une partie de ce qu'on lui donnoit, sans que l'empressement qu'on avoit pour ses tableaux & le gain que quelques particuliers y faisoient, lui donnât envie d'en profiter. Aussi on peut dire de lui, qu'il n'aimoit pas tant la Peinture pour le fruit & la gloire qu'elle produit, que pour elle-même, & pour le plaisir d'une si noble étude & d'un exercice si excellent. Vous avez pû remarquer com-
bien

bien il eût de peine à venir en France, où il étoit appellé d'une maniere si avantageuse & si honorable. Comme ce n'étoit ni la faveur des Grands, ni la recompense qu'il recherchoit, il fallut que les sollicitations des Ministres & les prieres de ses amis le forçassent à quitter le repos dont il joüissoit dans Rome. Lorsqu'il en partit, il ne s'engagea que pour un tems; & quand il fut arrivé à Paris, il ne songea qu'à satisfaire son Prince, & à faire paroître dans la plus auguste Cour de l'Europe les talens qu'il avoit reçûs du Ciel. Il n'envisagea point une grande fortune, & ne pensa jamais à s'élever au-dessus de sa condition. Il ne souhaitoit point de grands biens, parce que sa moderation ne le portoit ni à faire des dépenses superfluës, ni à enrichir sa famille. Il n'avoit rien eû de sa femme, & ne l'avoit prise que par une pure reconnoissance des charitables services qu'il en avoit reçûs dans une grande maladie, pendant qu'il logeoit chez son pere. Il n'en eût aucun enfant, mais ils vêcurent toûjours ensemble d'une maniere honnête, sans faste & sans éclat, n'ayant pas même un valet pour le servir, tant il aimoit le repos, & craignoit l'embarras des domestiques. Monsieur Camille Massimi, qui depuis a été Cardinal, étant allé lui rendre visite, il arriva que le plai-

sir de la conversation l'arrêta jusques à la nuit. Comme il voulut s'en aller, & qu'il n'y avoit que le Poussin qui le conduisoit avec la lumiere à la main, Monsieur Massimi ayant peine de le voir lui rendre cet office, lui dit qu'il le plaignoit de n'avoir pas seulement un valet pour le servir. " Et moi, repartit le Poussin, je " vous plains bien davantage, Monsei- " gneur, de ce que vous en avez plu- " sieurs ".

Vous pouvez vous souvenir qu'il disoit assez volontiers ses sentimens : mais c'étoit toûjours avec une honnête liberté, & beaucoup de grace. Il étoit extrémement prudent dans toutes ses actions, retenu & discret dans ses paroles, ne s'ouvrant qu'à ses amis particuliers ; & lorsqu'il se trouvoit avec des personnes de grande qualité, il n'étoit point embarrassé dans la conversation : au contraire, il paroissoit par la force des ses discours, & par la beauté de ses pensées, s'élever au-dessus de leur fortune.

Il me semble que je le vois encore, dit Pymandre. Son corps étoit bien proportionné, & sa taille haute & droite : l'air de son visage qui avoit quelque chose de noble & de grand, répondoit à la beauté de son esprit, & à la bonté de ses mœurs. Il avoit, s'il m'en souvient, la couleur du

visage tirant sur l'olivâtre, & ses cheveux noirs commençoient à blanchir lorsque nous étions à Rome. Ses yeux étoint vifs & bien fendus, le nez grand & bien fait, le front spacieux, & la mine résoluë.

Vous ne pouvez pas, interrompis-je, le mieux représenter qu'il s'est représenté lui-même dans ses deux portraits dont je vous ai parlé; & s'il est vrai, ce que l'on dit souvent, que les Peintres se peignent dans leurs propres ouvrages, on peut encore mieux le reconnoître dans ceux qu'il a faits.

Je vous ai dit que l'on avoit toûjours crû qu'il avoit composé un Traité des Lumieres & des Ombres. Monsieur de Chantelou en ayant écrit au Sieur Jean du Ghet son beau-frere, quelque tems avant la mort du Poussin, afin d'en être mieux informé, voici la réponse que le Sieur du Ghet lui envoya le 23. Janvier 1666.

V. S. Illustrissima mi scrive che M. Cerisiers gli ha detto haver veduto un libro fatto dal Signor Poussin, quale tratta di lumi & ombre, colori & misure. Tutto questo non è vero causa alcuna; & è ben vero che mi è restato nelle mani alcuni manoscritti che trattano d'ombre è lumi, ma non sono altrimenti del sudetto Signore; ma si bene me li fece copiare da un libro originale che tienne il Cardinal Barberino nella sua libraria, & l'autore di

tal

& sur les Ouvrages des Peintres. 79

tal opera e' l Padre Matheo Maestro di Prospettiva del Domenichino. Molti anni sono hora, il sudetto Signor Poussin me ne fece copiare una buona parte prima che noi andassimo in Parigi. Mi fece enco copiare alcune regole di Prospettiva di Vitellione, e da queste cose, hanno creduto molti che Monsieur Poussin l'habia composte, & acciò V. S. Illustrissima sia certo di quanto gli scrivo, mi fara favore singolarissimo far sapere all' Illustrissimo Signore de Cambray che volendo vedere il sudetto libro, bastera che V. S. Illustrissima me lo comandi, che si tosto gli lo inviaro per il corriere à conditione che havendolo veduto me lo rimandi. Si tiene da tutti i Francesi che il sudetto deffunto habbia lasciato qualche trattato di pittura. V. S. Illustrissima non ne creda cosa alcuna, è ben vero che io li ho inteso dire piu volte che era in deliberatione di dar principio a qualche discorso in materia di pittura, ma pero benche da me fosso spesso importunato a dar principio, sempre mi rimesse di un tempo a un altro; ma finalmente sopragiungendoli la morte suanirano tutte quelle cose che si era proposto, &c.

Vous voyez par cette lettre que le Poussin n'a jamais rien écrit sur la Peinture, & que les mémoires qu'il a laissez, sont plûtôt des études & des remarques qu'il faisoit pour son usage, que des productions

qu'il eût deſſein de donner au public. Cependant, par la ſeule lettre que Monſieur de Cambrai reçût de lui, & que nous venons de lire, on peut juger quelles étoient les maximes qu'il ſe formoit pour la compoſition de ſes ouvrages; & ſi nous les examinons, nous trouverons que c'eſt à la clarté de ces lumieres qu'il s'eſt toûjours conduit, & qu'il eſt parvenu à mettre au jour des tableaux auſſi rares que ceux que nous voyons de lui. Car il eſt vrai que nul autre Peintre n'en a fait où l'on puiſſe remarquer comme dans les ſiens, toutes les belles parties qui ne procedent que de la force de l'imagination, de la beauté de l'eſprit, & d'un heureux diſcernement qu'il ſçavoit faire de toutes les choſes neceſſaires pour la perfection d'un ouvrage.

Commençons, ſi vous voulez, par ce qu'il dit, *Que la matiere doit être priſe noble; & qu'elle n'ait reçû aucune qualité de l'ouvrier; & que pour donner lieu au Peintre de montrer ſon eſprit & ſon induſtrie, il faut la prendre capable de recevoir la plus excellente forme.*

Il n'eſt pas neceſſaire de vous marquer qu'il parle d'abord du choix des ſujets. Il veut qu'ils ſoient nobles, c'eſt-à-dire, qu'ils ne traittent que des choſes grandes, & non pas de ſimples repreſentations de perſonnes, ou d'actions ordinaires & baſſes.

& sur les Ouvrages des Peintres. 81

ses. Car bien que l'Art de peindre s'étende à imiter tout ce qui est visible, comme il le dit lui-même; il fait néanmoins consister l'excellence de cet Art, & le grand sçavoir d'un Peintre dans le beau choix des actions héroïques & extraordinaires. Il veut que lorsqu'il vient à mettre la main à l'œuvre, il le fasse d'une maniere qui n'ayt point encore été exécutée par un autre, afin que son ouvrage paroisse comme une chose unique & nouvelle; & que si l'on connoît la grandeur de ses idées, & la beauté de son genie dans la forme extraordinaire qu'il lui donnera, on remarque aussi la netteté & la force de son jugement dans le sujet qu'il aura choisi. C'est par cette haute idée que le Poussin avoit des choses grandes & relevées, qu'il ne pouvoit souffrir les sujets bas, & les peintures qui ne representent que des actions communes; & qu'il avoit même du mépris pour ceux qui ne sçavent que copier simplement la nature, telle qu'ils la voyent.

Si vous rappellez dans votre memoire tous les tableaux que vous avez vûs du Poussin, vous connoîtrez la fécondité de son esprit, & combien il a été exact & judicieux dans le choix des sujets, n'en ayant jamais pris que de nobles, & capables d'instruire & de satisfaire l'esprit, en divertissant agreablement la vûë.

D v En

En quelque endroit qu'il ait puisé sa matiere, soit dans l'Histoire Sainte, soit dans l'Histoire Profane, soit dans la Fable, il n'a rien emprunté des autres Peintres. Il a donné à cette matiere une nouvelle beauté, & l'a fait paroître sous une forme si excellente, que par la force de son Art & la nouveauté de ses pensées, il en a toûjours relevé le merite beaucoup au-dessus de tout ce qui en a été écrit, ou peint avant lui.

De quelle sçavante maniere a-t'il representé dans un tableau, le petit Moïse qui foule aux pieds la Couronne de Pharaon; & dans un autre, la Verge de Moïse qui changée en serpent, devore en presence du Roi, les Verges que les Mages d'Egypte avoient aussi fait transformer en serpens? Ces deux grands sujets qu'il fit pour le Cardinal Massimi, sont presentement à Paris.

Peut-on concevoir une idée plus belle & plus noble de la mort d'un grand Prince, que l'idée qu'il doit avoir eûë de la mort de Germanicus, lorsqu'il l'a representé dans son lit, environné de sa femme affligée, de ses enfans éplorez, & de ses amis dans une profonde tristesse?

Quand il a peint le jeune Pyrrhus que l'on sauve chez les Megariens, avec quelle force de dessein a-t'il exprimé cette action

& sur les Ouvrages des Peintres. 83

tion que nous voyons dans un des ses tableaux parmi ceux du Cabinet du Roi?

Les Maulossiens s'étant revoltez contre Æacides, & l'ayant chassé de son Royaume, cherchoient par tout son fils Pyrrhus, qui n'étoit encore qu'un enfant à la mamelle. Quelques-uns des plus fidéles amis d'Æacides ayant enlevé le jeune Prince, prirent la fuite, suivis de quelques serviteurs & de quelques femmes qu'il avoit auprès de lui. Mais comme ils ne pouvoient pas faire une grande diligence, & que leurs ennemis qui les poursuivoient, ne furent pas long-tems sans les atteindre, ils mirent l'enfant entre les mains de trois jeunes hommes les plus forts & les plus dispos qui fussent parmi eux, ausquels ils se confioient beaucoup, afin qu'ils prissent les devans vers la ville de Megare, pendant qu'ils s'opposeroient à ceux qui venoient les attaquer. En effet, ils firent si bien, & en se défendant contr'eux, & quelquefois en les priant, qu'ils les arrêterent long-tems, & les obligerent enfin à se retirer; après quoi ils coururent après ceux qui portoient Pyrrhus, & les joignirent proche Megare sur la fin du jour. Mais lorsqu'ils croyoient être en sûreté, ils trouverent un obstacle à leur dessein : car la riviere qui est auprès de la ville, étoit si grosse & si rapide, à cause des pluyes, qu'il leur fut impossible de

D vj passer

passer plus avant. Outre cela le bruit impetueux de l'eau empêchant que les personnes qui étoient de l'autre côté, puſſent les entendre, ils ne ſçavoient de quelle maniere faire connoître le danger où étoit Pyrrhus, lorsqu'enfin quelqu'un d'entr'eux s'étant aviſé de prendre de l'écorce d'un chêne, ils écrivirent deſſus l'état où ils étoient, & ayant jetté ces écorces au-delà de l'eau, en les roulant l'une autour d'une pierre, & l'autre attachée à un javelot, ceux qui les reçûrent, apprirent le peril où étoit le jeune Prince, & auſſi-tôt lui donnerent du ſecours.

C'eſt cette action ſi notable dans le commencement de la vie de Pyrrhus, que le Pouſſin a repreſentée dans ce tableau. Ce jeune enfant eſt entre les bras d'un des principaux de ſa ſuite, auquel il ſemble qu'un de ceux qui l'avoient enlevé, l'ait remis, pendant qu'il demande l'aſſiſtance des Megariens qui paroiſſent de l'autre côté de l'eau, & que ſes deux autres camarades leur lancent une pierre & un javelot.

Les femmes qui avoient ſoin de Pyrrhus, attendent auſſi ſur le bord de la riviere le ſecours qu'elles demandent; & le Peintre, pour mieux exprimer toute l'hiſtoire, & embellir l'ordonnance de son tableau, a fait paroître dans un endroit éloigné quelques-uns des gens de Pyrrhus,

leſquels

& sur les Ouvrages des Peintres. 85

lesquels combatent & arrêtent les ennemis qui le poursuivent.

On voit dans toutes ces personnes beaucoup de trouble & d'empressement. Les femmes sont en desordre & effrayées : mais s'il y a quelques figures qu'on doive particulierement considerer, ce sont ces jeunes hommes qui jettent une pierre & un javelot. L'effort qui paroît dans leurs attitudes & dans toutes les parties de leurs corps par l'extension & le renflement des nerfs & des muscles, est conforme à leurs actions. On y peut encore remarquer combien le Peintre a doctement observé l'équilibre & la ponderation qui met le corps dans une position ferme, & qui contribuë au mouvement & à la force de l'action qu'ils font. Aussi toutes ces belles parties, la noble disposition des figures, la situation du lieu, les bâtimens, la lumiere du Soleil couchant, & la belle union de tout ce tableau l'ont toûjours beaucoup fait estimer.

Si nous voulons passer à d'autres sujets moins serieux, combien d'esprit ne voit-on pas dans ses Tableaux des Metamorphoses ? Celui où il a representé dans un lieu délicieux, Narcisse, Clitie, Ajax, Adonis, Iacinthe & Flore qui répand des fleurs en dansant avec de petits Amours, n'inspire-t-il pas de joie ? Le Triomphe de Flore qu'il fit pour le Cardinal Omodei ;

ce

ce qu'il a peint pour representer la teinture de la rose & celle du corail, & plusieurs autres sujets semblables, font voir la fécondité & la beauté de son génie dans la nouveauté & la diversité de ses pensées. Les Baccanales, les Triomphes Marins, & tant d'autres sujets poétiques que l'on voit de lui, ne recevoient-ils pas encore de son pinceau, des beautez differentes de celles qu'ils tiennent de la plume & de l'esprit des Poëtes?

Voulez-vous sçavoir comment il a traité des pensées morales & des sujets allegoriques? Je vous en dirai seulement trois. Le premier est une Image de la vie humaine, representée par un bal de quatre femmes qui ont quelque rapport aux quatre saisons, ou aux quatre âges de l'homme. Le Tems sous la figure d'un vieillard, est assis, & joüe de la lire, au son de laquelle ces femmes, qui sont la Pauvreté, le Travail, la Richesse & le Plaisir, dansent en rond, & semblent se donner les mains alternativement l'une à l'autre, & marquer par là le changement continuel qui arrive dans la vie & dans la fortune des hommes. L'on connoit facilement ce que ce femmes representent. La Richesse & le Plaisir paroissent les premiers, l'une couronnée d'or & de perles, & l'autre parée de fleurs, & ayant une guirlande
de

de rose sur la tête. Après eux est la Pauvreté vêtuë d'un miserable habit, tout delabré, & la tête environnée de rameaux dont les feüilles sont seches, comme le simbole de la perte des biens. Elle est suivie du Travail qui a les épaules découvertes, les bras décharnez & sans couleur. Cette femme regarde la Pauvreté, & semble lui montrer qu'elle a le corps las, & tout abbatu de misere. Proche le Tems & à ses pieds sont deux jeunes Enfans. L'un tient une horloge de sable; & comme il l'a consideré avec attention, il semble compter tous les momens de la vie qui s'écoulent. L'autre, en se joüant, souffle au travers d'un roseau, d'où sortent des boules d'eau & d'air qui se dissipent aussi tôt; ce qui marque la vanité & la briéveté de la vie.

Dans le même Tableau est un Terme qui represente Janus. Le Soleil assis dans son char, paroit dans le ciel au milieu du Zodiaque. L'Aurore marche devant le char du Soleil, & répand des fleurs sur la terre: les Heures qui la suivent, semblent danser en volant.

Le second sujet est la Verité renversée par terre. Le Tems, sous la figure d'un venerable vieillard, soûtenu en l'air par les aîles qu'il a au dos, prend d'une main la Verité par le bras pour la relever; & de l'autre main

main chasse l'Envie, qui en fuyant se mord le bras, & secoüe les serpens qui environnent sa tête; pendant que la Médisance, qui ne la quitte jamais, & qui est assise derriere la Verité, paroît enflammée de colere, & comme lançant deux flambeaux allumez qu'elle tient.

Le troisiéme Tableau represente le souvenir de la mort au milieu des prosperitez de la vie. Le Poussin a peint un Berger qui a un genou à terre, & montre du doigt ces mots gravez sur un tombeau, *Et in Arcadia ego.* L'Arcadie est une contrée dont les Poëtes ont parlé comme d'un Païs délicieux: mais par cette inscription on a voulu marquer que celui qui est dans ce tombeau, a vécu en Arcadie, & que la mort se rencontre parmi les plus grandes felicitez. Derriere le Berger il y a un jeune homme, la tête couverte d'une guirlande de fleurs, lequel s'appuye contre le tombeau, & tout pensif le considere avec application. Un autre Berger est auprès de lui: il se baisse, & montre les paroles écrites à une jeune fille agréablement parée, qui posant une main sur l'épaule du jeune homme, le regarde, & semble lui faire lire cette inscription. On voit que la pensée de la mort retient & suspend la joye de son visage.

Ces exemples ne suffisent que trop pour faire comprendre avec quelle inteligence,
quelle

quelle netteté d'esprit & quelle noblesse d'expressions notre illustre peintre sçavoit traiter toutes sortes de matieres, sans embarras, sans obscurité, & sans se servir de ces pensée creuses, & de ces circonstances fades, basses & desagreables, dont plusieurs qui ont voulu employer les allegories, ont rempli leurs ouvrages, faute de connoissance de doctrine.

Mais entrons encore, si vous voulez, plus avant dans l'examen des ouvrages du Poussin, puis que nous ne pouvons en choisir de plus utiles & de plus agreables; & après avoir reconnu combien il étoit judicieux dans le choix de sa matiere, & habile à en bien relever le prix, voyons comment il a disposé ses sujets, puisque selon ses propres maximes, c'est par où le Peintre doit commencer son travail.

Je ne feindrai point de vous dire ce que je pense sur cela du Poussin. Je crois qu'il n'y a jamais eû de Peintre qui ait eû plus de lumieres naturelles, & qui ait plus travaillé que lui pour acquerir toutes les belles connoissances qui peuvent servir à perfectionner un Peintre. Aussi sçavoit-il toutes les parties qui doivent entrer necessairement dans la composition & dans l'ordonnance d'un Tableau; celles qui sont inutiles & qui peuvent causer de la confusion: de quelle sorte il faut faire paroître

avan-

avantageusement les principales figures ; ne rien donner aux autres qui les rende trop considerables, soit par la Majesté ou par la noblesse des actions, soit par la richesse des habits & des accommodemens ; & faire en sorte que dans la representation d'une histoire, il n'y ait ni trop, ni trop peu de figures ; qu'elles soient agreablement placées, sans que les unes nuisent aux autres, & que toutes expriment parfaitement l'action qu'elles doivent faire. C'est ce que l'on voit dans ces beaux Tableaux du frapement de roche, & dans les sept Sacremens, où toutes les parties concourent à la perfection de l'ordonnance, & à la belle disposition des figures, comme les membres bien proportionnez, servent à rendre un corps parfaitement beau

Nous n'aurions pas de peine à en prendre quelqu'un pour exemple, puisqu'ils sont tous également bien disposez, & conduits chacun en particulier, conformément aux differens modes qu'il se prescrivoit.

Quelle *beauté*, quel *décore*, quelle *grace* dans le Tableau de Rébecca ? L'on ne peut pas dire du Poussin ce qu'Apelle disoit à un de ses disciples, (1) que n'ayant pû peindre Helene belle, il l'avoit representée

(1) *Clem. Alex.*

sentée riche. Car dans ce Tableau du Poussin, la beauté éclate bien plus que tous les ornemens, qui sont simples & convenables au sujet. Il a parfaitement observé ce qu'il appelle décore ou bienséance, & sur tout la grace, cette qualité si précieuse & si rare dans les ouvrages de l'Art, aussi-bien que dans ceux de la nature.

Par la *vivacité* dont il parle, il entend cette vie & cette forte expression qu'il a si bien sçû donner à ses figures, quand il a voulu représenter les divers mouvemens du corps, & les differentes passions de l'ame. Il faudroit trop de tems pour parcourir seulement les principaux ouvrages, où il a fait voir son grand sçavoir dans cette partie. Trouve-t'on ailleurs des expressions de douleur, de tristesse, de joie & d'admiration plus belles, plus fortes & plus naturelles que celles qui se voyent dans ce merveilleux Tableau de Saint François Xavier qui est au Noviciat des Jesuites? Il n'y a point de figure qui ne semble parler, ou faire connoître ce qu'elle pense, ou ce qu'elle sent. Dans les deux Tableaux du frapement de roche, combien de differentes actions noblement representées ? On peut encore dans ces mêmes Tableaux remarquer ce qu'il dit du *costume*, c'est à dire, ce qui regarde la convenance dans toutes les choses qui doivent accompagner
une

une histoire. C'est en quoi l'on peut dire qu'il a surpassé tous les autres Peintres, & qu'il s'est distingué d'une maniere qui est d'autant plus considerable, que dans le tems qu'elle fait voir la sienne de l'ouvrir, elle divertit par la nouveauté, & enseigne une infinité de choses qui satisfont l'esprit & plaisent à la vûë.

Il sçavoit bien que le merveilleux n'est pas moins propre à la Peinture qu'à la Poësie : mais il n'ignoroit pas aussi qu'il faut que la vraisemblance paroisse en toutes choses, comme je vous ai dit qu'il l'écrivit lui-même au sieur Stella, en répondant à ceux qui avoient trouvé à redire à son Tableau du frapement du rocher, & qui n'approuvoient pas qu'il y eût marqué une profondeur pour l'ecoulement des eaux

A l'égard de ce qu'il veut que le *jugement* du Peintre paroisse dans tout l'ouvrage, c'est en effet la partie qui domine sur toutes les autres, qui les doit conduire, & qui perfectionne davantage la composition d'un Tableau. Vous ne verrez pas qu'il y ait jamais manqué, soit pour ce qui regarde la naturelle situation des lieux, soit dans la fabrique des édifices qu'il a toûjours faits conformes aux differens Païs ; soit dans les armes & les habits propres à chaque nation, au tems & aux condi-
. tions;

tions ; soit dans les expressions des mouvemens du corps & de l'esprit, qu'il n'a ni outrez, ni rendus desagreables. Enfin il n'est point tombé dans les defauts & les ignorances grossieres de ces Peintres qui representent dans de beaux & verdoyans Païsages, des actions qui se sont passées dans des Païs deserts & arides ; qui confondent l'Histoire Sainte avec la Fable ; qui donnent des vétemens modernes aux anciens Grecs & Romains ; & qui croyent faire paroitre beaucoup de vie & d'action à leurs figures, quand ils leur font faire des postures ridicules & des expressions qui font peur, ou ne signifient rien.

Voilà ce qu'il faut considerer dans le Poussin plus que dans les autres Peintres. Pour ce qui est des parties qui regardent la pratique de la Peinture, comme sont le dessein, la couleur, & les autres choses qui en dépendent, il n'est pas malaisé de faire voir que bien loin de les avoir ignorées, il les a sçavamment mises en exécution.

C'est sur cela, interrompit Pymandre, que je serai bien-aise de voir comment on peut répondre à ceux qui demeurent d'accord de ce que vous venez de dire à l'égard de la theorie ; mais qui ne conviennent pas qu'il ait été aussi habile pour ce qui est du travail & du manîment du pinceau;

ceau ; qui soûtiennent qu'il n'a point suivi la Nature, mais seulement copié l'Antique, & fait toutes ses figures d'après les statuës & les bas-reliefs, imitant d'une maniere dure & seche jusques aux draperies & aux plis serrez des marbres qu'il a copiez trop exactement.

Qu'il n'a point sçû l'Art de bien peindre les corps, & faire paroître par l'épanchement des lumieres & la distribution des ombres, la beauté des carnations & l'amitié des couleurs. Que c'est la raison pour laquelle il n'a jamais osé entreprendre de grands Ouvrages, & qu'il s'est toûjours réduit à ne faire des tableaux que d'une moyenne grandeur.

„ Si ceux-là, repartis-je, qui trouvent
„ qu'il a trop préferé l'Antique à la Na-
„ ture, avoüent eux-mêmes, qu'on ne
„ peut pas s'attacher à des proportions
„ plus belles & plus élegantes que celles
„ des Statuës antiques ; que les anciens
„ Sculpteurs se sont attachez à fraper la
„ vûë par la Majesté des attitudes, par la
„ grande correction, la délicatesse & la
„ simplicité des membres, évitant toutes
„ les minuties, qui sans le secours de la
„ couleur ne peuvent qu'interrompre la
„ beauté des parties » : ne sont-ce pas-là d'assez belles choses qu'un Peintre doit étudier ; & peut-on rendre les Antiques

ques si recommendables, sans donner envie de les imiter? Il faut, dit-on, en sçavoir ôter la dureté & la sécheresse. Qui doute de cela, & qu'il ne faille même prendre garde aux effets des lumieres qui se répandent sur les marbres & sur les choses dures, d'une maniere bien differente que sur les corps naturels, & sur de veritables étoffes? Mais où voit-on que le Poussin ait fait des hommes & des femmes de bronze ou de marbre, au lieu de les representer de chair? Il a connu que pour former les corps les plus parfaits, il ne pouvoit trouver de plus beaux modéles que les statuës & les bas-reliefs, qui sont les chef-d'œuvres des plus excellens hommes de l'Antiquité; que ce qui nous en reste, doit être consideré comme le fruit des travaux de tant d'années que les plus sçavans Ouvriers de la Gréce & de l'Italie ont employées à perfectionner un Art, qu'ils ont mis à un si haut degré, que depuis eux tout ce qu'on a pû faire, a été de tâcher à les suivre.

Le Poussin n'étoit pas si présomptueux de croire que sur ses seules idées il pût former des figures aussi accomplies que celles de la Venus de Medicis, du Gladiateur, de l'Hercule, de l'Apollon, de l'Antinoüs, des Lutteurs, & de plusieurs autres statuës que l'on admire tous les jours

à Rome. Il sçavoit d'ailleurs, que quelque recherche qu'il pût faire pour trouver des corps d'hommes & de femmes bien faits, il n'en rencontreroit point de si accomplis que ceux que l'Art a formez par la main de ces grands Maîtres, à qui les mœurs & les coûtumes de leur tems avoient donné des moyens favorables & commodes pour en faire un beau choix: ainsi, qu'au lieu de suivre ce que les Anciens ont fait de plus grand & de plus beau, il tomberoit aisément dans plusieurs défauts, ausquels infailliblement il s'accoûtumeroit en ne voyant que la seule nature, de même qu'ont fait la plûpart des autres Peintres, qui prennent pour modéles toutes sortes de personnes, sans penser à éviter ce qu'il y a de défectueux.

Mais il est aisé de faire voir que le Poussin s'est servi des belles & élegantes proportions des Antiques, de la Majesté de leurs attitudes, de la grande correction, & de la simplicité de leurs membres, & même de leurs accommodemens de draperies, sans rien faire qui ait de la dureté & de la secheresse. Il a sçû en faire le choix pour representer des Divinitez ou des hommes, étant de lui-même entré dans l'esprit des anciens Sculpteurs qui ont si doctement fait paroître de la difference entre leurs Dieux, les heros & les hommes; representant

sentant les uns comme des corps impassibles, & les autres comme des substances mortelles & perissables. Il a même sçû distinguer les personnes de qualité & d'un temperamment plus délicat, d'avec celles qui sont plus fortes & plus robustes, selon les differentes conditions.

A cela, il a joint la beauté du pinceau & la verité des carnations, en conservant dans les contours la correction du dessein, que les plus grands Peintres ont toûjours preferée à toute autre chose ; & il a répandu sur tous les corps, des lumieres fortes ou foibles, avec des reflets conformes au lieu & aux actions qu'il a figurées, sans s'éloigner de la nature, mais en la perfectionnant, & en évitant les défauts qui s'y rencontrent.

L'on conviendra de toutes ces veritez, si l'on n'est point préoccupé de goûts particuliers ; si l'on a une forte idée de la perfection de la Peinture, & que sans prévention on veüille bien entrer dans les raisons que le Poussin a eû d'exécuter ses tableaux tels qu'on les voit. Mais il faut outre la docilité de l'esprit & la droiture de la volonté, avoir aussi les connoissances necessaires pour faire ces discernemens, & pour bien juger de son intention.

Pourquoi les Sçavans trouvent-ils des beautez dans les Statuës antiques & dans les

les Peintures de Raphaël que les esprits mediocres n'y voyent point? C'est qu'ils ne s'arrêtent pas à la superficie des choses; qu'ils ont des lumieres plus penetrantes que ceux qui n'ont que des regards ordinaires pour voir simplement les objets, & qui ne sont point capables de déveloper les secrets de l'Art.

Les gens qui ne connoissent quasi que le nom de la Peinture, & qui sont seulement dans la curiosité des tableaux, font ordinairement paroître plus d'estime pour une partie de cet art que pour les autres, selon qu'ils sont conseillez par des Peintres, ou par d'autres personnes qui ont ces differens goûts. Les curieux qui ne s'attachent qu'à des choses particulieres, ne considerent jamais dans les ouvrages qu'on leur montre, que ce qui est conforme à leur connoissance ou à leur inclination, & méprisent tout le reste. C'est pourquoi nous en voyons qui preferent la couleur des Peintres Venitiens à tout ce que Raphaël & ceux de son école ont fait de plus correct. D'autres choisiront les ouvrages du Caravage & du Valentin plûtôt que ceux du Dominiquin ou du Guide. D'autres encore, qui rampant, s'il faut ainsi dire, parmi les choses les plus basses, & n'élevant point leur esprit au-dessus des sujets ordinaires, préferent des Peintures

fort

fort médiocres & des actions simples, & quelquefois même ridicules, à ce que les habiles hommes ont jamais fait de plus serieux & de plus parfait.

Pour ceux qui n'ont point d'inclinations particulieres, ni de prévention pour aucune maniere; qui ont une idée de la beauté & de la perfection, non sur des exemples de choses modernes que le tems n'a point encore approuvez, mais sur ce que la force de l'esprit peut imaginer, ce que la raison en juge, & ce que le consentement des grands hommes en a prescrit: ceux-là, dis-je, considerent les tableaux d'une autre sorte. Ils examinent l'invention de l'Auteur, la fin pour laquelle il a travaillé, le choix de son sujet, les moyens dont il s'est servi, les raisons qu'il a eû de se conduire d'une maniere plûtôt que d'une autre; & enfin ils jugent par l'exécution de son ouvrage, s'il est parvenu à l'imitation parfaite de ce qu'il s'est proposé suivant la plus belle idée qu'il en pouvoit concevoir.

Par exemple, quand le Poussin fit son tableau de Rebecca, quel fut, je vous prie, son dessein? J'étois encore à Rome lorsque la pensée lui en vint. L'Abbé Gavot avoit envoyé au Cardinal Mazarin un tableau du Guide, où la Vierge est assise au milieu de plusieurs jeunes filles qui s'oc-

cupent à differens ouvrages. Ce tableau est confiderable par la diverfité des airs de tête nobles & gracieux, & par les vêtemens agréables, peints de cette belle maniere que le Guide poffedoit. Le Sieur Pointel l'ayant vû, écrivit au Pouffin, & lui témoigna qu'il l'obligeroit s'il vouloit lui faire un tableau rempli comme celui-là, de plufieurs filles, dans lefquelles on pût remarquer differentes beautez.

Le Pouffin, pour fatisfaire fon ami, choifit cet endroit de l'Ecriture Sainte, où il eft rapporté comment le ferviteur d'Abraham rencontra Rebecca qui tiroit de l'eau pour abreuver les troupeaux de fon pere, & de quelle forte, après l'avoir reçû avec beaucoup d'honnêteté, & donné à boire à fes chameaux, il lui fit prefent des bracelets & des pendans d'oreilles dont fon Maître l'avoit chargé.

Voilà quel eft le fujet que le Pouffin choifit pour faire ce qu'on defiroit de lui. Voyons de quelle maniere il s'eft conduit pour parvenir à fa fin, qui étoit de faire un tableau agréable.

Il y réüffit fans doute, dit Pymandre. Il me fouvient qu'à peine ce tableau fut arrivé à Paris, que vous & moi allâmes le voir avec une Dame de notre connoiffance, qui en fut fi charmée, qu'elle offrit au Sieur Pointel de lui en donner tout ce qu'il

qu'il voudroit : mais il avoit tant de passion pour les ouvrages de son ami, que bien loin de les vendre, il n'auroit pas voulu s'en priver seulement pour un jour.

Plusieurs autres personnes, repris-je, s'éfforcerent inutilement de l'avoir pendant qu'il vécut. Je ne sçai si vous en avez observé une parfaite idée. Pour vous en rafraîchir la mémoire, je vais en faire une briéve description. Mais afin que vous puissiez mieux remarquer tout ce qui contribuë à la perfection de cet ouvrage, souffrez, je vous prie, que j'en examine toutes les parties, pour mieux comprendre l'ordonnance ; & si je vous marque jusques aux differentes couleurs des habits, c'est pour vous donner moyen d'observer la conduite du Peintre dans ce qui regarde l'union & la douceur des teintes differentes, qu'il a choisies pour la beauté & l'ornement de son sujet.

(1) Ce tableau a près de sept pieds de long sur plus de trois pieds & demi de haut. Le fond est un païsage & plusieurs bâtimens d'un ordre simple, mais régulier, & où ce qu'il y a de rustique, ne laisse pas d'avoir de la beauté & de la grace. Les bâtimens sont élevez sur deux colines entre lesquelles la vûë se perd dans un éloignement ; & les colines qui sont d'une

cou-

(1) Tableau de Rebecca.

couleur un peu brune, servent de fond aux figures dont la principale est Rebecca. On la connoît entre les autres, non seulement par cet homme qui l'aborde proche d'un puits, & qui lui presente des bracelets & des pendans d'oreilles, mais par son maintien gracieux, par une sagesse & une douceur qui paroît sur son visage, & enfin par une modestie qu'on voit dans ses regards & dans sa contenance. Sa robbe est d'un bleu celeste, ornée par le bas d'une broderie d'or. D'une main elle la releve négligemment, & de l'autre elle fait une action par laquelle il semble qu'elle soit dans l'incertitude si elle doit prendre les presens qu'on lui offre. Sous cette robbe ceinte d'un ruban tissu d'or, il y a une maniere de juppe peinte d'un rouge de laque, rehaussé d'un peu de jaune sur les clairs. Une écharpe de gaze lui couvre les épaules & la gorge; & un petit voile blanc qui lui sert de coeffure, tombe en arriere, & laisse voir ses cheveux qui sont d'un châtain clair. Celui qui lui fait des presens, a sur sa tête un bonnet en forme de turban: il est habillé d'une veste jaune ombrée de laque. Sa sous-veste est d'un violet tirant sur le gris-de-lin; & ses chausses & ses souliers sont semblables à ceux que portent les Levantins. Une écharpe jaune & verte lui sert de ceinture;

&

& à son côté lui pend un cimeterre & un carquois rempli de fléches. De la main droite il tient des pendans d'oreilles, & de la gauche des bracelets.

Auprès de Rebecca est une grande fille appuyée sur un vase posé sur le bord du puits. Son visage paroît mélancolique. Ses cheveux sont bruns. Elle est vêtuë d'un habit verd avec une espece de camisole ou demi-tunique, qui ne la couvre que depuis les épaules jusques sur les hanches, & dont la couleur est de laque & d'un bleu fort pâle.

Une autre jeune fille est proche celle dont je viens de parler : elle tient un vase. Ses cheveux sont blonds, & dans son visage il y a quelque chose de mâle & d'animé. Sa robbe de dessous est d'un rouge de vermillon ; & le vêtement de dessus d'une étoffe fort legere, & de couleurs changeantes de jaune & de gris-de-lin. Ce vêtement est ceint, retroussé d'une maniere particuliere & agréable. De sa main droite elle s'appuye sur l'épaule d'une autre fille dont l'habit est bleu. Elle a un voile blanc qui lui sert de coeffure, & qui lui couvre aussi la gorge.

De l'autre côté, & proche la figure de l'homme dont j'ai parlé, est une fille vêtuë de blanc, qui descend une corde dans le puits. Elle est diminuée dans la force

E iiij du

du dessein & des couleurs, parce qu'elle est un peu plus éloignée que les autres. Il y en a une autre qui verse de l'eau de sa cruche dans celle d'une de ses compagnes. Sa robbe est verte, son manteau rouge, & pour coeffure, elle a un voile blanc qui renferme ses cheveux.

Celle qui reçoit l'eau, est courbée, & a un genou à terre. Sa robbe est d'un gris-de-lin, ayant par-dessus, un autre vêtement sans manche, qui est d'un jaune ombré de laque.

Tout proche, & sur la même ligne, est une autre fille qui porte un vase sur sa tête, & qui se baisse pour en prendre encore un qui est à terre. Sa robbe de dessous est d'un gris-de-lin rompu de verd & de laque dans les ombres, & celle de dessus est rouge avec des manches qui paroissent de toile de lin. Sa coeffure est un voile blanc un peu verdâtre qui tombe sur ses épaules.

Derriere la jeune fille qui verse de l'eau à sa compagne, il y en a trois autres, dont la plus éloignée tient des deux mains un vase sur sa tête. Son habit est d'une étoffe fort legere, & de couleurs changeantes de blanc & de jaune, rompu de verd & d'une laque claire. Le voile qui couvre ses cheveux en partie, semble, en tombant sur ses épaules, voltiger au gré du vent. Des deux autres il y en a une qui ne montre que le dos,

mais

mais qui en tournant la tête, laisse voir son visage de profil. Elle tient une cruche. Sa robbe est peinte d'une laque fort vive, dont les clairs sont rehaussez d'une couleur plus claire, mêlée d'un bleu pâle.

La fille qui est auprès d'elle, & qui s'appuye sur son épaule, a un habit de bleu celeste : elle a un air enjoüé, & paroît plus jeune que les autres. Ces deux dernieres filles semblent en regarder deux autres qui sont assises, dont l'une appuyée sur un vase, est vêtuë d'un habit verd rehaussé de jaune, & l'autre à un vétement jaune, ombré de laque. Elles ont toutes les pieds nuds ; & comme le Poussin a voulu traiter ce sujet avec beaucoup de modestie & de bienséance, il n'a representé de nud que les bras, & un peu des jambes, faisant voir cependant dans ces parties, ce qui peut se rencontrer de plus beau dans des filles bien faites.

Si je vous fais une description un peu longue, c'est pour vous donner moyen de mieux juger du tableau, lorsque vous le verrez : car vous connoîtrez que le Poussin a exactement suivi ses propres maximes, en choisissant une matiere capable de recevoir de l'ouvrier une forme nouvelle & digne de son sujet. Ne vous souvenez-vous point comment Paul Veronese a traité une pareille histoire qui est dans le cabinet

binet du Roi, de quelle sorte Raphaël l'a peinte dans les Loges du Vatican, & comment plusieurs autres Peintres l'ont representée ? Je ne parle que pour la composition & l'ordonnance. Songez-bien, je vous prie, si vous avez vû quelque chose de semblable au tableau dont nous parlons, & si le Poussin a pris pour exemple aucun Maître qui l'ait précedé.

Comme une des premieres obligations du Peintre est de bien representer l'action qu'il veut figurer ; que cette action doit être unique, & les principales figures, plus considerables que celles qui les doivent accompagner, afin qu'on connoisse d'abord le sujet qu'il traite : le Poussin a observé que les deux figures qui dominent dans son tableau, sont si bien disposées, & s'expriment par des actions si intelligibles, que l'on comprend tout d'un coup l'histoire qu'il a voulu peindre. Car de la maniere que cet étranger presente à Rebecca les joyaux qu'il avoit apportez, on connoît qu'il ne doute pas que ce ne soit celle qu'il est venu chercher pour être la femme d'Isaac ; & dans la fille on remarque une pudeur, une modestie, & comme une irrésolution de prendre ou de refuser le present qu'il lui fait, ne croyant point que le service qu'elle lui a rendu, en donnant à boire à ses chameaux, merite aucune récompense.

L'autre

L'autre maxime du Poussin admirablement observée dans cet ouvrage, consiste dans la belle disposition des groupes qui le composent. Il faudroit que vous le vissiez, pour mieux comprendre ce que je ne puis assez vous exprimer par des paroles. Je vous dirai seulement que la raison qui oblige les Peintres à traiter les grands sujets de cette maniere, & à disposer leurs figures par groupes, est tirée de ce que nous voyons tous les jours devant nos yeux, & de ce qui se passe quand plusieurs personnes se trouvent ensemble. Car on peut remarquer, comme a fait Leonard de Vinci, que d'abord elles s'attroupent séparément selon la conformité des âges, des conditions & des inclinations naturelles qu'elles ont les unes pour les autres, & qu'ainsi une grande compagnie se divise en plusieurs autres; ce que les Peintres appellent groupes. De sorte que la nature en cela, comme en toute autre chose, est leur maîtresse qui leur enseigne à suivre cette métode dans les grandes ordonnances, afin d'éviter l'embarras & la confusion. C'est un effet de l'habileté du Peintre de bien disposer ces groupes, de les varier tant par les attitudes & les actions des figures, que par les effets des lumieres & des ombres; mais d'une maniere où le jugement agisse toûjours, pour ne pas outrer

E vj les

les actions, ni rendre son sujet desagréable par des ombres trop fortes & de grands éclats de lumieres donnez mal-à-propos.

La partie qui paroît une des plus essentielles, & des plus considerables dans un ouvrage, est l'expression : elle est traitée dans celui-ci d'une maniere non moins ingenieuse que naturelle. Cette fille appuyée contre le puits, (car je vous ai fait souvenir de toutes celles qui composent le tableau, & je suppose que presentement vous l'avez comme devant les yeux) cette fille, dis-je, est dans une attention si bien exprimée, qu'elle semble trouver à redire de ce que Rebecca reçoit les presens d'un étranger, ou qu'elle est jalouse de ce qu'il la recompense si liberalement du service qu'elle lui a rendu. Si l'on considere la beauté & la noblesse de cette figure, soit dans la proportion de toutes ses parties, soit même dans ses vétemens, on verra qu'elle est conforme aux plus belles Statuës antiques : mais on verra en même tems que le Peintre a pensé à varier son sujet, autant par les differens mouvemens de l'ame, que par les actions du corps & les attitudes differentes des personnes qu'il a figurées. Voulant faire paroître celle-ci jalouse de sa compagne, il l'a representée plus âgée, & d'un teint moins vif, parce qu'il est naturel que les filles déjà plus avancées

en

en âge, ayent du chagrin, lorsqu'on leur en préfere de plus jeunes. Son teint un peu pâle, est la marque d'un temperament mélancolique & d'une inclination à la jalousie. Aussi paroît-elle pensive & sans action, négligemment appuyée contre le puits.

Les deux autres, qui font une groupe avec elle, ne sont pas de même humeur, & ne semblent pas si touchées. L'on apperçoit pourtant sur leur visage un certain trouble, & une espece d'émotion causée par un secret ressentiment de voir Rebecca préferée à toutes les autres.

On peut particulierement considerer avec quel esprit le Poussin a representé cette fille qui verse de l'eau à sa compagne, & qui en même tems observe avec attention ce qui se passe entre Rebecca & le serviteur d'Abraham. Celle qui reçoit l'eau, semble l'avertir que sa cruche est trop pleine, & lui demander à quoi elle pense de ne pas regarder à ce qu'elle fait.

Cette action est si naturelle & si heureusement trouvée, que le Peintre ne pouvoit rien s'imaginer de plus convenable en une pareille occasion, ni l'exprimer avec plus d'élegance. Car si dans les autres filles dont je viens de parler, on voit de l'envie, il ne paroît quasi dans celles-ci que de l'indifference.

<div style="text-align: right;">Dans</div>

Dans les quatre qui sont plus éloignées, on remarque plus de curiosité. Celle qui tient sa cruche, semble écouter ce que l'Étranger dit à Rebecca. Il n'y a rien de mieux dessiné que cette jeune fille vêtuë de rouge, qui se tourne vers sa compagne. Celle qui s'appuye sur son épaule, ne semble-t'elle pas parler à un autre qui porte un vase sur sa tête, & qui se courbe pour en prendre encore un qui est à terre ? Toutes leurs actions sont si vrayes, & si noblement diversifiées, qu'il y paroît du moúvement & de la vie. Et pour augmenter davantage la beauté du sujet par une plus grande diversité, le Peintre a representé encore d'autres filles, dont les cruches sont pleines, & qui semblent s'en retourner chez elles.

Il y en a deux, qui pour s'entretenir confidemment, se sont éloignées des autres jusques à ce que leur rang soit venu pour tirer de l'eau. Elles sont assises, & si appliquées à parler ensemble, qu'elles n'ont nulle attention à ce qui se passe auprès du puits. Pour ce qui regarde la proportion des corps, elle est judicieusement observée dans toutes ces filles selon leur âge ; & c'est dans leurs differens airs de tête qu'on voit differentes beautez, qui toutes ont des graces particulieres.

Quant à la distribution des couleurs, elle

elle fait dans ce tableau une grande partie de ce qui charme la vûë. De l'union du païsage avec les figures, il en naît un doux accord, & une harmonie admirable qui se répand dans tout l'ouvrage. Il est vrai aussi, qu'outre la belle entente qui se voit dans l'arrangement des couleurs, on peut dire que les ombres & les lumieres y sont traitées avec un artifice qui ne contribuë pas peu à sa perfection, par les differens effets qu'elles font dans la campagne contre les bâtimens, & enfin sur tous les corps qui entrent dans la composition de ce tableau.

Le Poussin voulant qu'il n'y eût rien que de beau & d'agréable, a choisi, comme je vous ai fait voir, une situation de lieu conforme à son intention. Le païsage n'a rien de solitaire : on y voit les beautez de la campagne, & la commodité d'une ville qui represente bien la simplicité, & la douceur de la vie des premiers hommes. Et quoique pour se conformer à l'histoire, il ait pris l'heure que le Soleil commence à descendre sous l'horison, l'air néanmoins n'est point chargé de ces vapeurs que nous voyons qui s'élevent de la terre lorsque la nuit approche, parce qu'il n'ignoroit pas que dans les païs chauds & secs le Soleil n'attire pas durant le jour, comme en d'autres endroits, des vapeurs & des exhalaisons

sons si épaisses. Il a representé une de ces belles soirées où l'air est pur & serein, & où les objets éclairez des rayons du Soleil qui baisse, se font voir avec plus de douceur & de tendresse.

Mais en quoi on peut admirer son sçavoir & son jugement, c'est dans les carnations & les couleurs de toutes les figures. Il fait connoître dans cet ouvrage, qu'il sçavoit bien distinguer de quelle maniere on doit peindre les corps qui sont en pleine campagne, & ceux qui sont renfermez, & la difference qu'il faut mettre entre une figure vûë de loin, & une qui est proche. Ce qui a donné du credit à quelques Peintres qui ont representé des carnations fraîches & vives, c'est qu'ils n'ont pas eû ces égards. Ils ont peint leurs figures comme vûës de près; & leur donnant une beauté de couleurs plus sensibles, & moins éteintes qu'elles ne peuvent avoir dans une distance un peu éloignée, ils ont mieux aimé satisfaire les yeux que la raison. C'est en cela que les goûts sont differens. Le Poussin n'a pas crû devoir garder cette conduite. Il a suivi la nature dans les choses essentielles, beaucoup mieux que les autres Peintres, & n'a jamais voulu s'en écarter que dans ce qu'elle a de défectueux; mais il l'a toûjours exactement imitée, lorsqu'il l'a trouvée belle & parfaite. Et quand

il a representé des personnes en campagne & en plein air, il les a peintes telles qu'elles doivent paroître du lieu où l'on les voit. Il a observé la diminution des teintes, de même que celle de la forme & des grandeurs, & a été aussi excellent observateur de la perspective Aërienne que de la perspective linéale. Comme il connoissoit que c'est une perfection de la Peinture, & un des plus difficiles secrets de l'art, de bien marquer la quantité d'air qui s'interpose entre l'œil & les objets, il avoit tellement étudié cette partie, & l'a si bien mise en pratique, qu'on peut dire, avec verité, que c'est en cela qu'il a excellé. C'est aussi par ce moyen qu'il a rendu ses compositions si charmantes, qu'il semble qu'on chemine dans tous les païs qu'il represente; que ses figures se détachent de telle sorte les unes des autres, qu'il n'y a ni confusion, ni embarras; que les couleurs mêmes les plus vives demeurent dans leur place sans trop avancer, ou trop reculer, ni se nuire les unes aux autres; que les lumieres, de quelque nature qu'elles soient, ne sont jamais ni trop fortes, ni trop foibles; que les reflets font les effets qu'ils doivent, & que de quelque sorte qu'il traite un sujet, & qu'il l'éclaire, il fait toûjours un effet admirable, parce qu'avec l'affoiblissement des couleurs, il sçavoit en faire le choix

choix selon l'amitié qu'elles ont entr'elles, & répandre les jours & les ombres à propos.

Que si le Poussin n'a pas toûjours suivi les maximes des Peintres Venitiens dans l'épanchement des ombres & des lumieres par des grandes masses, ni suivi entierement leur conduite dans la maniere de coucher ses couleurs, pour aider à donner plus de relief aux corps, il a travaillé sur un autre principe. Il a pris Raphaël pour son guide : & fondé sur les observations qu'il faisoit continuellement en voyant la nature, il a fort bien sçû détacher, comme je viens de vous dire, toutes les figures par la diminution des teintes, & par cette merveilleuse entente qu'il avoit de la perspective de l'air. Cette maniere & cette conduite fait dans ses Tableaux un effet conforme à ce que l'on voit dans la nature : car sans l'artifice des grandes ombres & des grands clairs, on y voit les objets tels qu'on les découvre ordinairement dans le grand air & en pleine campagne, où l'on ne voit point ces fortes parties de jours & d'obscuritez. Aussi plusieurs ne s'en servent que comme d'un secours pour suppléer à leur impuissance, & les affectent même souvent avec aussi peu de raison & de jugement, que ces contrastes d'actions extraordinaires, & ces mouvemens mal entendus,

tendus, cachant dans ces grandes ombres les defauts du deſſein, & trompant les ignorans par des mouvemens forcez & ridicules qu'ils leur font regarder comme de merveilleux effets de l'art.

Dans le Tableau dont je viens de parler, les habits de toutes les filles ſont de couleurs vives & douces, mais rompuës & éteintes en quelques endroits. Il ne les a point chargées de riches parures, pour les faire paroître davantage, parce qu'il ſçavoit leur donner une beauté qui efface toutes ſorte de richeſſe. Leurs accommodemens ſont conformes à leur âge & à leur ſexe. Enfin ſi l'on conſidere bien ce Tableau, on verra que toutes les beautez en ſont pures, & ſi j'oſe dire, toutes nuës. Elles ſont naturelles, ſans ajuſtemens & ſans fard. Le Peintre n'a relevé d'aucunes fleurs cet excellent ouvrage ; il l'a dépouillé de tout ornement, comme un baux viſage que l'on découvre, & à qui l'on ôte le voile.

M'étant un peu arrêté, ce que vous venez de remarquer, dit Pymandre, ſuffiroit pour apprendre à faire un Tableau accompli : car il ne faudroit, à mon avis, que bien imiter cet ouvrage, pour faire un ſecond chef d'œuvre.

Il n'eſt pas aiſé, lui repartis-je, de ſe ſervir des belles choſes ſans choquer les

regles

regles de l'art, & manquer dans les maximes de notre illustre Peintre. Vous avez vû, comme il dit lui-même, qu'il ne chante pas toûjours sur un même ton. S'il s'est conduit de la maniere que je vous ai marquée pour un sujet qui se passe à la campagne, il prend d'autres mesures pour ceux qu'il represente dans des lieux enfermez. Le Tableau où il a peint Moïse qui foule aux pieds la Couronne de Pharaon, est bien opposé à celui de Rebecca. Les carnations sont de couleurs plus sensibles, les ombres & les lumieres plus fortes, les reflets plus marquez, & toutes les parties plus ressenties & plus distinctes, parce qu'il suppose que le sujet est renfermé, & proche de celui qui le regarde. Combien les expressions en sont-elles differentes? Le Roi y paroît étonné, voyant que le petit Moïse jette sa couronne, au lieu de répondre à ses caresses. On y remarque la colere des Prêtres Egiptiens, qui prennent cette action pour un présage si funeste, qu'ils veulent à l'heure même se défaire de cet enfant. La crainte que la Princesse en a, lui fait tendre les bras pour le sauver.

Le Tableau de l'Extrême-Onction qui fait un des sept Sacremens de Monsieur de Chantelou, est encore traité de la même sorte à l'égard du lieu & de la distance, mais different par les ombres & les jours

cau-

causez par des lumieres particulieres, & encore par les expressions de tristesse & de douleur diversement répanduës sur les visages de toutes les personnes qui sont autour du malade.

Le Prêtre qui lui donne les saintes huiles, est un homme grave & venerable par son âge & par sa dignité. Il n'est pas vêtu d'un habit particulier : car dans les premiers tems de l'Eglise, les Prêtres n'étoient point distinguez par leurs vêtemens. On connoit par les sentimens de douleur que témoignent les assistans, ceux qui prennent plus de part à la conservation du malade. On discerne la femme, la mere & les enfans, d'avec les autres personnes qui ne lui sont pas si proches. Pour ce qui est du mourant, on croit voir en lui comme dans le Tableau de cet ancien Sculpteur (1), combien il lui reste de tems à vivre.

Je ne sçai pas comment ceux qui disent que le Poussin n'a pas bien fait les draperies, ont regardé ses Tableaux : car dans celui dont je parle, de même que dans les autres, on ne peut pas souhaiter des vêtemens mieux mis, des plis mieux formez & mieux entendus. Ce ne sont point de ces grands morceaux d'étofe qui n'ont nulle figure, & qui ne representent que des pieces de drap déployées & jettées au hazard,
mais

(1) Gresillas.

mais on voit que tous les habits sont de veritables vêtemens, qui en couvrant le nud, marquent la forme du corps, & le cachent avec une honnêteté & une modestie conforme aux sexes, aux âges & aux conditions. Les étofes paroissent ce qu'elles doivent être, c'est-à-dire, ou legeres ou plus pesantes, selon leur usage, avec un agencement si commode & si aisé, si noble & si agreable, qu'il n'y a rien qui embarrasse, qui choque la vûë, ni qui fasse un mauvais effet. Ce n'est point la quantité d'ornemens qui en fait la beauté : la simplicité y donne tout l'agrément ; & les couleurs sont si bien ménagées que la vivacité des unes ne détruit point les autres. Si quelquefois dans les figures les plus éloignées il employe une couleur qui ait beaucoup d'éclat, elle est mise avec une discretion & une entente si admirable, que celles qui sont les plus proches ne perdent rien de leur force & de leur beauté.

Je souhaiterois pouvoir vous faire presentement remarquer cette merveilleuse gradation de couleurs dans le Tableau de Saint François Xavier qui est aux Jesuites : vous admireriez sans doute dans cet ouvrage la science du Poussin. C'est un des plus considerables qu'il ait faits, tant pour les excellentes parties du dessein & du coloris, que pour les expressions nobles &
na-

naturelles, qui paroissent, d'autant plus, que les figures sont grandes comme nature.

J'ai beaucoup d'impatience, dit Pymandre, de voir cet ouvrage dont vous relevez si souvent le merite, à cause aussi que j'avois toûjours oüi dire que le Poussin n'avoit jamais fait de grandes figures.

Ce Tableau seul, repartis-je, peut faire juger du contraire. Mais il faut que je vous dise, pour vous desabuser, que quand le Poussin se fut mis en réputation pour les Tableaux de moyenne grandeur, il se vit si accablé de ces sortes d'ouvrages, qu'il ne songea pas à en entreprendre d'autres : outre qu'il n'étoit point de ceux qui recherchent avec empressement les grands atteliers plûtôt pour s'enrichir que pour acquerir de l'honneur : & qu'il demeuroit dans un Païs où d'ordinaire ceux de la nation sont toûjours preferez aux étrangers, quand il y a quelque entreprise glorieuse ou utile à faire : c'est ce que j'ai vû à Rome. Lors qu'on voulut faire un Tableau à Saint Charles des Catinares, on demanda des desseins à nos meilleurs Peintres François : mais quand se vint à l'exécution, les Italiens s'interesserent tous à ne pas souffrir qu'on leur preferât un étranger. Ainsi le Poussin de même que nos plus habiles Peintres François qui ont demeuré à Rome,

n'ont

n'ont guéres été appellez pour faire de grands ouvrages. Le Poussin s'en soucioit moins qu'un autre, parce qu'il se contentoit de son travail ordinaire, & trouvoit dans des Tableaux d'une mediocre grandeur un champ assez vaste pour faire paroître son sçavoir : aussi n'en a-t-il point fait où l'on ne puisse remarquer une infinité de differentes beautez. Mais ne pouvant pas entrer dans le détail de tous ses ouvrages pour vous en faire connoître les divers caracteres, & ce que les sçavans y admirent, je veux seulement vous parler encore du Tableau de la Manne, qui est dans le Cabinet du Roi. Comme cet ouvrage passe pour un des plus beaux de ce Peintre, je vous rapporterai les remarques que l'on y fit en 1667. dans l'Académie Royale de Peinture, où étoient alors tous les Peintres & les Sculpteurs qui la composent, & plusieurs personnes sçavantes : le jugement de tant d'habiles hommes pourra servir à autoriser tout ce que je vous ai dit du Poussin. Je n'aurai pas de peine à vous parler de cet ouvrage : car je me souviens assez de ce que j'en ai déjà écrit.

Ce Tableau, qui represente les Israëlites dans le desert, lorsque Dieu leur envoya la Manne, a six pieds de long sur quatre pieds de haut. Le Païsage est composé de montagnes, de bois & de rochers. Sur le devant paroît

roît d'un côté une femme assise qui donne la mamelle à une vieille femme, & qui semble flater un jeune enfant qui est auprès d'elle. La femme qui donne à teter, est vêtuë d'une robe bleuë & d'une manteau de pourpre rehaussé de jaune ; & l'autre est habillée de jaune. Tout proche est un homme debout, couvert d'une draperie rouge ; & un peu plus derriere, il y a un malade à terre, qui se levant à demi, s'appuye sur un bâton.

Un vieillard est assis auprès de ces deux femmes dont je viens de parler : il a le dos nud, & le reste du corps couvert d'une chemise, & d'un manteau d'une couleur rouge & jaune. Un jeune homme le tient par le bras, & aide à le lever.

Sur la même ligne, & de l'autre côté, à la gauche du Tableau, on voit une femme qui tourne le dos, & qui porte entre ses bras un petit enfant. Elle a un genou à terre : sa robbe est jaune, & son manteau bleu. Elle fait signe de la main à un jeune garçon qui tient une corbeille pleine de Manne, d'en porter au vieillard dont je viens de parler.

Près de cette femme, il y a deux jeunes garçons : le plus grand repousse l'autre, afin d'amasser lui seul la Manne qu'il voit répanduë à terre. Un peu plus loin sont quatre figures. Les deux plus proches

Tome IV.　　　　F　　　represen-

representent un homme & une femme qui recueïllent de la Manne ; & des deux autres, l'une est un homme qui porte quelque chose à sa bouche, & l'autre une fille vêtuë d'un robbe mêlée de bleu & de jaune. Elle regarde en haut, & tient le devant de sa robbe pour recevoir ce qui tombe du Ciel.

Proche le jeune garçon qui porte une corbeille, est un homme à genou qui joint les mains, & leve le yeux au Ciel.

Les deux parties de ce Tableau qui sont à droit & à gauche, forment deux groupes de figures qui laissent le milieu ouvert, & libre à la vûë, pour mieux découvrir Moïse & Aaron qui sont plus éloignez. La robbe du premier est d'une étoffe bleuë, & son manteau est rouge. Pour le dernier, il est vêtu de blanc. Ils sont accompagnez des Anciens du peuple, disposez en plusieurs attitudes differentes.

Sur les montagnes & sur les colines qui sont dans le lointain, paroissent des tentes, des feux allumez, & une infinité de gens épars de côté & d'autre ; ce qui represente bien un campement.

Le Ciel est couvert de nuages fort épais en quelques endroits ; & la lumiere qui se répand sur les figures, paroît une lumiere du matin qui n'est pas fort claire, parce que l'air est rempli de vapeurs, & même

& sur les Ouvrages des Peintres. 123
me d'un côté il est plus obscur pa la chûte de la Manne.

Ce tableau ayant été exposé dans l'Académie non seulement pour être vû de toute l'Assemblée, mais pour être examiné dans toutes ses parties, on considera d'abord la disposition du lieu, qui represente parfaitement un desert sterile & une terre inculte.

Car quoique le païsage soit composé d'une maniere très-sçavante & agréable, ce ne sont pourtant que de grands rochers qui servent de fond aux figures. Les arbres n'ont nulle fraîcheur; la terre ne porte ni plantes, ni herbes; & l'on n'apperçoit ni chemins, ni sentiers qui fassent juger que ce païs soit frequenté.

Le Peintre ayant à representer le Peuple Juif dans un endroit dépourvû de toutes choses, & dans un extrême necessité, ne pouvoit imaginer une situation qui convînt mieux à son sujet. On y voit quantité de personnes qui paroissent dans une lassitude, une faim & une langueur extrême.

Cette multitude de monde répanduë en divers endroits, partage agréablement la vûë, & ne l'empêche point de se promener dans toute l'étenduë de ce desert. Cependant, afin que les yeux ne soient pas toûjours errans, & emportez dans un si

F ij grand

grand espace de païs, ils se trouvent arrêtez par les groupes de figures qui ne séparent point le sujet principal, mais servent à le lier, & à le faire mieux comprendre. On y trouve un contraste judicieux dans les differentes dispositions des figures dont la position & les attitudes conformes à l'histoire, engendrent l'unité d'action, & la belle harmonie que l'on voit dans ce tableau.

Quant à la lumiere, on remarquera de quelle sorte elle se répand sur tous les objets; que le Peintre, pour montrer que cette actoin se passe de grand matin, a fait paroître quelques vapeurs qui s'élevent au pied des montagnes & sur la surface de la terre : ce qui fait que les objets éloignez ne sont pas si apparens.

Cela sert même à détacher davantage les figures les plus proches, sur lesquelles frapent certains éclats de lumieres qui sortent par des ouvertures de nuées, que le Peintre a faites exprès pour autoriser les jours particuliers qu'il distribuë en divers endroits de son ouvrage. L'on connoît bien qu'il a crû devoir tenir l'air plus sombre du côté où tombe la Manne, & faire que les figures y soient plus éclairées que de l'autre côté où le Ciel est serain, afin de les varier toutes aussi-bien dans les effets de la lumiere que dans leurs actions,

tions, & donner une agréable diversité de jours & d'ombres à son tableau.

Après avoir fait ces remarques sur la disposition de tout l'ouvrage, on examina ce qui regarde le dessein. Pour montrer que le Poussin a été sçavant & exact dans cette partie, on fit voir combien les contours de la figure du vieillard qui est debout, sont grands & bien dessinez, & toutes les extrémitez correctes, & prononcées avec une précision qui ne laisse rien à desirer.

Mais ce que l'on observa d'excellent dans cette rare Peinture, est la proportion de toutes les figures, laquelle est prise sur les plus belles Statuës antiques, & parfaitement accommodée au sujet.

On fit voir que le vieillard qui est debout, a les proportions de Laocoon, qui est d'une taille bien faite, & dont toutes les parties du corps conviennent à un homme qui n'est ni extrémement fort, ni trop délicat ; que le Poussin s'est servi des mêmes mesures pour representer cet homme malade, dont les membres, bien que maigres & décharnez, ne laissent pas d'avoir entr'eux un rapport très-juste, & capable de former un beau corps.

Quant à la femme qui donne la mamelle à sa mere, on jugea qu'elle tient de la figure de Niobé ; que toutes les parties

F iij en

en sont dessinées agréablement, & très-correctes; & qu'il y a, comme dans la Statuë de cette Reine, une beauté mâle & délicate tout ensemble, qui marque une bonne naissance, & qui convient à une femme de moyen âge.

La mere est sur la même proportion; mais on y voit plus de maigreur & de secheresse, parce que la chaleur naturelle venant à s'éteindre dans les vieilles gens, il arrive que les muscles ne sont plus soûtenus avec autant de vigueur qu'auparavant, & qu'ainsi ils paroissent plus relâchez, & même que les nerfs causent certaines apparences que le Peintre ne doit pas omettre pour bien imiter le naturel.

On trouva que cet homme couché derriere ces femmes, tire sa ressemblance de la Statuë de Seneque qui est à Rome dans la Vigne Borghese. Le Poussin a choisi l'image de ce Philosophe, comme la plus convenable pour représenter un vieillard qui paroît un homme d'esprit. On y voit une belle proportion dans les membres; mais une apparence de veines & de nerfs, & une secheresse sur la peau, qui ne vient que d'une grande vieillesse, & des fatigu'il a souffertes.

Le jeune homme qui lui parle, tient beaucoup de l'Antinoüs qui est à Belevedere: on croit voir dans toutes les parties
de

de son corps comme une chair solide qui marque la force & la vigueur de sa jeunesse.

Les deux autres qui se battent, sont de proportions differentes. Le plus jeune peut avoir été pris sur le modéle des enfans de Laocoon; & pour mieux figurer un âge encore tendre & peu avancé, le Peintre a fait que toutes les parties en sont délicates & peu formées. Mais l'autre qui semble plus âgé & plus vigoureux, tient de cette forte composition de membres qu'on voit dans un des Lutteurs qui est au Palais de Medicis.

La jeune femme qui tourne le dos, a quelque ressemblance à la Diane d'Ephese qui est au Louvre; & bien que cette femme soit plus couverte d'habits que la Diane, on ne laisse pas de connoître la beauté & l'élegance de tous ses membres, dont les contours délicats & gracieux, forment cette taille si agréable & si aisée, que les Italiens nomment *Svelte*.

Le Peintre a eû dessein de faire voir dans ce dernier groupe, des proportions differentes de celles du premier dont j'ai parlé, afin qu'il y eût un espece d'opposition, & qu'il parût de la diversité dans les figures aussi-bien par leur âge, par leur forme & leur délicatesse, que par leurs actions. Car dans le jeune homme qui porte une

corbeille, il y a une beauté délicate, qui ne peut avoir pour modéle, que cette admirable figure de l'Apollon antique, les contours de ses membres ayant quelque chose encore de plus gracieux que ceux du jeune homme qui parle à ce vieillard.

La fille qui tend sa robbe, a la taille & la proportion de la Venus de Medicis; & l'homme qui est à genou, semble avoir été dessiné sur l'Hercule Commode.

Après que chacun eût dit son avis sur ces differentes proportions, bien loin de blâmer le Peintre d'avoir en cela imité les Antiques, il fut loüé de les avoir si bien suivies. On admira les expressions de ses figures toutes propres à son sujet: car il n'y en pas une dont l'action n'ait rapport à l'état où étoit alors le Peuple Juif, qui se trouvant dans une extrême necessité, & dans un abbatement inconcevable, se vit dans ce moment soulagé par le secours du Ciel. Aussi l'on voit que les uns semblent souffrir sans connoître encore l'assistance qui leur est envoyée, & que les autres qui en ressentent les effets, sont dans des dispositions differentes.

Pour entrer dans le particulier de ces figures, & apprendre de leurs actions mêmes non seulement ce qu'elles font, mais ce qu'elles pensent, on examina tous leurs differens mouvemens. Les uns, pour penetrer

netrer l'intention du Peintre, & déclarer sur cela leurs propres pensées, disoient que ce n'est pas sans dessein que le Poussin a representé un homme déjà âgé pour regarder cette femme qui donne à teter à sa mere, parce qu'une action de charité si extraordinaire devoit être considerée par une personne grave, afin de la relever davantage, d'en connoître le merite, & donner sujet de la faire aussi remarquer plus particulierement à ceux qui verront le tableau. Qu'il n'a pas voulu que ce fût un homme grossier & rustique, parce que ces sortes de gens ne font pas de reflexion sur les choses qui meritent d'être observées.

Les autres s'empressoient à faire voir comment ce même vieillard, pour representer une personne étonnée & surprise, a les bras retirez & posez contre le corps, disant que dans les actions imprévûës les membres se retirent d'ordinaire les uns auprès des autres, lors principalement que l'objet qui nous surprend, imprime dans notre esprit une image qui nous fait admirer ce qui se passe, & que l'action ne nous cause aucune crainte ni aucune frayeur qui puisse troubler nos sens, & leur donner sujet de chercher du secours, ou de se défendre contre ce qui les menace. Aussi on voit que ne concevant

vant que de l'admiration pour une chose si digne d'être remarquée, il ouvre les yeux autant qu'il le peut ; & comme si en regardant plus fortement, il comprenoit davantage la grandeur de cette action, il employe toutes les puissances qui servent au sens de la vûë, pour mieux voir ce qu'il ne peut trop estimer.

Il n'en n'est pas de même des autres parties de son corps : les esprits qui les abandonnent, font qu'elles demeurent sans mouvement. Sa bouche est fermée, comme s'il craignoit qu'il lui échapât quelque chose de ce qu'il a conçû, & aussi parce qu'il ne trouve pas de paroles pour exprimer la beauté de cette action ; & comme dans ce moment le passage de la respiration se trouve fermé, l'estomac est plus élevé qu'à l'ordinaire, ce qui paroît dans quelques muscles de cette partie du corps qui n'est pas couverte.

Cet homme semble même se retirer un peu en arriere pour marquer sa surprise, & en même tems le respect qu'il a pour la vertu de cette femme qui donne sa mamelle.

Considerant pourquoi elle ne regarde pas sa mere, en lui rendant ce charitable secours, mais qu'elle se panche du côté de son enfant ; on attribua cela au desir qu'elle avoit de pouvoir les secourir tous deux

en même tems, lequel lui fait faire une action de double mere. Car d'un côté elle voit dans une extrême défaillance celle qui lui a donné la vie ; & de l'autre, celui qu'elle a mis au jour, lui demande une nourriture qui lui appartient, & qu'elle lui dérobe en la donnant à une autre : ainsi le devoir & la pieté la touchent également. C'est pourquoi dans le moment qu'elle ôte le lait à son enfant, elle lui donne des larmes, & tâche de l'appaiser par ses paroles & par ses caresses. Comme cet enfant a de la crainte pour sa mere, & qu'il n'est pas émû de jalousie, comme si c'étoit un autre enfant de son âge qu'on lui préferât, il se contente de témoigner sa douleur par des plaintes, & il ne paroît pas qu'il s'emporte avec excès pour avoir ce qu'on lui ôte.

L'action de cette vieille qui embrasse sa fille, & qui lui met la main sur l'épaule, est bien une action de vieilles gens qui craignent toûjours que ce qu'ils tiennent, ne leur échappe, & qui marque aussi son amour & sa reconnoissance envers sa fille.

Le malade qui se leve à demi pour les regarder, sert encore à les faire considerer. Il est si surpris de la charité de la fille, qu'il oublie son mal, & fait un effort pour les mieux voir.

Le Peintre a voulu figurer deux mou-
vemens

vemens d'esprits très-différens dans le vieillard qui est couché derriere les deux femmes, & dans le jeune homme qui lui montre le lieu où tombe la manne : car ce jeune homme rempli de joye, regarde cette nourriture extraordinaire sans y faire aucune réflexion, ni penser d'où elle vient. Mais cet homme plus judicieux, sans que la curiosité la lui fasse considerer avec attention, & en amasser avec empressement, leve les mains & les yeux au Ciel, & adore la divine Providence qui la répand sur terre.

Comme l'Auteur de cette Peinture est admirable dans la diversité des mouvemens & dans la force de l'expression, il a fait que toutes les actions de ses figures ont des causes particulieres qui se rapportent à son principal sujet. C'est ce que tout le monde n'avoit pas de peine à remarquer dans ces jeunes garçons qui se poussent pour avoir la manne qui est à terre : car par là on voit l'extrême misere où ce peuple étoit reduit, & dont personne n'étoit exemt. Aussi ces jeunes gens ne se batent pas comme s'ils se vouloient du mal, mais seulement l'un empêche l'autre d'amasser ce qu'ils voyent tous deux leur être si necessaire.

On connoit un effet de bonté dans cette femme vétuë de jaune, en ce qu'elle invite

vite le jeune homme qui tient une corbeille pleine de manne à en porter au vieillard qui est derriere elle, croyant qu'il a besoin d'être secouru.

Quelqu'un considerant combien le Peintre a exprimé de beauté & de délicatesse dans la jeune fille qui regarde en haut, & qui tient le devant de sa robbe pour recevoir ce qu'elle voit tomber, attribua cette action à l'humeur dédaigneuse de ce sexe, qui croit que toutes choses lui doivent arriver sans peine, ne voulant pas se baisser comme les autres, pour recueillir la manne, mais la reçoit du Ciel comme s'il ne la repandoit que pour elle.

Le Poussin, pour varier toutes les actions de ses figures, a representé un homme qui porte de la manne à sa bouche: on voit qu'il ne fait que commencer à y tâter, & qu'il cherche quel goût elle a.

Par les deux figures si empressées à amasser cette nourriture extraordinaire, on peut juger qu'on a voulu representer les personnes, qui par une prévoyance inutile, tâchoient d'en faire une trop grande provision.

Ceux qui paroissent devant Moïse & Aaron, les uns à genoux, & les autres dans une posture encore plus humiliée, ont auprès d'eux des vases remplis de manne, & semblent remercier le Prophête du bien
qu'ils

qu'ils viennent de recevoir. Moïse, en levant les bras & les yeux en haut, leur montre que c'est du Ciel qu'ils reçoivent un secours si favorable ; & Aaron qui joint les mains, leur sert d'exemple pour rendre graces à Dieu ; ce que font aussi les anciens & les plus sages des Israëlites qui sont plus derriere, dont la posture & les actions expriment la reconnoissance particuliere qu'ils ont des miracles que Dieu opere pour eux.

Entre les personnes qui sont les plus proches de Moïse, il y a une femme, qui, par son action, fait remarquer sa curiosité. Car comme si elle entendoit dire que c'est du Ciel que cette nourriture leur est envoyée, elle regarde en haut ; & pour se défendre d'une trop forte lumiere qui l'ébloüit, elle met sa main au-devant, comme si de ses yeux elle vouloit penetrer jusques dans la source d'où sortent ces biens.

Outre toutes ces differentes expressions, on considera encore la belle maniere dont le Poussin a vêtu ses figures, chacun avoüant qu'il a toûjours excellé en cela. Les habits qu'il leur donne, les couvrent agreablement, ne faisant pas comme d'autres Peintres, qui, comme je vous ai déja dit, ne cachent le corps qu'avec des piéces d'étofes qui n'ont aucune forme de vêtement. Dans les Tableaux de ce grand
Maître

& sur les Ouvrages de Peintres. 135

Maître, il n'en est pas de même. Comme il n'y a point de figure qui n'ait un corps sous ces habits, il n'y a point aussi d'habit qui ne soit propre à ce corps, & qui ne le couvre bien. Mais il y a encore cela de plus, qu'il ne fait pas seulement des habits pour cacher la nudité, & n'en prend pas de toutes sortes de modes & de tout païs. Il a trop soin de la bienséance, & de cette partie du *costume*, non moins necessaire dans les Tableaux d'Histoires que dans les Poëmes : c'est pourquoi l'on voit qu'il ne manque jamais à cela, & qu'il se sert de vêtemens conformes aux païs & à la qualité des personnes qu'il represente.

Ainsi comme parmi ce peuple il y en avoit de toutes conditions, & qui avoient plus fatigué les uns que les autres, les figures ne sont pas regulierement vêtuës d'une semblable maniere. On en voit qui sont à demi-nuës, comme celle du Vieillard qui considere cette charitable fille qui allaite sa mere.

On observa qu'encore que les plis de son manteau soient grands & libres, & qu'il paroisse d'une grosse étoffe, on ne laisse pas neanmoins de voir le nud de la figure. Cette espece de caleçon que les Anciens appelloient *Bracca*, qui lui couvre les cuisses & les jambes, n'est pas d'une

étoffe

étoffe pareille à celle du manteau ; elle souffre des plis plus petits & plus pressez : cependant les jambes ne paroissent point serrées, & l'on voit toute la beauté de leurs contours.

La condition des personnes est particulierement distinguée par leurs vétemens, dont quelques-uns sont enrichis de broderies ; & les autres plus grands & plus amples, donnent davantage de majesté à celles qui en sont vétuës.

Pour ce qui regarde la perspective du plan de ce Tableau, elle y est parfaitement observée. Le Poussin ayant representé un lieu dont la situation est tout-à-fait inégale, il s'est servi des terrasses les plus élevées, pour y mettre les principaux personnages ; ce qui donne plus de jeu & de varieté à la disposition entiere de tout cet ouvrage : & même cela lui a servi à placer une plus grande quantité de personnes dans un petit espace, & à poser avantageusement les figures de Moïse & d'Aaron, qui sont comme les deux Heros de son sujet.

Quant à l'épanchement de la lumiere, ayant representé un air épais & chargé des vapeurs du matin, il a comme precipité les diminutions de ses figures éloignées, & les a affoiblies autant par la qualité que par la force des couleurs, pour
faire

faire avancer celles de devant, & les faire éclater avec plus de vivacité, par la grande lumiere qu'elles reçoivent au travers de quelques ouvertures de nuées qu'il suppose être au dessus d'elles: ce qu'il autorise assez par les autres nuages entre-ouverts, qui sont dans le Tableau.

On considera même dans les effets du jour, trois parties dignes d'être remarquées. La premiere, une lumiere souveraine, qui est celle qui frape davantage. La seconde, une lumiere glissante sur les objets: & la troisiéme, une lumiere perduë, & qui se confond par l'épaisseur de l'air.

C'est de la lumiere souveraine qu'est éclairée l'épaule de cet homme qui est debout, & qui paroit surpris, la tête de la femme qui donne sa mamelle, sa mere qui tete, & le dos de cette autre femme qui se tourne & qui est vêtuë de jaune. Il n'y a que le haut de ces figures qui soit éclairé de cette forte lumiere; car le bas ne reçoit qu'un jour glissant, semblable à celui de la figure du malade, du vieillard couché, & du jeune homme qui aide à le relever, & encore de ces deux garçons qui se batent, & des autres qui sont autour de la femme qui tourne le dos.

Pour Moïse & ceux qui l'environnent, ils ne sont éclairez que d'une lumiere éteinte

te par l'interpofition de l'air qui fe trouve dans la diftance qu'il y a entr'eux, & les autres figures qui font fur le devant du Tableau, & qui reçoivent encore du jour, felon qu'elles font plus ou moins éloignées.

Le jaune & le bleu étant les couleurs qui participent le plus de la lumiere & de l'air, le Pouffin a vêtu fes principales figures d'étoffes jaunes & bleuës; & dans toutes les autres draperies, il a toûjours mêlé quelque chofe de ces deux couleurs principales, faifant en forte que le jaune y domine davantage, afin qu'elles tiennent de la lumiere qui eft répanduë dans tout le Tableau.

A toutes ces remarques fi fçavantes & fi judicieufes, on en ajoûta plufieurs autres, non feulement neceffaires pour connoître la beauté de cet ouvrage, mais encore très-utile à ceux qui cherchent à s'inftruire & à fe perfectionner dans la Peinture. Mais comme je vous ai fait un détail affez ample de ce qui fut dit alors, je pourrois vous devenir ennuyeux par un plus long recit.

Ayant ceffé de parler, Pymandre me dit : Eft-il poffible que dans une fi grande compagnie, il n'y eût perfonne qui trouvât quelque chofe à reprendre dans un fi grand ouvrage ?

Vous me faites fouvenir, repartis-je, qu'un

qu'un de l'Academie, après en avoir fait l'éloge pour captiver les auditeurs, dit qu'il lui fembloit que le Pouffin ayant été fi exact à ne vouloir rien omettre des circonstances neceffaires dans la composition d'une histoire, il n'avoit pas neanmoins fait une image reffemblante à ce qui fe paffa au defert, lorfque Dieu y fit tomber la manne, puifqu'il l'a repréfentée comme de la neige qui tombe de jour & à la vûë des Ifraëlites; ce qui eft contre le Texte (1) de l'Ecriture, qui porte qu'ils la trouvoient le matin aux environs du camp, répanduë ainfi qu'une rofée qu'ils alloient amaffer. De plus, que cette grande neceffité, & cette extrême mifere, qu'il a marquée, ne convient pas au tems de l'action qu'il figure : car lorfque le peuple reçût la manne, il avoit déja été fecouru par les cailles, qui avoient été fuffifantes pour appaifer fa plus grande faim : ainfi il n'étoit pas neceffaire de peindre des gens dans une fi grande langueur, & moins encore faire tomber cette viande miraculeufe, de la forte que tombe la neige.

A cela on repartit qu'il n'en eft pas de la Peinture comme de l'Hiftoire : qu'un Hiftorien fe fait entendre par un arrangement de paroles, & une fuite de difcours qui forme une image des chofes, & repréfente succeffi-

(1) EXODE. Chap. XX.

succeſſivement telle action qu'il lui plaît. Mais le Peintre n'ayant qu'un inſtant dans lequel il doit prendre la choſe qu'il veut figurer ſur une toile, il eſt quelquefois neceſſaire qu'il joigne enſemble beaucoup d'incidens qui ayent précedé, afin de faire comprendre le ſujet qu'il expoſe, ſans quoi ceux qui verroient ſon ouvrage, ne ſeroient pas mieux inſtruits de l'action qu'il repreſente que ſi un Hiſtorien, au lieu de rapporter toute le ſujet de ſon hiſtoire, ſe contentoit d'en dire ſeulement la fin.

Que c'eſt par cette raiſon que le Pouſſin voulant montrer comment la Manne fut envoyée aux Iſraëlites, a cru qu'il ne ſuffiſoit pas d'en répandre par terre, & de repreſenter des hommes & des femmes qui la recueïllent; mais qu'il falloit, pour marquer la grandeur de ce miracle, faire voir en même tems l'état où ils étoient alors. Que pour cela il les a repreſentez dans un lieu deſert; les uns dans une langueur, les autres empreſſez à amaſſer cette nourriture, & d'autres encore à remercier Dieu de ſes bienfaits : ces differens états & ces diverſes actions lui tenant lieu de diſcours & de paroles pour faire entendre ſa penſée. Et puiſque le Peintre n'a point d'autre langage ni d'autres caracteres que ces ſortes d'impreſſions, c'eſt ce qui l'a
obligé

obligé de faire voir cette Manne tombant du Ciel, parce qu'il ne peut autrement faire connoître d'où elle vient. Car si on ne la voyoit pas choir d'enhaut, & que ces hommes & ces femmes la prissent à terre, on pourroit aussi-tôt croire que ce seroit une graine, ou quelque fruit.

Qu'il est vrai que le peuple avoit déjà reçû de la nourriture par les cailles qui étoient tombées dans le camp : mais comme il ne s'étoit passé qu'une nuit, on peut dire qu'elles n'avoient pû donner si promptement de la vigueur aux plus abbatus. Qu'encore que dès le jour précedent Dieu eût promis au peuple par son Prophete, de lui donner de la viande ce soir-là, & du pain tous les matins : comme ce peuple néanmoins étoit en grand nombre, répandu dans une ample étenduë de païs, il n'est pas hors d'apparence qu'il n'y en eût plusieurs qui n'eussent point encore sçû la promesse qui leur avoit été faite, ou même la sçachant, n'ajoûtassent pas foi aux paroles de Moïse, puis qu'ils étoient naturellement incredules.

Quelque autre personne ajoûta à toutes ces raisons, que si par les regles du theatre, il est permis aux Poëtes de joindre ensemble plusieurs évenemens arrivez en divers tems pour en faire une seule action, pouryû qu'il n'y ait rien qui se contrarie

trarie, & que la vraisemblance y soit exactement observée; il est encore bien plus juste que les Peintres prennent cette licence, puis que sans cela leurs ouvrages demeureroient privez de ce qui en rend la composition plus admirable, & fait connoître davantage la beauté du génie de leur Auteur. Que dans cette rencontre l'on ne pouvoit pas accuser le Poussin d'avoir mis dans son Tableau, aucune chose qui empêche l'unité d'action, & qui ne soit vrai-semblable, n'y ayant rien qui ne concoure à un même sujet. Quoiqu'il n'ait pas entierement suivi le texte de l'Ecriture Sainte, on ne peut pas dire qu'il se soit éloigné de la verité de l'histoire. Car s'il a voulu suivre celle de Josephe, cet Auteur rapporte que les Juifs ayant reçû les cailles, Moïse pria Dieu qu'il leur donnât encore une autre nourriture; & que levant les mains en haut, il tomba comme des goutes de rosée qui grossissoient à vûë d'œil, & que le peuple pensoit être de la neige: mais en ayant tous goûté, ils connurent que c'étoit une veritable nourriture qui leur étoit envoyée du Ciel: de sorte que les matins, ils alloient dans la campagne en prendre leur provision pour la journée seulement.

Pour ce qui est d'avoir representé des personnes, dont les unes sont dans la misere,

& sur les Ouvrages des Peintres. 143

re, & d'autres qui semblent avoir reçû du soulagement, c'est en quoi ce sçavant homme montre qu'il n'étoit pas ignorant de l'art poëtique, ayant composé son ouvrage dans les regles qu'on doit observer aux piéces de theatre. Car pour peindre parfaitement l'histoire qu'il traite, il avoit besoin des parties necessaires à un Poëme, afin de passer de l'infortune au bonheur. L'on voit que ces groupes de differentes personnes qui font diverses actions, sont comme autant d'épisodes qui servent à ce que l'on nomme *peripeties*, ou des moyens pour faire connoître le changement arrivé aux Israëlites qui sortent d'une extrême misere, & rentrent dans un état plus heureux: ainsi leur infortune est marquée par ces personnes languissantes & abbatuës. Le changement qui s'en fait, est figuré par la chûte de la Manne, & leur bonheur se connoît dans la possession d'une nourriture qu'on leur voit amasser avec une joie extrême. De sorte que bien loin de trouver quelque chose à redire dans ce Tableau, on doit plûtôt admirer de quelle maniere le Poussin s'est conduit dans un sujet si grand & si difficile, & où il n'a rien fait qui ne soit autorisé par de bons exemples, & digne d'être imité par tous les Peintres qui viendront après lui.

Ce sentiment fut celui non seulement
de

de tous ceux de l'Académie qui étoient en grand nombre, mais encore de plusieurs personnes Doctes dans les Sciences, & intelligentes dans les beaux Arts, lesquelles se trouverent à cette conference dont j'ai voulu vous faire le détail, parce qu'il me semble qu'elle sert d'une approbation aussi forte qu'on en peut desirer, pour convaincre ceux qui osent blamer ce que le Poussin a fait. Car que peut-on dire de plus avantageux que ce que je viens de rapporter au sujet du tableau de la Manne? Et quel autre ouvrage pourroit-on faire voir, où il y eût un aussi grand nombre de belles parties à considerer? On a examiné ce qui regarde l'invention, la disposition, le dessein, les proportions, les expressions, ce qui appartient à la beauté du coloris; & l'on n'a rien trouvé qui ne merite de l'admiration. Ainsi jugez, je vous prie, de quelle autorité peuvent être les sentimens de ceux qui disent, que si le Poussin a sçû la Theorie de cet Art, il n'a pas été capable de le pratiquer comme ont fait beaucoup d'autres; lui, dont vous voyez, au jugement des Sçavans, des choses exécutées avec une science si profonde, des connoissances si particulieres, une beauté de pinceau si agréable, & un raisonnement si solide.

Je pourrois vous donner encore pour exemple

exemple plusieurs de ses tableaux, pour vous faire voir de quelle sorte il a heureusement réüssi dans l'exécution des differens modes qu'il s'est toûjours proposez dans ses ouvrages ; & vous dire qu'on peut bien le considerer comme un génie extraordinaire, puisqu'ayant trouvé l'art de metre en pratique toutes les differentes manieres des plus sçavans Maîtres de l'Antiquité, il s'en est fait des regles si certaines, qu'il a donné à ses figures la force d'exprimer tels sentimens qu'il a voulu, & de faire qu'elles inspirent de pareils mouvemens dans l'ame de ceux qui voyent ses tableaux.

Je l'ai déjà dit, que ce sçavant homme a même surpassé en quelque sorte les plus fameux Peintres & Sculpteurs de l'Antiquité qu'il s'est proposé d'imiter, en ce que dans ses ouvrages on y voit toutes les belles expressions qui ne se rencontroient que dans differens Maîtres. Car Timomachus qui representa Ajax en colere, ne fut recommendable que pour avoir bien peint les passions les plus vehementes. Le talent particulier de Zeuxis, étoit de peindre des affections plus douces & plus tranquilles, comme il fit dans cette belle figure de Penelope, sur le visage de laquelle on reconnoissoit de la pudeur & de la sagesse. Le Sculpteur Cresilas fut principalement

palement confideré pour les expreffions de douleur.

Mais, comme je viens de dire, fi ces fçavans ouvriers excelloient dans quelques parties, le Pouffin les poffedoit toutes. C'eft dans dans le Tableau du petit Moïfe, qui foule aux pieds la couronne de Pharaon, qu'on peut voir des effets de colere. Combien de fujets faints & dévots, dont la comparaifon ne fe peut faire avec les Tableaux de Zeuxis, portent-ils les marques d'une fainte pudeur, & d'une fageffe toute divine?

Ce mourant auquel on donne l'Extrême-Onction, & dont je vous ai parlé, ne doit-il pas nous perfuader que ce qu'on a écrit de la Statuë de Ctefilas, n'eft point une exaggeration? Qels effets de refpect & de crainte peut-on voir plus touchans que ceux du Tableau où Efther paroit devant Affuérus? Je vous ai entretenu des fujets où il a fi bien reprefenté la trifteffe, la joye & les autres paffions.

Y a-t-il rien de plus plaifant & de plus gracieux que les Baccanales qu'il a peintes? Dans celle qu'il fit pour Mr du Frefne, l'on voit une femme enjoüée, qui femble chanter & danfer en touchant des caftagnettes, pendant qu'un jeune homme joüe de la flûte. C'eft un des tableaux où il a pris plus de foin, & où il a fuivi des
pro-

proportions tirées des Statuës & des plus beaux bas-reliefs antiques. Ceux qui en ont une parfaite connoiſſance, n'ont pas de peine à découvrir de quelle ſorte il a obſervé ce qu'on y remarque de plus élegant; & comment il a ſouvent imité avec beaucoup d'adreſſe & de bonheur, ce qu'il y a de plus agréable dans le bas-relief des danſeuſes, dans les vaſes de Medicis & de Borgheſe, dans celui que l'on voit encore dans une Egliſe de Gaïete au Royaume de Naples, dont il faiſoit une eſtime particuliere. Ces reſtes antiques ſont des chef-d'œuvres de l'art, qui lui ont paru bien plus dignes d'être pris pour modéles que des hommes malfaits, & des femmes telles qu'on les trouve, dont pluſieurs Peintres moins habiles ſe ſont contentez.

S'il a mis quelquefois dans ſes Tableaux, des figures entieres & telles qu'elles ſont dans les reſtes antiques, il n'a fait en cela qu'imiter les plus ſçavans Peintres qui l'ont précedé, & Raphaël le premier, leſquels pourtant ne s'en ſont point ſervis plus heureuſement que le Pouſſin. Car on peut dire, ſans vouloir le trop loüer à leur deſavantage, qu'ils n'ont point, comme lui, entendu à diſpoſer leurs figures dans les regles de la perſpective linéale & de celles de l'air, ni enrichi leurs Tableaux de païſages & d'évenemens qui ſervent non

seulement pour l'ornement du sujet, mais instruisent de quelques particularitez necessaires à l'Histoire, & remettent devant les yeux les ceremonies & les coûtumes anciennes : ce qui satisfait les sçavans, & donne du plaisir à tout le monde.

Ainsi ayant representé dans un païsage le corps de Phocion que l'on emporte hors du païs d'Athénes, comme il avoit été ordonné par le peuple, on apperçoit dans le lointain & proche la ville, une longue procession qui sert d'embellissement au Tableau, & d'instruction à ceux qui voyent cet ouvrage, parce que cela marque le jour de la mort de ce grand Capitaine qui fut le dix-neuviéme de Mars., jour auquel les Chevaliers avoient accoûtumé de faire une procession à l'honneur de Jupiter.

Dans le Tableau que le Poussin fit pour Monsieur de Chantelou, où la Vierge est en Egypte, on y voit une autre sorte de procession de Prêtres Egypriens, qui ont la tête rase, sont couronnez de verdure, & vêtus selon l'usage du païs. Les uns ont des timbales, des flûtes, des trompettes : d'autres portent des éperviers sur des bâtons : il y en a qui sont sous un porche, & qui semblent aller vers le Temple de leur Dieu Serapis, portant le cofre dans lequel étoient enfermez ses os. Derriere une

une femme vétuë de jaune, est une sorte de fabrique faite pour la retraite de l'oiseau Ibis que l'on y voit, & une espece de tour dont le toit est concave, avec un grand vase pour recueillir la rosée. Cependant le Peintre ne faisoit point ces embellissemens par un pur caprice, & pour les avoir imaginez, ainsi qu'il l'écrivit alors. Il s'appuyoit sur l'Histoire, ou sur des exemples antiques, comme dans cette ceremonie Egyptienne, " qu'il dit avoir " tirée du Temple de la Fortune de Palef- " trine, dont le pavé de Mosaïque repre- " sentoit l'Histoire naturelle & morale des " Egyptiens, & dont il s'est servi dans le " fond de son tableau, pour plaire, & " faire connoître que la Vierge étoit alors " en Egypte ".

C'est ainsi qu'il en a usé en d'autres rencontres, quand, pour faire mieux connoître les lieux où les choses se sont passées, il en a donné quelques marques particulieres, soit par la magnificence des bâtimens, soit par les Divinitez des eaux qu'il a representées sous differentes figures; soit par les animaux paticuliers à chaque païs, ainsi que faisoit le Peintre Néacles, qui pour marquer le Fleuve du Nil, mettoit ordinairement un crocodile tout proche. Dans le tableau où le Poussin a representé le petit Moïse trouvé sur

G iij les

les eaux, & qui est dans le cabinet du Roi, on voit une ville remplie de Palais magnifiques & de hautes pyramides, qui font connoître assez que c'est Memphis la Capitale d'Egypte.

Outre que les païsages qu'il a faits quinze ou seize ans avant sa mort, sont agréables par leurs differentes dispositions, il y a mis des sujets tirez de l'Histoire ou de la Fable, ou quelques actions extraordinaires qui satisfont l'esprit, & divertissent les yeux.

Cette solitude qui est chez Monsieur le Marquis de Hauterive, où l'on voit des Moines assis contre terre, & appliquez à la lecture, ne cause-t'elle pas un certain repos à l'ame, qui fait naître un desir de pouvoir joüir d'une tranquillité pareille à celle où l'on croit voir des Religieux dans un desert si paisible & si charmant?

Le païsage qui est dans le cabinet de Monsieur Moreau, fait un effet contraire. La situation du lieu en est merveilleuse; mais il y a sur le devant, des figures qui expriment l'horreur & la crainte. Ce corps mort & étendu au bord d'une fontaine, & entouré d'un serpent; cet homme qui fuit avec la frayeur sur le visage, cette femme assise, & étonnée de le voir courir & si épouvanté, sont des passions que peu d'autres Peintres ont sçû figurer aussi

dignement

& sur les Ouvrages des Peintres. 151
dignement que lui. On voit que cet homme court veritablement, tant l'équilibre de son corps est bien disposé pour representer une personne qui fuit de toute sa force ; & cependant il semble qu'il ne court pas aussi vîte qu'il voudroit. Ce n'est point, comme disoit, il y a quelque tems, un de nos amis, de la seule grimace qu'il s'enfuit : ses jambes & tout son corps marquent du mouvement.

Je pourrois vous parler de plusieurs autres païsages que ce sçavant homme a faits, où l'on trouve toûjours dequoi admirer, & se divertir : mais il faut que vous les voyez aussi-bien que ses autres tableaux qui sont à Paris. Le Roi en a deux que le Poussin fit en 1641. pour le Cardinal de Richelieu. Dans l'un est representé le Temps qui découvre la Verité ; & dans l'autre est peint comme Dieu s'apparut à Moïse dans le buisson ardent.

1641

Vous verrez chez le Sieur Stella aux Galeries du Louvre, Apollon qui poursuit Daphné, une Danaé couchée sur un lit, & Venus qui donne les armes à Enée. Ce dernier fut peint en 1639.

Dans le cabinet de Monsieur le Marquis de Hauterive est un Coriolan.

Dans celui de M. le Nostre, un S. Jean qui Baptise le Peuple au bord du Jourdain. Un petit Moïse trouvé sur les eaux, peint

G iiij en

en 1638. Un autre tableau de la premiere maniere, repreſentant Narciſſe, qui ſe regarde dans une fontaine.

Il y a chez M. Fromont de Veines, un tableau de la mort de Saphira, & une Vierge dans un païſage accompagnée de cinq figures.

Dans le cabinet de M. Gamard des Chaſſes, on y voit Apollon & Daphné de la premiere maniere.

Monſieur Blondel, Maître des Mathématiques de Monſeigneur le Dauphin, a eû de M. de Richaumont un Sacrifice de Noé, & un Hercule entre le Vice & la Vertu, des premieres manieres du Pouſſin.

Il y a encore pluſieurs tableaux de ce ſçavant homme, deſquels je ne me ſouviens pas preſentement, qui ſe trouvent en divers cabinets de Paris, & que l'on déplace ſouvent, ou par la mort des curieux, ou par les échanges & les ventes qui s'en font.

Je ne demande pas, dit Pymandre, que vous faſſiez un effort de memoire pour vous en ſouvenir; vous en avez nommé un aſſez grand nombre. Mais pourſuivez, ſi vous le trouvez bon, d'examiner encore les excellentes qualitez de ce grand Peintre. Car bien que je cruſſe avoir une entiere connoiſſance de lui par ce que j'en ai vû, & par tout ce que j'en ai oüi dire,

j'avoüe

j'avoüë que je ne m'étois point imaginé qu'il eût un rang si considerable parmi les Peintres les plus celebres ; & je suis ravi que la France ait produit un homme si rare, que les Italienss mêmes, comme vous disiez tantôt, l'ayent reconnu pour le Raphaël des François.

Il est vrai, lui repartis-je, que la France & l'Italie n'ont point eû de Peintres plus sçavans. Ils avoient beaucoup de ressemblance dans la grandeur de leurs conceptions, dans le choix des sujets nobles & relevez, dans le bon goût du dessein, dans la belle & naturelle disposition des figures, dans la forte & vive expression de toutes les affections de l'ame. Tous les deux se sont plus attachez à la forme qu'à la couleur, & ont preferé ce qui touche & satisfait l'esprit & la raison, à ce qui ne contente que la vûë. Aussi, plus on considere leurs ouvrages, & plus on les aime & on les admire.

Ne vous imaginez pas, s'il vous plaît, que la comparaison que je fais de ces hommes illustres, soit un moyen dont je me serve pour loüer davantage le Poussin : je ne prétends point établir son merite par rapport à ce qu'ont fait les plus grands Peintres, soit de ceux qui ont été avant lui, soit de ceux de son tems, soit encore de ceux qui ont travaillé depuis en quelque païs

païs que ce puisse être. Chacun d'eux a eû ses talens particuliers; & si quelques-uns en ont possedé de très-considerables, je ne crois pas qu'on puisse pour cela rien diminuer de l'estime qu'on doit faire de lui. Je vous ai autrefois parlé des differentes qualitez qui ont donné de la réputation au Titien & au Corege : l'excellence & la beauté singuliere de leur travail n'a pas empêché que Raphaël n'ait été regardé comme le Maître de tous, parce qu'il possedoit des qualitez si grandes, qu'elles l'ont rendu sans égal.

Mais si l'on vouloit marquer quelque difference entre Raphaël & le Poussin, on pourroit dire que Raphaël avoit reçû du Ciel son sçavoir & les graces de son pinceau, & que le Poussin tenoit de la force de son génie & de ses grandes études ses belles connoissances, & tout ce qu'il possedoit de merveilleux dans son Art.

Pour bien juger de notre premier Peintre François, il faut le considerer seul sans le comparer à d'autres; & regardant les talens particuliers qu'il a eûs, on aura de la peine à en trouver parmi ceux dont je vous ai parlé, qui lui soient comparables.

Il me semble que je vous ai assez fait connoître quelle étoit la force de son génie à bien inventer, & la beauté de son jugement à ne choisir qu'une maniere gran-
de

& sur les Ouvrages des Peintres. 155
de & illustre. Les tableaux dont je vous ai fait des descriptions, vous doivent avoir persuadé de son sçavoir dans ce qui regarde la composition & l'ordonnance. Vous y avez pû remarquer sa science dans l'art de bien dessiner les figures, & donner des proportions convenables aux personnes, aux sexes, aux âges & aux differentes conditions. C'est lui qui a fait paroître le premier, cet art admirable de bien traiter les sujets dans toutes les circonstances les plus nobles, & qui comme un flambeau a servi de lumiere pour voir ce que les autres n'ont fait qu'avec desordre & confusion.

Il étudioit sans cesse tout ce qui étoit necessaire à sa profession, & ne commençoit jamais un tableau sans avoir bien medité sur les attitudes de ses figures qu'il dessinoit toutes en particulier & avec soin. Aussi on pouvoit sur ses premieres pensées & sur les simples esquisses qu'il en faisoit, connoître que son ouvrage seroit conforme à ce qu'on attendoit de lui. Il disposoit sur une table de petits modéles qu'il couvroit de vétemens pour juger de l'effet & de la disposition de tous les corps ensemble, & cherchoit si fort à imiter toûjours la nature, que je l'ai vû considerer jusques à des pierres, à des mottes de terre, & à des morceaux de bois, pour mieux imiter des Rochers, des terrasses, & des

G vj troncs

troncs d'arbres. Il peignoit avec une propreté, & d'une maniere toute particuliere. Il arrangeoit sur sa palette toutes ses teintes si justes, qu'il ne donnoit pas un coup de pinceau inutilement, & jamais ne tourmentoit ses couleurs. Il est vrai que le tremblement de sa main ne lui eût pas permis de travailler avec la même facilité que font d'autres Peintres: mais la force de son génie & son grand jugement reparoient en lui la foiblesse de sa main.

Quelque ouvrage qu'il fist, il ne s'agitoit point avec trop de violence: il se conduisoit avec moderation, sans paroître plus foible à la fin de son travail qu'au commencement, parce que le beau feu qui échaufoit son imagination, avoit toûjours une force pareille. La lumiere qui éclairoit ses pensées, étoit uniforme, pure & sans fumée. Soit qu'il fallût faire voir dans ses compositions de la vehemence, & quelquefois de la colere & de l'indignation, soit qu'il fût obligé de representer les mouvemens d'une juste douleur, il ne se transportoit jamais trop, mais se conduisoit avec une égale prudence, & une même sagesse. S'il traitoit quelques sujets poëtiques, c'étoit d'une maniere fleurie & élegante; & si dans les Baccanales il a tâché de plaire, & de divertir par les actions & manieres enjoüées qu'on y voit, il a cependant

& sur les Ouvrages des Peintres. 157
pendant toûjours conservé plus de gravité & de modestie que beaucoup d'autres Peintres qui ont pris de trop grandes libertez.

Il est vrai qu'on peut regarder en lui comme une adresse toute particuliere, le soin qu'il a eû de peindre avec beaucoup d'amour & d'agrémens ces sortes de sujets, & de les avoir remplis de plus d'embellissemens que les actions historiques qu'il a traitées, dans lesquelles on trouve la verité belle & bien ornée, mais sans fard, & où souvent même il a affecté de retrencher certaines richesses que le sujet auroit pû recevoir, mais qui se trouvent bien recompensées par la grande beauté de ses figures.

On voit pourtant dans la composition des uns & des autres, qu'à l'exemple des sçavans Orateurs, son intention a été d'enserrer toutes les parties qu'il divise en certains membres, ausquels il ne donne d'étenduë que ce qui est necessaire pour exprimer sa pensée, sans qu'il y ait dans son ouvrage ni embarras, ni confusion, ni rien de superflu.

L'on n'y voit jamais de mouvemens qui ne soient conformes à ce que les personnages doivent faire. Ces racourcissemens desagréables, ces contrastes d'attitudes & d'actions contraintes & souvent ridicules,

les, que certains Peintres recherchent, & affectent si fort, pour donner, disent-ils, plus de vie & d'agitation à leurs figures, ne se rencontrent point dans les tableaux du Poussin: tout y paroît naturel, facile, commode & agréable: chaque personne fait ce qu'elle doit faire, avec grace & bienséance.

Ce n'est pas avec un moindre succès qu'il a réüssi dans l'expression de toutes les passions de l'ame. Je vous ai fait observer que quelques fortes qu'elles soient, il ne les outre jamais; qu'il connoît jusques à quel degré il faut les marquer: & ce qui est encore considerable, il sçait faire un parfait discernement des personnes capables des plus fortes passions, & de quelle maniere il faut les en rendre touchées.

On ne voit rien de trop recherché, ni de trop négligé dans ses tableaux. Les bâtimens, les habits, & generalement tous les accommodemens sont toûjours conformes à son sujet.

Les lumieres & les ombres sont répanduës de la même sorte que la nature les fait paroître; il n'affecte point d'en representer de plus grandes, ni de donner plus de force ou de foiblesse à ses corps; il sçait l'art de les faire fuïr ou avancer par des moyens naturels & agréables. Il entend parfaitement l'amitié que les couleurs ont les unes avec

& sur les Ouvrages des Peintres. 159
avec les autres ; & quoiqu'il se serve également dans le près & dans le loin, de couleurs claires & vives, il les rompt, les affoiblit & les dispose de sorte, qu'elles ne se nuisent point les unes aux autres, & font toûjours un bel effet. Je vous ai parlé tant de fois de son intelligence à bien faire toutes sortes de païsages, & à les rendre si plaisans & si naturels, qu'on peut dire que hors le Titien, on ne voit pas de Peintre qui en ait fait de comparables aux siens. Il touchoit parfaitement toutes sortes d'arbres, & en exprimoit les differences & l'agitation ; il disposoit les terrasses d'une maniere naturelle, mais bien choisie ; donnoit da la fraîcheur aux eaux, qu'il embellissoit des reflets des objets voisins ; ornoit les campagnes & les colines, de villes ou de fabriques bien entenduës, diminuant les choses les plus éloignées avec une entente merveilleuse ; & pour donner ce précieux que l'on voit dans ses ouvrages, il faisoit naître des accidens de jours & d'ombres par des rencontres de nuages & par des vapeurs ou des exhalaisons élevées en l'air, dont il sçavoit parfaitement faire les differences de celles du matin & de celles du soir.

Dans quelques-uns de ses tableaux, il a representé des tems calmes & serains ; dans d'autres, des pluyes, des vents &
des

des orages, comme ceux que vous avez vûs autrefois chez le Sieur Pointel. Le Poussin les fit en 1651. & dans le même tems il écrivit au Sieur Stella, "qu'il avoit
» fait pour le Cavalier del Pozzo, un grand
» païsage, dans lequel, lui dit-il, j'ai es-
» sayé de representer une tempête sur ter-
» re, imitant le mieux que j'ai pû, l'effet
» d'un vent impetueux, d'un air rempli
» d'obscurité, de pluye, d'éclairs & de
» foudres qui tombent en plusieurs en-
» droits, non sans y faire du desordre. Tou-
» tes les figures qu'on y voit, joüent leur
» personnage selon le tems qu'il fait ;
» les unes fuyent au travers de la poussie-
» re, & suivent le vent qui les emporte ;
» d'autres au contraire vont contre le vent,
» & marchent avec peine, mettant leurs
» mains devant leurs yeux. D'un côté un
» Berger court, & abandonne son trou-
» peau, voyant un Lion, qui, après a-
» voir mis par terre certains Bouviers,
» en attaque d'autres, dont les uns se dé-
» fendent, & les autres piquent leurs
» bœufs, & tâchent de se sauver. Dans ce
» desordre la poussiere s'éleve par gros
» tourbillons. Un chien assez éloigné, a-
» boye & se herisse de poil, sans oser ap-
» procher. Sur le devant du tableau l'on
» voit Pirame mort & étendu par terre, &
» auprès de lui Tisbé qui s'abandonne à la
» douleur ». Voilà

Voilà de quelle maniere il sçavoit peindre parfaitement toutes sortes de sujets, & même les effets les plus extraordinaires de la nature, quelques difficiles qu'ils soient à representer ; accompagnant ses païsages d'histoires, ou d'actions convenables : comme dans celui-ci, qui est un tems fâcheux, il a trouvé un sujet triste & lugubre.

Toutes les choses que je viens de vous rapporter, ne doivent-elles pas faire prononcer en faveur du Poussin, sans être même obligé d'attendre le jugement de quelque sçavant qui les autorise ?

En effet, dit Pymandre, je tiens que ce que la multitude approuve, doit être aussi approuvé des Doctes : la grande estime que tout le monde fait des tableaux du Poussin, est un espece de jugement populaire, où je voi que les ignorans & les habiles ne sont point de differens avis.

Enfin, repris-je, nous avons parlé de plusieurs sçavans hommes qui ont travaillé long-tems, & qui par le secours de l'étude & une longue pratique, ont tâché de se rendre capables d'exprimer noblement leurs pensées. Mais après avoir bien consideré tout ce qu'ils ont fait de plus beau, & même avoir examiné les ouvrages des Anciens dans le peu de choses à fraisque que l'on a tirez de la Vigne Adriane, &

Parti-

particulierement ce mariage qui est dans la Vigne Aldobrandine, dont la simplicité & la noblesse qu'on y remarque, ont fait concevoir au Poussin quel pouvoit être le génie de ces grands hommes: il faut avoüer que ce Peintre, sans s'attacher à aucune maniere, s'est fait le maître de soi-même, & l'auteur de toutes les belles inventions qui remplissent ses tableaux; qu'il n'a rien appris des Peintres de son tems, sinon à éviter les défauts dans lesquels ils sont tombez; que nous lui sommes redevables de la connoissance que nous pouvons avoir de la plus grande perfection de cet art. Et l'on peut dire qu'il a rendu un signalé service à sa patrie, en y répandant les sçavantes productions de son esprit, lesquelles relevent considerablement l'honneur & la gloire des Peintres François, & serviront à l'avenir d'éxemples & de modéles à ceux qui voudront exceller dans leur profession.

Pymandre vouloit me parler, lorsque nous fûmes interrompus par l'arrivée de quelques personnes: ce qui nous obligea de finir notre conversation, & de remettre à une autre fois ce que nous avions encore à dire.

ENTRETIENS
SUR LES VIES
ET SUR
LES OUVRAGES
DES PLUS
EXCELLENS PEINTRES
ANCIENS ET MODERNES.

NEUVIÉME ENTRETIEN.

PYmandre avoit été si satisfait de notre derniere conversation, qu'étant venu me trouver quelque tems après, il me parla d'abord du Poussin, & me demanda s'il n'avoit pas laissé des Disciples qui eussent suivi sa maniere, & profité des lumieres d'un si sçavant homme.

Le Poussin, lui dis-je, n'a point eû de Maîtres qu'il ait imitez, & n'a point fait d'Eleves, travaillant toûjours seul dans son cabinet sans entreprendre de grands ouvrages. Il n'avoit besoin de personne pour

lui aider : & aussi ne voit-on point de tableaux de lui qui ne soient entierement de sa main. Il ne vouloit pas même permettre qu'on copiât ce qu'il faisoit, sçachant la difference qu'il y a d'une copie à un original. M. de Chantelou l'ayant prié de faire copier les sept Sacremens du Cavalier del Pozzo, il ne pût s'y résoudre : il aima mieux être le copiste de ses propres ouvrages que de les confier à un autre. Il est vrai qu'il n'y a rien dans les sept Sacremens de Monsieur de Chantelou, qui ne soit different de ceux du Cavalier del Pozzo, & qu'au lieu de copies il a fait de seconds originaux encore plus parfaits que les premiers. Vous pouvez juger de la difference qu'il y a des uns aux autres, par les Estampes que l'on en a gravées.

Il s'est trouvé quelques particuliers qui ont voulu imiter sa maniere, mais nul n'en a approché. Le petit le Maire a fait plusieurs tableaux d'après ses desseins. GASPRE DU GHET son beau-frere, a aussi peint dans le goût du Poussin, des païsages assez beaux, particulierement sur la fin de sa vie. On pourroit même dire de quelques-uns que c'étoit les restes des festins du Poussin, comme on a dit autrefois des Tragedies d'Euripides, que c'étoit les restes des festins d'Homere. Gaspre mourut peu de tems après son beau-frere.

& sur les Ouvrages des Peintres. 165

Comme c'est la mort, dit Pymandre, qui aussi-bien que le tems, leve le voile dont toutes les actions des hommes ont été cachées pendant leur vie, & qui donne moyen d'en juger avec liberté, il me semble que c'est depuis que le Poussin n'est plus au monde, qu'on a encore mieux connu son merite. L'estime qu'on fait de lui, & le prix où sont ses ouvrages, font juger de leur valeur; & c'est en cela que son sort pareil au sort des grands hommes, est different de celui de plusieurs autres Peintres qui ont eû seulement pendant leur vie une fausse reputation.

Il a joüi, repartis-je, d'un bonheur d'autant plus grand qu'il étoit selon ses desirs; parce que ne souhaitant que de travailler avec tranquillité, & aux choses qui étoient de son goût, il l'a toûjours fait avec un applaudissement general. Mais il est vrai que quand je considere les Tableaux de cet excellent homme, & ceux de quelques Peintres qui ont eû du merite, je voi qu'il y a une grande difference entre les bons & les sçavans Peintres : j'appelle un bon Peintre celui qui dans ses ouvrages s'exprime avec ordre, avec beaucoup de force, de grace & de netteté, & qui en imitant bien ce qu'il veut representer, satisfait les esprits ordinaires, & plaît aux yeux de tout le monde : mais celui-là seul me paroît

digne

digne d'être appellé sçavant, qui non seulement possede toutes ces belles parties, mais encore qui attirant sur ses ouvrages l'admiration des esprits même du premier rang, ennoblit les matieres les plus communes par la sublimité de ses pensées, & trouve dans son imagination & dans sa mémoire, comme dans deux sources inépuisables, tout ce qui peut rendre ses Tableaux entierement parfaits.

Veritablement dans le reste des choses que j'ai à vous dire aujourd'hui, il me seroit malaisé de vous rapporter des exemples semblables à ceux que notre Peintre François nous a fournis. Cependant, comme il n'y a point d'homme qui possede universellement toutes les sciences, mais que le plus & le moins met de la différence entre les plus habiles, il faut estimer dans chaque particulier les talens qu'il a reçûs, & lorsqu'il a excellé dans quelque partie, le considerer par les choses qu'il a sçû faire le mieux. Car comme il n'y a rien dans la nature qui n'ait de la beauté, cette beauté est toûjours digne d'être regardée, lorsque l'art a pris soin de la bien imiter. C'est pourquoi dans la Peinture on loüe avec justice, ceux qui ont parfaitement réüssi à faire des païsages, des fleurs, des fruits & des animaux, quand leur génie n'a pas été capable de plus grands sujets; &

& alors ils sont d'autant plus dignes de loüange, qu'ils ont fait paroître plus de jugement dans le beau choix & l'agreable disposition de ce qu'ils ont tâché de representer.

Pendant la vie du Poussin, il y avoit plusieurs Peintres qui travailloient en Italie avec reputation dans ces divers genres de Peinture, & qui sont morts peu de tems après lui. Claude Gelée, dit le Lorrain, qui a si bien copié la nature dans ses païsages, avoit un disciple nommé JEAN DOMINIQUE, qui s'est fait connoître pour l'avoir bien imité.

Quant aux Peintres d'Histoires, qui avoient alors le plus d'emploi à Rome, je puis vous nommer ANDRÉ SACCHI, autrement André Ouche, Eleve de l'Albane, & ANDRÉ CAMACÉE, disciple du Dominiquin. Ils ont eû des talens qui pouvoient les faire considerer. Vous avez vû de leurs ouvrages dans les appartemens du Palais des Barberins à Montecaval. André Sacchi étoit Romain, & a fait plusieurs Tableaux dans l'Eglise de S. Pierre & en divers autres lieux. Le Camacée avoit pris naissance à Bevagna, à treize milles de Spolete. Il a aussi peint dans l'Eglise de Saint Pierre & à Saint Jean de Latran.

PIERRE BERRETIN de Cortone les surpassa

passa de beaucoup dans la *gentillesse* d'esprit pour ce qui regarde l'invention, & dans le bel emploi des couleurs. Il n'étoit pas extrêmement correct dans le dessein, ni sçavant pour les fortes expressions: mais il n'y a guéres eû de Peintre de son tems, qui pour les grandes ordonnances, ait été plus ingenieux, plus facile & plus agréable.

Comme nous avons dit qu'il y a deux souveraines qualitez dans la Peinture ; l'une de travailler avec science pour instruire, & l'autre de peindre agréablement pour plaire ; & que celui qui plaît, fait un effet bien plus general que celui qui instruit, on peut dire aussi que la qualité necessaire pour plaire, étoit le partage de Pietre de Cortone. Combien de fois avons-nous consideré dans Rome le Salon du Palais Barberin, où nous trouvions tant de graces & de noblesse dans la disposition des figures, tant d'agrément dans leurs attitudes & dans leurs airs de têtes ; une si belle union dans leurs couleurs, & ce que les Italiens nomment *Vaguezza* ? Quoique cet ouvrage soit à fraisque, il n'y a pas moins de force & de tendresse que s'il étoit peint à l'huile. Et bien que le dessein n'en soit pas d'un goût exquis, ni les draperies des figures tout-à-fait bien entenduës & naturelles ; cependant il se trouve

& sur les Ouvrages des Peintres. 169

que le tout enfemble a quelque chofe de fi gracieux & de fi doux à la vûë, qu'il n'y a perfonne qui ne fente beaucoup de plaifir en le regardant.

Auffi n'étoit-ce pas fon coup d'effai. Etant venu à Rome fort jeune, avec intention de s'appliquer entierement à la Peinture, il eut pour Maître un Peintre Florentin affez habile, fous lequel il fit en peu de tems un progrès confiderable. M. Alexandre Saccheti, & fon frere le Cardinal, ayant conçû pour lui beaucoup d'eftime, le reçûrent dans leur Palais, & le firent travailler à plufieurs fujets, & entr'autres à un Raviffement des Sabines. Mais le premier Tableau qu'il expofa en public, fut une Nativité de Notre Seigneur, qui eft dans l'Eglife de *San Salvatore in Lauro*, proche le Mont Jordan. Cet ouvrage qui tenoit beaucoup de la maniere des Caraches, lui donna de la reputation, & fut caufe que le Pape Urbain VIII. le fit peindre dans l'Eglife de Sainte Bibienne, où fon Maître trravailloit auffi dans le même tems.

Ce fut enfuite de cela que le Pape lui fit faire ce grand Salon du Palais Barberin dont je viens de parler. L'on en voit des Eftampes gravées par Bloémart dans le Livre d'*Ædes Barberini*, par lefquelles on peut juger de la compofition & des or-

Tome IV. H nemens

nemens dont la voûte de ce Salon est enrichie.

Après que le Cortone eût fini ce Salon, il alla à Venise, & delà il passa dans la Lombardie pour y voir les plus excellens Tableaux des Peintres de ce païs-là. Comme il s'en retournoit par Florence, le Grand Duc l'arrêta pour peindre un Salon & quelques appartemens du Palais Piti. C'est particulierement dans un des platfonds où il a peint la Vertu enlevée, qu'on peut voir ce qu'il a fait de plus beau pour ce qui regarde le coloris. Il est vrai qu'il n'acheva pas tout ce que le Grand Duc lui avoit ordonné, parce que les Peintres de Florence, jaloux de le voir dans l'emploi, & cherchant à lui rendre de mauvais offices, persuaderent au Cardinal oncle du Duc, que certains Tableaux du Titien & d'autres Peintres Lombards que Pietre de Cortone avoit achetez, n'étoient point Originaux. Le Cardinal lui en ayant fait des reproches, il en fut si touché, qu'après avoir fini quelques ouvrages déjà beaucoup avancez, il demanda permission d'aller faire un voyage à Rome. Le Grand Duc lui accorda ce qu'il desiroit, & lui fit donner dix mille écus pour récompense de ce qu'il avoit fait. Mais le Cortone étant arrivé à Rome, ne voulut plus retourner à Florence; & ce fut un de ses Eleves

ves nommé *Ciro Ferri*, imitateur de sa maniere, qui acheva ce qu'il avoit laissé à faire au Palais Piti.

Pietre commença à peindre pour les Peres de l'Oratoire à la *Chiesa nova*. Il y travailla à plusieurs reprises, parce qu'il fut employé pendant trois ans par le Pape Innocent X. à peindre la Galerie du Palais Pamphile à la Place Navone, où il representa plusieurs sujets tirez de l'Eneïde de Virgile. Il fit ensuite un dessein pour peindre le Dome de Sainte Agnés, & plusieurs cartons colorez pour les ouvrages de Mosaïque qu'on vouloit faire dans des voûtes ou petits domes de l'Eglise de Saint Pierre. Mais sa santé ne lui permettoit pas d'executer tout ce qu'il eût bien voulu entreprendre: car la grandeur du travail ne l'étonnoit pas, ayant même beaucoup plus de facilité pour les grands ouvrages, à cause de la pratique qu'il y avoit acquise, que pour les petits Tableaux ausquels il travailloit moins souvent.

Il est vrai qu'il ne s'appliquoit à ceux-ci que quand il étoit incommodé de la goute, & que ne pouvant sortir de sa chambre, il employoit quelques heures pour se délasser, & pour satisfaire ses amis: aussi ses petits Tableaux ne sont pas comparables à ses autres ouvrages.

D'où vient, me dit Pymandre, qu'il ne réus-

réussissoit pas dans ses Tableaux de moyenne grandeur comme le poussin a fait dans les siens? Quelle est, je vous prie, la raison de cette difference?

Il s'est trouvé, lui répondis-je, assez de Peintres qui ont fait très-peu de Tableaux de chevalet, quoiqu'ils eussent pû s'en bien acquiter; mais ne pouvant s'assujetir à de petites choses, ils aimoient mieux s'attacher uniquement à de grands ouvravrages.

D'autres qui ont trouvé plus d'utilité dans les grandes entreprises, ont cru qu'elles feroient assez de bruit pour que le public eût une bonne opinion d'eux, & que pour la conserver, ils ne devoient point exposer d'autres tableaux au jugement des Sçavans, ne se mettant pas en peine que leur nom passât à la posterité.

D'auttres encore, qui ont eû des considerations plus raisonnables, ont connu qu'ils réussissoient mieux dans les grandes choses que dans les petites, comme il est ordinaire à ceux qui ont beaucoup de feu & de facilité à executter leurs pensées. Telles étoient les qualitez de Pietre de Cortone. Quand il travailloit à de grands Tableaux, la vivacité de son esprit, & une émotion violente qui animoit sa main, & qui lui étoit comme naturelle, l'échaufoit, & l'emportoit hors de lui-même: ce qui faisoit

que

que ses productions étoient pleines de chaleur & de vehemence ; au lieu que quand recueïlli dans son cabinet, il prenoit le pinceau pour travailler avec plus de repos, cette émotion qui comme un vent impetueux l'agitoit dans les grands lieux, se trouvant plus resserrée, affoiblissoit le feu de son imagination ; & ses pensées demeurant sans vigueur, devenoient languissantes.

Il n'en est pas de même de ceux qui se sont étudiez à travailler avec tranquillité d'une maniere plus correcte & plus arrêtée ; leur jugement les accompagne toûjours ; ils agissent en toutes choses avec les mêmes lumieres, & par ce moyen conservent une force égale & un semblable caractere, soit qu'ils travaillent à de grands Tableaux, soit qu'ils en peignent de plus petits, soit même qu'ils ne fassent que de simples desseins. Comme l'esprit ne peut être continuellement dans un même degré de chaleur, lorsque cette chaleur vient à diminuer, il faut que la force, & si j'ose le dire, toute la flamme d'un Peintre s'éteigne. De sorte que c'est seulement dans les grandes productions du Cortone qu'on découvre la beauté de son imagination : comme au contraire, on apperçoit également dans tous les Tableaux du Poussin, cette force d'esprit, cette science solide &

ce profond raisonnement qui l'ont rendu superieur à tant d'autres.

Cependant il ne faut pas disconvenir que le Cortone n'ait un assez grand nombre de Tableaux de grandeurs médiocres qui son d'une beauté considerable. On en voit dans des Eglises de Rome, & en plusieurs endroits d'Italie. Il y en a de sa plus forte maniere dans le cabinet du Roi, dans celui du Chevalier de Lorraine, & dans la Galerie de l'Hôtel de la Vrilliere.

Depuis qu'il fut arrivé à Rome, il ne vécut que sept ans, & presque toûjours malade de la goute, dont il mourut le 22. Mai 1669. Il fut enterré dans l'Eglise de Saint Luc, qui n'étoit anciennement dediée qu'à Sainte Martine. Mais en 1588. le Pape Sixte V. l'ayant accordée à la compagnie des Peintres, elle fut encore dédiée à Saint Luc leur Patron, sous le Pontificat d'Urbain VIII. Comme elle étoit en fort mauvais état, à cause de son antiquité, quoiqu'on l'eût réparée plusieurs fois, les Cardinaux Barberin la firent rebâtir dès les fondemens : ce qui fut exécuté sur les desseins de Pietre de Cortone, qui contribua non seulement par sa conduite & par son travail, mais aussi par ses liberalitez, à la dépense du bâtiment de cette Eglise, & à parer l'Autel de riches ornemens.

La vertu & le merite de ce Peintre lui
acquirent

acquirent durant sa vie l'estime & l'amitié de tout le monde. Ce fut après qu'il eût achevé le Portail de l'Eglise de Notre Dame de la Paix, que le Pape Alexandre VII. l'honora de l'Ordre de Chevalier de l'Eperon d'or, qu'il reçût de la main du Cardinal Sacchetti, son ancien protecteur. Pour marque de sa reconnoissance, il fit present au Pape de deux Tableaux, l'un d'un Ange Gardien, l'autre d'un Saint Michel; & le Pape lui donna une chaîne d'or avec la Croix de Chevalier.

Le Cortone étoit bien fait de corps, la taille grande, l'esprit vif, la memoire heureuse, ouvert & agreable dans ses discours, prompt & facile au travail qu'il entreprenoit avec joye si-tôt que la goute lui donnoit du relâche, mais dont sur la fin de ses jours, il fut tellement accablé, qu'il avoit même de la peine à parler.

CLEANTE & VELASQUE étoient deux Peintres Espagnols contemporains du Cortone. Il y a dans le Cabinet du Roi un Païsage accompagné de figures, fait par Cleante; & dans les apartemens bas du Louvre, plusieurs Portraits de la Maison d'Aûtriche peints par Velasque.

Que trouvez-vous, dit Pymandre, d'excellent dans les ouvrages de ces deux inconnus? Car je ne me souviens pas d'en avoir oüi parler: aussi n'est-il gué-
res

res sorti de grands Peintres de leur païs.

J'y remarque, lui répondis-je, les mêmes qualitez qui se rencontrent dans les autres qui n'ont pas tenu le premier rang, hormis qu'il semble à voir la maniere de ces deux Espagnols, qu'ils ayent choisi & regardé la nature d'une façon toute particuliere, ne donnant point à leurs tableaux outre la naturelle ressemblance, ce bel air qui releve & fait paroître avec grace ceux des autres Peintres dont nous avons parlé.

Et quel est, dit Pymandre, ce bel air ? Je ne puis bien le dire, répondis-je ; mais ce que je sçai, est que je connois bien qu'il y en a un, & vous le connoîtrez comme moi, si vous observez les tableaux des Peintres d'Italie. Car vous y remarquerez un certain goût tout particulier qui ne se voit point dans ceux des Peintres étrangers qui ont conservé celui de leurs païs; & cette difference ne se remarque pas seulement dans les ouvrages des plus excellens Peintres, mais même dans les tableaux des Peintres ordinaires. On peut juger de cela par ceux d'ALEXANDRE VERONESE, qui vivoit de ce tems-là. Il étoit de Verone. Quoique sa maniere fût foible & léchée, elle étoit néanmoins agréable. Il étoit plus fort dans la couleur que dans le dessein. Il peignit toutes ses figures dans le naturel, & pour modéles il se servoit ordinairement de

de sa femme & de ses filles. Il n'étoit pas de ceux qui se donnent la peine de faire plusieurs desseins d'un même sujet pour choisir le meilleur ; car sans mediter sur l'invention & la disposition de son ouvrage, il commençoit tout d'un coup à peindre sur sa toile, plaçant ses figures les unes auprès des autres à mesure qu'il les finissoit. Il est vrai aussi que ce qu'il a fait, n'entrera jamais en comparaison de ce qu'on voit des grands Maîtres, quoiqu'il se trouve quelques morceaux de lui assez bien peints. Vous pouvez voir dans le cabinet du Roi, un tableau de moyenne grandeur, où il a representé le Déluge, & un autre où la Vierge tient le petit Jesus qui met un anneau au doit de Sainte Catherine. On rencontre peu de ses tableaux, parce que la plûpart ont été portez en Espagne ; aussi ne travailloit-il quasi que pour ceux de cette nation, & n'avoit aucun commerce avec les François, & même fort peu avec les Italiens.

Passons, si vous voulez, tous les Peintres qui sont morts en Italie depuis ceux que je viens de nommer, si ce n'est que vous soyez bien aise de sçavoir seulement leurs noms, & à quel genre de peinture ils se sont appliquez : car vous ne devez pas vous attendre que j'en remarque aucun qui soit comparable aux derniers dont j'ai parlé

pour ce qui regarde l'Histoire, puisque même je ne me souviens que de quelques-uns qui ont eû d'autres sortes de talens, comme de Dominique & Mathieu Bourbon de Boulogne, qui representoient des Perspectives & de l'Architecture, & qui ont beaucoup travaillé à Lyon & en Avignon.

Salvator Rose, dit Salvatoriel, Napolitain, dont le veritable génie étoit de peindre des batailles, n'étoit pas agréable dans les autres grands sujets. Il faisoit assez bien les Ports de mer & les païsages, néanmoins toûjours d'une maniere bizarre & extraordinaire. C'étoit un homme imaginatif, qui faisoit facilement des vers, & d'une conversation aisée. Il mourut en 1673. Il y a de ses ouvrages dans le cabinet du Roi & au Palais Mazarin.

Le Cavalier Calabrese mourut aussi dans ce tems-là. Il a travaillé à Rome dans l'Eglise de Saint André de la Val, & peignoit assez bien les figures.

Mario de Fiori de Rome (1) étoit un excellent Peintre pour bien faire des fleurs.

Michel del Campidoglio faisoit aussi des fleurs & des fruits ; mais il étoit mort quelques années avant les derniers que j'ai nommez.

Bien

(1) Il mourut en 1656.

Bien que ces sortes d'ouvrages ne soient pas les plus considerables dans l'art de peindre, toutefois ceux qui s'y sont le plus signalez, n'ont pas laissé d'acquerir de la reputation, comme LABRADOR, DE SOMME, & MICHEL ANGE DES BATAILLES.

FIORAVENTE & le MALTOIS se sont mis en estime par les Tapis & les instrumens de musique, les vases, & les autres choses de cette nature qu'ils representoient dans une grande perfection; mais revenons à nos Peintres François.

Quelques années avant la mort de Voüet, plusieurs Peintres inquietez dans l'exercice de leur profession par les Maîtres Peintres de Paris, s'unirent ensemble (1), & formerent une Académie qui fut autorisée par le Roi, & qui reçût de Sa Majesté une protection favorable. D'abord elle fut gouvernée par douze Anciens, & eut pour Chef M. de Charmois amateur des beaux Arts, lequel par ses soins & par son credit avoit beaucoup contribué à son établissement. Ensuite le Roi donna à ceux qui composoient cette Académie, un logement pour faire leurs assemblées, leur accorda des privileges, & les gratifia d'une pension, & agrea le choix qu'ils avoient fait du Cardinal Mazarin pour leur

(1) Etablissement de l'Académie de Peinture & de Sculpture.

leur Protecteur, & de Monsieur le Chancelier Seguier pour leur Viceprotecteur.

Après la mort du Cardinal, Monsieur le Chancelier fut Protecteur, & Monsieur Colbert Viceprotecteur ; & lorsque Monsieur le Chancelier (1) mourut, Monsieur Colbert prit la protection de l'Académie, & Monsieur le Marquis de Seignelay fut Viceprotecteur.

Elle fut donc gouvernée dans son origine par un Chef qui n'étoit pas Peintre de profession : mais depuis on a fait plusieurs nouveaux Statuts & divers Reglemens, par lesquels elle se trouve composée, après la personne du Protecteur & Viceprotecteur, d'un Directeur, d'un Chancelier, de quatre Recteurs, de douze Professeurs, d'Ajoints à Recteurs & à Professeurs, de Conseillers, Secretaire, de deux Professeurs, l'un pour l'Anatomie, & l'autre pour la Géométrie & la Perspective, & de deux Huissiers. Monsieur Ratabon remplissoit la charge de Directeur lorsqu'il mourut.

Quand l'Académie reçoit quelqu'un, il est admis dans la Compagnie pour Peintre, ou pour Sculpteur. Les Peintres sont reçûs selon le talent qu'ils ont dans la Peinture, distinguant ceux qui travaillent à l'Histoire, d'avec ceux qui ne font
que

(1) En 1672.

que des Portraits, ou des Batailles, ou des Païsages, ou des animaux, ou des fleurs, ou des fruits, ou bien qui ne peignent que de mignature, ou qui s'appliquent à la gravûre, ou à quelque autre partie qui regarde le deſſein.

Je vous fais ce détail, afin qu'en parlant des Peintres de l'Académie qui ſont morts depuis ſon établiſſement, vous puiſſiez mieux connoître le rang qu'ils y ont tenu : car c'eſt par eux que je veux commencer, avant que de dire quelque choſe des autres qui n'ont point été de ce corps. Ainſi vous voyez que nous voilà parvenus aux Peintres de ces derniers tems ; & comme je n'ai point crû vous devoir parler d'un grand nombre de Peintres étrangers, auſſi lorſque j'aurai nommé ceux de l'Académie & quelques autres Peintres François qui ſont morts, il en reſtera encore beaucoup dont je ne dirai rien. Je ne vous parlerai point non plus des vivans, n'ayant pas une aſſez grande connoiſſance de tous ceux qui travaillent aujourd'hui, pour juger de leur merite.

Ce n'eſt pas, dit Pymandre, la raiſon que vous alleguez, qui vous empêche de nommer les vivans : vous craignez que l'on ne ſçache ce que vous me dites ici, & que ceux que vous auriez omis, ne vous en ſçûſſent mauvais gré.

Eſt-

Est-ce, repartis-je, que vous ne sçauriez garder le secret ? Je le garderai fort bien, répondit Pymandre : mais il est vrai que si vous vouliez parler de la même sorte de ceux qui vivent, que vous avez fait de ceux qui sont morts, vous rencontreriez bien des gens de peu de merite qui en effet pourroient être les premiers à se plaindre d'avoir été oubliez, ou de n'avoir été loüez que médiocrement : ainsi vous aimez mieux n'en point parler que de dépendre de ma discretion.

Pour vous dire vrai, repartis-je, je ne crois pas devoir porter aucun jugement sur les personnes vivantes. Ne peut-il pas arriver tous les jours des changemens pareils à ceux que l'on a vûs dans Rome, où des ouvrages mediocrement considerez sont devenus rares, & d'autres pour lesquels on avoit beaucoup d'estime, n'être plus regardez après la mort de leurs Auteurs ? Et puis, comme je vous disois tantôt, c'est le tems & la mort qui mettent en plein jour, le merite, ou les défauts des hommes que l'envie, ou la faveur ont tenu cachez pendant qu'ils ont vécu.

Pour vous parler donc de ceux qui ont été du corps de l'Académie, & qui sont morts depuis son établissement, je crois devoir commencer par celui qui a contribué a cet établissement, & que vous avez
con-

connu : j'entends MARTIN DE CHARMOIS, Sieur de Lauré, Conseiller du Roi en ses Conseils, & Chef de l'Académie Royale de Peinture & de Sculpture. L'amour qu'il avoit pour les beaux Arts, le portoit si fort à les cultiver, qu'il en acquit non seulement la Théorie, mais aussi la Pratique, travaillant également bien de Peinture & de Sculpture. Quoiqu'il fût attaché en qualité de Secretaire, auprès du Maréchal de Schomberg, Colonel des Suisses, il partageoit si bien son tems qu'il en employoit toûjours une partie à ses affaires, & l'autre à travailler de Peinture & de Sculpture ; de sorte qu'après sa mort on trouva sa maison remplie de quantité de tableaux, de Statuës & de desseins, la plûpart de sa main.

EUSTACHE LE SUEUR fut dès le commencement de l'Académie un des anciens : il étoit de Paris, & Disciple de Voüet. Bien qu'il ne soit jamais sorti de France, il a néanmoins fait des ouvrages d'un excellent goût ; & c'est ce qui doit faire juger qu'un homme veritablement né pour la Peinture, se forme toûjours la même idée de beauté, que celle qu'ont eû de tout tems les plus grands personnages. Cela se voit dans les tableaux du Sueur, qui sans avoir été à Rome, a fait dire qu'il a été un Peintre presque achevé, & dont les

les ouvrages approchent de bien près de la perfection. Il a observé dans les sujets qu'il a traitez, tout ce qui pouvoit y entrer d'adresse & de jugement. C'est dans les tableaux qu'il a peints à Paris dans le Cloître des Chartreux, qu'on voit des ordonnances & des expressions nobles & naturelles. Le raisonnement y paroît juste & élevé ; rien n'est plus élegant que la disposition de toutes les figures ; leurs attitudes & leurs actions sont simples & aisées, & il y a de la vie, de la dignité & de la grace.

Il commença ce grand ouvrage en 1649. & quoiqu'il soit composé de 22. tableaux tous presque également remplis de travail, il ne laissa pas de les achever en moins de 3. ans. Il en avoit déjà fait plusieurs autres qui lui avoient donné de la réputation : mais ces derniers firent encore bien mieux connoître sa capacité, que tout ce qu'il avoit fait auparavant. En effet, on voit qu'à mesure qu'il travailloit, il se fortifioit toûjours de plus en plus.

Si vous n'aviez pas vû ces tableaux de l'histoire de Saint Bruno, je pourrois vous en dire quelque chose.

Qoique je les aye souvent considerez, interrompit Pymandre, ne laissez pas d'en parler. Il me semb'e qu'ils meritent bien d'être remarquez : car la derniere fois que je les vis, je ne pouvois les quitter, particulierement

culierement celui où le Saint Fondateur des Chartreux paroît appliqué à lire une lettre. J'admirois sa contenance simple & naturelle, son visage modeste & penitent, & sur lequel semble éclater un rayon de sagesse & de sainteté.

Il n'y a aucun de ces tableaux, repartis-je, où l'on ne trouve des beautez particulieres. Celui qui est le premier, & où l'on voit un Docteur qui prêche, ne represente-t'il pas bien une assemblée de peuple qui écoute avec attention la parole de Dieu? La disposition en est grande: les figures sont dans des situations & des attitudes faciles & naturelles. Il y a de la diversité dans tous les airs de têtes, & une belle entente dans les accommodemens des draperies.

Quoique le second soit un peu gâté, on ne laisse pas de bien remarquer de quelle sorte les personnes qui y sont representées, s'appliquent differemment à considerer ce même Docteur dans le lit de la mort.

Le sujet du troisiéme est bien particulier. On y voit l'état affreux où ce Docteur parut dans l'Eglise, pendant qu'on chantoit l'Office des Morts, & que sortant à demi de son cercueil, il déclara lui-même l'arrêt de sa condamnation. Tous ceux qui l'environnent, sont saisis de crainte;

te ; & comme l'on prétend que ce fut ce qui donna lieu à la converſion de Saint Bruno, le Peintre a repreſenté ce Saint dans un état plein de frayeur & d'étonnement, derriere le Prêtre qui officie.

Bien de gens, dit Pymandre, ne demeurent pas d'accord de la verité de cette hiſtoire.

Ce n'eſt pas, repartis-je, ce dont il eſt queſtion ; je ne prétends parler que de ce qui regarde la Peinture & non l'Hiſtoire. Mais ſoit que la choſe ſoit arrivée conformément à une opinion ſi ancienne & ſi établie, ſoit que cette tradition n'ait de fondement que ſur quelque viſion, ou qu'elle ait été inventée depuis la mort de Saint Bruno, parce qu'on ne trouve aucuns bons Auteurs qui en rendent témoignage : vous voyez que depuis trente-cinq ans on l'a renouvellée & comme miſe dans un nouveau jour par ces tableaux, dont le quatriéme repreſente Saint Bruno à genoux devant un Crucifix, & dans la poſture d'un veritable penitent, qui paroît abbatu & touché de ce qu'il a vû de ſi ſurprenant après la mort de ce Docteur.

Et parce que l'Hiſtoire rapporte que S. Bruno, penetré de douleur, & rempli de la crainte des jugemens de Dieu, ne rentra plus dans les écoles pour donner des leçons, comme il faiſoit auparavant; mais qu'il

qu'il y alloit seulement pour imprimer dans l'esprit de ses auditeurs les sentimens dans lesquels il étoit lui même, il est representé dans le cinquiéme tableau, environné de plusieurs personnes qui l'écoutent, & qui paroissent émûës par la force de ses paroles.

Dans le sixiéme qui suit, on voit qu'ayant résolu de se retirer du monde, il se joint à six de ses amis pour embrasser un même genre de vie; & dans le septiéme, trois Anges se presentent à lui pendant son sommeil, & semblent l'instruire de ce qu'il doit faire. Ce tableau est un des plus beaux & des mieux peints de toute cette Histoire.

Il y a davantage de travail dans le huitiéme. Si vous en avez conservé le souvenir, vous sçavez que c'est celui où Saint Bruno & ses compagnons distribuent leurs biens aux pauvres. La disposition du lieu & les bâtimens en sont agréables, & l'ordonnance de toutes les figures bien entenduë.

Dans le neuviéme, Hugues Evêque de Grenoble, reçoit Saint Bruno chez lui. Ce fut pour lors que ce Prélat comprit le songe qu'il avoit eû quelque tems auparavant, dans lequel il lui sembloit que Dieu se bâtissoit une maison dans un endroit de son Evêché, nommé Chartreuse, & que
sept

sept étoiles d'une beauté & d'une clarté extraordinaire, marchoient devant lui comme des guides qui lui montroient le chemin.

C'est aussi dans le dixiéme tableau que l'on voit ce Saint Evêque avec Saint Bruno & ses compagnons qui traversent des deserts affreux, & passent entre de hautes montagnes pour se rendre dans le lieu que Saint Bruno avoit prié l'Evêque de leur donner; mais qui n'accorda sa demande qu'après lui avoir representé & fait voir la situation & la sterilité du païs, jointes aux incommoditez qu'on y souffre du froid & des neiges pendant une grande partie de l'année.

On voit dans l'onziéme tableau, comment sous le (1) Pontificat de Gregoire VII. Saint Bruno & ses compagnons, avec l'assistance de l'Evêque, bâtirent sur la croupe d'une montagne une Eglise qu'on appelle Notre-Dame *de Casalibus*, avec de petites cellules ou cabanes separées les unes des autres. Ce qui fut le premier établissement de l'Ordre des Charteux, qui paroissant entre ces rochers plûtôt des Anges que des hommes, vivoient dans un perpetuel silence. Leurs prieres étoient continuelles aussi-bien que leurs jeûnes: ils se nourrissoient l'esprit de la lecture des
sain-

(1) En 1084.

saintes Lettres, & sur tout conservant une grande pureté de cœur, fuyoient l'oisiveté avec beaucoup de soin, en s'occupant à des œuvres manuelles pour gagner leur vie par leur travail, parce qu'ils ne s'étoient rien reservé des biens qu'ils possedoient dans le monde.

Dans le douziéme Tableau, l'Evêque Hugues leur donne l'habit blanc, tel que les Chartreux le portent. Je serois trop long si je voulois vous faire souvenir des belles parties de cette peinture, de même que de celles du treiziéme Tableau, où le Pape Victor III. paroît en plein Consistoire qui confirme l'Institut de l'Ordre des Chartreux. Ce Tableau doit être regardé comme un des plus beaux, de même que le quatorziéme qui suit, où Saint Bruno donne l'habit à quelques Religieux; & le quinziéme encore, dont vous avez parlé, où le même Saint reçoit une lettre d'Urbain II. Ce grand Pape qui avoit été à Paris, disciple de Saint Bruno, desirant établir dans l'Eglise un gouvernement conforme aux obligations d'un veritable Pasteur du troupeau de Jesus-Christ, crut qu'il ne pouvoit prendre de meilleurs conseils que ceux de Saint Bruno, qu'il connoissoit capable de lui rendre de grands services par sa doctrine & par sa piété : & pour cela il lui écrivit de se rendre à Rome.

Dans

Dans le seziéme Tableau, le Saint se presente au Pape, & lui baise les pieds ; & dans le dix-septiéme où le Pape lui offre une mitre, & veut le pourvoir de l'Archevêché de Rioles, on voit de quelle maniere le Saint refuse cette dignité dont il se croit indigne. Ce fut à peu près dans ce tems-là que le Pape quitta Rome pour venir en France, & que Saint Bruno supplia S. S. de lui permettre de se retirer dans un desert de la Calabre, accompagné de quelques personnes qui vouloient le suivre, & y vivre comme lui dans la penitence. C'est pourquoi on a peint dans le dix-huitiéme Tableau Saint Bruno dans ces deserts d'Italie, où pendant qu'il est en priere, quelques-uns de ses Religieux commencent à remuer la terre pour s'etablir. Bien que ce lieu fût fort éloigné du commerce des hommes, Dieu permit qu'un jour Roger, Comte de Sicile & de Calabre, étant à la chasse, se rencontra par hasard dans la solitude de Saint Bruno & de ses compagnons. Les ayant trouvez en prieres, il s'informa qui ils étoient ; & s'étant enquis de leur façon de vivre, il en fut si surpris & si édifié, qu'il leur fit present de l'Eglise de Saint Martin & de Saint Estienne, & leur donna un fonds pour subvenir à leur nourriture ; & même dépuis ce tems-là, il alloit souvent visiter le Saint, lui demandoit conseil

& sur les Ouvrages des Peintres. 191
scil dans ses affaires, & se recommendoit
toûjours à ses prieres. Elles lui furent
d'un grand secours envers Dieu, ayant
été miraculeusement délivré d'un peril où
il étoit prêt de tomber. Car comme il as-
siégeoit Capoüé, où l'un de ses Capitaines
le trahissoit, il eût en songe un avertisse-
ment du Ciel qui le sauva de ses ennemis.
C'est dans le dix-neuviéme tableau que
l'on voit comme Roger rencontre Saint
Bruno dans le desert; & dans le vingtiéme,
le même Roger est peint couché dans sa
tente, & le Saint qui lui apparoît, lui don-
nant avis de la conjuration faite contre
lui.

Le vingt-uniéme est traité d'une manie-
re sçavante, tant pour la noble disposi-
tion des figures, que pour les differentes
expressions des Religieux qui regardent
leur pere qui expire. Dans l'un de ces Re-
ligieux, on voit de la fermeté & une sou-
mission aux ordres de Dieu; dans un au-
tre, une devotion simple & tranquille.
L'un s'attache à considerer S. Bruno avec
plus d'attention; un autre le regarde sans
faire paroître trop de douleur; l'un leve les
yeux & les mains au Ciel, comme pour le
suivre en esprit. Il y en a qui baissent la
tête, & qui se prosternent contre terre;
enfin ils font tous voir des actions diffe-
rentes de tristesse, de constance & de re-
signation

fignation à la volonté divine, mais conformes aux divers temperamens des hommes, & aux fentimens particuliers que Dieu infpire dans de pareilles rencontres.

Ce qui paroît traité dans ce tableau avec beaucoup de fcience & une entente admirable, eft la lumiere des flambeaux, laquelle eft répanduë fur tous les corps avec une conduite fi judicieufe qu'on ne peut rien voir de mieux exécuté.

Le dernier de tous les tableaux reprefente S. Bruno enlevé au Ciel par les Anges. La difpofition en eft merveilleufe : mais c'eft vous avoir arrêté affez long-tems fur les fujets de ces Peintures.

Je ne me fouvenois pas, dit Pymandre, de toutes les particularitez dont vous venez de parler, quoique ce grand ouvrage m'ait paru admirable toutes les fois que je l'ai vû. Auffi, bien loin que le recit que vous en venez de faire, m'ait été ennuyeux, vous l'avez fini plûtôt que je ne defirois. Cependant il me femble qu'on ne parle point affez du Sueur, ni de ce qu'il a fait.

Il faut pourtant avoüer, repartis-je, qu'il étoit un excellent peintre : je ne dis pas que ce fût un efprit extraordinaire, dont les penfées fublimes & merveilleufes égalaffent celles des plus grands hommes : mais combien font-ils rares, ces

grands

grands hommes? Et si nous cherchons seulement les principales qualitez necessaires à un Peintre, en avons-nous beaucoup comme lui, lesquels, depuis que le bon goût s'est rétabli en France, ayent composé des Tableaux avec plus de noblesse, & si j'ose dire, de gravité; qui ayent exprimé les actions avec plus de bienseance; qui ayent donné à leurs figures des mouvemens plus naturels; fait paroître un raisonnement plus sage, une conduite plus judicieuse, & enfin qui ayent representé de grands sujets dans des espaces aussi resserrez? Plutarque dit de Phocion, qu'il avoit dans tous ses discours une brieveté d'un General d'armée & d'homme de commandement; ce que Tacite (1) appelle *imperatoriam brevitatem*. On peut remarquer quelque chose qui a rapport à cela, dans les ouvrages dont je viens de parler. L'ordonnance est serrée; il y a même quelques sujets qui sont traitez d'une maniere moins élevée que les autres, parce que les hautes & sublimes pensées ne sont pas toûjours propres à gagner créance dans les ames, mais bien à les transporter d'admiration & d'étonnement. Or il faut dans la peinture, que la vraisemblance y paroisse la premiere. C'est pourquoi un des plus grands soins du Peintre, est

Lib. 1. Hist.

de ne rien représenter qui s'en éloigne, de crainte de blesser les yeux, ou d'offenser le jugement de ceux qui regardent ses ouvrages, de même (1) qu'Antoine, un des excellens Orateurs de son tems, observoit de ne rien laisser échaper dans ses discours qui fût capable de nuire à sa cause.

Il ne faut pas que les Etrangers nous accusent de loüer avec excès les Peintres de notre nation, comme quelques-uns d'eux ont fait ceux de leur païs : c'est pourquoi je ne vous dirai pas que le Sueur ait égalé Raphaël & le Titien dans la correction du dessein & la beauté du coloris, ni qu'il ait sçû, comme le Poussin, toutes les belles parties necessaires à la perfection de la Peinture. Mais s'il n'est pas arrivé à un si haut degré de doctrine, il s'est bien élevé, & n'est pas tombé dans beaucoup de fautes qu'on peut remarquer en plusieurs des Peintres qui ont travaillé de son tems. Il est vrai encore qu'il n'a pas toûjours traité ses sujets avec tous les accommodemens de bienséance qui leur sont necessaires : & si en parlant des ouvrages de Raphaël, nous avons remarqué qu'il n'avoit pas été exact en cela, representant des Cardinaux avec des chapeaux & des habits rouges, long-tems avant que cet usage fût dans l'Eglise, on peut

(1) Cic. 2. Orat.

& sur les Ouvrages des Peintres. 195
peut bien reprendre le Sueur d'avoir fait la même faute, lorsqu'il a peint le Pape Victor & le College des Cardinaux.

Mais il faut considerer que ce Peintre n'avoit pas fait assez d'étude dans l'Histoire, ni même d'après les Antiques & les plus excellens Maîtres d'Italie; & qu'ainsi son seul génie lui a fourni tout ce qu'il a produit. On doit l'estimer d'avoir par lui-même suivi une maniere si sage, & marché sans guide sur les pas des plus grands hommes, de telle sorte qu'il semble s'être instruit dans l'école de Raphaël, sans avoir été à Rome; & on peut l'admirer, quand on considere la beauté de ses dispositions, les attitudes si aisées de ses figures, & avec quelle sagesse il se contentoit de (1) suivre son sujet où il le menoit, & non pas où il le convioit d'aller : ce qui est une prudence que tous les Peintres n'ont pas, qui vont souvent plus loin qu'ils ne doivent.

Il ne faut pas croire aussi que ses Tableaux de l'histoire de Saint Bruno soient les seuls témoins de ce qu'il sçavoit faire. Il y en a beaucoup d'autres de lui à Paris, dans lesquels on voit encore plus de force de dessein & de beauté de couleurs. On peut dire même que ceux qu'il a peints

I ij aux

(1) Quò ducit materia sequendum est, non quò invitat. SENEQUE. *L. 5. de Benef.*

aux Chartreux, font bien connoître son génie; mais que par les choses qu'il a faites depuis, on juge encore mieux de ses études, de son application, & de ce qu'il auroit pû faire dans la suite. Car outre la correction du dessein, on remarque beaucoup plus d'art dans sa derniere maniere de peindre. Aussi fit-il les Tableaux du Cloître des Chartreux en fort peu de tems, & pour un prix très-médiocre. Il disoit lui-même qu'il ne les consideroit que comme des esquisses, & les premieres pensées de ce qu'il auroit souhaité de faire avec plus de loisir. Lorsqu'il eût fini ce travail, il fit quelques ouvrages pour M. de Nouveau, dans sa maison à la Place Royale, & pour plusieurs autres Particuliers.

En 1650. il fit le Tableau qu'on a de coûtume de presenter tous les ans à Notre-Dame de Paris, le premier jour de Mai. Saint Paul y est peint qui prêche dans la ville d'Ephese, & convertit plusieurs Juifs & plusieurs Gentils, dont quelques-uns renonçant aux sçiences curieuses, portent leurs livres pour les jetter au feu. La premiere pensée, ou plûtôt l'original de ce Tableau, est, comme vous sçavez, dans le cabinet de M. le Normand, Greffier en chef du Grand Conseil & Secretaire du Roi.

J'ai

J'ai vû cet original, interrompit auſſi-tôt Pymandre : notre ami qui le poſſede, prétend qu'il y a des choſes plus belles que dans celui qui eſt à Notre-Dame. Les premieres penſées des grands hommes, lui dis-je, ſont ſouvent les meilleures, non ſeulement parce que la force de ce premier feu qui échaufe leur imagination, s'y trouve toute entiere, mais auſſi à cauſe qu'ayant beaucoup d'eſprit & de lumieres, ils ſont capables de juger par eux-mêmes de la bonté de ce qu'ils produiſent, & diſcerner le bien d'avec le mal. Cependant comme ils n'ont pas moins de ſageſſe & de prudence que de capacité, ils écoutent tous les avis qu'on leur donne ; & il arrive quelquefois qu'aimant mieux déferer au jugement des autres qu'à leur propre ſens, ils quittent leur opinion particuliere, & prennent le plus mauvais parti. Si vous avez bien conſideré le Tableau de M. le Normand, vous y aurez reconnu dans toutes ſes parties, la force de l'eſprit & de l'imagination du Peintre. La diſpoſition en eſt grande & noble ; les attitudes des figures aiſées & naturelles ; les airs de têtes tous différens, & pleins de majeſté ; les draperies ſimples, mais bien diſpoſées ; les plis faciles & bien entendus ; les lumieres répanduës ſi judicieuſement & ſi à propos

sur tous les corps, que l'on ne voit dans tout l'ouvrage aucune confusion. S. Paul, qui est la principale figure, paroit avec un air majestueux, & plein de ce zele tout divin dont il étoit rempli. Plusieurs ou Juifs, ou Gentils, sont autour de lui, qui l'écoutent avec étonnement, pendant que quelques-uns de ses disciples imposent les mains, font des aumônes & travaillent à la conversion des peuples. On voit de nouveaux Chrétiens prosternez & dans une posture humble & penitente, goûter les douceurs de la grace que l'esprit de Dieu répand en eux. Il y a un homme qui semble écrire avec soin ce qu'il entend prêcher ; & un autre qui paroit lui expliquer ce que Saint Paul dit.

Ces Sçavans dont il est parlé dans les Actes, (1) qui avoient exercé les arts curieux, apportent leurs livres, & les brûlent devant tout le monde. La quantité en fut si considerable, que quand on en eût supputé le prix, on trouva qu'il montoit à cinquante mil deniers (2). Je ne m'étends pas à vous marquer plus particulierement toutes les beautez de cet ouvrage, parce que vous le connoissez.

La derniere fois que je vis ce Tableau, dit

(1) XXXV. 19. (2) C'est environ dix-neuf mille livres.

dit Pymandre, c'étoit avec une personne qui l'estimoit assez: mais soit qu'il n'eût de la Peinture qu'une connoissance médiocre, ou qu'il n'eût pas d'amour pour les ouvrages du Sueur, il me souvient qu'il y avoit neanmoins quelques parties qui ne lui plaisoient pas tant que d'autres.

Il ne faut pas s'étonner de cela, lui dis-je: il n'y a point d'ouvrages où il ne s'en doive rencontrer qui ayent ou plus de force, ou plus d'agrémens. Et puis, ne vous ai-je pas dit plusieurs fois que les manieres de peindre sont differentes dans tous ceux qui travaillent, parce que les goûts ne sont point semblables, & que chacun croit voir les choses, & en juger mieux qu'un autre? C'est ainsi que les caracteres des lettres, qui sont les veritables signes des paroles, & les paroles mêmes sont differentes, & n'ont pû être communes à toutes les Nations par une certaine contrarieté d'avis & d'humeurs qui leur est si ordinaire, que chacun croit avoir la raison de son côté, & veut commander aux autres. Le signe & la marque de cet orgueïl, fut cette superbe Tour que les hommes éleverent jusqu'au Ciel : Entreprise insolente & hardie, s'écrie un grand (1) Saint! Impieté insuportable, qui fut cau-

(1) S. August. L. 2. de la Doctrine Chrét. chap. 4.

se que les hommes ne furent pas seulement differens de sentimens & d'opinions, mais encore de voix & de langage !

Le Sueur fit aussi pour les Capucins de la ruë Saint Honoré un Christ mourant; & dans l'Eglise de Saint Germain-de-l'Auxerrois, un Tableau de la Magdelaine, & le Martyre de Saint Laurent.

En 1651. il peignit pour les Religieux de Marmoustier deux Tableaux de l'histoire de Saint Martin. Il fit aussi dans le même tems quelques ouvrages dans une Chapelle de l'Eglise de Saint Gervais à Paris, aux Carmelites du grand Couvent, & en plusieurs autres lieux. Mais ce qu'il a peint de plus considerable sur la fin de sa vie, sont les bains de M. le Président de Torigny dans sa maison de l'Isle Notre-Dame, & un grand Tableau pour servir de patron à une tenture de tapisserie que la Paroisse de Saint Gervais vouloit faire faire pour representer l'Histoire & le Martyre de Saint Gervais & S. Prothais.

Il avoit même commencé un second Tableau du même sujet : mais n'ayant pû l'achever, il a été fini par Thomas Gousse, son Eleve & son beau-frere.

Tous ces ouvrages sont suffisans pour faire connoître le merite du Sueur. Les desseins que l'on voit de lui, & dont le Sieur Girardon, Sculpteur, en conserve,

avec

avec beaucoup de soin, une grande partie de très-considerables, font juger de la peine qu'il prenoit à bien faire. Aussi l'on peut dire que s'il eût vécu plus long-tems, ses études continuelles l'auroient rendu capable de perfectionner entierement ses ouvrages, & on l'auroit vû éclater parmi les premiers Peintres du tems. Car n'étant âgé que de trente-huit ans lorsqu'il mourut, & ayant un esprit aussi sage & aussi aisé qu'étoit le sien, il auroit tiré de la pratique de son art tous les avantages qu'on en peut desirer. Mais sa trop grande passion pour ce même art, le desir de la gloire, & une application trop assiduë au travail pour surpasser les autres Peintres, qui avoient alors le plus de réputation, lui firent faire de si grands efforts d'esprit, qu'il épuisa bien-tôt toutes ses forces, & trouva une mort veritablement glorieuse pour lui, mais pleine de douleurs pour les siens & pour les amateurs de la peinture. Il mourut au mois de Mai 1655. & son corps fut porté à Saint Etienne-du-Mont, où il a sa sepulture.

D'où vient, dit Pymandre, qu'étant si aimé & si estimé pendant sa vie, il a eu après sa mort, des ennemis assez jaloux de sa reputation pour gâter ses Tableaux des Chartreux, où l'on a été plusieurs fois, comme j'ai sçû des Religieux mêmes,

mes, effacer & défigurer en diverses manieres ce qu'il y avoit de plus beau; & c'est pourquoi ils ont été obligez de les couvrir de volets qui ferment presentement à clef?

Je ne puis m'imaginer, lui repartis-je, que cela soit arrivé par des personnes de la profession dont étoit le Sueur. Je sçai bien que la plûpart des hommes sont envieux de leurs égaux; que c'est un vice commun & répandu dans toutes les professions; & qu'une fortune, quoique médiocre, lorsqu'elle est accompagnée d'honneur, ne manque jamais de faire des jaloux. Mais cela est arrivé long-tems après la mort du Sueur; sa fortune ne pouvoit être souhaitée de personne; & quand sa réputation auroit été encore plus grande, nous ne voyons point d'exemples d'autres Peintres qui ayent été outragez dans leurs tableaux, d'une maniere si cruelle & si lâche: au contraire, ceux qui les ont survécus, les ont regardez avec estime, & s'ils ont eû des concurrens pendant leur vie, ils n'ont plus eû que des admirateurs après leur mort. Mais continuons à parler des Peintres de l'Académie.

Louis Testelin de Paris étoit aussi du nombre des Anciens, & fut Professeur après que les premiers Statuts eurent été changez, & qu'on eût fait de
nou-

& sur les Ouvrages des Peintres. 203

nouveaux Reglemens. Les Tableaux qu'on voit de lui dans l'Eglise de Notre-Dame de Paris, sont des meilleurs qu'il ait faits.

THOMAS PINAGER & ARMAND SUANVERT, étoient contemporains, & faisoient du païsage.

FRANÇOIS PERIER natif de Saint-Jean-de-Laune, ou de Salins, dans la Franche-Comté, & fils d'un Orfévre, étoit fort jeune, lorsqu'il se débaucha pour aller en Italie avec un aveugle qu'il conduisoit. Quand il fut arrivé à Rome, il s'obligea à un de ces Peintres qui tiennent boutique, avec lequel il demeura jusqu'à ce que son Maître étant venu à mourir, & ses Tableaux ayant été vendus, le Marchand qui les acheta, le prit avec lui ; & voyant que Perier se donnoit beaucoup de peine à travailler, il empruntoit de ses amis des Tableaux des meilleurs Peintres pour les lui faire copier, & même le fit connoître à Lanfranc, duquel il reçût dans la suite de bonnes instructions. Après que Perier eût travaillé assez de tems à Rome, il vint en France. En passant à Lyon, il y trouva Sarazin Sculpteur, qui l'arrêta, & lui fit donner le Cloître des Chartreux à peindre. Quand il eût fini cet ouvrage, il alla à Mâcon, où il avoit deux freres, l'un Peintre, & l'autre Sculpteur. Il y séjourna quelque tems ;

I vj &

& ensuite dans d'autres Villes de la Bresse, où il fit quantité de Tableaux, & grava plusieurs planches à l'eau forte. En 1630. il vint trouver Voüet qui travailloit à Chilly, & qui l'arrêta, pour peindre dans la maison de Monsieur d'Effiat. Il fit lui seul la Chapelle d'après les desseins de Voüet : c'est ce qu'il y a de mieux peint dans toute cette maison. Il entreprit encore plusieurs Tableaux à Paris, entr'autres ceux que l'on voit de lui dans l'Eglise de Sainte Marie de la ruë Saint Antoine. Peu de tems après, il retourna à Rome, où il demeura jusqu'en l'année 1645. qu'étant revenu à Paris, il peignit la Galerie de l'Hôtel de la Vrilliere, travailla au Rincy; & après avoir fait plusieurs autres ouvrages, mourut Professeur de l'Academie.

Que dires-vous, dit Pymandre, de la Galerie dont vous venez de parler ? Ne trouvez vous pas que c'est un ouvrage considerable ?

Perier, repartis-je, ordonnoit bien, travailloit avec facilité, & l'on ne peut pas dire qu'il ne cherchât le bon goût dans la maniere de dessiner. Il avoit beaucoup de feu, mais il est vrai qu'il est souvent peu correct. Ses airs de têtes sont secs, peu agreables, & son coloris un peu noir. Il ignoroit la Perspective & l'Architecture;

re; ce qui cause beaucoup d'irregularitez dans le plan de ses figures : cependant il peignoit assez bien le païsage, imitant la maniere des Caraches.

HANSE fut aussi un des anciens dans l'Academie. Il faisoit des portraits de Miniature; & pour cela, il étoit en vogue à la Cour. SIMON GUILLAIN en faisoit au Pastel, & mourut au mois de Decembre 1658.

Ce fut dans la même année que l'Academie perdit aussi LAURENT DE LA HIRE, l'un de ses Anciens. Il étoit de Paris, où il a toûjours travaillé avec réputation. Il couchoit ses couleurs avec tant de propreté, qu'elles frapoient la vûë. L'ordonnance de ses sujets n'étoit point embarrassée. Il entendoit parfaitement l'Architecture & la Perspective. Il peignoit toutes choses avec beaucoup d'amour & de soin, accompagnant ses figures de bâtimens & de païsages agreables. L'on ne peut pas dire qu'il y ait dans ses ouvrages cette proportion, cette beauté naturelle & non fardée, ce sang pur, &, s'il faut ainsi dire, une force dans les membres, & un embonpoint dans les carnations, qu'il n'avoit jamais bien étudiées dans la nature & dans les Tableaux des grands Maîtres.

Cependant il a été heureux pendant sa vie,

vie : car il a trouvé des personnes qui le cherissoient jusqu'au point de ne faire pas tant d'état de la force que de la délicatesse, qui ne se soucioient pas qu'il parût de la foiblesse dans ses ouvrages, pourvû qu'il y eût un air agreable. Ce n'est pas que dans quelques figures il n'ait fait paroître des muscles; mais à considerer son goût de peindre en general, il y a de la molesse & de la langueur. Toutefois il a eu ses approbateurs, & a travaillé dans les principales Eglises, dans les Palais & les plus grandes maisons de Paris, où ses Tableaux sont encore considerez, principalement par les gens qui cherissent cette délicatesse de pinceau dont il s'est servi. Il a laissé un fils qui a suivi un autre goût de peindre, pendant qu'il s'y est appliqué; mais qui, s'étant trouvé avec une inclination & un génie tout particulier pour les Mathematiques, tient aujourd'hui un rang considerable entre les plus sçavans.

Après m'être un peu arrêté, il faut, continuai-je, que je vous parle de LOUIS DU GUERNIER, l'un des Anciens dans l'Academie, & qui a été un des plus habiles pour bien faire des portraits en miniature. Quoique vous l'ayez connu assez particulierement, vous ne serez pas fâché que je vous en entretienne, puis-
que

que l'estime que vous aviez pour son merite & pour sa vertu, vous fera écouter favorablement ce que je vous dirai de lui. Vous m'avez souvent témoigné que vous ne voyez personne qui eût une plus belle phisionomie, & qui sentît plus son homme de naissance. Vous souvient-il que me parlant quelquefois de sa bonne mine, de sa douceur & de son affabilité, vous me disiez qu'il falloit necessairement qu'il logeât une belle ame dans un corps si bien fait, & que vous n'étiez pas surpris que je me fusse lié d'amitié avec lui, bien qu'il fût d'une Religion differente de la nôtre.

Il est vrai aussi que si je ne craignois pas que vous crussiez que je me laisse trop emporter à mon affection, & que je le loüe avec trop d'excès, le plaisir que j'ai de me souvenir de lui, me pourroit faire étendre sur les belles qualitez de son ame; & oubliant ce que j'ai à dire de sa science, je ne vous parlerois que de ses vertus; car je n'ai jamais connu aucune personne de son âge, qui eût une moderation & une sagesse égale à la sienne.

J'étois fort jeune, lorsque je le vis la premiere fois, & il n'étoit pas encore beaucoup avancé en âge. J'entrois dans la curiosité de la peinture, & je cherchois à connoître les plus habiles en cet art,

particu-

particulierement ceux qui travailloient de miniature, parce que je n'étois pas encore capable de juger de la difference qu'il y a dans toutes les manieres de peindre. J'eus beaucoup de joie d'avoir sa connoissance, voyant qu'il étoit en réputation pour bien faire des portraits, & on peut dire celui qui réussissoit le mieux pour la ressemblance. Car bien qu'il en fist qui étoient d'un si petit volume qu'on les mettoit dans des bagues, cependant ils ne laissoient pas d'être fort ressemblans, & j'admirois alors dans ces petits ouvrages la merveilleuse industrie de l'Ouvrier, bien plus que la force d'esprit des plus sçavans Peintres.

En effet, interrompit Pymandre, si la nature est si admirable dans les plus petits animaux, que Pline considerant les differentes formations des insectes, ne peut s'empêcher de dire qu'il n'y a rien de si merveilleux que l'industrieuse composition de ces petits corps; & si (1) un Grand Saint n'a pas fait difficulté de dire que Dieu n'avoit créé les plus petits animaux avec un sens très-subtil, qu'afin de nous faire considerer avec plus d'étonnement & d'application, l'agilité d'une mouche qui vole, que la grandeur du mouvement d'un cheval qui marche; &
nous

(1) Saint Augustin.

nous faire admirer d'avantage le travail d'une fourmi, que la force d'un chameau ; je ne suis pas surpris que vous eussiez tant d'estime pour ces sortes d'ouvrages, dont j'en ai vû quelques-uns qu'on ne pouvoit trop priser.

Quelque plaisir, repris-je, que je reçûsse à voir travailler du Guernier, ma joie fut encore bien plus grande, quand après l'avoir frequenté quelque tems, je m'apperçûs que son sçavoir & son habileté à bien peindre étoient en lui les qualitez les moins estimables, & qu'il avoit une beauté d'ame qui surpassoit de beaucoup tout ce que j'en pourrois dire. De sorte que si l'excellence de son travail m'avoit fait rechercher à le connoître, ses bonnes mœurs & son merite personnel m'engagerent à l'aimer & à le voir souvent. Sa conversation étoit douce & agreable, ses divertissemens innocens; tout étoit serieux en lui ; il n'y avoit rien de chagrin ; on respectoit son abord, & on ne l'apprehendoit pas ; il paroissoit extrémement froid & retiré, mais civil & honnête; ennemi des vices, sans être ennemi des honnêtes divertissemens. Il aimoit la musique, touchoit fort bien le Theorbe, se plaisoit à la lecture des bons livres, en jugeoit fort bien, ne parloit jamais de sa Religion : s'il parloit de la nôtre,

nôtre, c'étoit d'une maniere sage & honnête, & dans toutes ses actions on voyoit toûjours quelque chose de noble & de genereux. Il est vrai qu'il n'étoit pas d'une naissance basse & obscure. Son grand-pere avoit possedé une charge considerable dans le Parlement de Rouen: mais pendant les guerres de la Religion, il perdit la vie, pour vouloir soûtenir un mauvais parti. il ne laissa qu'un fils, nommé Alexandre, qui avoit étudié, & qui sçavoit un peu dessiner. Étant encore jeune, & voyant tous les biens de son pere au pillage, il alla en Angleterre, où il fut contraint de se mettre à enseigner les Langues.

Après que les troubles furent un peu appaisez, il revint en France, & n'ayant ni Papiers ni títres pour rentrer dans son bien, il revint à Paris, obligé de se mettre à peindre de miniature. Il épousa Marie Dophin fille d'un Peintre de Troye, de laquelle il eut plusieurs enfans. Loüis fut l'aîné, & naquit le 14. Avril 1614. Ayant perdu son pere d'assez bonne heure, il se vit chargé du soin de sa famille, qui s'addonna comme lui à travailler de miniature. Il eût une sœur qui en secondes nôces épousa Bourdon Peintre, laquelle dessinoit fort bien. Alexandre son frere puîné, s'appliqua particulierement au païsage, & mourut trois ans avant lui. Pierre

re, le plus jeune de ses freres, a réüssi dans les Portraits de miniature, & lorsqu'il mourut il y a peu d'années, il étoit en réputation pour la beauté de son travail.

Quant à Loüis, il resista long-tems à se marier par l'attache qu'il avoit à demeurer avec sa mere, & la necessité dans laquelle il se trouvoit de soûtenir le reste de ses freres & sœurs, qui n'étant point encore pourvûs, avoient besoin de son assistance. Enfin il épousa vers l'année 1649. une fille de son voisinage & de sa Religion, qu'il considera plus pour sa vertu que pour son bien. J'étois alors en Italie, & à mon retour je le trouvai engagé dans le mariage, mais toûjours le même, je veux dire toûjours sage, toûjours moderé, & sans ambition. Il s'étoit mis à faire des Portraits en émail; & comme il avoit de l'esprit & un esprit de Philosophie, il avoit beaucoup médité sur cette nouvelle maniere d'employer les émaux, & y avoit même fait de grandes découvertes; outre qu'il égaloit dans la beauté du travail, les autres ouvriers qui s'addonnoient alors à ce genre de peindre. Il avoit cet avantage sur eux de mieux dessiner, & d'atraper heureusement la ressemblance; & il avoit encore acquis des connoissances si particulieres pour la beauté des émaux, qu'il est certain que s'il eût vécu plus long-tems, il
auroit

auroit poussé l'excellence de ce travail plus loin que nous ne voyons. Mais comme il étoit d'une complexion assez délicate, qu'il avoit la poitrine & l'estomach foible ; sa vie sedentaire, & une grande assiduité au travail abregerent ses jours, en sorte qu'après une longue & langoureuse maladie, il mourut le 16. Janvier 1659. Ce fut dans ces derniers momens qu'il fit paroître encore plus de vertu, & je vous avoüe que ce me fut une douleur extraordinairement sensible de me voir privé d'une personne que j'avois beaucoup cherie, & de voir une perte entiere de tant de rares qualitez que j'avois admirées en lui, & dont j'esperois toûjours qu'il feroit un bon usage dans une autre Religion que celle où il est mort.

Ne renouvellons pas, interrompit Pymandre, nos douleurs par le souvenir des afflictions passées. Vous sçavez combien je ressentis sa perte, & combien de fois nous en avons parlé depuis, croyant qu'enfin un esprit si reglé se laisseroit toucher aux lumieres de la foi & de la raison. Mais finissons nos plaintes, & continuez, je vous prie, de parler de ses ouvrages, ou d'examiner les talens des autres Peintres qui sont morts après lui.

Quoique Du Guernier, repartis-je, eût de concurrens très-habiles, il est vrai que pour la force & la ressemblance d'une tête,

il

il l'emportoit sur tous les autres, dont les manieres étoient assez differentes de la sienne. Il ne se servoit point de blanc, & pointilloit tout son ouvrage sur le vélin, comme faisoit aussi en ce tems-là le Pere Saillant, Augustin, qui avoit de la réputation. Hanse couchoit du blanc sur son vélin, & cherchoit à imiter la maniere d'Olivier & de Coupre qui travailloient avec estime en Angleterre. Du Guernier a fait plusieurs Portraits du Roi & de toutes les personnes de la premiere qualité. Lorsque le Duc de Guise alla à Rome, il emporta un livre de prieres, où Du Guernier avoit representé en Saintes, toutes les plus belles Dames de la Cour peintes au naturel.

Mais passons aux autres Peintres qui ont encore eû place dans l'Académie; & afin d'avoir le tems d'achever ce que j'ai à vous en dire, ne nous arrêtons qu'à ceux dont vous voulez être informez davantage.

MICHEL CORNEILLE, Eleve de Voüet, conservoit beaucoup de la maniere de son Maître. Il avoit été des Anciens dans l'Académie, & faisoit la charge de Recteur lorsqu'il mourut en 1664. âgé de 61. an. Il y a des ouvrages de lui dans l'Eglise des Jesuites de la ruë Saint Antoine, & en plusieurs autres lieux. L'on voit aussi plusieurs tapisseries exécutées d'après ses desseins.

MICHEL DORIGNI étoit de Saint Quentin. Après avoir travaillé long-tems sous Voüet, il épousa une de ses filles. Il a peint dans les appartemens du Château de Vincennes, & a beaucoup gravé d'après les tableaux de son beau-pere. Il exerçoit la charge de Professeur dans l'Académie, lorsqu'il mourut en 1665. âgé de 48. ans 6. mois.

L'année suivante mourut LE BICHEUR, qui étoit aussi Professeur. Il peignoit fort bien les Perspectives, & en a fait imprimer un Traité.

JACQUES SARASIN de Noyon mourut dans la même année. Il étoit Peintre & Sculpteur. Il fut un des plus anciens dans l'Académie, & exerça la charge de Recteur. Ses ouvrages de Sculpture sont considerables, & l'on estime beaucoup un Crucifix qu'il a fait à Saint Jacques de la Boucherie.

NICOLAS DE PLATE-MONTAGNE mourut dans ce tems-là. Il faisoit fort bien des Mers & du Païsage.

Plusieurs autres Peintres ne le suvécurent pas long-tems; comme JEAN BLANCHART qui travailloit à l'Histoire; VANMOL qui faisoit des Histoires & des Portraits; LANSE, habile pour le païsage, les fleurs & les fruits; LE MOYNE qui peignoit aussi des fleurs & des fruits.

LES

& sur les Ouvrages des Peintres. 215

✖ Les Nains, freres, faisoient des Portraits & des Histoires, mais d'une maniere peu noble, representant souvent des sujets simples & sans beauté.

J'ai vû, interrompit Pymandre, de leurs tableaux : mais j'avoüe que je ne pouvois m'arrêter à considerer ces sujets d'actions basses & souvent ridicules.

Les ouvrages, repris-je, où l'esprit a peu de part, devienent bien-tôt ennuyeux. Ce n'est pas que quand il y a de la vraisemblance, & que les choses y sont exprimées avec art, ces mêmes choses ne surprennent d'abord, & ne plaisent pendant quelque tems avant que de nous ennuyer : c'est pourquoi comme ces sortes de peintures ne peuvent divertir qu'un moment & par intervalle, on voit peu de personnes connoissantes qui s'y attachent beaucoup.

✖ Mouellon travailloit à des Histoires pour des tapisseries, de même que Charles Person Lorrain, qui a été Recteur, & dont la maniere tenoit de celle de Voüet, sous lequel il avoit beaucoup peint. Il mourut en 1667.

Thibault Poissan d'Abeville, & Girard Vanosbtat de Bruxelles, Sculpteurs, moururent en 1668. Vanobstat faisoit la fonction de Recteur dans l'Académie. Il étoit particulierement recommendable

dable pour bien faire des bas-reliefs. Il travailloit aussi sur l'yvoire, & il y a plusieurs piéces de sa façon dans le cabinet du Roi. Ce fut pour lui que M. de Lamoignon, aujourd'hui Avocat General, plaida dans la Grand' Chambre une cause celebre, le premier Decembre 1667. où avec une éloquence admirée de tout le monde, il releva avantageusement la Peinture & la Sculpture, comme vous pouvez avoir vû par le Plaidoyé qui en fut imprimé alors.

NICOLAS MIGNARD, qui mourut dans la même année, étoit un des Peintres dont nous cherchons à examiner les bonnes qualitez. Si nous considerons bien les derniers qui sont morts, nous en trouverons de deux sortes. Les uns, pour exprimer leurs pensées, se sont servi d'une maniere simple & serrée. Les autres qui ont eû un génie plus élevé, ont peint avec plus d'éclat & plus d'étenduë: mais quoique les productions d'esprit sublimes & magnifiques soient les plus considerables, les autres néanmoins peuvent être excellentes dans leur genre, & d'une bonté qui les doit faire estimer. Dans ces deux differentes manieres il y a des extrémitez à éviter. Un Peintre naturellement simple & serré dans ses ouvrages, doit prendre garde à ne pas tomber dans l'indigence & dans la pauvre-

pauvreté, & un esprit plus vif & plus élevé doit se défendre de l'enflure & des mouvemens trop forts & trop agitez. Nicolas Mignard inventoit facilement, peignoit avec grace ; & comme il n'avoit pas un génie propre à exprimer de fortes passions, il s'abstenoit de representer des actions violentes Il paroissoit toûjours doux & moderé dans ses tableaux, où il n'y a rien qui ne soit correct & agréable ; & quoique l'on n'y voye pas un caractere vehement qui jette le trouble dans les ames, & qu'il ait même souvent dans les actions de ses figures, plus de tranquillité qu'il ne faut pour émouvoir puissamment les esprits : toutefois les nobles expressions, les beaux airs de têtes, & l'excellence de son pinceau, touchent les yeux avec tant de douceur, qu'on se troue aussi-tôt emporté par les graces differentes dont ses ouvrages sont remplis.

Il étoit né à Troye en Champagne, & issu d'une honnête famille. Son pere nommé Pierre, après avoir porté vingt-ans les armes pour le service du Roi, se maria, & de son mariage eut trois garçons, dont deux firent paroître dès leur jeunesse une inclination extraordinaire pour la Peinture. Aussi dans la suite se sont-ils fait assez connoître, & se sont distingez, l'aîné nommé Nicolas, par le nom de Mignard d'A-

d'Avignon ; & l'autre nommé Pierre, qui travaille encore aujourd'hui avec tant de réputation, par celui de Mignard de Rome. Nicolas fit ses premieres études sous le plus habile Peintre qui fût alors à Troye. Il y demeura quelque tems : mais comme son pere connut la force de son génie, ne voulant rien épargner pour son avancement, il l'ôta de chez son premier Maître pour le faire instruire dans une meilleure école. Fontainebleau étoit celle où tous les jeunes hommes alloient pour étudier, tant à cause des ouvrages de Freminet que l'on regardoit alors avec estime, qu'à cause de ceux du Primatice & de plusieurs autres tableaux dont cette Royale Maison étoit décorée. Après s'être attaché pendant quelques années à dessiner & à peindre, comme il avoit une forte passion de voir l'Italie, il alla à Lyon, où il s'arrêta quelques tems à travailler pour des particuliers. De là il passa en Avignon, à dessein de s'embarquer à Marseille, ou à Toulon: mais il y fut encore retenu pendant six semaines, & lorsqu'il étoit sur le point d'en partir, Monsieur de Montreal, l'un des principaux Seigneurs de ce païs, l'obligea par beaucoup d'honnêtetez & de conditions avantageuses à retarder son voyage, & à demeurer chez lui pour peindre la Galerie d'une maison considerable qu'il

avoit

avoit nouvellement fait bâtir. Il est vrai que Mignard s'engagea avec d'autant plus de facilité à ce Seigneur qu'il étoit déjà attaché d'inclination à une jeune fille d'Avignon dont il étoit devenu amoureux; de sorte qu'il entreprit cet ouvrage, où dans une suite de tableaux il representa le Roman de Théagene & de Cariclée. Les soins qu'il apporta à bien peindre, & en même tems à entretenir ses nouvelles inclinations, lui acquirent l'estime de tout le monde & la bienveillance du pere & de la mere de sa maîtresse. Mais sa nouvelle passion n'empêchoit pas celle qu'il avoit d'aller à Rome. Le desir qu'il fit paroître de vouloir se perfectionner dans son art, obligea la fille qu'il aimoit, & ses parens, à lui permettre de faire ce voyage, & à lui donner le tems qu'il leur demanda. Ce fut pour lui une occasion favorable, qu'ayant achevé la Galerie, le Cardinal de Lyon passant en Avignon, logea chez Monsieur de Montreal, qui lui presenta Mignard, & le recommenda à son Eminence qui en avoit déjà conçû de l'estime, & qui le reçût à sa suite pour aller à Rome. Lorsque Mignard y fut arrivé, & qu'il se vit au milieu de tant de beautez après lesquelles il avoit soupiré, il ne songea qu'à en joüir : mais d'un autre côté pensant à ce qu'il avoit laissé en Avignon,

& qui partageoit ses affections, c'étoit avec un empressement extraordinaire qu'il tâchoit de dérober, s'il faut ainsi dire, l'art & la science qu'il voyoit dans tous les plus beaux ouvrages qui se presentoient à lui. Il travailla pendant deux ans, qui ne lui semblerent pas un tems trop long pour ses études: mais les tendresses de son cœur s'opposant aux plaisirs de l'esprit, lui firent attendre avec impatience le terme qu'il s'étoit prescrit, qui ne fut pas si-tôt arrivé qu'il sortit de Rome, pour retourner en Provence, où il conclut son mariage au grand contentement de tous ses amis, qui souhaitoient avec passion de le voir arrêté en ce païs-la. Il y avoit déjà vingt-ans qu'il y étoit établi, & qu'il travailloit avec réputation, lorsque le Roi passa par Avignon en 1659. pour son mariage avec l'Infante d'Espagne. Comme toute la Cour y séjourna trois semaines, le Cardinal Mazarin, qui avoit été Vicelegat d'Avignon, & qui pendant son Gouvernement avoit connu Mignard, & l'avoit honoré de son affection, se souvint de lui & l'envoya chercher. Après lui avoir donné beaucoup de marques d'estime, il desira de voir ses derniers ouvrages. Il s'apperçût bien-tôt du progrès qu'il avoit fait, & fut si content qu'il souhaita d'avoir une seconde fois son Portrait de sa main. Je vous laisse à

à penser si Mignard fut bien aise d'une occasion si avantageuse, qui ne pouvoit que le rendre encore plus considerable dans la Province. Il ne manqua pas aussi d'obéïr ponctuellement aux ordres de son Eminence, & à faire ses efforts pour se surpasser dans ce dernier ouvrage. Il le fit en effet, & le Roi & la Reine qui le virent des premiers, avoüerent qu'il ne se pouvoit rien faire de mieux, & résolurent de faire venir Mignard à Paris, aussi-tôt que Leurs Majestez seroient de retour.

La réputation que le Portrait du Cardinal trouva parmi les Courtisans, donna envie à cinq ou six Seigneurs des plus curieux de se faire peindre : mais comme le tems de leur sejour n'étoit pas assez long pour pouvoir faire achever entierement leurs Portraits, il finit seulement les têtes, termina le reste à son loisir, & les envoya ensuite à Paris.

Cependant si-tôt que le Roi fut de retour de son voyage, le Cardinal n'oublia pas à faire souvenir Sa Majesté du dessein qu'elle avoit fait d'appeller Mignard à Paris. Elle lui envoya une lettre de cachet, & dequoi fournir aux frais de son voyage ; & Mignard de son côté se rendit à Fontainebleau, où il eut l'honneur de saluër le Roi, & de remercier le Cardinal des bontez qu'il avoit pour lui. Il se pré-

paroit à travailler, lorsque son Eminence tomba malade; & bien que d'abord on ne crût pas sa maladie dangereuse, toutefois elle continua pendant tout l'hyver, & augmenta de sorte qu'il mourut au Bois de Vincennes au mois de Mars 1661. Cette mort mit le deüil à la Cour qui revint à Paris, où quelque tems après, Mignard commença de travailler aux Portraits du Roi & de la Reine. Leurs Majestez en furent si satisfaites, que le Roi lui ordonna d'en faire plusieurs pour envoyer dans les Païs étrangers. La plûpart des grands Seigneurs voulurent aussi en avoir des copies, & à l'envi les uns des autres desirerent d'être eux-mêmes peints de sa main: ce qui fut cause qu'il demeura quelque tems sans faire autre chose que des Portraits, contre son inclination qui le portoit beaucoup plus à peindre des sujets d'histoires. Aussi ne laissoit-il pas de travailler de tems en tems à des tableaux d'Autel, & à quelques autres qu'on lui demandoit pour envoyer en Provence. Il fit deux grands tableaux pour la Chartreuse de Grenoble, où il representa le Martyre que plusieurs Chartreux endurerent en Angleterre sous le regne du Roi Henry VIII. qui les fit cruellement mourir à Londres; & comme son merite & sa réputation augmentoient tous les jours, il fut un des Peintres que l'on choisit

& sur les Ouvrages des Peintres. 223

choisit pour peindre aux Tuileries. Il eût en partage le petit appartement bas du Roi qui regarde sur le jardin. Vous sçavez quelle est la disposition de tous ces lieux, & je ne doute pas même que vous ne vous souveniez bien de ce qu'il a representé.

Je vous avoüe, repartit Pymandre, que je n'ai presentement qu'une idée confuse des Peintures qu'on y a faites, & vous me ferez plaisir de me faire souvenir de celles de Mignard.

Il faut donc vous dire, répondis-je, que le Platfond de la Chambre du Roi semble être percé, & que par cette feinte ouverture qui est de figure ovale, l'on croit voir le Ciel; & sur des nuages plusieurs figures. La principale est Apollon. Il est assis sur un siége d'or fait à l'antique. D'une main il tient une Lyre, & de l'autre le Plectre, pour me servir de ce mot, qui sert d'archet, & avec lequel on touche les cordes. L'air de son visage est doux & agréable; & sa chevelure blonde, & environnée de lumiere, répand autour de lui un certain éclat qui le distingue des autres Dieux.

Comme le Peintre a prétendu qu'Apollon & le Soleil ne sont qu'une même Divinité, Apollon est environné du Zodiaque, & derriere lui, dans une distance assez éloignée, l'on apperçoit ses chevaux que de belles filles attelent à son char.

K iiij

Au-deſſous ſont quatre figures de femmes, qui repreſentent les quatre Saiſons.

Sous ces differentes images, l'on a voulu figurer Apollon, c'eſt-à-dire, le Soleil, dans le plus bel endroit de ſa courſe, & lorſqu'élevé au plus haut du Ciel, il répand ſes rayons ſur la terre : & de même que le Soleil étant dans le Solſtice de l'Eté & dans ſon midi, ſemble être arrêté & comme aſſis dans ſon Trône pour conſiderer toute la nature, le Peintre a éloigné ſes chevaux que les heures accommodent, parce qu'en effet dans la ſaiſon de l'Eté, & principalement ſur le milieu du jour, il ſemble que le Soleil s'arrête, & que les heures ſoient plus long-tems à venir qu'en une autre ſaiſon.

Apollon a le corps preſque nud, à cauſe qu'il n'y a rien de plus découvert & de plus viſible à tout le monde que le Soleil. Il eſt ſeulement environné d'un manteau de pourpre rehauſſé d'or, pour repreſenter le feu & la lumiere dont le Soleil eſt la ſource. Sa Lyre marque l'harmonie avec laquelle le Soleil diſpoſe les ſaiſons : c'eſt pourquoi ont les voit rangées autour de lui dans l'ordre qu'elles gardent inviolablement.

Celle qui eſt couronnée de fleurs, & qui en répand ſur la terre, repreſente le Printemps. Comme le Printemps inſpire

de

& sur les Ouvrages des Peintres. 225

de l'amour à toute la nature, il est peint sous l'image d'une jeune fille si belle & si agréable, qu'elle charme tous ceux qui la regardent. Il n'y a personne qui d'abord ne la prenne pour Venus, la voyant si accomplie, & de plus accompagnée d'un jeune enfant qui a des aîles au dos, & qui porte une corbeille pleine de fleurs. Cependant le dessein du Peintre a été de representer la Déesse Flore qui préside à cette saison, & par cet enfant le vent Zephire dont les aîles sont semblables à celles d'un papillon, & differentes de celles qu'on donne d'ordinaire à l'amour. Et parce que le Zephire est un vent doux & frais qui contribuë à la naissance de toutes choses, & qui semble lui-même naître avec l'année, il est peint sous la forme d'un jeune enfant.

Aussi l'on peut remarquer que les habits, les parures, & l'état auquel on a representé Flore, conviennent admirablement bien à ce qu'on a voulu exprimer par cette figure. Car on voit qu'elle a presque toute la gorge découverte, parce que dans cette saison la terre commençant à s'éveiller & à se lever, s'il faut ainsi dire, paroît comme à demi-nuë. Le reste est caché d'une robbe blanche, qui figure le Printemps, qu'un Poëte Grec (1) appelle Blanc, lorsqu'il veut

(1) Theocrite.

veut signifier la plus belle saison de l'année. Son manteau est verd, mais il est fait de telle maniere, qu'il semble tissu de differentes sortes de verds, pour representer comme dans cette nouvelle saison la terre est couverte d'herbes & de plantes, dont le different verd fait une agréable varieté.

La figure qui represente l'Eté, est au-dessous du Lion qui paroît dans le Zodiaque : elle est la plus proche d'Apollon, parce qu'en effet c'est elle qui ressent plus que toutes les autres, les effets de sa lumiere & de sa chaleur.

Elle n'a qu'une petite robbe de gaze blanche que les rayons du Soleil jaunissent sur les extrémitez. Cette robbe tombe négligemment de dessus ses épaules, & en découvre une partie aussi-bien que de ses bras. La faucille qu'elle tient, & la gerbe de bled qui est proche d'elle, signifient le tems de la moisson, qui est comme son appanage. Ce manteau de drap d'or sur lequel elle est assise, & dont l'inégalité des plis cause differens jours & divers reflets, represente la campagne qui en Eté paroît comme une Mer doucement agitée, & dont les petites ondes semblent être d'un or liquide.

L'autre figure, qui a l'air d'une Baccante, étant faite pour representer l'Au-
tomne,

tomne, le Peintre lui a donné des marques qui lui conviennent parfaitement. Car comme dans ce tems-là le Soleil commence à s'éloigner, & que les vapeurs qu'il a élevées de la terre pendant l'Eté, s'épaississent en l'air, & nous privent souvent des rayons de cet Astre, on voit que cette femme n'est fortement éclairée qu'en certaines parties, & que le reste est d'une demi-teinte qui sert à faire paroître dans la disposition de tout le tableau, un agréable contraste d'ombres & de lumieres.

Elle est couronnée de feüilles de vigne: d'une main elle presse des raisins dans une coupe d'or qu'elle tient de l'autre main. Son habit est de pourpre violet, approchant de la couleur des fruits de la saison.

Pour l'Hyver, on l'a représenté par cette vieille qui est plus éloignée d'Apollon que les autres figures. Au lieu que celle de l'Eté est toute éclairée de la lumiere du Soleil, celle-ci en est presque privée, & ne paroît qu'à mi-corps, pour marquer les jours d'Hyver si courts & si sombres.

Mais s'il y a de l'opposition entre ces deux figures en ce qui regarde la lumiere & les ombres, il n'y a pas moins de différence entre les traits du visage de cette vieille & ceux de la jeune Flore. Cependant le Peintre n'a pas moins fait paroître son sçavoir à bien representer une vieilles-
se

se décrepite, que lorsqu'il a répandu sur le visage de cette autre figure les charmes d'une jeune beauté. Et comme la terre, lorsque le Soleil en est éloigné pendant l'Hyver, n'a de chaleur que ce qu'elle en conserve dans ses entrailles, on a representé cette figure tenant du feu dans un brasier.

Dans le même Platfond de cette chambre, & à côté de cette ouverture feinte dont je viens de parler, il y a deux tableaux qui sont comme attachez & peints sur un fond d'or. Celui du côté de la porte represente Apollon sur un amas de nuées, qui d'une main tenant un arc, & de l'autre une fleche, tire sur des Cyclopes qui fuyent & tachent à se sauver sous une roche. Il y en a trois de morts sur le devant du tableau, & deux autres que l'on voit dans le lointain qui semblent courir du côté de la Mer.

Ces figures étant presque toutes nuës, & d'une couleur convenable à des forgerons, le Peintre a pris soin de bien representer toutes les parties d'un corps fort & robuste, & d'exprimer dans le dos, dans les bras, & dans les autres membres, les differens effets des nerfs & des muscles selon la disposition de ses figures, & les actions qu'il leur fait faire.

Il n'a pas gardé cette conduite dans ce
seul

seul tableau, mais encore dans celui qui est à l'autre bout du Platfond du côté des fenêtres, où il a représenté Apollon & Diane qui exercent leur vengeance sur les enfans de Niobé, que sa beauté & ses prosperitez avoient renduë si pleine de vanité & d'orgüeil, qu'elle avoit eû l'insolence de se comparer à Latone.

Apollon & Diane paroissent en l'air sur des nuages. Diane est vétuë d'un habit blanc avec un carquois sur les épaules & un arc à la main, toute prête à décocher une fleche. Pour Apollon, il en vient de tirer une, & le coup paroît dans un des fils de Niobé, qui blessé à mort tombe de dessus son cheval.

C'est-là qu'on voit des expressions douloureuses, & de quelle sorte ces Divinitez jalouses de leur gloire, punissent l'injure qui leur a été faite. Cependant on ne laisse pas d'appercevoir de la beauté parmi le sang & les blessures. La douleur qui est si fortement peinte sur le visage de Niobé, & la mort même si bien exprimée sur celui de sa fille, n'ont point encore effacé les traits qui rendoient si agréable cette jeune fille, & qui donnoient à cette malheureuse mere tant de vanité & de présomption.

Comme ces deux tableaux sont faits pour parer cette chambre, & pour honorer Apollon qui y préside, & qui semble

y

y répandre sa lumiere par l'ouverture du Platfond; c'est encore avec le même dessein qu'on a orné l'alcove de deux autres sujets qui sont peints d'une semblable maniere. Dans l'une on a representé le supplice de Marsyas, & dans l'autre le châtiment de Midas qui avoit donné son jugement en faveur de Pan.

Toutes ces Peintures tirées de l'Histoire d'Apollon, conviennent au Soleil, & outre cela elles sont des images emblematiques des belles actions du Roi. C'est Sa Majesté qu'on doit considerer dans le tableau du milieu sous la figure d'Apollon; c'est elle qu'on voit environnée de gloire; c'est elle qui paroît élevée au-dessus de toutes choses, & qui par sa dignité & par ses hautes qualitez répand ses lumieres sur la terre, & se fait admirer dans toutes les parties du monde.

Par les quatre tableaux particuliers qui sont peints sur un fond d'or, le Peintre a prétendu donner quatre enseignemens considerables. Car par les Cyclopes qu'Apollon ne punit de la sorte que pour avoir forgé les foudres dont Jupiter se servit contre Esculape, on peut voir dans quel peril se trouveroient de semblables temeraires, dont l'imprudence les porteroit à donner secours, & à fournir des armes aux ennemis de Sa Majesté.

L'Histoire

& sur les Ouvrages des Peintres. 131

L'Histoire de Niobé montre la perte inévitable de ceux qui manqueroient au respect qu'ils doivent à la personne sacrée d'un si puissant Monarque.

Le châtiment de Marsyas est une image de la punition que meriteroient ces personnes grossieres & présomptueuses qui oseroient s'égaler en l'art de conduire les peuples, à un Prince qui sçait s'en acquitter avec cette prudente harmonie qui n'est bien entenduë que par ceux qui l'ont reçûë du Ciel.

Et par l'exemple de Midas, on peut remarquer combien ceux-là se rendroient ridicules, qui par ignorance ou par envie voudroient faire des comparaisons desavantageuses à la gloire de Sa Majesté.

Au Plafond de l'alcove on a feint une ouverture semblable à celle qui est au Plafond de la chambre. Comme c'est le lieu destiné à prendre le repos après que le Soleil s'est retiré, on y a representé la nuit sous la figure d'une femme vétuë d'une robbe rouge & d'un manteau bleu semé d'étoiles. Elle a de grandes aîles au dos : elle est couronnée de pavots, & tient deux enfans qui dorment entre ses bras.

Ces enfans sont les songes des Rois. Les Poëtes en ont feint une infinité, comme en effet il y en a un grand nombre de differente espece. Mais on peut dire qu'un

grand

grand Prince qui veille inceſſamment au bien de ſes ſujets, n'en reçoit que de deux ſortes, dont l'un lui repreſente continuellement ce qui regarde ſa propre gloire, & l'autre les choſes qu'il eſt obligé de faire pour l'avantage de l'Etat.

En effet, ſi les ſonges ne ſont, ſelon quelques Philoſophes, que des mouvemens de l'ame qui ſe font en diverſes manieres, & par leſquels les biens & les maux nous ſont quelquefois montrez avant qu'ils arrivent, il y a bien apparence que ſi les choſes futures étoient découvertes aux hommes, ce devroit être aux Rois, & principalement à un grand Roi, qui n'ayant l'eſprit rempli que des douces penſées qu'il a d'augmenter le bonheur de ſon Royaume, n'a pendant le repos de la nuit que des ſonges agréables & beaux, conformes à ſes occupations.

Proche l'alcove dont je viens de parler, il y a un cabinet qui a vûë ſur le jardin. Dans le Platfond le Peintre a repreſenté Apollon & les Muſes: mais comme il n'a pas trouvé d'eſpace pour en placer neuf, il s'eſt contenté d'en repreſenter trois, fondé auſſi ſur ce qu'il y a differens avis touchant le nombre des Muſes. Car ſelon l'opinion de quelques Ateurs, on n'en connoiſſoit au commencement que trois qui étoient filles de Jupiter, & auſquelles ils
donnent

donnent des noms qui conviennent à la memoire, au travail & au chant. Ce qui se rapporte assez à ce que Varron a écrit, que d'abord il n'y avoit que trois Muses, & qu'elles n'ont paru au nombre de neuf, que quand les habitans d'une ville, qu'on croit être Scycione, ayant un jour choisi trois excellens Sculpteurs, & ordonné à chacun d'eux de faire les images des trois Muses, afin de pouvoir prendre parmi ce nombre de figures, les trois plus parfaites pour les placer dans le Temple d'Apollon, ces Ouvriers réüssirent si heureusement qu'il n'y eût pas une de toutes les figures qu'ils firent, qu'on ne trouvât admirable & digne d'être conservée. Ainsi elles furent toutes les neuf dédiées à Apollon, ce qui a été cause qu'on l'a consideré depuis comme celui qui commande aux neuf Muses.

Or le Peintre ayant pris la chose dans son origine, n'en a representé que trois, ausquelles il a donné des marques convenables aux noms qu'elles avoient : car comme Apollon & les Muses président aux Sciences & aux Arts, & que c'est par leur moyen que les grands hommes & leurs ouvrages reçoivent une gloire immortelle, il represente ces trois Muses comme celles qui ont l'intendance & le pouvoir sur la Poësie, sur la Peinture & sur la Musique.

En

En effet, n'est-ce pas la Poësie qui la premiere conserve la mémoire des belles actions des Heros, qui est comme la dépositaire de leurs hauts faits, & qui les apprend à la posterité?

Combien la Peinture de son côté, relevet'elle la grandeur des demi-Dieux par l'excellence de son travail? C'est elle qui leur erige des Images, qui leur bâtit des monumens éternels, & qui par un artifice surprenant & tout divin, les fait revivre par ses couleurs.

Sur ce que la Poësie rapporte & sur ce que la Peinture represente, la Musique prend sujet d'élever sa voix; & d'un ton qui charme les hommes, & qui est agréable aux Dieux, elle chante leurs loüanges & celles des Heros.

La figure qui est appuyée sur les œuvres d'Homere & de Virgile, & qui tient une trompette à la main, represente la Poësie. Elle est vétuë d'une robbe de couleur citron, & d'un manteau de pourpre violet rehauffé d'un jaune doré.

Celle qui est de l'autre côté, & dont l'on ne voit que fort peu du visage, est la Peinture. Sa robbe est d'une étoffe verte & aurore; elle est ceinte d'une écharpe bleuë; son manteau est rouge. Il y a auprès d'elle une palette & des pinceaux; & c'est par là, aussi-bien que par la toile &
le

le crayon qu'elle tient, que le Peintre a prétendu la faire connoître.

Il a placé la Musique au milieu de ces deux figures, parce que c'est la Poësie & la Peinture qui lui font connoître ceux de qui elle doit chanter les loüanges. Elle est vétuë de blanc pour marque de cette grande simplicité, & de cette union qui forme une douce harmonie que le Peintre a doctement signifiée par la Harpe dont elle joüe.

Ces trois figures reçoivent toutes leurs lumieres d'Apollon, qui d'une main tient sa Lyre, & de l'autre main leur distribuë des couronnes de laurier.

Si dans le Platfond de la chambre on a peint cette Divinité au-dessus des quatre Saisons, pour signifier de quelle sorte le Roi répand ses graces sur les peuples en general, la maniere dont on la representée dans ce cabinet, fait voir comment Sa Majesté recompense en particulier les personnes d'un merite extraordinaire, & qu'il connoit s'être distinguez du commun des hommes par leur valeur, par leur science, & par leur vertu. Car Apollon ne met des couronnes de laurier entre les mains des Muses, qu'afin de les donner à ceux de qui elles doivent elles-mêmes marquer les belles actions.

Si l'on veut encore regarder l'invention
de

de cette Peinture dans un autre jour, l'on verra que ces trois Muses representent cet accord, & ce concert de tous les grands hommes qui paroissent aujourd'hui dans les Sciences & dans les Arts, lesquels unanimement celebrent les vertus de Sa Majesté, & travaillent à rendre sa gloire immortelle.

Il y a deux Païsages sur les portes de ce cabinet. Dans l'un on a figuré le lever du Soleil qui paroît à l'extrémité de l'Horison, & comme sortant du sein de la Mer, sur un char tout rayonnant d'une nouvelle lumiere. Sur le devant on a representé cette fleur que l'on nomme Girasol, qui regarde sans cesse le Soleil.

Les Poëtes ont feint que Clytie avoit un amour si violent pour Apollon, qu'elle négligea le soin même de se nourrir pour ne le pas perdre de vûë : de sorte qu'étant tombée dans une extrême langueur, elle en mourut. Mais Apollon l'ayant changée en fleur, elle conserva toûjours ses premieres inclinations, & sous la forme de cette plante elle ne cesse de regarder l'objet de ses desirs.

Ce changement qui fut la récompense de ses nobles affections, marque la faveur du Roi pour ceux qui demeurent fidélement attachez à son service, ausquels il donne des privileges, & des
mar-

marques d'honneur qui ne periront jamais.

C'est encore dans ce même sens que l'autre tableau a été fait, où l'on a peint le coucher du Soleil. Il y a sur le devant un manteau de couleur de pourpre, & tout auprès on voit du sang répandu à terre, d'où sort une petite fleur violette. C'est le sang de l'infortuné Hyacinthe, qu'Apollon a changé en fleur après qu'il eût malheureusement tué ce jeune homme avec un Disque, en joüant au palet.

Par ce Disque la fable n'a voulu signifier autre chose que la figure du Soleil, dont l'ardeur extrême fit mourir Hyacinthe pour s'y être trop exposé.

Le grand amour & le zele violent qu'on doit avoir pour son Prince, expose souvent les jeunes courages aux perils de la mort: mais lorsqu'ils la rencontrent dans de glorieuses occasions, elle ne leur est qu'honorable & avantageuse; & pour du sang qu'ils perdent, ils acquerent un honneur & une réputation dont l'odeur se répand par toute la terre.

M'étant arrêté, & Pymandre s'appercevant que j'étois distrait, & comme songeant à autre chose: Qu'est-ce, me dit-il, qui vous retient ? Il semble que quelque nouvelle pensée vous ait interrompu ? Il est vrai, lui répondis-je, que les dernieres

paroles

paroles que je vous ai dites, m'ont remis tout d'un coup dans l'esprit la vie & la mort du sçavant Peintre dont je vous parle, qui porté d'un noble desir d'acquerir de la gloire en servant son Prince, augmentoit tous les jours ses fatigues, par ses veilles & par les peines qu'il prenoit à perfectionner encore davantage ses ouvrages. Tout le monde applaudissoit à ceux qu'il venoit de faire, & le Roi satisfait de la beauté de ses Peintures, lui avoit ordonné de se préparer à peindre sa grande chambre de parade. Comme c'étoit un lieu où il pouvoit encore mieux faire voir ce qu'il sçavoit, il travailloit aux desseins, & ils étoient tous finis lorsqu'il tomba dans une maladie qui ne paroissoit point dangereuse, mais qui s'étant enfin changée en hydropisie, lui causa la mort (1) bien-tôt après, au grand regret de sa famille & de tous les honnêtes gens, qui n'avoient pas moins d'estime pour sa personne que pour ses Peintures. Son corps fut porté dans l'Eglise des Petits Augustins du Fauxbourg Saint Germain, où il est enterré. L'Académie Royale des Peintres, dont il avoit été Directeur, lui fit faire un Service solennel dans l'Eglise des Peres Feüillans, où les amateurs des beaux Arts ne manquerent pas de se trouver.

Il

(1) En 1668.

Il a laiſſé deux fils. L'aîné eſt Architecte du Roi, & l'autre Peintre dans ſon Académie.

Il y a une choſe remarquable en Nicolas Mignard, c'eſt qu'il peignoit de la main gauche : ſemblable en cela à ce (1) Chevalier Romain, dont il eſt parlé dans l'Hiſtoire. Il étoit fort habile à tirer de la même main ; car il avoit beaucoup aimé la chaſſe, & en faiſoit ſon divertiſſement, pendant qu'il demeuroit en Avignon : mais on peut dire de lui ce que Pline le jeune a dit de ſoi-même en écrivant à Tacite, que quand il alloit à la chaſſe, il y portoit toûjours des Tablettes, afin de ne revenir jamais les mains vuides, & ſans avoir fait quelque choſe.

L'année ſuivante (2) moururent NOEL QUILLERIÉ, qui a peint dans un cabinet de l'appartement haut des Tuilleries, & qui étoit Adjoint à Profeſſeur ; BARTHELEMY de Fontainebleau, NICOLAS DU MOUSTIER de Paris, & VANLO Hollandois.

CLAUDE VIGNON de Tours, s'eſt beaucoup diſtingué entre les Peintres de ſon tems par ſa maniere toute particuliere, & ſi facile à connoître. Le nombre de ſes ouvrages eſt très-grand, parce qu'il tra-
vailloit

(1) Turpilius.
(2) 1669.

vailloit avec une merveilleuse promptitude Il mourut Professeur en 1670. & dans la même année mourut aussi GERVAISE, qui a peint aux Tuileries ; Loüis LERAMBERT & LE GENDRE Sculpteurs & Professeurs, & GREGOIRE HURET Graveur.

Bien-tôt après ceux-ci, mourut un des anciens & des principaux de l'Académie, & qui exerçoit alors la charge de Recteur. Il étoit de votre connoissance, c'est SEBASTIEN BOURDON de Montpellier.

Hé bien, interrompit aussi-tôt Pymandre, en quel rang le mettez-vous ? Car vous aviez de l'estime pour lui.

C'est un des Peintres de ce siecle, lui repartis-je, qu'on doit le plus regarder par differens endroits. Lorsqu'il arriva à Paris à son retour d'Italie, où il n'avoit pas demeuré long-tems, & qu'il commença à faire voir ses ouvrages, il eût une approbation assez universelle. Il fit plusieurs tableaux de grandeurs médiocres pour des Orfévres & pour des Curieux; & lorsqu'on lui eût procuré le tableau du May pour Notre-Dame, où il a representé S. Pierre que l'on crucifie, on jugea qu'il étoit capable d'entreprendre de plus grands ouvrages que ceux que l'on avoit vûs de lui. Les Peintres mêmes qui étoient en reputation

tion à Paris estimoient sa maniere, & en concevoient de grandes esperances, parce qu'il étoit encore fort jeune. Il y avoit de la facilité & une grande liberté de pinceau dans ce qu'il faisoit. Il cherchoit à imiter l'Ecole Lombarde; & bien qu'il ne fût pas correct & ne peignît pas ses ouvrages autant qu'il eût été à desirer, toutefois il sembloit que dans la suite il pourroit acquerir par l'étude & par le travail, les parties qu'il ne possedoit pas encore. Aussi commença-t'il à étudier davantage le dessein.

Bourdon avoit épousé, comme j'ai dit, la sœur de Du Guernier, dont les conseils ne pouvoient lui être qu'avantageux ; car son temperament vif & impetueux le portant à travailler avec beaucoup de promptitude, les avis de son beau-frere ne lui étoient pas inutiles. Outre cela Du Guernier, qui étoit connu à la Cour, & qui avoit quantité d'amis, lui procuroit des ouvrages en differens endroits.

Bourdon avoit beaucoup de feu, disposoit aisément, donnoit à ses couleurs un éclat & une fraîcheur qui plaisoit : mais avec tout cela, soit qu'il y eût trop de mouvement dans son esprit qui lui empêchât de pouvoir fixer ses pensées & son imagination, soit qu'il n'eût pas assez étudié la nature, & fait un fond assez grand

des parties necessaires à son art, il ne pouvoit se faire une maniere arrêtée. Tantôt il cherchoit à suivre le coloris du Titien; tantôt la disposition & les ordonnances du Poussin, comme il avoit fait celles de Benedette, sans faire choix d'un goût particulier, & prendre assez de soin à se fortifier dans toutes les parties les plus essentielles de la Peinture. Cependant il avoit acquis de l'estime parmi les Curieux. Un des tableaux les plus agréables qu'il fit dans ses commencemens, fut celui que j'ai vû autrefois chez Monsieur l'Evêque de Lizieux, où il avoit representé L. Alvanius (1), qui sortant de Rome avec sa femme & ses enfans, après que les Gaulois eurent pris la ville, & rencontrant en son chemin le Grand Prêtre & les Vestales qui s'en alloient à pied, emportant les Vases sacrez, fit descendre toute sa famille de son char pour y faire monter les Vestales, qu'il conduisit au lieu où elles alloient. Il avoit fait ce tableau avant que j'allasse à Rome, & ce fut après que je fus de retour qu'il fit ceux qui sont à Chartres; l'un qui est au grand Autel de l'Eglise de Saint André, où le Martyre de ce Saint est representé; & l'autre, dans une des Chapelles basses de la grande Eglise, dans lequel la Vierge tient l'Enfant Jesus. Vous pouvez vous

(1) Val. Max. l. 1.

vous souvenir aussi-bien que moi, de ce qu'il faisoit en ce tems-là.

Il est vrai, dit Pymandre, mais nous fûmes quelque tems sans le voir, lorsqu'il quitta Paris pour aller en Suede.

Ce fut vous, lui repartis-je, qui en fûtes la cause, en lui procurant ce voyage.

Je le fis, comme vous sçavez, répondit Pymandre, dans un tems où tous les Arts sembloient comme abandonnez. Les travaux de Peinture, aussi-bien que beaucoup d'autres, étoient interrompus par nos desordres & nos Guerres Civiles. Franchesque Grimaldi qui étoit venu de Rome avec moi, ne sçavoit que faire à Paris. La Reine de Suede attiroit auprès d'elle de tous les endroits de l'Europe, ceux d'entre les excellens hommes dans les Sciences & dans les Arts, qui vouloient bien aller dans cette partie du Nord : & la réputation qu'elle avoit d'aimer les belles choses, & d'être fort liberale, porta plusieurs personnes de merite à chercher quelque fortune auprès d'elle.

Bourdon crut qu'en attendant que les affaires se fussent rétablies en France, il pourroit faire un voyage en Suede : qu'il y seroit d'autant mieux reçû qu'il étoit de la même Religion que la Reine, & qu'il avoit auprès d'elle des amis assez grands Seigneurs pour le proteger.

Comme

Comme pendant son sejour en Suede je fus aussi absent de Paris, je n'eus de ses nouvelles que celles que vous me fistes sçavoir.

Je vous aurai donc mandé, lui dis-je, de quelle sorte il fut reçû de la Reine: qu'il commença en faisant son Portrait, à lui faire voir ce qu'il sçavoit, & que sur les intentions qu'elle témoignoit avoir de vouloir faire des choses extraordinaires en bâtimens & en Peintures, il meditoit quelque ouvrage par lequel il pût se signaler. Ce fut ce qui porta un de ses amis à lui envoyer un dessein accompagné d'une lettre que vous avez pû voir, dans laquelle il faisoit une ample description de ce qu'il avoit imaginé pour un superbe monument, où il trouveroit dequoi faire en Architecture, en Sculpture, & en Peinture, des choses assez considerables.

Il est vrai, interrompit Pymandre, que Bourdon m'a entretenu quelquefois de cette lettre, mais je ne l'ai jamais lûë.

Peut-être, lui repartis-je, ne vous en souvenez-vous plus: en tout cas, vous pourrez la lire quand il vous plaira: car j'en ai gardé une copie.

Si vous pouvez me la montrer presentement, repliqua Pymandre, vous me ferez plaisir de ne pas differer à un autre jour.

Aussi

& sur les Ouvrages des Peintres. 245

Aussi-tôt, pour satisfaire la curiosité de Pymandre, je me levai, & ayant tiré d'un portefeüille l'écrit qu'il demandoit, lisez, lui dis-je, vous-même ce que vous desirez voir.

Pymandre ayant pris la lettre, commença à lire tout haut.

" Je vous envoye le dessein d'un super-
" be édifice que la Reine pourroit faire bâ-
" tir dans sa ville Capitale, pour servir de
" Mausolée aux cendres du Roi son pere. La
" forme en est ronde. L'on monte d'abord
" vingt-cinq ou trente marches, au haut
" desquelles est une Terrasse entourée d'u-
" ne Balustrade de marbre, où l'on mettra,
" si l'on veut, plusieurs de ces belles sta-
" tuës dont on dit que la Reine a un si
" grand nombre. Le Temple placé au mi-
" lieu de cette Terrasse, est entouré d'un
" Portique soûtenu de colonnes, & pour
" y entrer il y a un Portail avancé, & com-
" posé de six grandes colonnes d'ordre Do-
" rique, parce que les anciens dédioient
" particulierement aux grands hommes
" cette maniere de bâtir. Au dessus de la
" Corniche regne une autre Balustrade,
" sur laquelle on mettra d'espace en espace,
" quelques figures, ou bien des enfans qui
" porteront differens Trophées. Sur le haut
" du Dome sera une Renommée de bronze
" doré, qui tenant une trompette à la
main,

» main, semblera annoncer à toute la ter-
» re la gloire du Grand Gustave. Je ne
» détermine point la grandeur de ce Tem-
» ple, & je ne m'arrête pas à en marquer
» les proportions. L'on ne peut guéres s'é-
» loigner de celles que les anciens ont
» suivies. Je dirai seulement que plus le
» bâtiment seroit grand & spacieux, &
» plus aussi toutes les parties auroient de
» majesté. Je ne considere point encore de
» quelle matiere seront tous les dehors:
» mais pour le dedans, je le voudrois tout
» de marbre blanc, ou du moins d'un stuc
» bien poli, que toute la hauteur fût di-
» visée en deux ordres l'un sur l'autre, à
» prendre du rez de chaussée jusqu'au com-
» mencement de la coupe. Le premier or-
» dre seroit Ionique, pour être agréable
» & délicat. Les colonnes, ou les pilastres
» seroient de marbre blanc, veiné de noir.
» Entre les colonnes il y auroit des niches
» pour mettre les Statuës des Rois préde-
» cesseurs de la Reine, au pied desquelles
» seroit un bas-relief de bronze, repre-
» sentant leurs principales actions; ou bien
» des tables de marbre noir, sur lesquel-
» les leurs éloges seroient gravez en lettres
» d'or. Les chapitaux des colonnes se-
» roient de bronze doré, & toutes les mou-
» lures & les filets de l'Architecture do-
» rez. Quant à l'ornement de la frise, je

vou-

voudrois que ce fuſſent quantité de jeu- "
nes enfans, qui avec des branches de "
laurier & de palme, s'occuperoient à "
former des lettres d'or, en ſorte qu'on "
pût lire autour du Temble, GUSTAVO "
PATRI CHRISTINA FILIA HOC MAUSO- "
LEUM EREXIT. Et il me ſemble que cela "
ne feroit pas un effet deſagréable, parce "
qu'on verroit un ou deux enfans atten- "
tifs à faire une lettre ; & que pendant "
qu'ils ſeroient diverſement occupez à "
noüer ces branches de palme & de lau- "
rier avec des rubans noirs, il ſe trou- "
veroit qu'en travaillant à toutes les let- "
tres enſemble, elles ne laiſſeroient pas "
d'être viſibles : car l'un acheveroit le bas, "
l'autre le milieu, & ces enfans diſpoſez "
agréablement en diverſes attitudes, cet- "
te compoſition paroîtroit aſſez ingenieu- "
ſe, lorſque le Sculpteur auroit pris ſoin "
de faire qu'il n'y eût rien de confus. "

Au-deſſus de ce premier ordre, il y "
auroit un ſecond ordre Corinthien, dont "
la corniche feroit ſoûtenuë par des pilaſ- "
tres ; & entre les fenêtres qui ſeroient per- "
cées pour éclairer le Temple, on y fe- "
roit de grands tableaux en forme de ta- "
piſſeries. "

Pour remplir ces tableaux, vous choi- "
ſirez entre le grand nombre des plus bel- "
les actions dont la vie du feu Roi de Sue- "

» de est composée, les plus remarquables,
» ou plûtôt celles qui sont les plus propres
» pour le lieu, & les plus avantageuses
» pour faire paroître l'excellence de la
» Peinture. Par exemple, vous pourriez
» dans la derniere, representer cette fameu-
» se journée de Lutzen, où ce grand Prin-
» ce finit sa vie en remportant la victoire
» sur ses ennemis. Il ne seroit pas à pro-
» pos de le peindre combatant à la tête de
» son armée, parce que le principal de
» cette action, & qui semble l'avoir im-
» mortalisé, n'arriva qu'après sa mort. Il
» ne faudroit pas aussi qu'il parût expirant
» dans le sang & dans la poussiere, tandis
» que les siens seroient encore dans la cha-
» leur du combat, & que son nom porte-
» roit la terreur dans le cœur des ennemis:
» car la vûë d'un objet si funeste est toû-
» jours desagréable, & un Heros ne doit
» jamais toucher l'esprit ni d'horreur ni
» de pitié. Il seroit donc necessaire dans
» cette rencontre, de se servir du privilege
» qu'ont les Pentres & les Poëtes, de qui-
» ter le vraisemblable pour prendre le mer-
» veilleux, principalement, lorsqu'ils trai-
» tent leurs sujets d'une maniere qui peut
» souffrir l'allegorie, & faire que le Roi
» parût en l'air conduit par la main de la
» victoire, qui lui montreroit le champ
» de bataille couvert des corps de ses en-
nemis,

& sur les Ouvrages des Peintres. 249

« nemis, quelques-uns étendus morts sur
« la place, d'autres respirans encore, d'au-
« tres qui ne seroient que bressez ; plus loin
« une armée en fuite, & les troupes Sue-
« doises qui renverseroient comme un tor-
« rent, tout ce qui s'opposeroit à elles.

« On pourroit représenter tous les acci-
« dens qui arrivent dans une bataille, com-
« me la poussiere & la fumée des canons
« confonduës ensemble ; le brillant des ar-
« mes mêlé avec le feu, & l'éclair des
« mousquetades ; des gens acharnez les
« uns contre les autres ; quelques-uns qui
« tombent de cheval ; d'autres qui déjà
« tombez, resistent, & se défendent encore.
« Sur le devant on verroit quelques figu-
« res considerables, comme des Capitai-
« nes & des principaux Officiers de ce Con-
« querant, qui tiendroient ses armes avec
« un visage qui exprimeroit la tristesse &
« la douleur qu'ils ressentent de sa perte.
« Quelques-uns pourroient regarder en
« haut, & le montrer à d'autres avec admi-
« ration. Il paroîtroit sur un nuage envi-
« ronné de lumiere. La victoire qui l'ac-
« compagne sera une femme, qui d'une
« main le couronnera d'une guirlande de
« laurier, & de l'autre tiendra une bran-
« che de palme. Elle aura deux gran-
« des aîles au dos, & sa robbe sera tou-
« te blanche, ayant par-dessus un man-

L v teau

» teau jaune qui semblera voltiger en
» l'air.

» Enfin si la conduite de ce travail vous
» étoit donnée, vous sçavez assez & ce
» qui se peut faire en telles occasions, &
» de quelle sorte il faut l'exécuter excel-
» lemment.

» Quant à la coupe qui commenceroit
» au-dessus de ces feintes tapisseries, tout
» son milieu, c'est-à-dire, le plus haut du
» Dome, seroit éclairé d'une grande lu-
» miere, & à l'endroit le plus éminent pa-
» roîtroit une belle femme assise sur un
» Trône d'or, ayant la tête environnée
» d'une clarté très-brillante. Sa robbe se-
» roit d'un verd d'émeraude, mais dont
» on ne verroit que fort peu, parce qu'el-
» le auroit un grand manteau de drap
» d'or qui la couvriroit entierement. Sa
» contenance seroit grave, & l'air de son
» visage, majestueux. D'une main, el-
» le tiendroit un serpent, qui en se mor-
» dant la queuë, formeroit un cercle. De
» l'autre main, elle sembleroit recevoir le
» Grand Gustave qui lui seroit presenté par
» une fille, en qui la jeunesse, la beauté
» & la grace seroient parfaitement expri-
» mées. Elle seroit vêtuë en Amazone,
» ayant un casque en tête, & une lance à
» la main, pour signifier la vertu héroï-
» que qui conduit le Roi de Suede dans

le

le Ciel, & le presente à l'Eternité. "
Auprès du Roi sera la Gloire sous la "
figure d'une jeune femme, qui d'une "
main lui ôtera sa couronne d'or pour lui "
en mettre sur la tête une d'étoiles très- "
brillantes, & de l'autre donnera ses armes "
à la Renommée. La Renommée sera vé- "
tuë legerement, & en état de voler & "
de descendre en terre. D'une main elle "
tiendra une trompette, & de l'autre les "
armes du Roi. "

Autour du siege de l'Eternité paroî- "
tront plusieurs belles femmes. La plus "
proche sera la Felicité. Elle doit être assi- "
se sur un nuage. Ses cheveux blonds se- "
ront environnez d'une branche de lau- "
rier, tenant une palme d'une main, & "
de l'autre une flamme de feu, regardant "
l'Eternité avec un air agréable. D'un "
autre côté paroîtra une jeune fille vétuë "
de blanc, & appuyée sur une massuë. "
Elle aura le corps à demi découvert, fai- "
sant voir dans ses bras & dans ses épaules "
quelque chose de vigoureux, pour re- "
presenter la Force. La Pieté y sera pein- "
te comme une belle femme parfaitement "
blanche, les yeux vifs, le nez aquilin, "
vétuë d'une couleur rouge, ayant une "
flamme sur la tête, & son bras droit ap- "
puyé sur un Autel à l'antique. "

Plus bas, au-dessous du Roi de Sue- "
de,

» de, à l'endroit de la Coupe qui regarde-
» ra la porte, seront assises les trois Par-
» ques vétuës de blanc, ayant des couron-
» nes d'or sur leurs têtes Au milieu d'el-
» les poroîtra une femme d'un maintien
» grave & severe, couverte d'un manteau
» rouge, & tenant entre ses genoux un
» fuseau de Diamant : c'est la Necessité,
» que Platon dit être mere des Parques, &
» que les Anciens ont adorée comme une
» Divinité. Ses trois filles lui aident à
» tourner le fuseau : l'une le tient de la
» main droite, l'autre de la gauche, & la
» troisiéme y met les deux mains.

» Autour des Parques il y aura huit
» jeunes filles qui tiendront des instrumens
» de Musique, & dont les habits seront
» de diverses couleurs. Ces filles sont les
» Sirenes qui habitent le haut des Cieux ;
» c'est-à-dire, les Muses, ou les huit Sphe-
» res qu'elles representent (1), qui chan-
» tent avec les Parques les choses passées,
» les presentes, & les futures: car la neu-
» viéme est retenuë ici bas en terre.

» Assez près de la Deesse Necessité doit être
» un enfant tout nud, beau, & agréable
» de visage. D'une main il tiendra deux
» clefs, & de l'autre conduira le fil que les
» trois Sœurs tournent autour du fuseau,
» & qui semble venir du haut du Ciel.

Cet

(1) Plutarque.

Cet enfant represente l'Amour ; & parce
que les Platoniciens veulent que ce soit
par son moyen que les ames descendent
dans les corps, & retournent de la terre
au Ciel ; que pour cela il y a deux portes pour en sortir, & pour y entrer ; l'une
qu'ils appellent la porte des Dieux, &
l'autre la porte des hommes : c'est par
cette raison que l'Amour sera representé
tenant deux clefs, & conduisant le fil de
la vie de la Reine de Suede. Et comme
c'est une vie de bonheur & de felicité,
Minerve sera auprès de la Necessité, qui
lui donnera de l'or, & de la soye pour
mêler parmi son fil. Car quoique les
Dieux même soient obligez d'obéir à
cette Divinité, qui ne change rien dans
ce qui est arrêté pour la durée de la vie
des hommes ; néanmoins ils l'adoucissent,
ou y mêlent de l'amertume comme il
leur plaît.

Ensuite, & à main gauche, un peu
plus haut que les Parques, doivent paroître deux femmes. L'une tient une clef
d'or, & ouvre un grand Livre que l'autre
soûtient d'une main, pendant que de
l'autre main elle frape avec une torche ardente, une femme qui se glisse entre les
nuages pour regarder dans ce livre. Celle qui tient la clef, est la Déesse Themis, à
qui est donné en dépôt le secret de l'avenir,

» nir, & qui se prépare à l'ouvrir au Roi
» de Suede, pour lui montrer tout ce que
» doit faire la Reine sa fille. Cette femme
» qui soûtient ce livre, est la Connoissance.
» Le flambeau qu'elle a dans la main, si-
» gnifie que rien ne lui est caché : mais el-
» le s'en sert aussi pour éblouïr la Curiosité
» qui veut penetrer dans les mysteres di-
» vins. Cette Curiosité sera representée
» avec des aîles au dos, & vétuë d'un ha-
» bit rouge & bleu. Elle aura les cheveux
» droits, & mal ordonnez, tâchant avec
» ses mains d'éloigner cette torche qui
» l'éblouït, & ces nuages qui l'offusquent.

» Dans une autre endroit de la voûte,
» continuant toûjours sur la gauche, &
» comme à l'opposite des Parques, paroîtra
» un vieillard dans un chariot tiré, si vous
» voulez, par deux cerfs, qui sembleront
» courir très-vîte. Ce vieillard aura deux
» grandes aîles au dos, le corps assez
» décharné, la barbe & les cheveux blancs,
» enfin tel qu'on peint le Tems : car c'est
» lui qu'il faut representer avec une faulx à
» la main, dont il arrachera un grand voile
» noir qui cachoit une belle femme pres-
» que nuë, & dont une partie du corps est
» environnée seulement d'un crêpe blanc
» & fort délié. D'une main elle tient un
» miroir, & de l'autre une branche de
» palme. Dans ce miroir on verra la fi-
gure

& sur les Ouvrages des Peintres. 255

gure du Roi de Suede de la même sorte «
qu'elle est peinte vis à vis : c'est la Ve- «
rité qui la fait voir après que le Tems l'a «
découverte. L'Envie la cachoit avec ce «
voile qu'elle semble encore s'efforcer de «
retenir : mais un homme armé à l'anti- «
que, couronné de laurier, tenant un «
javelot d'une main, & de l'autre un bou- «
clier, renverse l'Envie, & chasse une in- «
finité de monstres qui accompagnent cet- «
te malheureuse passion. Ce Heros repre- «
sente le Merite, qui ne souffre pas que ni «
la Médisance, ni la Jalousie, ni les autres «
vices dérobent aux yeux de tout le mon- «
de les belles actions. Et parce que le Me- «
rite est un acte de vertu qui ne s'acquiert «
qu'avec peine, il faudra le representer dé- «
jà un peu âgé, & armé de toutes pieces, «
pour montrer qu'il faut combatre long- «
tems avant que de recevoir quelque ré- «
compense. Quant à l'Envie, les anciens «
l'ont toûjours representée comme une «
vielle femme, seche, décharnée, & vétuë «
d'un méchant habit de couleur de rouïl- «
le, tout déchiré ; les yeux de travers, «
les cheveux environnez de serpens ; & «
il me semble qu'ils ont si bien réussi dans «
cette Peinture, qu'il ne seroit pas besoin «
d'y rien changer. Pour les autres vices, «
il faut les peindre en forme de Harpies, «
& d'autres Monstres qui se précipitent «

dans

» dans des nuages obscurs, en jettant
» le feu par les yeux & le venin par la
» bouche.

» Au-dessous du Merite sera assis un jeune
» homme vêtu de couleur de pourpre, a-
» yant une couronne de laurier sur la tête.
» D'une main, il tiendra une corne d'abon-
» dance pleine de fleurs & de fruits. Dans
» l'autre main il aura des guirlandes de lau-
» rier, parce qu'il represente l'Honneur, &
» que c'est lui qui distribuë les récompen-
» ses. Devant eux paroîtra la Reine de
» Suede vétuë d'un manteau Royal. Elle se-
» ra appuyée sur un belle femme qui aura
» des aîles à la tête, & qui tiendra dans
» sa main une boule, où sera marqué la
» figure d'un triangle, afin de faire con-
» noître que c'est la Science qu'on a voulu
» representer. Un peu plus bas seront as-
» sises plusieurs autres femmes qui sem-
» bleront obéïr aux ordres de la Reine.
» Ces femmes sont l'Histoire, la Poësie &
» la Sculpture, qui considerent avec at-
» tention l'image du Roi.

» L'Histoire sera vétuë de blanc, & aura
» auprès d'elle quantité de papiers. La
» Poësie sera representée avec une couron-
» ne de laurier sur la tête, couverte à de-
» mi d'un grand manteau bleu, semé
» d'étoiles. D'une main elle tiendra un
» livre; de l'autre, elle appuyera sa tête

avec

avec une action rêveuse. Assez proche «
d'elle seront trois petits enfans qui se «
joüeront, l'un tenant une flûte, l'autre «
un luth, & le troisiéme une trompette, «
pour representer les trois sortes de Poë- «
mes, le Bucholique, le Lyrique, & l'Hé- «
roïque. «

La Peinture sera une femme parfaite- «
ment belle, vétuë d'un habit de diver- «
ses couleurs, ayant quelque chose de «
grand & de majesteux sur le visage, les «
cheveux noirs, & ajustez d'une maniere «
noble & agreable. Elle tiendra son pin- «
ceau d'une main, & de l'autre sa palete. «
Un petit enfant qui soûtiendra sa toile, «
representera le Genie de la peinture, «
parce que sans lui il est difficile de bien «
faire, & qu'il faut être né avec beaucoup «
d'inclination à cet Art pour y pouvoir «
réussir. Cet enfant aura les yeux vifs «
& penetrans; des aîles au dos de di- «
verses couleurs, pour faire voir avec «
combien de promptitude le Peintre «
doit remarquer les changemens de la na- «
ture. «

La Sculpture sera aussi peinte comme «
un femme, vétuë d'un habit blanc, mais «
plus gris & plus éteint que celui de l'His- «
toire, ayant une Couronne de laurier «
sur la tête, & à ses pieds divers instru- «
mens nécessaires à son Art: il semblera «
même

„ même qu'elle commence à ébaucher en
„ marbre la Statuë du Roi.

„ Aux pieds de la Reine de Suede sera
„ assise une belle fille, tenant d'une main
„ un grand vase rempli de chaînes d'or,
„ de médailles, & d'autres choses de prix
„ qu'elle distribuëra à ces jeunes enfans
„ qui sont à l'entour de la Poësie & de la
„ Peinture: c'est la Liberalité: & parce
„ qu'il y a du plaisir à bien faire, la cou-
„ leur de son habit sera d'un beau verd,
„ qui est le symbole de la joye.

„ Un peu devant la Reine, sera un au-
„ tre femme assise sur un monceau d'ar-
„ mes, tenant un sceptre & une épée. Elle
„ sera richement vétuë, ayant le front
„ ceint d'un bandeau Royal pour repre-
„ senter la Majesté; & derriere la Reine
„ sera la Clemence, la Charité, la Pru-
„ dence & la Vigilance, qui sont des qua-
„ litez dignes de la suite de cette Princesse.

„ Vous sçavez comme chacune de ces
„ figures doit être representée, & c'est de
„ vous que toutes ces choses doivent tirer
„ leur plus grande beauté, tant pour les
„ attitudes differentes, pour la diversité
„ des mouvemens, pour la beauté des airs
„ de têtes, l'expression des visages, l'agen-
„ cement des habits, que pour la riche
„ disposition de tous ces corps, & de leurs
„ differentes parties.

Je

« Je vous ay marqué que Themis pa-
« roîtra tenant le livre des choses futures;
« & parce que cet espace de lieu où elle se-
« ra placée, ne me semble pas assez rempli
« de figures, il seroit à propos qu'elle fût
« accompagnée de la Justice, de la Loy,
« & de la Paix, qu'on dit être ses trois fil-
« les, quoiqu'elle soit souvent prise elle-
« même pour la Justice. Mais je voudrois
« aussi qu'il parût comme elle envoye la
« Paix vers la Reine de Suede, établir le
« repos dans ses Etâts, & l'assûrer d'une
« parfaite tranquilité. Pour cet effet vous
« representeriez une femme vétuë d'un
« habit incarnat, tenant d'une main une
« corne d'abondance, & de l'autre une
« branche d'olivier: il faudroit qu'elle fût
« dans une action qui sembleroit la faire
« descendre vers sa Majesté.
«
« Je ne sçai si je me suis expliqué assez
« nettement dans la description de ces
« Peintures, & si le long recit que j'ai crû
« devoir faire pour en mieux marquer
« toutes les particularitez, ne vous en fera
« point paroître l'ordonnance ou confuse,
« ou remplie de trop d'Ouvrage. Je vous
« dirai néanmoins qu'il me semble, selon
« l'idée que je m'en suis faite, qu'il n'y a
« point de figure qui ne puisse être mise
« chacune en son lieu: car vous sçavez
« que l'excellence de votre Art consiste en

» ce que par le moyen des enfoncemens,
» que la Perspective vous aide à bien re-
» presenter, l'on trouve la place à beau-
» coup de choses qui embarrasseroient, si
» on les mettoit sur un même plan : mais
» comme vous sçavez parfaitement bien
» cette partie d'ordonnance, ainsi que
» toutes les autres, il n'est pas necessaire
» que j'en parle davantage.

» Au milieu de ce Temple seroit la Se-
» pulture du Roi ; & pour faire un Tom-
» beau digne d'un si grand Monarque,
» sans m'arrêter à parler ici des mesures
» qui seroient toûjours proportionnées à
» celles du Bâtiment, je voudrois qu'il
» fût de marbre blanc ; que la forme en
» fût quarrée en maniere de piédestal élevé
» sur trois grandes marches de marbre
» noir : mais qu'entre les marches & la
» base du piédestal, il y eût un quarré aussi
» de marbre noir en forme de Dé, qui ser-
» viroit à relever davantage le piédestal,
» & lui donner plus de grace. Que sur la
» base du piédestal il y eût deux Statuës de
» bronze doré à chaque face du Tom-
» beau, qui en façon de Termes en sup-
» porteroient la corniche. Ces figures re-
» presenteroient les principaux Etats du
» Royaume de Suéde. Elles tiendroient
» comme enchaînées, quelques autres Sta-
» tuës aussi de bronze, ou de marbre blanc,

assises

& sur les Ouvrages des Peintres. 261

" assises à leurs pieds, qui seroient des Pro-
" vinces conquises. Leurs postures pa-
" roîtroient contraintes, comme celles
" des Esclaves que l'on represente ordi-
" nairement.

" Aux faces du piédestal seront quatre
" Bas-reliefs de cuivre, representant quel-
" ques-unes des plus belles actions du feu
" Roi, comme des Villes prises, ou des
" Batailles gagnées, ou bien quelques
" Emblêmes taillez en demi-bosse sur le
" marbre blanc. Sur le haut de ce Tom-
" beau doit être élevé un Trophée de dif-
" ferentes armes, du milieu desquelles &
" & parmi des flâmes d'or sortira un Phœ-
" nix aussi d'or, & dans un drapeau sera
" écrit d'un caractere assez gros, CLARIOR
" RESURGO. A la face qui regarde l'en-
" trée du Temple, sera fait une ouverture
" pour une descente de cave. Il y aura
" une porte dont les jambages & le linteau
" seront de marbre noir. Les deux batans
" ou fermetures seront de bronze, où pa-
" roîtront élevez en bosse plusieurs festons
" faits de branches de Pin, de Cyprès, &
" de Peuplier, arbres lugubres, & consa-
" crez aux funerailles. Aux deux côtez
" de la porte seront assises deux figures de
" marbre blanc, representant les Genies
" des deux principaux Royaumes que pos-
" sedoit le Roi de Suéde; & sur le frontis-
pice

» pice de la porte tombera un grand rou-
» leau de cuivre, où sera écrit l'Epitaphe
» du Roi. Une femme assise doit tenir ce
» rouleau tout déployé. Cette figure de
» femme sera de marbre blanc, couverte
» d'un grand voile, ayant auprès d'elle
» une de ces manieres d'Urnes antiques.
» Sa contenance abbatuë, & l'air de son
» visage triste, la feront assez connoître
» pour la Douleur.

» Pour descendre dans ce Tombeau, il
» y aura plusieurs degrez. La figure en se-
» ra ronde par dedans, la voûte sans or-
» nement, mais faite d'un marbre noir se-
» mé de larmes d'or en bosse, autant plein
» que vuide; & au fond du caveau, vis-
» à-vis la porte, paroîtra la figure du Roi
» couchée sur un lit de repos, aussi de
» marbre noir. Cette figure sera de marbre
» blanc, vétuë d'une cuirasse à l'antique,
» & couverte d'un grand manteau Royal,
» ayant la tête appuyée sur un carreau
» que soûtiendront deux jeunes Enfans
» aussi de marbre blanc, & assez ressem-
» blans par les traits de leurs visages. Ces
» Enfans representeront le Sommeil &
» la Mort. Le premier paroîtra assoupi,
» ayant des aîles au dos, & tenant une
» corne d'abondance d'où sortiront quel-
» ques pavots & une espece de vapeur.
» L'autre sera dans une action éveillée,
foulant

& sur les Ouvrages des Peintres. 263

foulant aux pieds des Sceptres & des "
Couronnes, & tenant à la main un dard, "
pous témoigner son pouvoir. Dans ce "
caveau & sur une maniere de Socle de "
marbre noir qui regneroit tout autour, "
seront assis douze Amours de marbre "
blanc, qui d'une main tiendront cha- "
cun un flambeau éteint & renversé, & "
de l'autre une lampe à l'antique, qui re "
presentant le feu inextinguible que l'on "
mettoit autrefois dans les tombeaux, "
signifiera aussi l'amour des peuples qui "
conserveront à jamais la mémoire d'un "
si grand Prince. "

Encore que je sois assez exact à repre- "
senter toutes les figures des Tableaux, & "
que j'en aye marqué l'ordonnance & la "
disposition ; néanmoins je ne prétends "
pas lier les mains, pour ainsi dire, aux ou- "
vriers, & empêcher qu'ils n'employent "
la force de leur imagination dans une si "
noble entreprise, soit pour augmenter "
les choses qui ne seroient pas assez rem- "
plies, soit pour diminuer celles où l'ex- "
cès apporteroit de la confusion. Je leur "
laisse de plus une liberté entiere d'em- "
bellir le Tombeau, d'ornemens & de "
richesses que je n'ai pas décrites.» "

Pymandre ayant achevé de lire, Il est vrai, dit-il, que voilà le projet d'une entreprise bien grande & bien considerable.
Mais

Mais comme on peut croire que la Reine de Suéde avoit dèflors un deffein plus important, & qu'elle penfoit déjà au changement que l'on a vû depuis, il y a bien apparence que quand on lui auroit propofé un fi grand Ouvrage, elle n'auroit pas fongé à le faire executer. Il auroit fallu employer bien du tems, & faire beaucoup de dépenfe, fuppofé même que l'on eût trouvé fur les lieux, des ouvriers capables d'exécuter un édifice fi magnifique.

On n'auroit pas dû, répartis-je, executer une penfée auffi peu digerée que celle-là fans la rectifier. Comme ce n'étoit qu'une imagination vague, ne croyez pas qu'il n'y eût dans la compofition, des défauts que je pourrois bien vous faire remarquer, fi nous venions un jour à examiner de femblables fujets. Mais pour reprendre mon difcours, je vous dirai que Bourdon, bien éloigné de travailler en ce païs là à de grands Tableaux, il ne fit que quelques Portraits pendant qu'il y demeura; car il ne fut pas long-tems à fon voyage; & ce fut après fon retour qu'il travailla à des Deffeins de tapifferies, & à plufieurs Tableaux pour des Particuliers, & qu'il entreprit de peindre dans l'Ifle de Notre Dame la Galerie de M. le Préfident de Bretonvilliers. Cet Ouvrage eft le plus
grand

& sur les Ouvrages des Peintres. 265
grand qu'il ait fait. Il y a une fraîcheur & une vivacité de couleurs qui surprend d'abord; & pourvû que l'on n'y cherche que les parties de la Peinture dont Bourdon avoit le plus de pratique, l'on connoîtra dans toutes les figures qui remplissent la voûte, & dans les ornemens qui enrichissent le lambris, qu'il fit tous ses efforts, afin que ce fût son chef d'œuvre. Il est vrai aussi que depuis ce tems là, il a fait beaucoup d'autres Ouvrages qui n'en approchent pas; ce qu'on peut attribuer au peu de fonds qu'il avoit fait dans sa jeunesse : car pendant qu'il fut à Rome, il n'eût pas le loisir d'étudier tout ce qui regarde la theorie & la pratique de son Art. Aussi-tôt qu'il y fût arrivé, il eût un differend avec un Peintre nommé De Rieux, qui le menaça de le dénoncer au Saint Office, & de faire connoître qu'il n'étoit pas Catholique; ce qui l'obligea de sortir en diligence des terres du Pape, de crainte d'être arrêté; de sorte que n'ayant fait que passer par Venise, il revint bientôt en France pour travailler en liberté. Mais le besoin de pourvoir à sa subsistance, ne lui donna ni le tems ni le moyen d'étudier assez tout ce qu'un Peintre doit sçavoir : joint à cela que la vivacité de son esprit, la facilité naturelle qu'il avoit à representer toutes sortes de sujets, soit

Tome IV. M *des*

des Histoires, soit des Païsages, dont il étoit très-bien payé, le portoit aisément à ne penser qu'à satisfaire ceux qui se contentoient de ses tableaux en l'état où il les mettoit. Et on a vû même que ses premieres pensées, & ce qu'il finissoit le moins, étoit souvent beaucoup meilleur que les choses qu'il vouloit terminer davantage, parce que d'abord le feu de son imagination lui fournissoit dequoi satisfaire les yeux : mais lorsqu'il tâchoit de bien finir un sujet, il demeuroit court, & ne pouvoit le mettre au point où il eût dû être. Ainsi par un travail peu éclairé, il obscurcissoit plûtôt ses premieres idées qu'il ne les rendoit claires & belles.

C'est ce qu'on a remarqué dans des portraits de sa main : car bien qu'il prît tous les soins possibles à faire une tête achevée, on voyoit que plus il vouloit approcher de la ressemblance, plus il s'en éloignoit, faute de connoître assez les principes de son Art : semblable en cela à plusieurs autres Peintres, qui pour bien peindre une tête, vont cherchant hors de leur sujet, des moyens pour bien exprimer le naturel : au lieu qu'un sçavant homme ne se sert que de la nature même pour en imiter tous les traits, & ne songe à mettre sur sa toile que l'image de ce qu'il voit, sans rapeller dans sa memoire les idées de quel-

quelques autres portraits pour en suivre les manieres, ni croire que par le secours de certaines maximes, & de quelques observations qu'il aura faites sur les Ouvrages d'autres Peintres, il puisse arriver à faire quelque chose de plus parfait que ce que la nature qu'il a presente, lui enseigne elle-même.

C'étoit souvent ce souvenir de quantité de tableaux que Bourdon avoit vûs, & qu'il vouloit imiter, qui affoiblissoit ses Ouvrages. Car qu'un Peintre ait l'esprit plein de plusieurs choses qu'il aura vûës, ou même que son imagination lui fournisse un grand nombre de pensées, s'il n'a assez d'esprit & de jugement pour les bien ordonner, tout son Ouvrage sera rempli de confusion. Il est d'une trop grande abondance de pensées comme d'une populace, dont Tacite dit (1), que n'ayant point de Conducteur, elle est toute tremblante, toute effrayée, & toute étourdie. Et comme l'âge diminuë beaucoup le feu de la jeunesse, & qu'il n'y avoit que ce feu qui brilloit dans ses premiers Ouvrages, on voit que les derniers qu'il a faits, ne sont pas les plus estimez. Pour ceux de sa premiere maniere, il s'en voit quantité que l'on considere. Il y en a à Munich dans le Cabinet du Baron de Mayer, qui tiennent

(1) Vulgus sine Rectore pavidum, socors.

leur place parmi plusieurs autres d'excellens Maîtres. A peine avoit-il achevé le Platfond d'une chambre de l'Apartement bas des Tuileries, lorsqu'il mourut (1) Recteur de l'Académie. Il a laissé des filles qui peignent fort bien de Miniature.

Entre les Peintres de l'Académie qui moururent en ce tems-là, je me souviens de SIMON FRANÇOIS, beaucoup plus connu par sa vertu, & ses bonnes mœurs, que par ses Peintures. Il naquit à Tours l'an 1606. Dès sa jeunesse Dieu lui donna une forte inclination pour la retraite, à quoi il auroit joint l'état de pauvreté en se faisant Capucin, si ses parens ne l'en eussent empêché. Ce refus lui fit former le dessein d'être Peintre, auquel ils ne s'opposerent pas avec moins de violence. Il est vrai que ce n'étoit point une inclination, & une pente naturelle qui le portât à choisir cette profession plûtôt qu'une autre. Ce desir ne lui vint qu'après avoir vû un tableau de la Nativité de Notre-Seigneur, dont il fut si touché qu'il résolut d'apprendre un Art, qui par la force de ses expressions sçavoit frapper le cœur aussi vivement que les yeux. Son pere étoit particuliérement connu du Maréchal de Souvré, qui sçachant les loüables inclinations de ce jeune homme, le prit chez lui, & l'ayant
mené

(1) En Mars 1671.

& sur les Ouvrages des Peintres. 269
mené à Paris, lui fit apprendre à dessiner. L'application avec laquelle il se mit à étudier, le rendit bien-tôt capable de peindre. D'abord il fit des Portraits, & ensuite, par le credit du Maréchal de Souvré, il copia plusieurs des meilleurs tableaux qui fussent à Paris. Après la mort du Maréchal, il trouva un nouveau Protecteur en la personne du Comte de Béthune, qui s'en allant Ambassadeur à Rome, le mena avec lui, & lui procura une pension du Roi. Il y demeura jusqu'en l'année 1638. Mais avant que de quitter l'Italie, il passa à Bologne, où il fit connoissance avec le Guide, qui fit son Portrait. Il s'arrêta aussi à Turin à faire quelques Tableaux. Etant arrivé à Paris dans le tems que la Reine venoit de donner un Dauphin à la France, il fut assez heureux pour être le premier Peintre qui eût l'honneur de faire son Portrait. La Reine en fut si contente, qu'elle lui ordonna de faire un tableau pour mettre auprès de son lit, où elle fut representée en Vierge avec le petit Jesus ressemblant à Monseigneur le Dauphin. Il y travailla aussi-tôt, & son travail auroit eu un favorable succès, sans une rencontre inopinée qui renversa toutes ses esperances. La Reine étoit dans l'impatience d'avoir son tableau; & François l'ayant fait porter à Saint Germain, & mis dans la

M iij cham-

chambre de Monseigneur le Dauphin, une personne de qualité, qui avoit beaucoup d'estime pour François, croyant que le Cardinal de Richelieu qui sçavoit reconnoître le merite de tous les sçavans hommes, récompenseroit plus avantageusement son travail que ne pouvoit alors faire la Reine, lui voulut persuader d'en faire présent à son Eminence; & sur le refus qu'il en fit, lui arracha des mains le tableau, & aussi-tôt le fut presenter au Cardinal, qui le donna à M. de Cinq-Mars, & ce Favori le donna au Roi.

La Reine qui sçût cela bien-tôt après, mais qui ignoroit la violence qu'on avoit faite au Peintre, fut si indignée contre lui, qu'elle n'en voulut plus entendre parler, ni regarder ses Ouvrages.

Le Cardinal de Richelieu lui fit faire quelques tableaux dans un de ses Cabinets. M. de Noyers vouloit aussi le faire travailler pour le Roi: mais la mort du Cardinal, & ensuite celle du Roi, rompirent tous les desseins que François pouvoit avoir faits sur les esperances qu'on lui donnoit. De sorte qu'ayant résolu de quiter la Cour où il avoit eu plus d'applaudissement que de bonne fortune, il se disposa à mener une vie retirée, & en s'occupant paisiblement à son travail, penser en même tems à son salut.

Pour

Pour cela il ne voulut plus faire que des tableaux de dévotion, & quelques portraits de ses plus particuliers amis. Il peignoit avec beaucoup de grace & de douceur. La sainteté des sujets qu'ils choisissoit, & la fraîcheur de son coloris les faisoient rechercher particulierement des personnes pieuses, qui n'ayant pas une grande connoissance de la perfection de la Peinture, ne desirent que des choses agréables. On voit plusieurs de ses Ouvrages dans des Cabinets & dans des Eglises de Paris, comme au grand Autel des Jesuites, à celui de l'Institution des Peres de l'Oratoire, aux Incurables, aux Minimes, & aux Religieuses de la Visitation. Il y en a aussi à Tours en differens endroits.

Ayant dès sa jeunesse vécu avec beaucoup de pieté, il a continué jusques à la fin de ses jours ses mêmes exercices de dévotion qui pouvoient servir d'exemples à de très-parfaits Religieux. Il étoit extrémement sobre, patient dans toutes les afflictions d'esprit & de corps, humble, sincere, charitable aux pauvres, qui le regardoient comme leur Pere; ennemi de toute médisance, & même de toutes paroles vaines & inutiles. Pendant les huit dernieres années de sa vie, il fut affligé de la pierre; & quoique ce mal lui causât des douleurs horribles, il les souffroit avec

M iiij une

une patience incroyable, jufqu'à ce qu'enfin ne pouvant plus y réfifter, il mourut le 22. Mai 1671. Après fa mort on lui tira du corps une pierre pefant feize onzes. Il fut enterré dans le Cimetiere des pauvres de Saint Sulpice, comme il l'avoit ordonné lui-même par un fentiment d'humilité, & un amour tout particulier qu'il avoit toûjours eu pour la pauvreté de Jefus-Chrift.

Nocret, qui étoit de Lorraine, & difciple du Clerc, dont je crois vous avoir parlé, peignoit d'une maniere fraîche & agréable. Il avoit long-tems travaillé en Italie à faire des Portraits. Quoique ce fût fon principal talent, vous avez vû qu'il a fait neanmoins d'affez grands Ouvrages à Saint Cloud dans la Maifon de Monfieur, & aux Tuileries dans l'Apartement de la Reine, où il a reprefenté cette Princeffe en divers endroits fous la figure de Minerve. Il étoit Recteur de l'Académie, lorfqu'il mourut en 1672.

Ce fut dans la même année que mourut Monfieur le Chancelier Seguier. L'Académie Royale de Peinture & de Sculpture, qui depuis plufieurs années l'avoit toûjours confideré comme fon Pere & fon Protecteur, n'ayant pû fouffrir la perte de ce grand homme fans en reffentir une douleur extrême, réfolut de lui faire un Ser-

Service autant solennel qu'il seroit en sa puissance. Comme il me semble que vous n'étiez pas alors à Paris, je vous ferai, si vous le desirez, une relation de ce qui se passa dans les honneurs funébres que l'Académie crût devoir rendre à la mémoire de son illustre Protecteur, pourvû qu'un discours qui sera peut-être un peu long, ne vous soit pas ennuyeux.

Au contraire, dit aussi-tôt Pymandre, je serai bien aise d'apprendre de vous quel fut le succès de cette ceremonie.

L'Academie, repris-je, ayant choisi l'Eglise des Reverends Peres de l'Oratoire de la ruë Saint Honoré comme la plus commode pour élever une Representation funebre, & M. le Brun Premier Peintre du Roi, en ayant fourni le principal Dessein, plusieurs des autres Peintres & Sculpteurs de l'Académie contribuérent par leurs differens Ouvrages, à mettre cette Eglise en l'état que je vai décrire.

Au milieu de la Nef paroissoit le Tombeau, & ce qu'on appelle Catafalque.

La base de tout ce Tombeau étoit un grand Zocle de marbre blanc & noir, de figure quarrée, mais plus long que large, sur lequel s'élevoient six degrez garnis d'une infinité de lumieres. Sur ce Zocle, & dans ses angles, il y avoit quatre piédestaux de marbre noir. Dans le tym-

pan de chacune de leurs faces étoient les armes de M. le Chancelier, & au-dessus quatre figures de Mort assises. Elles tenoient d'une main les masses qu'on porte ordinairement devant les Chanceliers de France, mais veritablement brisées par le haut qui étoit environné de Cyprès, & se terminoit en une torche ardente. De l'autre main elles soûtenoient les marques des Dignitez dont le défunt a été honoré pendant sa vie.

Elles étoient couvertes de grands manteaux, qui leur donnant plus de Majesté, servoient en même tems à cacher une partie du squelette, qui eût été un objet trop affreux & desagreable à voir.

Entre ces figures, mais plus bas, étoient quatre autres figures de femmes assises & dans une contenance abbatuë & toute desolée. Elles representoient l'Eloquence, la Poësie, la Peinture, & la Sculpture; & dans les faces des piédestaux sur lesquels elles étoient posées, on avoit écrit en lettres d'or, sçavoir au-dessous de l'Eloquence, ces paroles,

DEFICIT INGENIUM.

Au-dessous de la Poësie, ARS MIHI NON TANTI EST, VALEAS MEA TIBIA.

Au-dessous de la Peinture, ET CEDENT ARTI TRISTIA FATA MEÆ.

Et sous la Sculpture, ET AFFLICTIO SPIRAT REVERENTIA.

Sur le plus haut des degrez & sur les quatre angles paroissoient quatre autres figures de femmes debout, & dans une action triste & déplorée. Leurs habits étoient semez d'Etoiles d'or. Elles representoient la Justice, la Science, la Fidelité & la Pieté. D'une main elles tenoient les marques qui les font connoître, & de l'autre elles soûtenoient au-dessus de leurs têtes un Zocle de marbre noir. Sur ce Zocle étoit un Tombeau de porphire travaillé d'une maniere antique & sçavante, enrichi dans tous ses angles de têtes de Mort avec des aîles, & d'autres ornemens de marbre blanc & de bronze doré.

Au-dessus de ce Tombeau étoit la representation dont l'on a accoûtumé de couvrir les corps des défunts lorsqu'ils sont exposez à l'Eglise, c'est à-dire un grand Poële de velours noir, traversé d'une croix de toile d'argent, enrichi des armes du défunt, & rebordé d'Hermine.

Cette representation étoit sous un dais aussi de velours noir. Au-dessus de ce funeste appareil paroissoit une grande Pyramide dont la base avoit une étenduë égale à celle du Catafalque, & formoit une espece de corniche proportionnée à son exhaussement.

Cette Pyramide couverte d'Etoiles d'or, & chaque Etoile garnie d'un cierge de cire blanche, étoit soûtenuë en l'air par quatre figures de jeunes hommes, ayant des aîles au dos, & qui portoient les marques qu'on donne à l'Eloquence, à la Poësie, à la Peinture & à la Sculpture.

Ces mêmes figures soûtenoient aussi un grand pavillon noir semé d'Etoiles d'or, & de larmes d'argent, qui sortoit de dessous une large campane dont la base de la Pyramide étoit couronnée. Cette campane étoit ornée de têtes de Belier d'argent; & au lieu de houpes qui sont attachées aux extrémitez des campanes ordinaires, il y avoit à celle-ci des larmes d'argent.

Au haut de la Pyramide paroissoit une Urne de bronze doré, d'où sembloit sortir de la flâme & de la fumée, & au-dessus une figure de femme soûtenuë en l'air par de grandes aîles qu'elle avoit au dos. Elle étoit couronnée d'Etoiles aussi d'or, & vétuë d'un grand manteau semé d'Etoiles. D'une main elle tenoit un Sceptre, & de l'autre un Bouclier environné d'Etoiles, sur lequel étoit le nom de M. le Chancelier en lettres d'or.

Vous sçavez que dans toutes sortes d'Ouvrages la disposition est une des principales parties, & celle où l'on reconnoît d'abord la force d'esprit, & le jugement

de

de ceux qui en font les Auteurs. Dans l'Ouvrage dont je parle, la difpofition étoit d'autant plus digne de confideration que toutes chofes y gardoient entr-elles une jufte proportion, & que non feulement de toutes les differentes parties qu'on y voyoit, il s'en formoit un beau tout, mais encore à caufe du rapport qu'il y avoit entre ce Tombeau & le lieu où il étoit élevé: car quoique l'Eglife fût remplie de cet appareil funebre, elle ne fe trouvoit point neanmoins embarraffée par la quantité des figures, qui étoient difpofées de maniere qu'elles n'empêchoient point que du bas de la Nef tout le peuple ne pût voir jufques fur l'Autel.

Outre que cette difpofition de figures contribuoit infiniment à la belle ordonnance de ce Maufolée, & à la commodité des fpectateurs, elle convenoit encore plus parfaitement à l'expreffion de tout le fujet, qui eft une des chofes que l'on doit davantage confiderer dans de pareilles rencontres. Car les quatre figures de femmes qui reprefentoient l'Eloquence, la Poëfie, la Peinture & la Sculpture, n'avoient été placées au-deffous de toutes les autres que pour marquer davantage les effets de la douleur & de la triftesse, qui abattent de telle forte les perfonnes qui en font fortement touchées, qu'elles ne trouvent
point

point de lieu assez bas où elles puissent descendre, la première impression qu'une extrême douleur fait sur les hommes, étant de les humilier, & comme les anéantire. C'est ce qui paroissoit parfaitement bien dans ces quatre figures, qu'on n'avoit representées de la sorte que pour marquer la douleur des deux celebres Académies dont M. le Chancelier étoit Protecteur.

On voyoit l'Eloquence au pied du tombeau, se serrant les genoux de ses mains, élevant les yeux au Ciel, comme si elle eût perdu l'usage de la voix, & ne lui restant plus que des soupirs pour exprimer son affliction.

La Poësie qui étoit à l'un des côtez, avoit les yeux baissez, la tête appuyée sur une de ses mains, & à ses pieds un Systre qu'elle abandonne dans l'excès de sa douleur.

La Peinture étoit en face de l'Autel, abbatuë, & comme sans aucun sentiment. Elle tenoit une palete & des pinceaux dont il sembloit qu'elle n'eût plus la force de se servir.

De l'autre côté étoi la Sculpture. Elle avoit auprès d'Elle un Buste de Monsieur le Chancelier qui étoit l'objet de son travail. Mais comme si la lumiere du jour lui eût été funeste, elle étoit toute couverte de son manteau, & à peine pouvoit-on

voir

voir son visage. Cependant quelque caché qu'il fût, l'on y apperçevoit & beaucoup de douleur, & beaucoup de tristesse.

Les figures de Mort qui étoient sur les quatre piédestaux, n'étoient pas dans de semblables actions : elles paroissoient comme triomphantes. Leur contenance étoit fiere, & le grand manteau qui les couvroit, tenoit quelque chose de ceux dont les Empereurs Romains se paroient aux jours de leurs triomphes. Aussi avoient-elles comme eux la tête couronnée de laurier, & pour marque de leur victoire, portoient, comme j'ai dit, les dépoüilles de celui qu'elles avoient surmonté. Car il y en avoit une qui tenoit le Mortier de Chancelier, l'autre une Couronne de Duc, la troisiéme avoit sous ses pieds la cassette des Sceaux, & la quatriéme portoit à la main une table où étoit écrit le nom & l'âge de feu Monsieur le Chancelier, au-dessous des noms de ses Ayeux. C'étoit une espece de leçon à tous les assistans pour les faire souvenir qu'il n'y a rien sur la terre qui ne soit soumis à l'empire de la Mort ; que la noblesse du Sang, les grandeurs, les plus hauts emplois, & les dignitez les plus élevées sont de sa dépendance comme les moindres fortunes ; que toutes choses passent & succedent les unes aux autres.

Mon-

Monsieur le Chancelier a succedé à ses peres, & il est passé comme eux. Son âge de 84. ans marqué comme une chose considerable au-dessous de son nom, n'étoit que pour montrer qu'à quelque âge qu'on puisse arriver, il faut tomber entre les mains de la Mort; que la plus longue vie se termine comme la plus courte; que la longueur de nos jours est l'Eternité, & qu'il n'y a rien de long que ce qui est éternel, selon le langage de l'Ecriture.

Ces Masses brisées, & dont on voyoit une partie aux pieds de la Mort, étoient-là pour marquer encore plus particulierement qu'elle fait ce qu'elle peut, afin qu'il ne reste rien de toutes les grandeurs & de toutes les dignitez que les hommes ont possedées. Cependant quelque effort qu'elle employe pour établir un pouvoir si absolu, elle ne peut toutefois l'étendre que sur les biens de la fortune, principalement à l'égard des grands personnages qui se sont distinguez des autres hommes par des vertus & des qualitez extraordinaires. Et c'est ce qu'on avoit representé par les quatre principales vertus que Monsieur le Chancelier possedoit, lesquelles s'élevant au-dessus de la Mort, élevent en même tems son corps, & ne souffrent pas qu'elle en triomphe, comme elle semble faire de ses grandeurs temporelles.

Ces jeunes hommes representez comme des Anges avec des aîles au dos, & qui sembloient soûtenir la Pyramide de feu & de lumiere dont tout le Monument étoit couvert, marquoient, ainsi que j'ai déjà dit, les Génies de l'Eloquence, de la Poësie, de la Peinture & de la Sculpture assises au pied du Tombeau comme mourantes & outrées de douleur. Car bien que d'ordinaire les figures allegoriques, telles qu'étoient celles de ces quatre Arts, soient faites pour representer toutes ensemble les Arts & le Génie de ceux qui travaillent, l'on peut aussi sous des figures particulieres, distinguer les Sciences & les Arts d'avec les Génies des hommes sçavans. C'est ainsi que les Anciens en ont usé, lorsqu'ils ont representé des Villes, des Provinces, & d'autres choses semblables, comme on peut voir par plusieurs de leurs Médailles, où dans les unes la ville de Rome est figurée d'une maniere, & dans les autres le Génie du peuple Romain est representé d'une autre sorte.

C'est pourquoi ceux qui avoient donné leurs soins à la composition de tout cet ouvrage, ayant cru que si par les figures des femmes qui étoient au bas du Tombeau, l'on pouvoit bien representer l'Académie de l'Eloquence, & celle des Peintres & des Sculpteurs accablez de douleur

par

par la mort de leur illustre Protecteur, l'on pouvoit bien aussi par ces autres figures des jeunes hommes qui avoient des ailes, marquer les Génies de ces sçavans hommes, qui par la force de leur esprit travaillent à élever un Monument éternel à la mémoire de leur Bienfaiteur. Et c'est ce qu'on avoit prétendu figurer par cette Pyramide toute de feu & élevée en l'air, où premierement on vouloit faire voir par cette élevation, que leur reconnoissance est toute spirituelle, c'est-à-dire, encore plus grande par les sentimens de leur ame que par les actions exterieures de leurs corps. Secondement, par la lumiere & le feu, marquer l'ardeur de l'amour qui les enflamme. Et en troisiéme lieu, par cette figure pyramidale, symbole de l'Eternité, signifier que leur reconnoissance & leur amour n'auroient point de fin.

Au plus haut de la Pyramide étoit l'Urne dont j'ai parlé, & de laquelle sortoit une flamme, qui est toûjours hierogliphe de la Vertu qui éleve les hommes au Ciel. On voyoit au-dessus de cette flamme une figure representant l'Immortalité, qui en s'élevant emporte avec elle le nom de Monsieur le Chancelier, écrit sur le bouclier qu'elle tient.

L'Eglise toute tenduë de noir, & qui n'avoit de lumiere que celle d'une infinité

de

& sur les Ouvrages des Peintres. 283

de cierges allumez, paroissoit bien un lieu de tristesse & de douleur. Il n'y avoit point d'endroit où les armes du défunt ne fussent attachées comme autant de Trophées que la Mort avoit arborez pour marque de sa victoire. La frise qui regne autour de l'Eglise, avoit pour ornement les piéces qui composent les armes de Mr le Chancelier. Sur la corniche du Chœur il y avoit des figures de Mort qui tenoient les instrumens qui servoient aux Funerailles & aux Pompes funebres; & sur la corniche de la Nef, au lieu de plaques & de chandeliers pour porter les cierges, on avoit mis des horloges de sable avec des aîles & des étoiles d'or entre deux.

Mais comme l'intention de ceux qui avoient conduit cet ouvrage, étoit de representer une diversité d'actions dans toutes les figures, pour rendre le sujet plus grand & plus ingenieux, on voyoit que si d'un côté la Mort faisoit montre de son pouvoir, & sembloit triompher des dignitez de Monsieur le Chancelier, les Sciences & les Arts s'empressoient aussi à relever la gloire de ce digne Ministre.

Pour cela sur l'arcade qui fait l'ouverture du Chœur, on avoit peint au naturel deux figures de femmes, qui representoient la Peinture & la Sculpture. Elles étoient toutes éplorées, & comme surprises.

ses au bruit de la mort de Monsieur le Chancelier, que deux figures de Mort sembloient leur annoncer avec des trompettes qu'elles tenoient à la bouche. Les deux femmes étoient accompagnées de plusieurs petits enfans, qui étoient comme les Amours de la Peinture & de la Sculpture. Et au-dessous de ce tableau étoit écrit en lettres d'or sur une table de marbre noir :

QUID SPECTAS, GALLIA?
NON HOMINIS MAUSOLEUM EST,
SED VIRTUTIS TROPHÆUM;
NE MORTUUM CREDAS, CUJUS IN AUGUSTSSIMO
REGIS PECTORE FELIX MEMORIA ASSERVATUR ET VIGET.
HIC VIR, HIC EST ILLUSTRISSIMUS PETRUS SEGUERIUS,
QUI IN PURPURA NATUS, IN THEMIDIS SINU EDUCATUS,
QUADRAGINTA FERME ANNIS GALLIARUM CANCELLARIUS,
REGNIQUE INDEFESSUS ADMINISTER FUIT.
MAGNIFICENTISSIMO LIBERALIUM DISCIPLINARUM PROTECTORI,
NOBILES IN ARTE PINGENDI ET SCULPENDI MAGISTRI
PIISSIMÆ GRATITUDINIS MONUMENTUM HOC FECERE.
M. DC. LXXII.

C'étoit par cet éloge que les Sciences paroissoient comme s'opposer aux insultes de la Mort, & qu'ensuite on voyoit les Amours de la Peinture qui s'efforçoient de leur côté à relever le nom & la mémoire de leur Protecteur dans ce même lieu où les grandeurs sembloient comme renversées. Car tout autour de l'Eglise, ils étoient occupez à soûtenir son Nom & ses Armes qui pendoient en forme de festons avec des Devises faites à l'honneur du défunt, & qui avoient rapport au sujet representé dans les tableaux qu'elles accompagnoient.

Ces tableaux étoient peints en maniere de bas-reliefs, ébauchez seulement avec une seule couleur, & faits avec précipitation, comme si les Amours des Arts les eussent seulement tracez & relevez d'or pour les rendre plus durables. Les principales actions de Monsieur le Chancelier étoient si bien exprimées dans chacun de ces ouvrages, que malgré la Mort même qui présidoit en ce lieu, on croyoit voir encore vivant, celui dont on celebroit les funerailles.

Dans le premier de ces tableaux, Monsieur Seguier paroissoit fort jeune; & avoit auprès de lui trois figures de femmes, qui par les marques qu'on leur avoit données, representoient les trois differens états dans lesquels

lesquels il pouvoit alors s'engager. Celle qui étoit vétuë d'une longue robbe, & qui d'une main portoit un petit Temple, figuroit l'Etat Ecclesiastique. L'autre, qui étoit armée comme une Pallas, representoit celui des Armes. Et la troisiéme, qui tenoit des Balances & une Epée, se faisoit assez connoître pour la Justice.

Au-dessus de ces figures il y en avoit une autre assise sur des nuages, ayant sur sa tête une Colombe. Elle sembloit faire déterminer Monsieur le Chancelier à prendre le parti de la Justice, qui lui presentoit son Epée & ses Balances pour en être comme le dépositaire. Par cette femme qui étoit ainsi sur des nuages, on avoit voulu marquer la Grace divine qui dès l'année 1608. le fit resoudre à embrasser une profession dont il s'est acquité si dignement ; ce qui étoit expliqué au bas du tableau par cet écrit :

DUBITANTI SEGUERIO QUOD VITÆ GENUS AD MAJOREM DEI GLORIAM ET REIPUBLICÆ BONUM AMPLECTERETUR, AN MILITIAM ARMATAM, AN TOGATAM, AN VERO SACRAM, GRATIA DIVINA AD JUSTITIÆ TEMPLUM VIAM OSTENDIT.

Les deux Devises qui accompagnoient ce tableau, & qui étoient mêlées avec les chifres

& sur les Ouvrages des Peintres. 287.
chifres & les armes du défunt, avoient pour corps; l'une, un jeune Aiglon qui sort de son aire pour voler vers le Soleil, & pour ame ces paroles :

(1) ARDUA PRIMA VIA EST.

L'autre, un petit Agneau qui suit de loin un troupeau de Moutons, avec ces mots de Juvenal (2) :

PATRUM VESTIGIA DUCUNT.

Dans le second tableau on voyoit M. le Chancelier, qui après avoir dignement exercé la Charge de Conseiller au Parlement de Paris, & s'être heureusement acquité des Commissions extraordinaires où le Roi l'employa, comme celle qu'il eût en Guyenne en 1616. fut reçû en survivance dans la Charge de Président à Mortier, au lieu de M^{re} Antoine Seguier son oncle, qu'on voyoit aussi peint, & presentant son Neveu à la Cour de Parlement, assemblée dans la Grand'Chambre du Palais, de la maniere que cela se passa en 1624. Ce qui étoit encore expliqué au bas du tableau par ces paroles :

POST ALIQUOS IN SUPREMO SENATU
EX-

(1) Ovid. Metamorph. L. 2. (2) Sat. 14.

EXACTOS ANNOS, MISSUS PETRUS A REGE IN AQUITANIAM DELEGATUS, ANNO SCILICET M. DCXVI. DEINDE AD MUNUS PRÆSIDIS INFULATI IN EODEM SENATU PROMOVETUR IN LOCUM ANTONII AMANTISSIMI PATRUI, POST OBITUM IPSI SUCCESSURUS.

Les Devises qui avoient rapport à ce sujet, étoient ; sçavoir, la premiere, un Rejeton qui repousse au pied d'un arbre demi-mort, avec ces mots :

(1) SIC ALIUM EX ALIO.

La seconde, un Cadran au Soleil, & pour ame ces paroles :

LEX MIHI LUX.

Dans le troisiéme tableau Monsieur le Chancelier étoit representé comme il présidoit dans la Chambre de la Tournelle au milieu de tous les Conseillers. Devant lui paroissoit d'un côté un Criminel condamné au supplice ; de l'autre, un Innocent faussement accusé, auquel on ôte les fers des pieds & des mains. Ces paroles étoient au bas du tableau :

IN CAPITALIUM DISQUISITIONUM CAMERA

(1) Stat. Theb. lib. 6.

& sur les Ouvrages des Peintres. 289

MERA PRÆSES, INNOCENTES BENIGNIS-
SIME FOVET, ET IN LIBERTATEM ASSE-
RIT; SCELESTOS VERO GRAVIBUS POENIS
ADDICIT, SEVERITATEM UT DECEBAT,
MANSUETUDINE TEMPERANS.

Les Devises qui accompagnoient cette Peinture, avoient pour corps; l'une, un Niveau dressé en forme de chevron rompu, qui est une piéce des armes de feu M. le Chancelier, & pour ame :

RECTUM DISCERNIT.

Et l'autre, une Horloge avec son balancier & ses poids; & ces paroles :

(1) ALIOS QUOD MONET, IPSE FACIT.

Dans le quatriéme tableau l'on voyoit le Roi Loüis XIII. assis, & proche de lui le Cardinal de Richelieu debout, avec plusieurs Seigneurs & Officiers de Sa Majesté. Devant le Roi étoit Monsieur le Chancelier, ayant auprès de lui Mercure le Dieu de l'Eloquence, que le Peintre avoit ainsi représenté pour marquer l'Eloquence de ce grand homme, laquelle parut avec un heureux succès, lorsqu'en l'année 1632. quelques Cours Souverai-

Tome IV. N nes

(1) Ovid. Fast.

nes ayant été calomnieusement accusées de ne vouloir pas obéir aux ordres du Roi, il alla à Nancy, où Sa Majesté étoit alors; & là, par la force & la douceur de ses paroles, il effaça de l'esprit du Roi les mauvaises impressions qu'on lui avoit fait concevoir contre le Parlement de Paris; ce qui étoit ainsi expliqué au bas du tableau.

In Nanceo Castro quo a Rege cum pluribus aliis Collegis evocatus fuerat, calumniam quam maligni obtrectatores Supremæ Curiæ impegerant, quasi illa regiis Mandatis obstiterit apud benignum Principem suavissima eloquentiæ vi feliciter diluit.

Les Devises faites sur ce sujet, étoient; l'une, une Horloge avec ses poids, & le marteau levé pour fraper sur le timbre, avec ces mots:

(1) Dictaque pondus habent.

L'autre, une balance en équilibre, & pour ame ces paroles tirées des Proverbes:

Lex in lingua ejus.

Le

(1) Ovid. 1. Fast.

Le cinquiéme tableau representoit encore le Roi Louis XIII. assis au bout d'une table, & mettant les Sceaux entre les mains de Monsieur le Chancelier, derriere lequel il y avoit deux figures de femmes; l'une, tenant des balances & une épée, pour representer la Justice; & l'autre, vétuë & armée comme Minerve, pour figurer le sçavoir de ce grand homme, qui par sa prudente conduite dans les Négociations les plus importantes, & par son intégrité à rendre la Justice, fut élevé à cette haute Dignité en l'année 1633. Au bas de cette Peinture étoient ces paroles :

Rex Justus Ludovicus XIII. probatæ multis in negotiis prudentiæ et integritati Sacrum Sigillum committit.

La premiere Devise de ce tableau avoit pour corps l'Agneau de l'Apocalipse sur le livre fermé des sept Sceaux, & pour ame ces paroles de Virgile :

(1) Mihi fas sacrata resolvere Jura.

La seconde étoit un Miroir opposé au Soleil, & dont il representoit l'image, & allumoit

(1) 2. Æneid.

allumoit en même tems du feu au point de son foyer, avec ces paroles:

(2) Non species tantum,

sed ipsa Potentia.

Dans le sixiéme tableau l'on voyoit comme Monsieur le Chancelier entrant dans la Ville de Roüen, les Eschevins lui appórterent les clefs à la porte, lorsqu'en l'année 1639. il alla dans la Normandie', où il pacifia les troules, & mit le calme dans cette Province par sa prudence, sans se servir de la force des Armes, ni des Troupes que le Colonel Gassion condui- soit sous son autorité; ce qui étoit marqué par ces paroles écrites au bas :

Seditionum tumultus in Neustria extinguit, non tam armorum vi, quam consilio et prudentia : in hac expeditione Copiarum Dux Gassio, ab illo tesseram Poscit. Rothoma- genses Scabini claves Urbis et obse- quium offerunt.

La premiere Devise de ce tableau avoit pour corps un foudre en l'air, avec ces mots :

(1) Jo-

(1) Man. lib. 1.

(1) Jove missus ab ipso.

La seconde étoit un Arc-en-Ciel : avec ces paroles :

Lucem influxusque benignos.

Après la mort du Cardinal de Richelieu, qui arriva en 1642. l'Académie Françoise se voyant privée de son Protecteur, jetta les yeux sur Monsieur le Chancelier pour remplir une place que ce grand Cardinal avoit tenu à honneur de posseder. Comme il eût pris la Protection de cette illustre Compagnie, il voulut que sa maison fût le lieu ordinaire des assemblées de ces sçavans hommes; où présidant à leur tête, il ne paroissoit pas moins élevé au-dessus de tous par son éloquence & son grand sçavoir, que par l'éclat des hautes Dignitez dont il étoit revêtu. Le septiéme tableau le faisoit voir au milieu de cette celebre Assemblée remplie de personnes de differentes conditions, mais toutes éminentes en doctrine. Au haut du tableau étoit l'Eloquence sous la figure d'une belle femme tenant un Caducée, & assise sur des nuages. Ces paroles latines étoient écrites au-dessous du quadre :

Qui

(1) Virg. Æneid. 4.

QUI MAGNO RICHELIO IN OMNIBUS SUCCEDERET DIGNISSIMUS, POST EJUS OBITUM CLARISSIMÆ LITTERARUM ACADEMIÆ PROTECTOR ELIGITUR, ET INTER ERUDITOS LONGE ERUDITISSIMUS PRÆSIDET.

Les deux Devises qui accompagnoient ce sujet, étoient; sçavoir, la premiere, le Roi des Abeilles avec son essaim, & ces paroles:

(1) EXERCET SUB SOLE.

Et la seconde, un Niveau avec un grand bâtiment non encore achevé, & pour ame ces mots de Virgile, Georg. 3.

(2) TE SINE NIL ALTUM MENS INCHOAT.

Le huitiéme tableau representoit le feu Roi au lit de la mort, qui recommende Monseigneur le Dauphin & son Etat à ce fidéle Ministre. La Reine paroissoit assise auprès le lit du Roi, tenant devant elle Monseigneur le Dauphin. Monsieur le Chancelier étoit debout, qui recevoit les dernieres volontez du Roi. Ces paroles latines étoient au bas du tableau:

IN

(1) Virg. Georg. (2) Virg. Georg.

IN EXTREMIS AGENS REX LUD. XIII.
FIDISSIMO MINISTRO CARISSIMUM FI-
LIUM. REGNUMQUE COMMENDAT, JU-
BETQUE SUPREMÆ VOLUNTATIS EDICTO,
UT AD SANCTIORA REGIMINIS CONCILIA
ADMITTATUR.

L'une des Devises qui étoient au côté de ce tableau avoit pour corps le Phosphore, ou l'étoile du matin auprès du Soleil, & pour ame ces paroles :

(1) PRÆFICITUR LATERI CUSTOS.

Le corps de l'autre Devise étoit une main qui fixoit un compas pour former un cercle, avec ces mots :

(2) REGET ÆQUUS ET ORBEM.

Dans le neuviéme tableau, pour representer le soin que Monsieur le Chancelier a eu de conserver les droits & les privileges de l'Eglise Gallicane, & empêcher que la Foi Orthodoxe ne reçût aucune atteinte, il étoit peint debout, donnant des Lettres du Roi aux Evêques de France pour se servir de l'autorité Royale dans les occasions où ils en avoient besoin. Derrie-

(1) Claudian. (2) Horat lib. 1. Od. 12.

re sa chaise, la Religion & le zele étoient representez par deux figures allegoriques.

Les paroles écrites au bas de cet ouvrage, étoient:

ORTHODOXAM FIDEM MAGNO ANIMO TUETUR; ECCLESIÆ JURA ET PRIVILEGIA IN OMNIBUS SALVA ESSE PRÆCIPIT; PRO ARIS ET SACRIS PUGNARE SEMPER PARATUS.

Pour Devise, la premiere étoit un Autel, dont les quatre cornes étoient ornées de quatre têtes de belier, & la base soûtenuë aussi de quatre pieds de belier. Sur l'Autel étoit un belier avec ces mots:

(1) ARIS IMPONIT HONOREM.

La seconde avoit pour corps un belier au Ciel, qui est le Signe de l'Equinoxe, avec ces mots:

ET COELO SERVAT SUA JURA.

Pour marquer ce qui se passa en l'année 1650. lorsque pendant les troubles de nos guerres, on ôta les Sceaux à Monsieur le Chancelier, on avoit peint dans le dixiéme tableau ce Ministre assis au bout d'une

(1) Virg. Æn. 1.

ne table, & comme travaillant dans son cabinet. Au-dessus de lui étoit la Discorde représentée avec un visage affreux, tenant d'une main un flambeau allumé, & de l'autre la cassette des Sceaux qu'elle emportoit. Tout ce qui étoit sur la table, paroissoit en confusion, & renversé; & l'on voyoit seulement derriere Monsieur le Chancelier le Zele & la Fidelité qui demeuroient fermes auprès de lui, & qui en ont toûjours été inséparables. L'explication de ce tableau étoit conçûë en ces termes:

ECCE UT ILLI INTER CIVILES MOTUS ANIMSA DISCORDIA REGIA SIGILLA DUABUS VICIBUS VIOLENTER ABSTULIT.

Les deux Devises que l'on avoit faites pour accompagner ce tableau, avoient rapport au malheur de ces fâcheux tems, & à la fermeté inébranlable de Monsieur le Chancelier.

La premiere avoit pour corps une ruche renversée avec des abeilles dispersées & armées les unes contre les autres, & pour ame ces paroles:

(1) PERIIT REVERENTIA REGIS.

Et

(1) Stac. lib. 10 Theb.

IX. *Entretien sur les Vies*

Et la seconde un Dé, qui est toûjours ferme & solide, de quelque côté qu'il tombe, avec ces paroles:

(1) AD DUBIOS CASUS.

L'onziéme tableau faisoit voir Monsieur le Chancelier assis dans son cabinet, & accompagné des mêmes vertus qui paroissoient dans le sujet précedent. Au-dessus de lui, il y avoit sur des nuages trois figures representant l'Autorité Royale, suivie de la Justice & du bon Génie de la France, qui lui rapportoient les *Sceaux* que la Discorde lui avoit enlevez; ce qui étoit expliqué au bas du tableau en ces termes:

SED POSTMODUM AUTHORITAS REGIA SIMUL ET JUSTITIA, COMITANTE BONO GALLIARUM GENIO, AD IPSUM NEC POSCENTEM, NEQUE ETIAM SCIENTEM, RETULERE.

Les deux Devises avoient un heureux rapport au sujet de cette Peinture. Le corps de la premiere étoit le Soleil qui s'éleve au Signe du belier pour recommencer l'année, avec ces mots:

(1) PRÆ-

(1) Horat. Sat. 2.

& sur les Ouvrages des Peintres. 299

(1) Præscripta ad munia.

Et la seconde étoit une Montre que l'on monte avec la clef, & ces paroles :

Secundi usque laboribus.

L'on sçait l'amour que Monsieur le Chancelier a toûjours eu pour les Lettres, & l'estime qu'il faisoit de tous les hommes sçavans, jusques à dépenser des sommes considerables pour faire étudier plusieurs jeunes hommes dans toutes sortes d'Arts & de Sciences, & même contribuer à élever à de plus hautes Charges ceux qu'il reconnoissoit dignes de les posseder. Comme ces nobles inclinations relevoient en lui l'éclat de ses autres vertus, on les avoit representées dans le douziéme tableau, où cet homme extraordinaire étoit peint assis au bout d'une table chargée de bourses, & environnée de ses domestiques tenant des sacs d'argent qu'il distribuoit lui-même à plusieurs Religieux de differens Ordres pour poursuivre leurs études, & avoir des livres qui leur étoient necessaires. Ces paroles latines exprimoient le sujet de cette Peinture.

Toto vitæ tempore Litteratos, Do-

(1) Horat. Sat. 2.

DOCTOSQUE VIROS PRÆMIIS EXORNAT, AD EXIMIAS DIGNITATES PROMOVET : SI QUOS AGNOSCIT ACUTI INGENII BONÆQUE INDOLIS RELIGIOSOS ADOLESCENTES, ILLIS ANNUAM ALIMONIAM LIBROSQUE AD STUDIA LIBERALITER SUPPEDITAT.

La premiere Devise qui accompagnoit ce tableau, étoit une Grenade ouverte, & pleine des grains qu'elle envelope de son écorce, avec ces paroles :

(1) PRÆSIDIUM ET DULCE DECUS.

Et l'autre, le Signe du Belier dans le Zodiaque, avec ces mots :

TEMPORA LÆTA REDUCIT.

Les bordures de tous ces tableaux avoient pour ornemens, des têtes de Mort, des Hiboux, & des Chauve-souris, oiseaux lugubres, & qui suivent les funerailles. Les têtes de Mort étoient aux côtez de la bordure, & les Hiboux tout en haut, dont les aîles déployées soûtenoient les unes un mortier, & les autres une couronne Ducale. Au bas du tableau, il y avoit une Chauve-souris, qui avoit aussi les aîles étenduës, & qui dans son bec

(1) Horat. Od. 1.

bec tenoit un rouleau en forme de cartouche, où étoient les Inscriptions que j'ai rapportées.

Ces douze tableaux étoient rangez des deux côtez de l'Eglise au-dessous de la corniche, entremêlées d'Armes, de Chifres, & des Devises dont j'ai parlé.

Au bas de l'Eglise, & en face de l'Autel, il y avoit un autre tableau travaillé de la même maniere que les précedens, mais plus grand, & disposé d'une autre sorte. Pour faire connoître qu'en l'année 1661. après la mort du Cardinal Mazarin, Monsieur le Chancelier reçût l'Académie Royale de Peinture & de Sculpture en sa protection, & la gratifia des Privileges qu'il avoit obtenus du Roi en leur faveur; on avoit écrit comme sur une table :

EMINENTISSIMO IULIO MAZARINO E VIVIS SUBLATO, PICTORUM ET SCULPTORUM SCHOLAM IN SUÆ PROTECTIONIS SINUM RECIPIT, MULTAQUE IPSI A REGE PRIVILEGIA IMPETRAT.

Il y avoit autour de cete Inscription plusieurs figures soûtenuës sur des nuages. Les deux principales étoient assises au haut; l'une représentoit l'Académie, & l'autre la Gratitude, qui tenoient le Portrait de Mon-

Monsieur le Chancelier. Au-dessous & plus bas étoit d'un côté la Mort comme enchaînée par des petits Amours ; & de l'autre côté, le Tems sous la figure d'un vieillard, auquel d'autres Amours arrachoient les aîles. Cette composition de figures qui servoient d'ornement à l'Inscription, avoit un sens misterieux : car par celles qui tenoient le Portrait de Monsieur le Chancelier, on vouloit faire connoître que l'Académie auroit toûjours devant les yeux l'image de ce grand homme, pour conserver le souvenir des graces qu'elle en avoit reçûës, & en donne à jamais des marques de reconnoissance. Par ces petits Amours qui sembloient se rendre maîtres du Tems & de la Mort, on prétendoit aussi marquer les Génies des Eleves de tous les illustres Artisans lesquels travailleront aussi à l'avenir, pour empêcher que la Mort ni le Tems n'effacent de la mémoire des hommes le nom de leur Protecteur.

Ces nobles sentimens étoient encore peints d'une autre maniere dans un grand tableau élevé presqu'au haut de la voûe. On y voyoit les Génies des Sciences & des Arts, peints sous la forme de jeunes hommes qui arrachoient des mains de la Mort les marques de toutes les dignitez que possedoit Monsieur le Chancelier, les uns
s'em-

& sur les Ouvrages des Peintres. 303
s'emparant de l'Ecu de ses Armes, les autres de sa Couronne & de son Mortier, & les autres de son manteau Ducal.

Ce fut dans ce lieu si triste & si lugubre par les Trophées que la Mort y sembloit arborer, mais pourtant éclatant & glorieux par les marques de tant d'actions de vertu que les Sciences & les Arts s'efforçoient à l'envi d'y faire paroître, que le cinquiéme jour de Mai 1672. à dix heures du matin, le Reverend Pere General & tous les Prêtres de l'Oratoire, tant de cette Maison que de leurs autres Maisons de Paris, commencerent la Messe, où Mr l'Evêque de Tarbes Officia. Le Sr de Luly, que l'Académie avoit prié de s'y trouver, & qui conduisoit toute la Musique du Roi, au nombre de plus de six-vingts, tant Musiciens que Joüeurs d'instrumens, se surpassa dans cette rencontre, faisant paroître tout ce que la science des plus excellens Musiciens a jamais fait de plus beau dans une semblable occasion. Au milieu de la Messe, le Reverend Pere Laisné, Prêtre de l'Oratoire, fit l'Oraison Funebre, où par la force de son éloquence il sembloit animer, s'il faut ainsi dire, tous les Peintres dont j'ai parlé, formant les derniers traits aux vertus que tant de sçavans Ouvriers, accablez de douleur, n'avoient pas eu la force de bien achever.
Cette

Cette action fut honorée de la presence de toutes les personnes de la famille de Monsieur le Chancelier qui étoient alors en cette ville. Monsieur le Duc de Verneüil étoit à la tête de ceux qui s'y trouverent; & Monsieur Colbert ayant succedé à Monsieur le Chancelier dans la Protection qu'il avoit bien voulu prendre de l'Académie, étoit aussi à la tête de leur Corps.

Après que le Service fut achevé, tous sortirent également satisfaits, non seulement de ce qu'il n'avoit rien manqué à cette Pompe Funebre des choses qui pouvoient la rendre parfaitement accomplie, mais encore à cause du bon ordre qu'on y garda pour empêcher la confusion qui arrive ordinairement dans de pareilles rencontres.

Comme j'eus cessé de parler, Pymandre me dit: Vous m'avez fait plaisir de m'apprendre tout le détail de cette cérémonie, par laquelle l'Académie non seulement donna des marques de son zele & de son affection à la mémoire de son Protecteur, mais encore fit juger de ce qu'elle étoit capable de faire pour la décoration de ces sortes de Pompes Funebres. Cependant, pour ne vous pas engager dans un plus long recit, je crois que nous pouvons remettre à une autre fois ce que vous avez

encore

& sur les Ouvrages des Peintres. 305
encore à me dire des Peintres de l'Académie.

Parmi tous les Peintres dont j'ai à vous parler, repartis-je, je ne crois pas qu'il en reste beaucoup qui puissent demander une longue attention : c'est pourquoi sans remettre davantage à finir ce que j'ai à vous en dire, si vous voulez passer ici le reste du jour, qui aussi-bien n'est guéres propre à la promenade, nous acheverons après midi ce qu'il y a assez long-tems que nous avons commencé. Pymandre y consentit volontiers, & après le dîner nous rentrâmes dans mon cabinet, où je commençai par lui dire.

ENTRETIENS
SUR LES VIES
ET SUR
LES OUVRAGES
DES PLUS
EXCELLENS PEINTRES
ANCIENS ET MODERNES.

DIXIÉME ET DERNIER ENTRETIEN.

Celui d'entre les Académiciens qui s'est beaucoup distingué, a été JEAN VARIN, Intendant des Bâtimens, & Maître de la Monnoye de Paris. Il a peint quelques Portraits assez beaux, & bien ressemblans ; & dans le tems que le Cavalier Bernin vint en France, il fit le Buste du Roi, & ensuite la Statuë de Sa Majesté. L'on voit l'un & l'autre dans les Appartemens de Versailles. Il excelloit principalement à bien faire les Poinçons & les Carrez pour les Médailles & pour les Mon-

Monnoyes, comme l'on peut voir par celles qu'il a faites pendant qu'il a vécu (1).

Il me semble, dit Pymandre, que ce n'est pas un talent médiocre & peu avantageux de sçavoir graver parfaitement sur les métaux, puisque nous ne voyons guéres d'ouvrages plus anciens que les Médailles & les Monnoyes.

Il est vrai, repartis-je, qu'il est bien plus facile de conserver les Monnoyes & les Médailles que les Statuës & les tableaux, qui sont toûjours exposez non seulement aux injures du tems qui les gâte, ou les altere dans la suite des années ; mais encore à la barbarie des hommes, qui dans les révolutions des Etats semblent prendre plaisir à ruïner de telle sorte le païs ennemi, qu'ils n'épargnent pas même les choses les plus précieuses.

Combien dans ces derniers tems s'est-il perdu de riches ouvrages dans la prise de Mantoüe & dans le pillage de Prague? Le soldat ignorant & brutal cassoit dans Mantoüe des Vases de cristal & d'agathe d'un prix inestimable pour avoir seulement quelque petit cercle d'or, même de peu de valeur. S'il s'est trouvé quelques tableaux qui ayent échapé dans ces desordres, c'est qu'ils n'étoient enchassez ni dans de l'or, ni dans de l'argent, & qu'ils tomberent

entre

(1) Il est mort en 1672.

entre les mains de quelques Officiers qui les porterent en Suede & en Angleterre. Or comme les Medailles & les Monnoyes sont plus aisées à cacher, c'est ce qui fait que de tous les monumens antiques nous n'avons rien de si entier & en si grande quantité. C'est pourquoi les Princes n'ont point de moyen plus assûré pour éterniser leur nom & leurs grandes actions, que de faire batre quantité de Medailles, à quoi les Grecs & les Romains jaloux de leur gloire, n'ont pas manqué de s'appliquer.

Je crois vous avoir déja dit comment dans les derniers siecles on trouva le secret de conserver d'une maniere encore plus étenduë que dans les Medailles, l'histoire des Grands Hommes. Il est vrai que cette representation ne se fait pas dans un si petit volume; mais c'est par un moyen qui se répand par toute la terre, de même que les Medailles. Vous jugez bien que j'entens parler de la Gravûre sur le cuivre dont les Estampes se multiplient presque à l'infini, & que chacun peut avoir sans beaucoup de dépense.

Après m'être un peu arrêté pour penser aux Peintres de l'Académie qui étoient morts depuis Varin, je repris mon discours; & je dis à Pymandre qui me donnoit beaucoup d'attention: Il me souvient que quand

quand Bourdon eût fait son Tableau qui est à Notre Dame, Louïs Boulogne en fit aussi un quelques années après pour le premier jour de Mai, & que depuis ce tems il en a fait plusieurs autres, & se mit en réputation. Il étoit particulierement habile à copier les tableaux des anciens Peintres. Il y a même eu de ses copies, où il a si bien sçû imiter les Originaux, & donner cet air d'antiquité, que bien des gens s'y sont trompez, n'étant pas moins adroit en cela que Pietre de la Corne que nous avons vû autrefois à Rome, qui passoit pour un grand Maître à contrefaire les manieres des anciens Peintres. Entr'autres tableaux que j'ai vûs de Boulogne, il me souvient de celui qu'il copia autrefois pour M. Jabach, où étoit representé un Parnasse avec Apollon & les neuf Muses. L'original est de Perin del Vague, & d'une grandeur fort mediocre; mais il s'étudia si bien à choisir un fond de bois ancien & pareil à celui de l'original, & à donner à ses couleurs des teintes qui eussent un air antique, qu'il étoit presque impossible de discerner l'original d'avec la copie.

Ce n'est pas le seul Ouvrage qu'il ait fait de cette maniere; il en est sorti de sa main beaucoup de semblables. Mais pour parler de ce qu'il a fait de lui-même, je vous dirai

dirai que le plus grand Ouvrage que j'en aye vû, est dans une Maison proche la ruë de Richelieu. Pendant que M. le Menestrel Grand Audiencier, étoit Tresorier des Bâtimens, il voulut faire orner le platfond de son cabinet, de quelques Peintures qui eussent rapport aux fonctions de sa Charge. Boulogne representa au milieu de ce platfond Jupiter assis sur un Aigle. A côté, mais un peu plus bas, est Minerve, & au-dessous Mercure. Il semble que Jupiter ordonne à Minerve d'envoyer Mercure faire des liberalitez, & distribuer des Couronnes de Laurier à ceux qui excellent dans les Arts & dans les Sciences. Pour cet effet le Peintre a representé plusieurs personnes au-dessus de la Corniche qui regne autour du cabinet, ausquelles, pour les bien faire connoître, il a donné des marques convenables aux Arts qu'ils professent, & aux Sciences dont ils font leur étude. Mais afin que son Ouvrage ne fut pas moins agréable par la diverse disposition des figures que par la difference de leurs actions, il a fait en sorte qu'il y a toûjours une Figure qui repiesente quelque habile Homme dans les Arts mécaniques, proche un de ceux qui s'appliquent aux Arts liberaux & aux Sciences les plus élevées. Et comme chacun d'eux envisage differemment l'honneur de la recompense,

ceux

ceux qui travaillent de la main, semblent interrompre leur travail, & font voir par leurs actions, de l'empressement à recevoir les liberalitez que Mercure leur distribuë. Les Sçavans dant les Arts liberaux demeurant attachez à l'étude avec un repos & une gravité conforme à leur application, sont dans des attitudes tranquilles, & opposées à celles des autres, ce qui fait un agréable contraste d'actions. Il est vrai neanmoins que parmi ces Sçavans on remarque un Poëte qui paroit quitter son Ouvrage, & qui regarde en haut une Couronne de Laurier qui semble venir se poser sur sa tête. La joye qui est répanduë dans ses yeux & sur tout son visage, est exprimée d'une maniere qui fait voir que ce n'est pas les pieces d'or & d'argent qu'il considere le plus; mais bien cette Couronne, qu'il regarde comme la plus glorieuse récompense de ses veilles & de ses travaux.

Enfin tout ce qu'il y a de peint dans ce platfond, est judicieusement ordonné, & l'on connoît que l'intention du Peintre a été de marquer par cette Peinture la grandeur & la liberalité du Roi dans la récompense de la vertu.

Boulogne se fit aider dans les ornemens de cet Ouvrage par Geneviéve & Magdelaine Boulogne ses filles, qui travaillent encore aujourd'hui de Peinture avec beau-
coup

coup d'estime, de même que deux fils qu'il a laissez. Il exerçoit la Charge de Professeur dans l'Academie, lorsqu'il mourut au mois de Juin 1674.

Mais parlons maintenant de PHILIPPE & DE BAPTISTE DE CHAMPAGNE, Oncle & Neveu, dont nous avons quantité d'ouvrages.

Philippe, homme sage & vertueux, avoit un air venerable qui le faisoit considerer parmi les autres Peintres. Il naquit à Bruxelles le 26. Mai 1602. de parens d'une fortune médiocre, mais gens de bien. Philippe fit paroître dès son bas âge une forte inclination à la Peinture, s'appliquant plûtôt à dessiner quelque figure qu'à former des lettres, lorsqu'il étoit dans les Ecoles où son pere l'envoyoit pour apprendre à écrire. Bernard Van-Orlay, ce Peintre dont je vous ay parlé, & qui a fait les cartons pour les Tapisseries des douze mois qui sont chez le Roi, avoit une fille parente de Philippe. Comme il alloit souvent la voir, elle l'entretenoit des Ouvrages que son pere faisoit; ce qui augmentoit encore davantage l'inclination que ce jeune enfant avoit déjà pour la Peinture, ensorte qu'à l'âge de huit à neuf ans, il ne faisoit presque autre chose que copier tout ce qu'il pouvoit rencontrer d'Estampes & de Tableaux. Lorsqu'il eut douze ans,

& sur les Ouvrages des Peintres. 313

ans, son pere qui avoit toûjours eu de la répugnance à le voir engagé dans une profession où peu de personnes réussissent, ne pouvant plus resister à la forte passion qu'il faisoit paroître, le mit avec un Peintre de Bruxelles, nommé Jean Bouïllon. Il y demeura quatre ans, après lesquels il entra chez un certain Michel de Bourdeaux qui étoit en réputation de bien travailler en petit. Là il se mit à peindre des figures d'après nature, & en même tems à dessiner, & à faire du Païsage. Fouquiere, un des plus habiles Païsagistes de ce tems-là, & qui frequentoit souvent au logis de Bourdeaux, voyant l'inclination de ce jeune homme, l'exhorta à l'aller voir, & lui offrit de lui prêter des desseins. Il ne manqua pas de profiter de cette occasion; car Fouquiere étoit de tous les Peintres celui qui dessinoit le mieux les Païsages; de sorte même qu'il y a quantité de ses desseins qui sont plus estimez que ses Tableaux.

Lorsque Philippe fut un peu plus avancé dans la pratique de son Art, son pere l'envoya à Mons en Hainaut, où il demeura environ un an chez un Peintre d'une capacité mediocre. Etant de retour à Bruxelles il travailla un an entier sous Fouquiere, & se forma si bien dans la maniere de son Maître, que ce Maître faisoit assez souvent passer pour être de lui, les tableaux

de son Eleve, après les avoir legerement retouchez.

A la fin de l'année, son pere voulut le mettre à Anvers auprès de Rubens, & pour cela payer une bonne pension, comme faisoient tous les jeunes gens qui travailloient sous lui : mais Philippe pour épargner la bourse de son pere, & satisfaire au desir qu'il avoit d'aller en Italie, le pria de trouver bon qu'il fît ce voyage. Il partit de Bruxelles en 1621. âgé pour lors de dix-neuf ans, & vint à Paris en intention de s'y arrêter quelque tems.

D'abord il demeura chez un Maître Peintre qui l'employoit à faire des Portraits après nature, n'en pouvant faire lui-même. Lassé de ce travail, il alla chez l'Allemant, Peintre Lorrain, qui en ce tems étoit en réputation, mais qui travailloit plus de pratique que par une grande connoissance qu'il eût de son Art. Aussi le quitta-t-il, parce que l'Allemant se fâchoit contre lui de ce qu'il s'arrêtoit trop exactement à observer les regles de la Perspective, & qu'il se servoit du naturel, lorsqu'il exécutoit en peinture les legeres esquisses qu'il lui donnoit pour faire des tableaux.

Champagne n'étant pas satisfait d'une telle conduite, travailla en son particulier
à faire

à faire des Portraits, & fit celui du General Mansfeld. Il se logea dans le College de Laon, où le Poussin étoit aussi demeurant, après qu'il fût revenu d'Italie pour la premiere fois. Ce fût là qu'ils commencerent à se connoître; & le Poussin ayant témoigné à Champagne qu'il souhaitoit avoir quelque tableau de sa main, il lui fit un Païsage.

 Duchesne qui conduisoit alors les Ouvrages de Peinture qu'on faisoit à Luxembourg pour la Reine Marie de Medicis, employa le Poussin à quelques petits Ouvrages dans certains lambris des appartemens. Champagne eut aussi occasion de travailler dans le même Palais. Et comme Duchesne n'étoit pas un Peintre fort abondant en pensées, ni habile à les exécuter, & qu'il avoit besoin du secours de quelques personnes sçavantes & pratiques, il se servit de Champagne pour faire plusieurs Tableaux dans les chambres de la Reine. Le Sieur Maugis Abbé de Saint Ambroise, & Intendant de ses bâtimens, fut bien-aise, lorsqu'il vit la maniere de peindre de Champagne. Elle lui parut agréable, & les ornemens qu'il faisoit, plus convenables dans les endroits où il les plaçoit, que tous ceux qu'on avoit faits auparavant. Mais cette approbation ne plût pas à Duchesne, & Champagne qui

O ij

eut peur qu'il ne conçût quelque jalousie contre lui, aima mieux se retirer. Cela fut cause qu'il se rendit aux instantes prieres que son frere aîné lui faisoit de retourner à Bruxelles, avec intention neanmoins de n'y demeurer pas long-tems, mais d'aller bientôt en Italie & de passer par l'Allemagne. Étant sorti de Paris en 1627. à peine fut-il arrivé à Bruxelles, que l'Abbé de Saint Ambroise lui fit sçavoir la mort de Duchesne premier Peintre de la Reine-Mere, & le pressa si fort de retourner promptement en France pour entrer dans sa place, & avoir l'entiere conduite des Peintres de Sa Majesté, qu'il fut de retour à Paris le 10. Janvier 1628. Il commença aussi-tôt à travailler, & les soins & la diligence qu'il apporta à contenter cette Princesse, firent qu'elle eût la bonté de lui témoigner combien elle étoit satisfaite de lui. Il avoit son logement à Luxembourg, avec douze cent livres de gages. La Reine le fit travailler aux Carmelites du Fauxbourg Saint Jacques, & ce fut encore par son ordre qu'il peignit pour le Cardinal de Richelieu, au Bois de vicomte, à Richelieu & en d'autres endroits.

Sur la fin de l'année 1628. il épousa la fille aînée de Duchesne, & dans ce même tems continuant les Ouvrages des Carmelites, il fit travailler à la voûte de l'Eglise,

& y

& y peignit lui-même quelques Tableaux, entr'autres le crucifix accompagné de la Vierge & de Saint Jean. Ces figures qui sont en racourci, font un tres-bel effet, & sont regardées comme des meilleures choses qui soient de lui dans ce lieu-là. Il fit faire les camayeux & les autres ornemens par des Peintres peu intelligens, n'en trouvant pas de plus habiles pour le soulager dans la quantité d'Ouvrages dont il étoit chargé alors. Pour les grands Tableaux qui sont à main droite en entrant dans l'Eglise, il les acheva en different tems. Il commença celui de la Nativité de Notre Seigneur en 1628. & le finit l'année suivante. Quelque tems après il travailla à l'adoration des Mages, & ensuite aux autres. Ceux de la Nativité de Notre Seigneur, de l'Adoration des Mages, & de la Purification de la Vierge, sont peints de sa main ; mais pour les autres, il les fit executer par les Peintres qui étoient sous lui.

En 1631. & 32. il fit plusieurs tableaux pour les Carmelites de la ruë Chapon, & pour les Religieuses du Calvaire proche de Luxembourg. En 1634. le Roi lui fit faire le tableau de la ceremonie des Chevaliers de l'Ordre du Saint Esprit tenuë en 1633. où M. de Longueville est representé comme le Roi lui donne l'Ordre.

Ce tableau est aux Grands Augustins, dans la Chapelle à côté du Chœur. Il en fit encore deux autres semblables, l'un pour M. de Bulion, & l'autre pour M. Boutillier, tous deux de l'Ordre & Surintendans des Finances, qui sont aussi representez dans le même tableau.

Ce fut dans la même année qu'il peignit un tableau qui est à Notre Dame devant l'Autel de la Vierge, què le Roi fit faire après la déclaration de la guerre. La Vierge est representée au pied de la Croix, auprès de son Fils mort & étendu devant elle. Le Roi est à genoux, & vétu de ses habits royaux, tenant sa Couronne qu'il offre à la Vierge, pour marquer qu'il se met & tout son Royaume sous sa protection.

En 1636. le sieur Desroches, Chantre de l'Eglise de Paris, lui fit faire deux grands tableaux pour servir de desseins à des tapisseries que l'on voit dans le Chœur de Notre Dame. Il prit pour sujets la Nativité de la Vierge & sa Presentation au Temple.

Ensuite il comemença à peindre la petite Galerie du Palais Cardinal ; mais comme il étoit accablé d'Ouvrages, & qu'on le pressoit extraordinairement, il n'eut pas le tems de bien étudier ce qu'il avoit à faire, & fut contraint d'employer avec lui
des

& sur les Ouvrages des Peintres. 319
des Peintres dont il y en avoit peu qui fussent habiles. Outre cela il étoit obligé de faire plusieurs voyages à Richelieu, où le Cardinal eût bien voulu qu'il eût demeuré actuellement avec sa famille, jugeant qu'il étoit difficile qu'il pût orner cette grande Maison, sans y être continuellement pour faire executer sesdesseins. Mais Champagne ne put jamais s'y résoudre, quoique le Cardinal l'en sollicitât avec beaucoup d'empressement, & lui fît offrir tous les avantages qu'il pouvoit esperer de la bienveillance d'un Ministre alors si puissant. Il employa même M. de Chavigny pour le persuader à lui donner cette satisfaction. Cependant comme Champagne n'envisageoit point une grande fortune, & n'avoit aucun desir d'amasser beaucoup de biens, il demeura ferme à ne se pas exiler de Paris, ainsi qu'il le disoit lui-même, pour aller dans un païs comme celui de Richelieu, dont le séjour ne lui plaisoit point; joint que dans ce (1) tems-là il perdit sa femme après dix ans de mariage. Elle lui laissa un garçon & deux filles. La parfaite union dans laquelle ils avoient vécu, & l'amour qu'il avoit pour ses enfans, le fit résoudre à ne penser jamais à un second mariage, mais seulement à bien élever les enfans que Dieu lui avoit donnez. Nonobstant ces raisons, dont il

(1) En 1638.

se prévaloit pour ne pas aller à Richelieu, le Cardinal ne pût s'empêcher de lui témoigner le ressentiment qu'il avoit de son refus, & de la résistance qu'il apportoit à le contenter, lui disant un jour avec indignation, qu'il voyoit bien qu'il ne vouloit pas être à lui, parce qu'il étoit à la Reine-Mere. Il est vrai que les obligations que Champagne avoit à cette Princesse, & la douceur qu'il avoit goûtée en la servant, lui faisoient conserver pour elle beaucoup de reconnoissance & d'affection, & qu'il ne pouvoit se résoudre à se donner entiérement à celui que tous les serviteurs de la Reine regardoient alors comme une des principales causes de sa disgrace.

Mais quoique le Cardinal fût fâché de ce que Champagne n'avoit pas pour lui toute la déference qu'il demandoit, sa fermeté neanmoins à ne lui point accorder ce qu'il souhaitoit, n'empêcha pas que dans la suite il n'en fît toûjours autant d'état qu'auparavant. Il affectoit même de lui témoigner publiquement qu'il avoit de l'estime & de l'affection pour lui. Il lui disoit quelquefois qu'il lui vouloit plus de bien qu'il ne croyoit, & même lui fit dire par des Bournais son premier Valet de Chambre, qu'il n'avoit qu'à lui demander librement ce qu'il voudroit pour l'avancement de sa fortune & des siens. Mais Champagne
répon-

répondit à cela, que si M. le Cardinal pouvoit le rendre plus habile Peintre qu'il n'étoit, ce seroit la seule chose qu'il auroit à demander à son Eminence: mais comme cela n'étoit pas possible, il ne desiroit de lui que l'honneur de ses bonnes graces.

On ne manqua pas de rapporter cette réponse au Cardinal, qui eut encore plus d'estime pour Champagne, ne voyant guéres de personnes autour de lui qui eussent un pareil desinteressement. Après que le Cardinal lui eût ordonné de peindre la grande Galerie de son Palais à Paris, & pendant qu'il étoit occupé à faire les premiers tableaux des Hommes Illustres, Voüet, qui étoit alors en réputation, trouva moyen par le credit de quelques personnes de qualité, d'en faire la moitié, sans que le Cardinal en sçût rien, & sans aussi que Champagne se mît en peine pour l'en empêcher. C'est pourquoi les Portraits que vous avez pû voir dans cette Galerie, ne sont pas tous de la main de Champagne. Mais comme Voüet cherchoit à travailler pour le Cardinal, il n'en demeura pas là. Il fit si bien auprès de M. Deffiat alors Surintendant des Finances, qui portoit ses interêts, qu'il fût employé à peindre la Chapelle de la Galerie, & fit aussi dans le même tems le Portrait du Cardi-

nal, qui n'en fut pas satisfait. Et comme quelque tems après il voulut que Champagne le peignît de son haut, & grand comme nature, il lui demanda quel sentiment il avoit des Ouvrages de Voüet. Champagne lui en ayant parlé comme d'un habile homme, & dit beaucoup de bien, le Cardinal lui repartit, qu'il ne devoit pas faire plus d'état de Voüet, que Voüet en faisoit des autres Peintres, qu'il méprisoit tous également.

En 1640. Champagne fit encore un Portrait du Cardinal, qui fut trouvé parfaitement beau. C'est le dernier qu'il fit de son Eminence, qui lui commanda de le garder pour servir d'Original, étant persuadé qu'il étoit difficile d'en faire un qui fût mieux & plus ressemblant. Il lui ordonna de retoucher d'après ce dernier, tous les autres qu'il avoit faits auparavant.

En 1641. Il fit les Portraits du Roi, de la Reine, & de Monseigneur le Dauphin. Ce fut environ ce tems-là qu'il eut ordre du Cardinal de peindre le Dome de la Sorbonne. Il étoit occupé à cet Ouvrage, lorsque le Cardinal mourut en 1642. ce qui fut cause qu'il ne fut achevé qu'en 1644. & que Champagne se vit aussi déchargé de quantité de grands Ouvrages dont il se trouvoit accablé. Mais d'un autre côté il fut

& sur les Ouvrages des Peintres. 323

fut sensiblement affligé par la perte qu'il fit de son fils unique qui mourut d'une chûte dont il se blessa à la tête. Pour adoucir sa douleur, il pria son frere aîné de lui envoyer un de ses fils. Il n'eut pas de peine d'obtenir ce qu'il demandoit. Le plus jeune âgé seulement de dix ans, nommé Jean Baptiste, arriva à Paris le jour (1) que Monseigneur le Dauphin fut proclamé Roi après la mort du Roi Loüis XIII. son pere.

Champagne avoit toûjours demeuré dans Luxembourg, où M. le Duc d'Orleans lui avoit conservé son logement : mais lorsque Madame fut arrivée à Paris, il en sortit, & fut demeurer dans l'Isle Notre-Dame où il avoit une maison. Les premiers tableaux qu'il y fit, furent ceux de la Chapelle de M. Tubeuf aux Peres de l'Oratoire de la ruë Saint Honoré. Il fit ensuite plusieurs Portraits du Roi & de la Reine Regente, qui lui ordonna de peindre dans son appartement du Val de Grace plusieurs sujets de la vie de Saint Benoît, ausquels Sa Majesté prenoit plaisir à le voir travailler toutes les fois qu'elle alloit dans ce Monastere.

Ce fut dans ce tems-là que l'Académie des Peintres & des Sculpteurs commença à se former. Quand on proposa à Cham-

O vj

(1) En 1643.

pagne d'y entrer, il le fit d'autant plus volontiers qu'il jugea que cet établissement devoit être d'une grande utilité ; & lorsque le Roi eut la bonté d'honorer cette Compagnie de sa protection & de ses liberalitez, & qu'elle fut affermie dans l'état où elle est, Champagne fut élû un des Recteurs. C'est dans cette Charge qu'il a fait paroître une conduite, & un desinteressement qui n'a guéres eu d'exemples, faisant part des émolumens de sa Charge à ceux qui en avoient besoin, & ne voulant les recevoir que pour en faire du bien à d'autres. Il a laissé à cette Compagnie un tableau de sa main representant Saint Philippe son Patron.

En 1647. il alla demeurer au Fauxbourg Saint Marcel sur le haut de la Montagne, pour être en plus bel air, & plus en repos, voulant s'exempter de faire des Portraits qui le détournoient des autres Ouvrages pour lesquels il avoit beaucoup plus d'inclination.

En 1648. il fit une Magdelaine, un Moyse tenant les tables de la Loy, le tableau du grand Autel de Saint Honoré, celui de la Céne qui est à Port Royal de Paris ; & de tems en tems il se divertissoit à faire des Païsages.

Les guerres de Paris qui survinrent, l'obligerent à retourner dans la Ville, & se logea

& sur les Ouvrages des Peintres. 325
gea dans une maison qu'il avoit derriere le petit Saint Antoine, où il a toûjours demeuré depuis.

En 1654. il fit un voyage à Bruxelles pour voir son frere. L'Archiduc Leopold qui aimoit beaucoup la Peinture, ayant sçû son arrivée, le pria de lui faire un tableau où Adam & Eve fussent representez grands comme nature, qui regretent la mort d'Abel; ce que Champagne executa l'année d'après. L'Archiduc, pour temoigner combien il en étoit satisfait, gratifia un de ses neveux d'une Charge de Contrôleur des Domaines de Flandres.

Ce fut après avoir fini ce Tableau qu'il commença l'un des trois, qui est à Saint Gervais pour servir de patron à des Tapissiers.

Son neveu qui avoit toûjours travaillé sous sa conduite, lui ayant demandé permission d'aller à Rome, il eut assez de peine à y consentir, & ne le lui accorda (1) enfin qu'à condition qu'il ne seroit que dix-huit mois en tout son voyage, l'affection qu'il avoit pour lui ne pouvant souffrir une plus longue absence. Après son retour, & lorsque le Roi alla sur la frontiere d'Espagne pour la conclusion de son mariage, l'on fit peindre & orner plusieurs Appartemens dans le Château de Vincennes. Champagne entreprit de faire

(1) En 1657.

avec son neveu l'Appartement du Roi. Cet Ouvrage s'executa avec une diligence, & l'on peut dire une précipitation inconcevable; car le Roi y logea avant même que la chambre fût achevée; ce qui fut cause qu'on ne pût finir plusieurs choses aussi parfaitement que si l'on eût eu tout le tems necessaire.

Champagne fit de sa main tout le tableau du platfond de la grande Chambre du Roi. C'est dans ce tableau que Sa Majesté est representée sous la figure de Jupiter qui commande à la France d'embrasser la Paix.

En 1666. il eut ordre de peindre conjointement avec son Neveu, l'appartement de Monseigneur le Dauphin dans le Palais des Tuileries: mais il ne fit que le Tableau de l'éducation d'Achille, & son Neveu acheva le reste, ne cherchant dès-lors qu'à se retirer des grands emplois pour vivre plus tranquillement. Ce n'est pas qu'il ne s'occupât toûjours à peindre quelque chose, n'ayant pû goûter pendant toute sa vie que ce seul & unique divertissement.

Il recevoit une consolation toute particuliere de sa fille aînée Religieuse à Port Royal. Car après la mort de sa femme, il mit ses deux filles en pension dans cette Maison par le conseil de M. de Perefixe,
alors

alors Evêque de Rhodez, qui étoit son ami dès le vivant du Cardinal de Richelieu. La plus jeune mourut Pensionnaire; & l'aînée ayant demandé à être Religieuse, Champagne qui n'avoit plus qu'elle d'enfant, eut beaucoup de peine à y consentir.

Enfin notre illustre Peintre étant âgé de soixante douze ans, jugea bien par les incommoditez qui lui survenoient tous les jours, que la fin de sa vie approchoit. Ce fut le 8. jour d'Août 1674. qu'il se trouva attaqué de la maladie dont il mourut le 12. du même mois.

C'étoit un homme d'un naturel doux, d'un maintien serieux & grave, & d'une conscience droite. Il étoit assez bel homme, la taille haute, & le corps un peu gros. Il étoit sobre & reglé dans sa maniere de vivre. Quelque tems avant sa mort il fit son portrait d'une grandeur considerable. Il est accompagné d'un Païsage, où dans le lointain est une vûë de la Ville de Bruxelles. C'est un des beaux portraits qu'il ait faits.

Si je me suis un peu étendu sur la vie de cet excellent Homme, ce n'est pas pour vous faire remarquer dans ses Ouvrages des parties comparables à celles des plus grands Maîtres d'Italie; car il n'avoit jamais vû comme eux ces beautez si propres à faire naître d'excellentes idées. Aussi a-t-il

r-il toûjours conservé beaucoup de goût de son païs, qu'il a cependant rectifié par l'étude & la peine qu'il s'est donnée à imiter ce que l'on estimoit de plus parfait. Et comme il n'aimoit pas à representer des sujets prophanes, il a évité autant qu'il a pû, les nuditez.

Ayant commencé à paroître dans un tems où en France l'on n'étoit pas si éclairé qu'aujourd'hui, & où il y avoit peu d'habiles Peintres, il y a tenu un des premiers rangs dans la Peinture.

Bien que HENRY GISSEY ne fût pas Peintre, il étoit toutefois du corps de l'Académie, parce qu'il dessinoit assez bien, & avoit la Charge de Dessinateur ordinaire des Balets du Roi. On peut mettre au nombre des bons Peintres pour les Portraits, LE FEVRE, natif de Fontainebleau. Il a été Adjoint à Professeur dans l'Académie.

MATTHIEU, Anglois de nation, faisoit aussi des Portraits, & a travaillé dans les Gobelins aux Ouvrages du Roi. Il mourut en 1674.

Dans la même année mourut aussi GEORGE CHARMETON de Lyon. Il étoit Eleve de Stella, & peignoit assez bien l'Histoire: mais son principal talent étoit pour les ornemens dans les platfonds, particuliérement quand il falloit peindre de l'Architecture, & faire de la Perspective.

BAL-

& sur les Ouvrages des Peintres. 529

BALTAZAR MARCY de Cambray ne le survécut de guéres. Il étoit Sculpteur, & a fait quantité d'Ouvrages. C'est de lui & de Gaspar Marcy son frere aîné, aussi Sculpteur, les deux Chevaux & les deux Tritons que l'on voit à Versailles dans l'une des Niches de la Grote d'Apollon. Ces quatre figures sont disposées en sorte qu'il paroît un agréable contraste dans toutes leurs parties à cause de leurs differentes actions.

Comme on a prétendu par cette Grote figurer le Palais de Thetis, où le Soleil se retire après avoir fini sa course, on diroit à voir ces Chevaux, que commençant à se délasser du travail de la journée, & à se ressentir de la fraîcheur du lieu & du bon traitement qu'on leur fait, ils ne demandent plus qu'à s'égayer : car celui qui est le plus avant dans la niche, baisse la tête, & serrant les oreilles mord la croupe de son compagnon d'une maniere enjoûée; ce qui fait que l'autre Cheval plie les jambes de derriere, & se cabrant à demi, tourne la tête, dresse les oreilles, & semble hanir. Le Triton qui le panse, leve le bras gauche comme pour le retenir. L'on voit dans le dos & dans le bras de ce Triton de la force & de la vigueur; & comme le bras gauche avance & s'éleve, l'épaule droite baisse & se retire en arriere, ce qui fait paroître plus étendus les muscles du côté gauche. Quant

Quant à l'autre Triton, il est dans une attitude toute contraire à celle que je viens de representer. Il porte une grande coquille où est l'Ambrosie dont les Poëtes disent que les Chevaux du Soleil sont nourris.

Baltazar Marcy étoit Adjoint à Professeur lorsqu'il mourut.

BARTHOLET FLAMAEL de Liége a fait la Charge de Professeur. Il y a un Tableau de lui au platfond de la Chambre du Roi dans l'appartement haut des Tuileries. Il est mort Chanoine de Liége. POPLIERE de Troye fut reçû dans l'Académie au nombre de ceux qui travaillent de Miniature.

FRANÇOIS CHAUVEAU mourut l'année d'après. Il étoit de Paris d'une honnête famille. Il fut instruit dans les commencemens par Laurent de la Hire, chez lequel il travailla long-tems à dessiner continuellement d'après ses Tableaux: aussi s'étoit-il fait une maniere finie & agreable, imitant entierement celle de son Maître. Comme il avoit une grande facilité à dessiner, il s'appliqua ensuite à graver à l'eau forte, trouvant dans cette sorte de travail un moyen aisé pour se contenter lui-même, & mettre au jour en peu de tems une grande quantité d'Ouvrages: car il est vrai qu'il n'y a eu guéres de Graveurs si feconds que lui, & qui ayent composé des sujets avec une ordonnance plus naturelle, & une

convenance plus noble & plus judicieuse. Il aimoit beaucoup la lecture, principalement celle des Poëtes, & même faisoit des vers assez facilement. Il avoit l'imagination vive, & une memoire merveilleuse, qualitez qui lui donnoient beaucoup d'ouverture d'esprit, & une si grande abondance de pensées que les sujets ne lui coûtoient rien à inventer, & à disposer en autant de manieres qu'on pouvoit desirer. Il entroit si bien dans la pensée de ceux qui lui en proposoient, qu'il sembloit qu'il vît la chose même, & qu'il ne la faisoit que copier.

Quoiqu'il fût assez correct dans le Dessein, & qu'il continuât parfaitement tous les mouvemens du corps & de l'ame, il est vrai neanmoins que sa maniere tenoit toûjours de celle de son Maître, qu'il y avoit quelque chose de contraint & de sec dans les membres de ses figures ; & l'on voyoit bien qu'il n'avoit jamais été en Italie pour y prendre un meilleur goût. Cependant tout ce qu'il faisoit, étoit également agreable aux Sçavans &, aux Ignorans, quoiqu'il y ait bien de la difference entre le jugement du vulgaire, & celui des Sçavans. Le vulgaire, comme vous sçavez, approuve quelquefois un Ouvrage sans le comparer ; & cela arrive lorsqu'un mediocre ou mauvais ouvrier a trouvé moyen de lui plaire par quelque endroit; car le plaisir qu'il

qu'il reçoit, le contente ; il ignore qu'il y a quelque chose de meilleur qui ne s'y trouve pas, & ce qu'il voit, le satisfait en l'état qu'il est.

Un Graveur mediocre, pourvû qu'il ait quelque bonne qualité, peut être agreable; sur tout lorsque l'ordonnance de son Ouvrage est naturelle & gracieuse, parce qu'il n'y a rien qui ait plus de pouvoir sur l'esprit de l'homme que l'ordre & la grace.

La quantité de pieces que Chauveau a faites, est inconcevable, soit que l'on considere celles qui sont de son invention, soit que l'on regarde ce qu'il a gravé d'après d'autres maîtres. Peu de tems avant sa mort, il fit dessiner l'histoire de Saint Bruno, peinte par le Sueur, dont je vous ay entretenu. Il en a gravé une partie, & conduit le reste. Il seroit à souhaiter pour l'honneur du Peintre & le merite des tableaux, que Chauveau eût gravé tout lui même.

Il avoit commencé une suite de sujets tirez de l'Histoire Grecque & Romaine, qui eût été un travail considerable. On peut dire que l'abondance des pensées, & les graces de la varieté se rencontrent dans ce qu'on en voit. Il étoit Conseiller dans l'Académie lorsqu'il demeura malade d'une fiévre maligne dont il mourut en 1674.

HERARD Sculpteur, a travaillé sous Varin, & a gravé des poinçons pour
des

des Medailles. Il est mort en 1675.

Je vous ai fait remarquer les vertus & les bonnes mœurs de quelques Peintres, & je les ay même élevez au-dessus des talens qu'ils avoient pour leur profession, quand j'ai crû leur devoir rendre cette justice, & par là donner plus de relief à leur réputation. Je pourrois faire encore la même chose à present au sujet de HENRY BOBRUN, si vous ne l'aviez si parfaitement connu, que vous pouvez plus que personne en rendre des témoignages avantageux. Dès le commencement de l'Academie, sa vertu & son merite lui donnerent rang d'Ancien dans cette Compagnie. Vous sçavez qu'il étoit d'Amboise. Son pere & son ayeul avoient toûjours été attachez au service des Rois Henry IV. & Loüis XIII. l'un en qualité de Valet de Chambre, & l'autre en qualité de Valet de Garderobe. Henry Bobrun exerça aussi la même Charge de Valet de Garderobe pendant plusieurs années. Ses habitudes à la Cour, & la réputation qu'il avoit pour bien faire des Portraits, lui donnerent beaucoup d'emploi. Vous sçavez l'amitié & l'étroite liaison qui étoit entre lui & Charles Bobrun son cousin. On a toûjours admiré cette conformité de mœurs & de sentimens qui étoit telle entre eux, qu'ils sembloient n'avoir qu'un même esprit & une même

même volonté. Mais ce qui a paru de plus surprenant, c'est que dans leurs Peintures on voit l'effet d'une même imagination, & qu'ils ont eu de pareilles idées. Leur maniere étoit si égale & si semblable, que pour faire le Portrait d'une personne, ils y travailloient alternativement l'un & l'autre, & se servant de la même palette & des mêmes pinceaux, on eût dit qu'un même esprit conduisoit deux differentes mains.

Ils ont eu cet avantage de satisfaire toutes les personnes de la Cour, particulierement les Dames, qu'ils sçavoient si bien peindre, & si bien disposer, qu'en conservant la ressemblance ils leur donnoient cependant, lorsqu'il en étoit besoin, plus de beauté, & des airs plus avantageux, les representant avec des habits, des coiffures, & d'autres ajustemens qui donnoient beaucoup de grace & de majesté aux Portraits. Aussi pendant un assez long-tems il n'y avoit guéres de Dames qui ne voulussent être peintes par les Bobruns: car on ne les separoit jamais l'un de l'autre.

Outre l'avantage qu'elles tiroient de la délicatesse de leur pinceau, & de leur maniere ingenieuse à les representer toûjours dans un état qui leur étoit agreable, elles trouvoient encore de la satisfaction dans l'entretien de ces deux habiles hommes; & le lieu où ils travailloient

& sur les Ouvrages des Peintres. 335

loient, étoit souvent une assemblée des plus belles & des plus spirituelles personnes de la Cour, qui passoient souvent des demi-journées à les voir travailler, & à s'entretenir agreablement de toutes choses.

Ils eûrent pendant quelque tems beaucoup de part aux divertissemens que l'on faisoit chez le Roi pour les bals & les balets, donnant des Desseins pour les habits, & même étant consultez sur l'invention des sujets, & les manieres les plus ingenieuses de les composer. Ils y avoient d'autant plus d'habileté, qu'ils avoient l'imagination vive & l'esprit fécond en pensées, faisant même des vers & des comedies dont ils se divertissoient avec leurs amis, sans toutefois que cela interrompît leur travail ordinaire. Je ne dois pas m'arrêter à vous faire souvenir de tous les Portraits qui sont sortis de leurs mains, soit de ceux qu'ils ont faits pour le Roi & la Reine sa mere, soit de ceux qu'ils ont peints depuis pour les plus considerables personnes de la Cour, & pour plusieurs particuliers.

Lorsque la Reine fit son entrée dans Paris en 1660. ils eurent le soin d'orner l'Arc de Triomphe que l'on dressa au bout du Pont Notre-Dame. Ils l'enrichirent de plusieurs figures, & representerent dans le tableau d'enhaut, Mars surmonté par l'amour.

Je

Je pourrois vous parler de plusieurs autres Ouvrages que ces deux chers cousins ont achevez ensemble, jusques à ce qu'enfin la mort de Henri qui arriva au mois de Mai 1677. les sepaṛa, & rompit les liens si doux & si agreables qui les avoient joints ensemble pendant tant d'années.

Il est vrai, dit Pymandre avec un soupir qui marquoit de la douleur, que je ne crois pas qu'on puisse trouver un exemple de deux personnes si bien d'accord en toutes choses. La probité de ces deux parens, repris-je, & leur integrité dans leur conduite les a toûjours fait considerer avec une estime toute particuliere: & c'est ce qui fit jetter les yeux sur eux pour faire la Charge de Tresorier de l'Académie, lorsque le Roi l'honora de sa protection & de ses bienfaits.

La même année que Henri Bobrun mourut, l'Académie perdit deux Peintres qui travailloient particulierement à faire des Portraits. L'un étoit Simon Renard, dit Saint André, & l'autre le Févre, qu'on nommoit de Venise.

SAINT ANDRÉ étoit de Paris. Il avoit travaillé en sa jeunesse avec les Bobruns sous Louïs Bobrun leur oncle; & comme il vous étoit aussi fort connu, je ne pense pas devoir m'arrêter long-tems à vous parler de lui. Le tableau qu'il fit pour l'A-

cadémie lorsqu'il y fut reçû, où il representa la Reine Mere, & la Reine peu de tems après son arrivée en France, est un des plus beaux que l'on voye de lui. Il a fait le Portrait du Roi assis & vêtu de ses habits Royaux qui est au Louvre dans la Salle où s'assemble l'Académie Françoise. Il fit aussi plusieurs Ouvrages pour les Tapisseries qu'on a fabriquées aux Gobelins. Je pourrois vous parler plus au long de sa vie & de ses mœurs, si vous ne l'aviez beaucoup connu.

Le Févre, surnommé de Venise, parce qu'il avoit demeuré long-tems dans cette Ville, étoit en réputation pour bien faire des Portraits en petit. Aussi-tôt qu'il fut arrivé à Paris vers l'an 1655. il en fit quelques-uns, & y réussit assez heureusement. Il se presenta ensuite à l'Académie de Peinture, & y fut reçû d'une maniere dont il ne fut pas satisfait, parce qu'on le mettoit au rang de ceux qui étoient pour les Portraits, & qu'il souhaitoit d'être admis comme Peintre d'histoire, prétendant travailler assez bien de l'une & de l'autre maniere, pour mériter la même grace que quelques autres qui avoient été reçûs un peu avant lui. De sorte que mal content de la Compagnie, il s'abstint d'aller à l'Académie, s'en plaignit hautement, & enfin dans la suite du tems ne se voyant

pas aussi employé qu'il croyoit le mériter, & qu'il en avoit besoin, il alla en Angleterre pour voir si la fortune lui seroit plus favorable qu'elle n'avoit été jusques alors. Quoiqu'il fût déjà âgé quand il partit, il avoit néanmoins une complexion si vigoureuse, qu'il ne sentoit aucunes incommoditez. Il y fit quelques tableaux : mais n'ayant pas trouvé en ce païs-là tous les avantages qu'il esperoit, il se disposoit à revenir en France, lorsqu'il tomba malade, & y (1) mourut.

N'est-ce pas de lui, dit Pymandre, certaines têtes que vous m'avez fait voir autrefois, où il representoit la phisionomie de toutes sortes de personnes par de simples traits de plume ou de crayon ?

Il prenoit plaisir, repartis-je, comme faisoit autrefois Annibal Carache, à faire des Portraits chargez, & à marquer le caractere des divers temperamens de ceux qu'il representoit.

Je crois, interrompit Pymandre, qu'en effet un Peintre ne doit pas ignorer la phisioniomie pour bien connoître & bien peindre les differentes inclinations des hommes.

Cela est vrai, répondis-je, si celui qui peint, veut donner une parfaite expression à ses visages, bien marquer leur temperament, representer même jusques aux pensées

(1) En 1677.

& sur les Ouvrages des Peintres. 339
sées qui peuvent les occuper. Mais ce n'est pas de cette maniere sçavante que le Févre traitoit ses ouvrages ; cette force d'expression où l'on voit un veritable caractere des passions & du naturel des hommes, ne se rencontroit pas dans tous les sujets qu'il representoit. Il prenoit plaisir à dessiner, comme je vous ait dit, des visages chargez & ridicules, qui ne laissent pas de plaire, parce que rien ne divertit davantage, & n'est plus capable de faire rire que ces sortes d'images qui se tournent vers quelque difformité ; & qui la rendent encore plus ridicule, en la comparant à une difformité plus visible.

Cela n'empêchera pas, dit Pymandre, que comme vous avez parlé autrefois des passions de l'ame, & que vous avez fait connoître les mouvemens de l'esprit qui causent ceux du corps, vous ne puissiez bien dire quelque chose des figures que la nature imprime sur le visage des hommes, & par lesquels on peut juger non seulement des passions qui les dominent, mais encore des vertus ou des vices ausquels ils sont portez.

Il est vrai, répondis-je, qu'encore que les passions n'agissent pas toûjours, & qu'un homme ne soit pas continuellement amoureux ni colere, il y a néanmoins des personnes sur lesquelles il semble qu'on dé-

couvre par avance les choses qu'elles ont envie de faire, & dans lesquelles les grandes vertus & les grands vices se font voir, comme si la divine Providence avoit voulu peindre ces qualitez sur le visage des hommes, pour faire rechercher la compagnie des gens de bien, & fuïr celles des méchans.

Je sçai bien qu'il y a une science trop curieuse qui prétend compter les jours, & connoître la bonne & la mauvaise fortune de l'homme, par des marques & par des lignes qui se trouvent en quelques parties du corps. Comme je tiens cette science fort incertaine, pour ne pas dire pleine d'ignorance & de vanité, & qu'il y a lieu de se moquer de ces gens qui ne sçachant pas ce qui se fait dans le tems present, & qui même ignorent le passé, veulent toutefois connoître les choses avenir, je ne conseillerois jamais à un Peintre d'en faire une étude : mais parce qu'il y a quatre humeurs principales qui dominent en l'homme, & qui sont la cause de ses differentes inclinations, le Peintre doit tâcher de connoître & de remarquer celle qui a le plus de force sur chaque corps, afin que sçachant quel est son temperament, il puisse juger des choses ausquelles il sera naturellement porté.

La premiere marque, à mon avis, & la plus

plus generale que la nature nous en donne, est dans la couleur qu'elle répand sur tout le corps. Elle fait voir la difference qu'il y a d'un homme sanguin à un homme mélancolique ; & comme le mélange des humeurs est la cause de la diversité des inclinations, on tâche de les connoître chacune par quelques apparences exterieures & quelques signes qu'on en voit sur le corps : de sorte que si dans une personne la couleur dominante est violette, plombée, & livide, comme elle marque une bile noire, elle signifie l'inclination d'un homme à être colere, envieux & sujet à d'autres actions mauvaises qui procedent pour l'ordinaire d'un tel temperament. C'est pourquoi le Poussin dans son tableau du jugement de Salomon, a peint de la sorte cette méchante femme qui demandoit avec tant de hardiesse & d'impudence, un enfant qui n'étoit pas à elle. Et parce que la veritable mere étoit dans la bonne foi, il l'a peinte comme une femme simple & sans malice, & dont la couleur de la chair un peu vermeille, témoigne la bonté de son naturel ; car d'ordinaire les personnes sanguines ne sont pas capables de faire une méchante action ; elles peuvent être promptes & coleres, mais leur feu s'évapore bientôt, & ne gardent aucune haine dans l'ame.

C'est pourquoi, interrompit Pymandre, lorsque les amis de César l'avertirent de se défier de Dolabelle & d'Antoine, il leur dit qu'il ne craignoit point ceux qui avoient le teint frais & vermeil; mais bien ces pâles & maigres, tels que Brutus & Cassius.

Toutefois, repartis-je, ceux qui sont d'une couleur trop rouge, sont quelquefois à craindre, parce qu'ils sont d'une complexion chaude & emportée. Ceux qui sont d'un teint fort blanc, & qui ont la chair délicate, sont foibles, effeminez, & d'un temperament froid. Voilà quant à la couleur, ce que le Peintre peut, ce me semble, observer en general sur le naturel, afin de se conduire, & faire la carnation de ses figures selon que le sujet le demande. Car il doit avoir égard aux personnes qu'il represente, & faire pour cela diverses observations, puisque la couleur du corps & du visage ne dépend pas seulement du temperament & des humeurs, mais encore de la naissance, de l'éducation, du païs, & des emplois. Un Marinier, un Païsan, & semblables gens qui sont continuellement exposez au Soleil & aux injures de l'air, ont la chair basanée; de sorte que si par cette raison on ne pouvoit rien marquer dans les corps de ces sortes de personnes par le teint & par la couleur, il faudroit que le Peintre cherchât d'autres

tres signes convenables aux vices & aux vertus de ceux qu'il voudroit representer. C'est pourquoi dans cette mauvaise femme dont nous avons déjà parlé, non seulement le Poussin a fait connoître sa malice par la couleur de sa chair, mais encore par une maigreur & une sécheresse causée par la bile noire qui domine dans les méchans, laquelle étant chaude & brûlante, desseche, & rend les corps plus maigres ; au contraire de ceux qui sont un peu sanguins, de qui la chair est plus fraîche & plus ferme. Et bien que je sçache qu'il est très-difficile d'avoir une connoissance certaine de l'humeur des hommes en regardant leurs visages, à cause qu'il s'en trouve de tant de differentes sortes qu'il n'y en a pas deux qui se ressemblent, & que les traits mêmes changent bien souvent selon les differentes passions qui les agitent : néanmoins soit que les divers temperamens, & le mélange des humeurs aident en quelque chose à la conformation de certaines parties ; on a remarqué de tout tems que les vices, les vertus, & les diverses inclinations des personnes paroissent en quelque maniere dans la forme & la figure de quelques-unes des parties du corps : & ce qui est de merveilleux, c'est que sur cela, tout le monde est presque d'un même sentiment, & que ceux qui en

certaines rencontres ont donné leur jugement, ont réüffi dans leurs pronoſtics, c'eſt-à-dire, à l'égard de l'inclination qu'on peut avoir à quelque vice; car l'eſprit & la raiſon doivent ſoûtenir la nature, & empêcher qu'elle ne tombe dans les fautes où une mauvaiſe conſtitution la porte, comme Socrate confeſſoit lui-même l'avoir éprouvé.

Or quoiqu'on ne puiſſe pas dire que les inclinations & les habitudes, tant bonnes que mauvaiſes, qui ſont des diſpoſitions permanentes, ſe faſſent voir auſſi viſiblement ſur le viſage que les ſignes qui marquent les paſſions, qui quoique paſſageres ſe font voir plus diſtinctement & avec plus de force : néanmoins comme les Phiſionomiſtes ſe ſont plus attachez à obſerver la tête, & toutes ſes parties, que les autres ſignes naturels qui s'impriment ſur les corps, il eſt bon que le Peintre ſçache que le jugement qu'ils en ont fait à l'égard de la tête en general, eſt que les perſonnes qui ont le viſage long, & dont les os des deux côtez des joûës ſortent & paroiſſent beaucoup, ſont pour l'ordinaire d'une humeur railleuſe, pleins d'orgüeil, & enclins à tromper. Que ceux qui ont le viſage trop plein, ſont pareſſeux, lents, d'un eſprit lourd, craintifs, impurs, inconſtans & préſomptueux. Mais le viſage moyennement

mai-

maigre est une marque de prudence, d'attachement à l'étude, & d'un esprit ingenieux & sage; & c'est ainsi que Ciceron est representé dans le creux d'une agathe qui est au Cabinet du Roi.

Je crois, dit pymandre, que c'est principalement dans les Portraits qu'un Peintre cherche à faire paroître la Phisionomie, s'il est vrai, ce qu'on a écrit d'Apelle, qu'il étoit si habile à bien observer, & à bien peindre toutes les parties d'un visage, qu'il y avoit des personnes qui prétendoient prédire la bonne, ou la mauvaise fortune, en voyant seulement les Portraits de ceux qu'il avoit peints. Mais pour moi, je doute aussi-bien que vous, qu'il y ait des gens non seulement assez penetrans pour connoître ainsi les choses qui doivent arriver, & même qu'un Portrait soit susceptible d'une ressemblance si parfaite qu'on puisse juger ainsi de la fortune des hommes.

Afin, répondis-je, que vous ne croyez pas que pour faire davantage admirer la force de la Peinture, & la science de ceux qui font des pronostics, je veüille produire une vieille histoire, je ne vous proposerai qu'un exemple du dernier siécle, & un tableau encore tout frais, pour vous faire connoître, non pas qu'on puisse sûrement juger des choses avenir par les

traits du visage, mais que la Peinture peut fort bien par ses couleurs faire connoître le temperament des personnes, en imitant ce que la nature elle-même a marqué. Ce tableau est de la main du Titien, & represente le Duc de Bourbon qui abandonna la France & le service du Roi François I. pour suivre l'Empereur Charles-Quint.

Je me souviens, dit Pymandre, d'avoir vû ce Portrait dans le Palais Farnese.

Hé bien, repartis-je, n'y avez-vous pas trouvé les marques d'un temperament conforme à ce que l'histoire nous apprend de ce Prince?

Il n'étoit pas mal aisé, repliqua Pymandre, de bien figurer son humeur; car j'ai oüi dire qu'elle étoit si visible, & si répanduë, s'il faut ainsi dire, sur son visage, qu'on n'en pouvoit peindre aucune partie qui ne parût débile & mélancolique.

Ce n'est pas le seul Portrait, repris-je où le Titien ait fait voir les inclinations de ceux qu'il representoit: il n'en a guéres faits qui ne fussent parfaitement ressemblans.

Il me semble, dit Pymandre, que pour juger du naturel des personnes, il y a des gens qui cherchent dans les visages certains traits & des lignes qui ont quelque conformité avec les animaux.

C'étoit, répondis-je, la doctrine de quelques

ques Anciens, qui considerant les marques & les signes des animaux, concluoient ensuite que celui qui leur étoit semblable en cela, avoit aussi les mêmes inclinations. Et de là est venuë l'opinion de plusieurs qui tiennent que tous les hommes participent de la nature de quelque animal, & que selon la ressemblance qu'ils en ont, ils en possedent aussi quelques qualitez. C'est pour cela qu'il y a eu des Peintres qui se sont si bien étudiez à considerer le rapport qui se trouve entre les traits des hommes & ceux des animaux, que pour peindre une personne ils se servoient des principales parties de la bête ou de l'oiseau avec lequel il avoit quelque conformité, & mêlant ensemble ces deux differentes natures, faisoient ou un oiseau qui ressembloit à un homme, ou donnoient à cet homme la ressemblance de l'oiseau avec lequel il avoit quelque rapport. Annibal Carache a été admirable à bien exprimer ces sortes de choses, & avoit une si grande facilité à trouver tout d'un coup cette ressemblance, qu'avec peu de traits de plume, ou de crayon, il rendoit une personne reconnoissable sous la figure de quelque animal.

C'étoit aussi dans la maniere de faire des Portraits chargez, que le Févre de Venise s'étoit étudié à l'imiter.

De sorte, dit Pymandre, qu'il n'est donc pas toûjours besoin que celui qui veut peindre la nature & les inclinations d'un homme, exprime en détail toutes les lignes & les marques que doivent sçavoir ceux qui veulent apprendre la Phisionomie.

Que serviroit à un Peintre, repartis-je, d'apprendre tant de choses douteuses & inutiles que l'on a écrites là-dessus ? Il lui suffit de considerer d'abord la masse & la forme des corps, comme la tête, & ensuite toutes les autres parties, selon qu'il juge qu'elles doivent être pour representer une personne de l'humeur & de l'inclination qu'on veut la faire paroître.

C'est une opinion commune parmi les Sçavans, que la tête pointuë par le haut n'est pas la marque d'un homme prudent.

Il est vrai, interrompit Pymandre, que j'ai toûjours oüi dire que c'étoit un signe de bêtise, de stupidité, & de peu de jugement: cependant Pericles n'a point passé pour un homme qui eût ces mauvaises qualitez, quoiqu'il eût la tête pointuë, & qu'à cause de cette difformité on le representoit toûjours avec un casque.

Vous voyez bien, repris-je, que ces regles ne sont pas generales, & que des hommes considerables par leur vertu, par leur esprit, & par leur courage, ont eu de grands défauts dans la conformation
de

de leurs corps : mais celui qui dans ses ouvrages veut donner un caractere convenable aux personnes dont il represente les actions, doit prendre garde à ne pas faire des figures dont les visages, ou les differens airs impriment dans l'esprit de celui qui les regarde, quelque chose de fâcheux, & qui ne soit pas à l'avantage de ceux qu'on veut peindre. Si selon Platon, la beauté n'est autre chose que la splendeur de la bonté, il est certain que plus un corps est beau, & plus on doit croire que l'ame qui loge dedans, a de bonté & de perfection. Et comme la beauté du corps consiste dans une juste proportion des membres, dans la couleur de la chair & dans la grace, il faut qu'un Peintre regarde suivant les sujets qu'il traite, à bien observer ces trois conditions dans les personnes qu'il veut representer, & pour éviter de faire quelques parties du corps humain qui ne soient ni belles ni avantageuses, établir plusieurs maximes. Par exemple, s'il veut peindre un homme sage & habile, il doit le former de telle sorte que la tête soit moyennement grosse & ronde, & même se souvenir que la tête petite est la marque d'un homme de bon sens, pourvû toutefois que le col ne soit pas trop long; car une petite tête sur un col d'une longueur excessive, represente

un homme de peu d'entendement, d'esprit foible, & même atteint de folie.

Bien que je n'aye jamais étudié ces Sciences, dit Pymandre, il me semble que le vrai miroir de l'ame est le front, & que l'on y voit comme dans une glace, ce qu'un homme a dans l'esprit.

Un très-sçavant homme (1) de ces derniers tems a fort bien dit, " qu'on ne " sçauroit considerer les rapports merveil- " leux qui se rencontrent entre toutes les " parties du corps de l'homme, sans pen- " ser que la sagesse infinie de Dieu qui ré- " duit toutes choses à l'unité pour lui être " plus conformes, après avoir racourci " tout le monde dans l'homme, a voulu " racourcir tout l'homme dans le visage." Et comme le front semble être la partie principale du visage & celle qui se presente d'abord, & qui parle pour les autres, s'il faut ainsi dire, c'est aussi de cette partie que les Peintres peuvent tirer la force & la verité de leurs expressions. Ce que nous remarquâmes il y a quelques tems dans les Tuileries, en parlant des proportions & de la beauté de cette partie, se peut encore dire pour ce qui en regarde la bonté : car ce qui est laid & difforme dans le front aussi-bien que dans toutes les autres parties du visage, n'est point
une

(1) M. de la Chambre.

une marque d'une inclination avantageuse. Si le front est trop grand, rond & découvert, il represente un menteur. S'il est ridé & abbatu sur les sourcils, c'est la marque d'une personne cruelle, tel que Neron nous paroît dans les Médailles & dans les Bustes antiques. S'il est trop gras, il témoigne un esprit grossier. S'il est trop long ; que le reste du visage soit de même, & que le menton soit court, c'est un signe de tyrannie & de cruauté. Mais si avec cela les sourcils viennent à se toucher & à s'épaissir auprès du nez, c'est encore une marque d'un méchant homme. Au lieu que si les sourcils sont médiocrement épais, d'un poil délicat, brun, & bien arrangé, c'est le témoignage d'une complexion moderée.

Les yeux, dit Pymandre, servent encore beaucoup à découvrir le naturel des personnes.

Ce n'est pas aussi, continuai-je, une partie que l'on doive négliger : les yeux bien fendus & brillans, témoignent une ame bien saine : au lieu que ces gros & vilains yeux qui sortent de la tête, & qui semblent tomber, ne signifient rien de bon. L'on tient que ceux qui les ont de la sorte, sont ordinairement ou grossiers, ou impurs, ou paresseux. Les yeux trop enfoncez dénotent un homme envieux. Ceux qui sont

serrez trop près l'un de l'autre & vifs, reprefentent un homme cruel. Un nez long & crochu eft bon à figurer un railleur, un avare, un traître: mais les perfonnes qui ont le nez bien fait & un peu élevé fur le milieu, font pour l'ordinaire éloquens, liberaux & courageux. Celui qui a le nez large, un peu enfoncé au milieu, & relevé par le bout, eft d'ordinaire menteur, fier, arrogant & cruel. Enfin vous fçavez qu'il y a tant de parties differentes dans tous les vifages; qu'il feroit mal-aifé de les rapporter toutes. Nous pouvons encore feulement remarquer que la bouche trop grande & ouverte, peut fervir à reprefenter une perfonne remplie de mauvaifes qualitez; & qu'au contraire, celle qui eft bien faite, eft la marque d'un homme fecret, modefte, pofé, fobre, chafte & liberal. Outre que les lévres bien tournées fervent à former une belle bouche, elles font encore un témoignage de bonté, & l'on a obfervé que ceux qui les ont grandes & groffes, & à qui celle de deffous pend en bas, font ordinairement lourds, étourdis, bêtes, méchans, & lafcifs, femblables aux Satyres qu'on peint avec une bouche de ſa forte. Et de même que le nez camus & retrouffé eft la marque d'un homme colere & cruel, auffi le menton pointu reprefente la même chofe.
Pour

& sur les Ouvrages des Peintres. 353

Pour les cheveux, l'on sçait bien qu'ils changent selon l'âge, & que le défaut de chaleur les fait blanchir sur la tête des vieillards : cependant nous pouvons remarquer que les blonds témoignent la délicatesse du temperament. Les roux ne signifient rien d'avantageux.

Vous pouvez même dire, interrompit Pymandre, qu'ils sont en telle aversion à tout le monde, que les Egyptiens (1) ne pouvoient voir un homme roux sans l'injurier, & lui faire outrage. Leur aversion étoit si forte contre le poil roux, que ne pouvant souffrir les ânes de cette couleur, au lieu de s'en servir, ils les jettoient dans les précipices pour ne les pas voir.

Je ne sçai, lui repliquai-je, d'où vient une telle haine qui semble être répanduë par toute la terre, & même parmi des peuples qui ne sçavent guéres en quoi consiste la beauté. Ne vous ai-je jamais dit ce qui arriva à un homme dont vous connoissez le nom, lequel ayant toute sa vie aimé les voyages de long cours, est mort aux Indes depuis quelques années ? Dans le premier voyage qu'il fit du côté de l'Amerique, il tomba entre les mains des Sauvages, & demeura plusieurs années avec eux ; mais ce fut par un bonheur que lui causa la disgrace, s'il faut ainsi

(1) Plutarque.

ainſi dire, de la nature: car il étoit extraordinairement roux. Il m'a conté après ſon retour, que tous ſes camarades qui avoient été pris comme lui, furent mangez par les Sauvages, qu'il fut le ſeul qu'ils épargnerent, non par le reſpect qu'ils euſſent pour la couleur de ſon poil, mais par l'averſion & le dégoût qu'ils ont pour ceux qui ſont de ce temperament; de ſorte qu'ils le laiſſèrent vivre, & paſſa pluſieurs années dans leurs païs, d'où il revint enfin fort inſtruit de leur langue, de leurs mœurs, & de la nature du climat.

A la verité, dit Pymandre, ce fut en cette occaſion que cet homme pouvoit connoître la verité du proverbe, qu'à quelque choſe malheur eſt bon.

Il me ſemble, repris-je, que je vous ai aſſez parlé de ce qui regarde la Phiſionomie, & que pour ne vous pas ennuyer je dois ſupprimer tout ce que je pourrois encore ajoûter à ce que j'ai dit ſur ce ſujet. Auſſi n'ai-je prétendu vous marquer que quelques maximes generales que le Peintre doit ſeulement ſçavoir pour connoître de quelle ſorte il peut diſtinguer l'homme de bien d'avec le méchant, & le courageux d'avec le timide. Par exemple, s'il veut repreſenter quelque grand perſonnage, avec les marques d'un homme fort & vaillant, il le fera d'une taille droite & hau-

& sur les Ouvrages des Peintres. 355

haute, les épaules larges, l'estomach puissant, les jointures & toutes les extrémitez bien marquées, les cuisses charnuës, les jambes assez pleines, les bras nerveux, la tête ronde, & plûtôt petite que grosse, le teint vif, les yeux brillans & bien fendus, le front unis avec les autres parties du visage telles que nous les avons déjà marquées, en parlant de la belle forme du corps humain, & qu'elles soient convenables à sa condition & à la nature de son païs. Un homme timide & poltron au contraire, aura les cheveux mols & abbatus, une foiblesse par tout le corps, le col un peu long, la vûë trouble, les épaules serrées, & l'estomach petit.

S'il faut representer un jeune homme de qualité, il le faut faire d'une taille haute & dégagée, telle que nous voyons la Statuë d'Antinoüs; la chair médiocrement délicate, blanche, & mêlée un peu de rouge. Que les cheveux ne soient ni plats, ni trop frisez; les doigts longs; le visage ni trop plein ni trop maigre; le regard gracieux : & après tout cela, il faut que le jugement du Peintre dispose toutes les parties du corps avec une proportion conforme aux personnes qu'il veut representer, faisant paroître plus de grace & de noblesse dans les uns que dans les autres.

S'il veut peindre un stupide, il doit considerer que telles gens ont ordinairement
le

le visage blanc & plein de chair, le ventre gros, les cuisses puissantes, les jambes grasses, le front rond, la vûë égarée. Un homme fol & méchant aura les cheveux rudes, la tête petite & mal formée, les oreilles grandes & pendentes, le col long, les yeux secs & obscurs, petits & enfoncez, ou bien enflez comme d'un homme yvre qui vient de dormir, avec le regard fixe, les joûës étroites, & le menton ou fort long, ou fort court, tel qu'on represente Silene; la bouche grande, le dos un peu courbé, le ventre gros, les cuisses & les extrémitez des pieds & des mains dûres, & pleines de chair, le teint pâle, & néanmoins rouge au milieu des joûës. Toutes ces remarques sont des observations generales, & l'on peut en faire encore d'autres particulieres, afin de representer deux méchantes personnes qui ne se ressemblent point, lesquelles néanmoins auront toutes deux des signes de malice. C'est ainsi que Raphaël & Leonard de Vinci ont peint differemment le traître Judas dans les tableaux qu'ils ont faits de la Céne, l'un aux Loges du Vatican, & l'autre à Milan : car bien que ces deux figures n'ayent nulle ressemblance, on y voit néanmoins tous les signes d'un méchant esprit. Le Poussin croyant ne pouvoir assez fortement marquer le caractere

tere de ce traître dans le tableau de la Céne qu'il a fait pour Monsieur de Chantelou, l'a representé seulement par le dos dans le moment qu'il sort du lieu où Jesus-Christ est à table avec les autres Apôtres: imitant en cela, mais d'une autre maniere, ce Peintre (1), qui representant le sacrifice d'Iphigenie, fit fort bien paroître sur le visage des assistans l'excès de leur douleur; mais ne pouvant assez representer celle du pere, il lui couvrit la tête de son manteau.

Peut-être aussi, dit Pymandre, le Poussin trouvoit-il de la difficulté à faire connoître par des marques exterieures le mauvais dessein de Judas; car pendant qu'il avoit suivi Jesus-Christ avec les autres Apôtres, pouvoit-on le representer comme un traître? Et comment auroit-on pû aussi juger alors que Saint Pierre renieroit son Maître? Ce fut la verité incarnée, qui seule connoissant le fond des cœurs, déclara les crimes qu'ils devoient commettre. Mais dites-moi, je vous prie, de quelle sorte il faudroit peindre un homme converti, & qui d'un persecuteur des Chrétiens, tel que Saint Paul, devient Apôtre de Jesus-Christ? Car il ne change point de visage en changeant de sentimens.

"Vous

(1) Timanthe.

„ Vous sçavez, repartis-je, que (1) la
„ sagesse de l'homme luit sur son visage, &
„ que le Tout-puissant la lui change com-
„ me il lui plaît ; „ c'est-à-dire, en chan-
ge, & bannit l'air fier & superbe. Comme il
y a une certaine liaison de l'ame au corps,
& du cœur au visage : aussi quand Dieu a
imprimé la sagesse dans le cœur de l'hom-
me, elle se fait connoître sur son visage.

Ainsi lorsque Dieu par sa grace Toute-
puissante, a changé le cœur des plus grands
pecheurs, ce changement éclate ensuite
au dehors. Le visage de Saül ennemi des
Chrétiens, n'est plus le visage de Paul Doc-
teur des Gentils. Sainte Magdeleine dans
la penitence, ne ressemble plus à la Magde-
leine que l'on voyoit au milieu des vani-
tez du monde.

Il faut aussi considerer que les passions
font de grands changemens sur le visage,
selon cette parole de l'Ecriture (2): " La
„ joye du cœur réjoüit le visage, & la tris-
„ tesse l'abbat, & l'afflige. Jacob recon-
„ nut que Laban avoit conçû quelque
„ mauvais dessein contre lui, & dit à ses
„ femmes (3): Le visage de votre pere
„ n'est pas comme il étoit hier & avant-
„ hier. Samuël (4) reconnut David à ses
„ yeux pleins de douceur & de gayeté. "
De

(1) Ecclesiasti. ch. 8. v. 1. (2) Prov. 15. (3) Gen.
81. (4) 1. Reg. 16.

& sur les Ouvrages des Peintres. 359

De sorte, dit Pymandre, qu'encore que les marques dont vous venez de parler, puissent servir aux Peintres à representer les differens temperamens des hommes, il ne faut pas croire qu'elles soient toûjours de veritables signes des inclinations bonnes ou mauvaises qu'on leur attribuë; & moins encore, repliquai-je, juger par là en quelque maniere que ce soit, de la bonne ou mauvaise destinée d'une personne. On a plusieurs exemples de gens qui portoient sur leur front quelque chose de si funeste qu'on en pouvoit craindre une fin malheureuse, qui cependant sont morts avec gloire; & d'autres au contraire qui sont morts tragiquement, dont la phisionomie n'avoit rien que d'heureux.

Mais poursuivons, si vous le trouvez bon, d'examiner les qualitez des Peintres dont je dois encore vous entretenir.

Dans la même année 1677. mourut EKMAN de Paris. Il travailloit fort bien de Miniature, & ordonnoit agréablement des compositions d'histoires. On en voit plusieurs à des Cabinets qu'il a faits pour le Roi.

Quelque tems après (1) mourut Loüis GUERIN aussi de Paris, Sculpteur, & ancien Professeur dans l'Académie. Je viens de vous parler des Chevaux & des Tritons

que

(1) En 1678.

que les Marcy freres ont faits dans l'une des niches de la Grote de Verſailles ; & comme vous ſçavez qu'il y a encore dans une autre niche deux Chevaux & deux Tritons, je vous dirai que ceux-ci ſont de Guerin. Ils ſont travaillez avec beaucoup d'art & de ſcience, mais dans une diſpoſition differente de celle des premiers.

Nicasius Peintre excellent, pour bien repreſenter toutes ſortes d'animaux étoit Eleve de Snéydre, & mourut auſſi vers ces tems là.

Abraham Bossé de Tours, avoit donné des leçons dans l'Académie, mais il s'y conduiſit d'une maniere qui l'en fit ſortir. Il étoit excellent Graveur ; & s'il fût demeuré dans ce ſeul état, avec les connoiſſances qu'il avoit de l'Architecture & de la Perſpective, ſans ambitionner de ſe rendre conſiderable par les penſées & les livres du ſieur Deſargues, qu'il a mis au jour avec beaucoup de ſoin & de dépenſe; il auroit acquis plus de réputation & de bien qu'il n'a fait. On voit quantité d'Eſtampes qu'il a gravées autrefois qui ſont très-agréables, parce qu'il ſçavoit ſe ſervir de l'eau forte & du burin d'une maniere particuliere & très-gracieuſe.

Migon entra en ſa place, & fut reçû Profeſſeur dans l'Académie, pour y donner des leçons de Geometrie & de Perſpective.

C'eſt

C'est une chose loûable dans un tableau lorsqu'on y voit toutes les regles de la Geometrie & de la Perspective parfaitement observées. Et ce qui doit encore davantage faire estimer cette exactitude, est le peu d'état que quelques-uns en font. Je sçai bien, comme je crois vous l'avoir déjà dit, que la Perspective n'est pas la principale chose qu'il faille considerer dans les grands ouvrages ; que les Peintres les plus excellens ont eu souvent pour cela beaucoup de negligence ; que cette grande régularité est plûtôt le principal devoir de ceux qui font des ornemens & des morceaux d'Architecture, que de ceux qui s'appliquent uniquement à l'histoire & aux figures. Cependant si ce n'est pas un grand avantage à un Peintre de paroître sçavant dans la Perspective, il lui est honteux de l'ignorer. Nicolas Loyr ne s'attachoit point servilement dans cette partie, mais aussi il ne la negligeoit pas entierement. Il sçavoit faire un choix du plan où il plaçoit ses figures, les disposoit agréablement, & quoi qu'à dire vrai il ne s'étudiât pas tant à ce qui est de la force du dessein que dans l'agrément des couleurs, il observoit pourtant toutes les regles de son art, & il n'y avoit rien dans la composition de ses tableaux où il ne parût du génie & du raisonnement. Il apportoit un soin tout particulier

ticulier à bien faire les païsages, les bâtimens, & les autres choses dont ses ouvrages étoient ornez. Et comme ces parties embellissent un sujet, & que dans les petits tableaux qu'il faisoit, elles y paroissoient avec bien de la grace & de l'agrément, il n'y avoit guéres de curieux qui ne fût bien aise d'avoir quelque chose de lui. Il avoit étudié sous Bourdon, mais il ne s'attacha point à suivre sa maniere. Il alla à Rome en 1647. où il demeura plus de deux ans. Comme il avoit moyen d'étudier sans être obligé à travailler pour subsister, ainsi que plusieurs autres Peintres, il employoit une partie de son tems à voir tout ce qu'il y avoit de plus considerable dans les Eglises, dans les Palais, & dans les Vignes, & à se remplir l'esprit des images de ce qu'il y remarquoit de plus rare & de plus parfait. Il avoit un grand avantage: car il étoit pourvû d'une mémoire si heureuse, que souvent après être sorti de quelque Palais où il avoit bien regardé un tableau, il alloit chez lui, & prenant une palette & des pinceaux, il le copioit de mémoire, observant jusques aux couleurs & aux moindres teintes: ainsi il faisoit souvent des petites esquisses des ouvrages qui lui plaisoient le plus, & dont il vouloit conserver une idée.

Il ne s'attachoit à aucune maniere particuliere;

& sur les Ouvrages des Peintres. 363

ticuliere : mais il avoit beaucoup d'amour pour les ouvrages du Poussin, & goûtoit un plaisir & une joye extraordinaire, lorsque nous allions quelquefois ensemble voir ceux du Cavalier del Pozzo.

Il fit peu de tableaux pendant qu'il demeura à Rome. Il commença un tableau, dont je lui fournis la pensée, au sujet d'une aventure qui se passa quelque tems avant son retour, & dont je ne crois pas que vous ayez eu connoissance ; elle est assez curieuse : si vous desirez la sçavoir, je pourrai vous l'apprendre quand je vous aurai dit que ce tableau representoit ce qu'on rapporte de Darius, qui étant allé visiter le tombeau de Semiramis, y trouva cette inscription : *Que celui des Rois qui aura besoin d'argent, fasse démolir ce tombeau, & qu'il y prenne tout ce qu'il voudra.* Darius qui crût que c'étoit le lieu où étoient cachez les tresors de cette Reine, le fit démolir : mais il n'y trouva que des os avec une autre inscription qui portoit : *Si tu n'eusses pas été un méchant homme, & d'une avarice insatiable, tu n'eusses point remué les cendres des morts.*

Pour exprimer ce sujet, Loyr peignit Darius environné des principaux de sa Cour, qui après avoir fait ouvrir la sepulture de la Reine Semiramis, regardoient dedans, & n'y voyoient qu'un squelette. Je ne vous décris

décris point l'étonnement où paroissoit Darius & ceux qui l'accompagnoient: cependant c'est ce que le Peintre avoit pris beaucoup de soin à bien representer par les diverses actions, & les differentes expressions des visages tant du Roi que de ceux de sa suite. Comme Loyr laissa ce tableau imparfait quand il partit de Rome, je n'ai point sçû s'il l'acheva, ni ce qu'il est devenu.

C'étoit, dit Pymandre, un sujet de grande moralité. Mais dites-moi donc, je vous prie, à quelle occasion ce tableau fut fait.

Le recit, repartis-je, en sera un peu long, parce qu'il y a plusieurs circonstances que je ne puis omettre: toutefois je veux bien vous satisfaire. Vous sçavez combien ceux de Rome sont naturellement portez à chercher des trésors, & qu'ils croyent que sous les ruïnes de cette grande Ville il y en a beaucoup de cachez. Ce qui augmente en eux le desir de cette recherche, sont les défenses exactes & severes qu'il y a de foüiller en aucun endroit sans en avoir la permission. Vous sçavez de plus qu'ils sont persuadez que les Etrangers, particulierement les François & les Allemans, ont connoissance des endroits où il y a quelque chose d'enterré, s'imaginant que ces nations ayant eu part aux

divers

divers changemens arrivez en Italie, ont gardé quelques mémoires des lieux où l'on a mis les richesses qu'on avoit amassées. Mais ce qui est de plus singulier, est l'opinion dans laquelle ils sont, que ces richesses étant dans la possession de certains esprits qui s'en sont rendus maîtres, on ne peut les tirer des lieux où elles sont, sans un secours extraordinaire; qu'il faut avoir une autorité, & une force surnaturelle pour lier ces esprits, & que c'est parmi les Ultramontains qu'il se rencontre des gens sçavans qui ont cette autorité. C'est pourquoi lorsqu'ils voyent quelques Etrangers, qui visitant les Antiquitez autour de la Ville, s'écartent un peu dans la campagne, ils s'imaginent aussi-tôt que ce n'est pas seulement pour lire des inscriptions, ou considerer quelques vieux restes de bâtimens, mais pour reconnoître les endroits où ils sçavent qu'il y a quelque trésor. Cela est si vrai, que si l'on veut se promener dans quelques endroits éloignez de la Ville, on a le plaisir de voir des païsans ou autres gens qui aussi-tôt observent toutes les démarches qu'on fait, & ne manquent pas lorsqu'on s'est retiré, d'aller examiner ce qu'on y a pû faire, & toûjours perdre leur tems à foüiller la terre en cachette dans les lieux où l'on s'est arrêté.

Le plaisir ne se rencontre pas toûjours de la maniere que vous dites, interrompit Pymandre : car vous me faites souvenir que quand je fus à Tivoli, m'étant éloigné avec une de mes amis, du reste de notre Compagnie, pour voir les ruïnes de la Ville Adriane, nous fûmes assez surpris de nous voir aussi-tôt escortez de deux grands inconnus, dont les moustaches couvroient la moitié de leur visage, & qui armez de toutes pieces feignoient être des chasseurs, mais qui avoient la mine de Bandits, & de gens qui eussent bien-tôt cherché dans nos poches, si notre Compagnie ne nous eût rejoint fort à propos. Mais continuez, je vous prie, votre discours.

C'est donc, repris-je, par ce desir qu'ils ont de trouver de l'argent, qu'un certain Capitaine ou chef de Bandits, assez galant homme d'ailleurs, & que vous avez vû loger dans le Palais de M. l'Ambassadeur pendant les troubles de Naples, s'adressa à un ami de Loyr & le vôtre aussi, & lui demanda s'il ne connoissoit point quelque François qui eût du pouvoir sur les Esprits, parce qu'il sçavoir un lieu où il y avoir assûrément de grands tresors, mais qu'il falloit une de ces personnes qui sçût se rendre maître de ces Esprits, & les empêcher qu'ils ne fissent du mal à ceux qui veulent

lent enlever ces trefors, comme il étoit arrivé en pareilles rencontres. Cet ami qui étoit fort incredule fur ces fortes de contes, mais pourtant curieux, & bienaife d'examiner & connoître jufques où la credulité de ces gens-là pouvoit aller, lui dit qu'il pourroit bien lui donner une perfonne telle qu'il demandoit, fi, avant que de l'engager, il lui faifoit connoître par des marques certaines qu'il y avoit un trefor dans le lieu qu'on indiqueroit. Le Capitaine dit que pour cela il en étoit affûré, & qu'il le feroit voir quand on voudroit. Ils prirent heure au lendemain matin, & votre ami qui cherchoit à fe divertir, fut trouver deux Religieux de fa connoiffance qui étoient alors à Rome pour des affaires de leur Compagnie, gens d'efprit & fçavans, aufquels il conta la propofition qu'on lui avoit faite. Ils tournerent la chofe en raillerie : toutefois votre ami voyant qu'ils n'avoient pas moins de curiofité que lui, leur offrit d'être de la partie, & de partager avec eux le plaifir de voir jufqu'où peut aller la cupidité des hommes. Ils accepterent l'offre, & le lendemain matin s'étant rendus tous trois dans la chambre du Capitaine, votre ami lui dit qu'il venoit fatisfaire à fa promeffe; qu'il eût donc de fa part à leur faire voir ce qu'il lui avoit fait efperer. Le Capitaine étoit accompagné

Q iiij

pagné de quelques personnes qui disoient sçavoir l'endroit à-peu-près où étoit le tresor: mais pour faire voir la disposition du lieu, & ce qu'il y avoit de caché, il pria qu'on envoyât querir un jeune enfant tel qu'on voudroit. On fit venir un de ces petits garçons dont il y a toûjours bon nombre qui joüent dans la place qui est au bas du Palais de Palestrine. Lorsqu'il fut venu, le Capitaine ferma les fenêtres de sa chambre, & après avoir noirci le dedans de la main de ce jeune garçon, & lui avoir dit quelques paroles à l'oreille, il lui demanda s'il ne voyoit rien dans sa main. L'enfant répondit que non. On en fut chercher un autre qui étoit plus jeune, auquel ayant fait les mêmes ceremonies, comme il vint à regarder dans sa main, il eut tant de frayeur, qu'il se mit à pleurer, & vouloir sortir. Il fallut en avoir un troisiéme, qui étant plus résolu, dit, lorsqu'on lui fit regarder sa main, qu'il voyoit un homme vétu de blanc, accompagné d'un autre qui le suivoit. Le premier s'étant assi sur un siege, il fit voir à l'enfant une grande campagne & une riviere, au bord de laquelle étoient de vieilles ruïnes. Proche de la étoit une piece de terre nouvellement ensemencée. Incontinent après, l'enfant dit qu'il voyoit dans ce champ verd & ensemencé la terre qu'on remuoit,

&

& sur les Ouvrages des Peintres. 369

& ensuite sous cette terre une grande piece de marbre, sur laquelle étoient trois figures, l'une d'homme, l'autre de femme, & un enfant au milieu des deux. Ayant commandé à l'Esprit de lever ce marbre pour voir ce qui étoit dessous, il vit une grande fosse ; & comme on lui demanda ce qu'il y avoit, il répondit *molté biancherie*, ne pouvant rien discerner autre chose ; ce que tous ces gens interpreterent pour de l'argenterie, quoique ce mot signifie proprement du linge blanc, après quoi tout disparut, & l'on renvoya l'enfant.

Bien que toutes ces particularitez ne persuadassent pas beaucoup votre ami & ceux qui étoient avec lui, neanmoins leur curiosité les engagea à aller sur les lieux pour voir au moins ce qui en arriveroit ; se promettant bien que pourvû qu'il y eût des tresors, les Esprits se trouveroient si bien liez qu'ils ne feroient mal à personne. Mais il y avoit d'autres choses que des Esprits, contre lesquelles il falloit s'assûrer, & prendre des précautions pour ne pas voir l'entreprise troublée.

Il est, comme je vous ay dit, défendu expressément de foüiller aux environs de Rome, & l'on ne pouvoit demeurer longtems au milieu de la campagne sans être apperçû, & en danger de se voir bientôt environné, non pas de ces chasseurs de Tivoli,

Q v

voli, ou d'autres gens semblables, mais du Barigel & de ses Sbirres. Pour se garentir de leur insulte, il fut arrêté que le Capitaine envoyeroit une douzaine au moins de ses Bandits qui se tiendroient cachez au bord de la riviere bien armez, & en état de defense ; que les Auteurs de l'entreprise iroient à un Casal nommé *Cevara*, qui est à quatre mille de Rome, disposer un bon nombre d'ouvriers garnis d'outils pour remuer la terre, & que le lendemain matin votre ami avec un Gentilhomme aussi de votre connoissance, & les deux Religieux, se rendroient sur les lieux dans un des Carosses de Monsieur l'Ambassadeur.

Etant sortis de Rome à l'heure prise, & arrivez à un endroit qui n'en est eloigné que d'environ quatre milles, & peu distant de *Cevara*, ils descendirent au bord du Tévron dans une campagne telle que le jeune enfant l'avoit representée. Il y avoit des ruïnes sur le bord de l'eau, un grand champ ensemencé de bled, mais sans autre chose qui pût faire connoître un endroit particulier où l'on dût fouiller plûtôt qu'en un autre. Ceux qui les avoient engagez à ce voyage, étant déja sur le lieu à les attendre, leur dirent que c'étoit là où par leur science ils devoient découvrir de grandes richesses, & s'en rendre les Maîtres. Votre ami a avoûé qu'il se trouva alors bien empêché,

& sur les Ouvrages des Peintres. 371

pêché; car c'étoit lui qui faisoit le Philosophe: cependant, sans paroître embarrassé, après avoir posté & mis les Bandits en sentinelle dans certaines grotes qui étoient au bord de la riviere, afin de n'être pas surpris, il fit un tour dans le champ pour méditer sur l'endroit où il devoit faire creuser; & ayant pensé qu'il ne devoit pas trop s'éloigner de la riviere & des ruïnes, il feignit de marquer sur la terre quelques figures avec une canne qu'il tenoit. Après quoi il appella tous les ouvriers, les assûra qu'ils n'avoient à craindre des esprits aucun mauvais traitement, mais seulement que ne pouvant pas empêcher qu'il ne leur fissent sentir quelque lassitude quand ils auroient un peu travaillé, & même quelque dégoût, & une envie de ne plus rien faire, qu'ils devoient se préparer à cela, afin de ne pas succomber & perdre courage: du reste, qu'ils eussent à lui obéïr, & faire exactement ce qu'il commanderoit. Ce qu'ils ne manquerent pas de promettre, dans l'esperance qu'ils avoient déjà tous de s'enrichir.

Est-ce, interrompit Pymandre, que cet ami dont vous me parlez, pouvoit se contenir assez pour faire tout ce manége-là sans rire: car je ne sçai si je le devine bien: mais si c'est celui que je pense, quoiqu'il soit naturellement assez serieux, il me semble qu'il étoit alors d'un âge &

Q vj d'une

d'une humeur à ne se pas trop contraindre.

Vous allez voir, poursuivis-je, comment il joûa bien son personnage jusques à la fin, & qu'il laissa une grande opinion de son sçavoir sur le fait de lier les Esprits. Il commença donc à faire remuer la terre à l'endroit que le hasard lui presenta pour faire un ouverture d'environ deux à trois toises en carré. Après qu'ils eurent fouillé quatre pieds de profondeur, ils sentirent sous leurs ferremens quelque chose de dur & de solide; & comme ils eûrent connu que c'étoit une piece de marbre blanc, ils la découvrirent. C'étoit le dessus d'un tombeau de cinq à six pieds de long sur trois à quatre pieds de large, où étoient plus qu'à demi-relief les figures d'un homme, d'une femme & d'un enfant, telles que le jeune garçon les avoit vûës dans sa main. A la verité votre ami fut surpris aussi-bien que les deux Religieux, d'une rencontre si étrange; les autres qui étoient là, les regardant alors comme des personnes extraordinaires, & concevant de grandes esperances de leur sçavoir, prirent de nouvelles forces pour lever le marbre avec des pinces & des leviers; quoiqu'il fût d'une pesanteur considerable, ils le tirerent & le mirent dans le champ. Ensuite ils continuerent à creuser au même endroit; & après avoir ôté environ un pied de terre, ils trouverent des fon-
demens

& sur les Ouvrages des Peintres. 373
demens d'une pierre très-dure. On travailla à les découvrir, & à en connoître l'épaisseur. C'étoit une muraille qui étoit en face de la riviere, & qui avoit quatre pieds de large. Cela jetta votre ami dans un nouvel embarras, car il falloit resoudre de quel côté de la muraille l'on foüilleroit. Apres y avoir un peu pensé, il crût ne devoir pas prendre du côté de la riviere, mais au-delà vers la campagne; ce qui s'executa aussi-tôt.

Pendant que ces gens travailloient, il se promenoit le long de l'eau avec les Religieux & le Gentilhomme qui étoit venu avec eux, & ils remarquerent par les ruïnes qui restoient, qu'il pouvoit bien y avoir eu quelques bâtimens en cet endroit. Comme ils s'entretenoient ensemble, on vint l'avertir que ceux qui travailloient à la terre, la trouvoient si dure qu'ils étoient rebutez, & n'avançoient point. S'étant approché d'eux, ils lui dirent tous que leur peine étoit inutile, que jamais on n'avoit remué cette terre, & qu'elle étoit telle que Dieu l'avoit créée. Il leur repliqua d'un ton ferme & resolu, qu'il falloit continuer, qu'il voyoit bien que c'étoit un effet des mauvais Esprits, qui, comme il leur avoit prédit d'abord, tâchoient de les décourager. On fit bien boire les ouvriers, qui ayant recommencé à travailler avec plus de vigueur, & ôté environ un pied de terre,
trou-

trouverent une petite medaille d'or qu'ils apporterent aussi-tôt avec joye. Votre ami leur dit que cela leur faisoit connoître que cette terre avoit été remuée, & qu'elle n'étoit pas telle qu'ils se l'étoient imaginé; qu'il falloit continuer: ce qu'ils firent avec plus de courage, & après une heure de travail, ils trouverent une voûte faite de ces grandes briques qu'on faisoit anciennement. Ayant ôté la terre de dessus dans la longueur d'environ quatre ou cinq pieds, ce fut avec une force & une promptitude extraordinaire qu'ils firent ouverture à la voûte. Vous pouvez penser combien tous ceux qui étoient autour, ouvroient les yeux, & combien leur cœur & leur esprit étoit rempli & agité de diverses pensées & de differens desirs. L'ouverture faite, on reconnut que cette voûte étoit un tombeau dans lequel on trouva les os d'une grande personne, avec un petit vase de terre, & une medaille de cuivre. On jetta les os au bord de la fosse; & ayant démoli toutes les briques, s'imaginant que sous ce tombeau il pourroit y avoir quelque cache, on rencontra une seconde voûte, laquelle ayant encore été ouverte, on trouva comme dans la premiere les os d'un autre corps, avec un pareil vase, & une medaille. On mit ces os avec les autres, qui, comme on en jugea par les medailles

les, étoient là il y avoit plus de quinze cens ans. Selon les apparences c'étoient les corps du mari & de la femme, representez sur la piece de marbre, & peut-être qu'au dessous on auroit encore trouvé le corps de l'enfant. Mais comme le jour finissoit, & que les ouvriers étoient las & fatiguez, on quitta le travail en intention de le reprendre le lendemain de grand matin, & tous se retirerent à *Cevara* éloigné d'un mille ou environ.

Pendant qu'ils avoient été occupez à ce travail, comme la campagne est fort deserte & que rien n'empêchoit qu'on ne vît une assemblée extraordinaire de gens remuër la terre, quantité de pastres & de païsans étoient au-delà de l'eau qui les observoient de loin, n'osant pas approcher. Et ce fut eux apparemment, qui lorsqu'on fût retiré, firent le desordre que l'on y trouva le lendemain. Car il n'étoit pas encore jour que les auteurs de cette entreprise vinrent trouver votre ami, & lui dirent que les ouvriers ayant eu avis que le Barisel averti de ce qui se passoit, étoit en chemin pour les venir prendre, que cela les avoit tous fait écarter sans qu'il en restât aucun; que le proprietaire du champ où l'on avoit fouillé, étoit venu se plaindre, prétendant de grands dommages & interêts; que l'on avoit été sur les lieux
où

où l'on avoit trouvé la foſſe remplie, & les terres renverſées dedans; que les Bandits de leur côté s'étoient retirez: joint à cela qu'ayant plû toute la nuit, comme il pleuvoit encore, ils ne voyoient pas d'apparence de rien faire; & qu'afin de n'être pas ſurpris par le Bariſel, ils venoient lui dire qu'ils s'en alloient, ce qui fit réſoudre votre ami & ceux de ſa compagnie de s'en retourner auſſi, & de laiſſer toutes les grandes richeſſes, & les treſors prétendus dans le même lieu où l'on avoit crû les trouver. Voilà quel fut le fruit de ce voyage, qui cependant leur donna matiere de beaucoup de raiſonnement.

En effet, dit Pymandre, il y a dans ce recit de quoi être ſurpris par la rencontre de tant de choſes, qu'il faut qu'un hazard bien extraordinaire ait fait naître, ou bien que les démons pour ſe moquer de la curioſité des hommes, ſe ſoient mis de la partie. Car que peut-on en croire de ce que cet ami rencontra ſi juſtement ce que l'enfant avoit vû dans ſa main ? Mais il reſtoit à trouver cette *Biancheria* que l'Eſprit lui avoit encore fait voir.

Je vous avoüë, repartis-je, qu'ayant fait quelquefois réflexion ſur cela, il m'a paru que c'eſt en quoi on peut connoître le jeu & la malice des démons, qui ſouvent, pour punir la curioſité des hommes, les trom-

trompent par de vaines illusions, ou par des paroles équivoques qui signifient toute autre chose que ce que leur convoitise leur fait entendre. Car ce mot de *Biancheria* qu'ils expliquoient pour de l'argent à cause de sa blancheur, peut se prendre simplement pour ce que nous disons *trouver blanque*, c'est-à-dire, rien; & cela me fait souvenir de ce qui arriva au Pape Alexandre VI. qui pour avoir été trop curieux de sçavoir quelle seroit la longueur de sa vie, fut déçû par les termes équivoques dont les Astrologues s'étoient servis dans la promesse qu'ils lui avoient faite. Vous sçavez sa mort malheureuse & funeste mais vous ne serez peut être pas fâché que je vous en rapporte ce que j'en ay vû de particulier dans un manuscrit de la Bibliotheque du Cardinal Barberin, qui est, "qu'Alexandre VI. étoit un si malhonnête homme, & dans une si mauvaise réputation, que quand Ferdinand I Roi d'Arragon & de Naples, sçût qu'il avoit été créé Pape, il versa des larmes par la douleur qu'il ressentit de voir le malheur où se trouvoit l'Eglise par cette élection; comme si dèslors il eût prévû les cruautez, les pillages, & les desordre honteux que ce Pape & les siens devoient commettre; que neanmoins comme il paroissoit exterieurement en lui plusieurs vertus morales qui lui don-
noient

» noient de l'éclat; que ses actions étoient
» accompagnées d'une prudence mon-
» daine, il étoit naturellement éloquent
» dans ses discours, ferme dans ses résolu-
» tions, d'une humeur liberale, entendu
» dans le manîment des affaires, assez habi-
» le dans le droit, aimant les personnes de
» lettres, & celles qui se distinguoient par
» leur merite & par leur valeur; toutes ces
» differentes qualitez qu'on voyoit en lui,
» étoient cause qu'on le souffroit, quoique
» d'ailleurs on eût de la haine pour l'é-
» normité de ses vices. Aussi sentant bien
» dans son ame ce mélange si monstrueux
» de vertus & de vices, & le trouvant tour-
» menté par le remords de sa conscience
» qui le dechiroit continuellement, il
» craignoit la colere de Dieu, & appre-
» hendant une mort subite, il avoit fait
» faire une petite boëte d'or, dans laquel-
» le, sans que personne s'en pût apperce-
» voir, il tenoit une Sainte Hostie enfer-
» mée qu'il portoit par tout, comme un
» secours pour la conservation de sa vie,
» & une defense contre le démon avec le-
» quel il se connoissoit engagé par ses mé-
» chantes actions. De sorte que ne lais-
» sant pas de passer tous les jours de sa vie
» dans de sales & honteux plaisirs, & d'ô-
» ter tantôt les Etats à un Seigneur, &
» tantôt les biens & la vie à un autre; en-
fin

fin la Justice divine arrêta le cours de "
tant de desordres, permettant que celui "
dont l'ambition avoit cruellement fait "
perir un grand nombre de personnes "
pour enrichir sa famille, se tuât encore "
lui-même & mourût miserablement "
d'une mort presque subite. Car comme "
tout ce qu'il exigeoit par ses rapines & "
ses violences, ne pouvoit pas suffire aux "
grandes dépenses qu'il étoit obligé de "
faire pour entretenir les troupes qu'il "
avoit sur pied, & un grand nombre de "
lâches ministres de ses passions, & craig- "
nant de se voir épuisé d'argent, il résolut "
d'empoisonner les plus riches Cardinaux "
& Prélats de la Cour, afin de s'emparer "
de leurs biens & de leurs charges, & sa- "
tisfaire l'insatiable cupidité de César "
Borgia son fils; se flatant de vivre enco- "
re long tems pour achever de ruïner le "
reste de l'Italie; parce que, soit par cer- "
tains enchantemens dont il s'étoit servi, "
comme le bruit en éoit alors, soit par les "
prédictions de quelques Astrologues qu'il "
avoit consultez, on lui avoit promis dans "
des termes équivoques & trompeurs "
qu'il seroit onze ans Pape, & huit de plus: "
de maniere qu'ayant regné onze ans "
entiers, il se croyoit assûré d'en vivre en- "
core huit autres. Mais il n'en arriva pas "
ainsi: car en l'an 1503. qui étoit l'on- "
ziemé

» ziéme de son Pontificat, à peine com-
» mençoit-il d'entrer dans la douziéme
» année, que lui-même s'empoisonna par
» une méprise de son Coupier. Il avoit pris
» jour au quinziéme du mois d'Août pour
» faire un magnifique festin à *Belvedere*,
» & avoit convié à dîner avec lui les plus
» riches & plus considerables des Cardi-
» naux dont il vouloit se défaire; & afin
» d'executer plus promptement son des-
» sein, il avoit fait mettre le poison dans les
» flacons où étoient les vins les plus deli-
» cieux. Les choses étoient toutes prépa-
» rées, & l'heure même de se mettre à table
» étoit venuë, lorsque le Pape s'apperçût
» qu'il n'avoit pas sur lui sa boëte d'or. Il
» appella aussi-tôt M. Caraffe, qui depuis a
» été le Pape Paul IV. qu'il estimoit digne
» & propre à la commission dont il vou-
» loit le charger. Lui ayant donné la clef
» de sa chambre, il lui dit à l'oreille d'al-
» ler prendre une boëte d'or qu'il trou-
» veroit sur la table, & de la lui appor-
» ter. M. Caraffe part aussi-tôt de *Belvede-*
» *re* : mais étant arrivé à l'appartement du
» Pape, & en ouvrant la Chambre, il ap-
» perçût un spectacle si affreux qu'il tom-
» ba comme mort : il crût voir étendu par
» terre & sans vie le même Pape qu'il
» venoit de quitter en santé, & au milieu
» des réjouïssances. De la table où étoit la
boëte

& sur les Ouvrages des Peintres. 381
boëte d'or, sortit une grande lumiere, „
autour de la Chambre lui paroissoit le „
College des Cardinaux assis, qui con- „
sultoient entr'eux sur l'élection d'un "
nouveau Pontife. "

Il est certain que la vision fut veritable "
quant à la mort d'Alexandre, parce que "
pendant que M. Caraffe alla de *Belve-* "
dere à l'appartement du Pape, sa Sainte- "
té s'étant mise à table, & ayant demandé "
à boire, l'Officier lui presenta du vin "
d'un de ces flacons preparez pour em- "
poisonner les conviez ; & comme le Pa- "
pe étoit déjà vieil, le poison fit bien- "
tôt son effet ; de sorte qu'étant tombé "
demi-mort, il fut emporté par ses do- "
mestiques dans son appartement, où l'on "
trouva M. Caraffe couché contre terre "
tout interdit, & demi-mort, mais on ne "
vit rien de ce qui lui avoit apparu. "

Quatre jours après, Alexandre VI. fi- "
nit sa vie, & vécut Pape, non pas dix- "
neuf ans comme il croyoit ; mais juste- "
ment *undici anni & otto dì più* ; c'est-à- "
dire onze ans, & huit jours plus, com- "
me son pronostic mal entendu lui avoit "
prédit. "

Par tout ce que vous venez de rapporter, dit Pymandre, on voit combien les Italiens conservent encore des restes de la superstition des anciens Romains.

Ils en ont plus que vous ne pouvez penser, lui repartis-je. Et puis que nous en sommes sur ce sujet, il faut que je vous dise ce que j'appris un jour, je ne me souviens pas bien si ce fut vers Tivoli, ou à Frescati; mais enfin j'étois à la campagne aux environs de Rome dans une maison où la maîtresse venoit d'accoucher. On nous dit que c'étoit un usage parmi plusieurs de ce païs-là, que quand un enfant vient au monde, ils le prennent au sortir du ventre de la mere, & le mettant nud contre terre, & couvert d'un ligne, la grand'mere & les plus proches parens qui se trouvent là, passent par dessus, & demandant à la grand'mere ce que c'est, nomment les premiers animaux qui leur viennent à la bouche, puis tout d'un coup lui disent: Ha! non, c'est le fils de votre fille, & le relevant de terre, le portent auprès du feu où ils le lavent. Après cela ils vont aux Devins, ausquels ils disent les noms des animaux qu'ils lui ont donnez; sur quoi ils conjecturent ce que sera l'enfant. Mais revenons à Loyr.

Lorsqu'il fut de retour à Paris en 1649. il se mit à peindre pour plusieurs particuliers. Son pere qui etoit Orfévre, & consideré de plusieurs Ordres Religieux, ne servoit pas peu à le faire connoître, & à lui procurer de l'emploi. Il fit de grands

tableaux pour des Eglises, & d'autres pour des Cabinets de Curieux. Un des premiers qui parut de sa façon, fut celui qu'il fit pour M. Lenoir son ami, où il representa Cleobis & Biton qui tirent un Char, dans lequel est leur mere qu'ils menent au Temple de Junon. Il accompagna cette histoire de toutes les circonstances & les ornemens convenables à ce qu'Herodote en a écrit dans l'endroit (1) où il fait parler Solon à Crésus, & lui fait dire cette excellente maxime: ,, Qu'on ne peut juger du bonheur des hommes que par la fin de leur vie. ,,

C'est à ce sujet que Solon, après avoir rapporté l'exemple de Tessus qui mourut pour servir sa patrie, raconte à Crésus l'Histoire de Cleobis & de Biton, & lui dit qu'un jour qu'on celebroit la Fête de Junon dans la ville d'Argos, & que la mere de ces deux jeunes hommes devoit être conduite au Temple de cette Déesse sur un chariot tiré par des bœufs, l'attelage ne se trouvant pas assez-tôt prêt, parce que les bœufs n'etoient pas encore revenus des champs, Cleobis & Biton donnerent dans cette occasion une marque extraordinaire du respect & de l'amour qu'ils avoient pour leur mere. Car l'ayant fait monter dans son chariot, ils se mirent eux-mêmes à le tirer, & le traînerent l'espace de quarante-cinq stades (2) juques au Temple

(1) Liv. I, (2) C'est près de deux lieuës,

de Junon. Cette action fut vûë & admirée de toute l'assemblée qui loûa la vertu des deux freres, & estima leur mere infiniment heureuse d'avoir de tels enfans. La mere de son côté, en reconnoissance de leur pieté & de leur respect, pria Junon de leur envoyer ce que les hommes peuvent obtenir de meilleur en cette vie. Sa priere achevée l'on fit les Sacrifices, & pendant que chacun se mit en suite à faire bonne chere, les deux freres s'endormirent dans le Temple, d'un profond sommeil dans lequel ils trouverent la fin de leur vie. Leur action singuliére, & leur mort heureuse furent cause que ceux d'Argos leur éleverent des Statuës. Loyr a traité ce sujet fort agréablement. On voit arriver dans la Ville d'Argos cette mere sur son char tiré par ses deux fils qui la menent au Temple.

Comme ce Peintre avoit une grande facilité à inventer, & qu'il se plaisoit particuliérement à faire des tableaux d'une médiocre grandeur, il en fit plusieurs qui étoient tous de sa main, & peints avec beaucoup de soin & d'amour. Neanmoins dans la suite il s'appliqna aussi à de grands sujets, & peignit une Galerie dans l'Hôtel de Seneterre, & une autre encore plus considerable pour M. de Guénegaud Tresorier de l'Epargne en sa maison du
Ples-

Pleſſis. Il fit quelques tableaux dans la Maiſon où demeure la Maréchale de Grammont proche la Porte de Richelieu, & pluſieurs ouvrages pour le Roi: & lorſque l'on commença à travailler aux Tuileries, il fut choiſi pour peindre la voûte de la Sale des Gardes, & l'Antichambre de l'appartement haut de Sa Majeſté.

Dans la Sale des Gardes il fit au-deſſus de la corniche quatre tableaux de blanc & noir qui forment de chaque côté comme deux grands Bas-reliefs, dans leſquels on voit une marche d'armée, une bataille, un triomphe, & un ſacrifice.

Entre les deux Bas-reliefs eſt un corps d'Architecture, & ſur un Zocle de marbre paroît un trophée d'armes peint & rehauſſé d'or, environné de feſtons de feuïlles de chênes, & de laurier, qui ſortent d'un maſque, & qui vont s'attacher à deux conſoles. Sur les extrémitez de ce corps d'Architecture ſont aſſiſes deux figures rehauſſées d'or. L'une tient une maſſe, & a auprès d'elle un Lion, & l'autre porte un faiſſeau d'armes, & a un chien à ſes pieds.

Aux quatre coins de la voûte ſont quatre autres Bas-reliefs de bronze dans leſquels, ſous des figures de femmes, l'on a repréſenté la Force, la Fidelité, la Prudence, & la Valeur.

Toutes ces Peintures & tous ces divers orne-

ornemens sont comme autant d'images & de symboles qui enseignent aux gens de guerre leur devoirs & leurs obligations. Car dans le premier des quatre Bas-reliefs de blanc & noir, ils voyent que la fonction d'un soldat est de marcher contre les ennemis : dans le second, de combatre genereusement pour remporter la victoire, qu'on a representée dans le troisiéme tableau par un Triomphe, & après laquelle ils sont obligez de rendre au Ciel des actions de graces, ce qu'on a figuré par le sacrifice qui fait le sujet du quatriéme Bas-relief.

Que si par ces peintures on apprend aux soldats à s'acquiter dignement de leur devoir, on leur montre en même tems la recompense qu'ils doivent attendre : car le Peintre a feint dans le milieu du platfond une grande ouverture, au travers de laquelle on croit voir le Ciel & plusieurs figures soûtenuës en l'air. Il y en a une qui tient une Corne d'abondance, pour marquer la liberalité du Prince envers ceux qui le servent : une autre qui sonnant de la trompette represente la Renommée qui publie leurs belles actions : & d'autres qui ayant des aîles au dos, & tenant des palmes & des couronnes de diverses manieres, semblent être là pour récompenser d'une gloire immortelle ceux qui s'en sont rendus dignes.

Quant à l'Antichambre, le milieu du
platfond

plafond qui paroît être veritablement percé, & tout rempli de lumiere, est si artistement peint, qu'on diroit que le jour entre par cette ouverture feinte. Car levant les yeux en haut l'on est presque ébloüi de la grande clarté. L'on voit comme dans une source de lumiere le Soleil assis sur un char, lequel semble s'élever sur l'horison, & commencer à répandre ses rayons de toutes parts.

Un Vieillard nud, & qui a de grandes aîles au dos, vole à la tête des quatre chevaux qui tirent ce char. D'une main il tient une horloge, & de l'autre il semble montrer au Soleil le chemin qu'il a encore à faire. Il y a au-dessous de lui un jeune Enfant qui tient le plan d'un édifice dessiné sur du papier, & plus bas deux figures assises sur des nuages. Celle qui paroît davantage, est une belle femme, dont le corps est à demi découvert, & le reste caché d'un grand manteau de pourpre rehaussé d'or. D'une main elle tient un serpent qui se mordant la queuë forme un cercle, & de l'autre main un triangle équilateral où l'on a marqué l'année 1668. qui est le tems que cette peinture a été faite. L'autre figure est d'un jeune homme presque nud, n'ayant qu'un simple manteau verd qui lui passe en écharpe de dessus l'épaule droite sous le bras gauche: il est couronné de fleurs.

fleurs. De la main gauche il tient une Corne d'abondance, & de la droite il montre les signes du Printems marquez dans une partie du Zodiaque, qui est representé au Ciel, comme la route dans laquelle le Soleil fait son cours.

D'un autre côté on voit la Renommée soûtenuë de deux grandes aîles, & vétuë d'une robbe verte, & d'un manteau d'écarlate. Elle a deux trompettes, & embouche celle de la main gauche avec beaucoup de vigueur. Quant à celle qu'elle tient de la main droite, il y a une banderolle bleuë, où est écrit en lettres d'or, *Dat cuncta moveri.*

Autour du Soleil sont plusieurs belles filles legerement vétuës, mais de couleurs differentes, & plus ou moins éclairées qu'elles sont plus ou moins proches du Soleil. Elles se suivent toutes comme si elles dançoient. L'une tient un compas, l'autre des balances, une autre un foudre, les autres des couronnes de laurier & de chêne, d'autres des livres, & d'autres répandent des fleurs. Celle qui est la plus éloignée de toutes, paroît en repos & assise entre des nuages obscurs tenant des pavots. Au-dessous sont deux petits enfans, dont l'un tient une lire, & l'autre un masque.

On connoit bien que le Peintre ayant eu dessein de representer toutes les heures
du

& sur les Ouvrages des Peintres. 389
du jour sous les figures de ces jeunes filles, il a voulu marquer une des heures de la nuit par celle qui est assise & dans une action tranquille, & que les autres representent les differentes occupations pendant la journée.

Car dans ce tableau qui cache un sens mysterieux & allégorique, on a pretendu en peignant le Soleil qui conduit ses chevaux, & porte la lumiere par tout le monde, representer le Roi qui prend lui-même la conduite de son Etat.

Ce Vieillard qui marche devant, est le Tems qui marque au Soleil la course qu'il doit faire.

Ce jeune homme couronné de fleurs, & qui montre les signes du Zodiaque, represente le printems & la jeunesse du Roi; & cette femme qui est assise auprès de lui, fait voir l'année courante du regne de Sa Majesté.

Par les heures qui sont autour du Soleil, on a voulu figurer celles que Sa Majesté employe, soit à rendre la Justice, soit à surmonter ses ennemis, ce qui est particulierement exprimé par celles qui tiennent une balance & un foudre; soit à récompenser les vaillans hommes qui le servent, ce qui est signifié par les palmes & les couronnes que d'autres portent à la main; soit à distribuer des graces & des fa-

R iij veurs,

veurs, ce que repreſentent celles qui portent des fleurs & des fruits ; ſoit même à prendre connoiſſance des ſciences & des Arts pour les Académies qu'il établit, & les grands Ouvrages qu'il fait faire pour la gloire de l'Etat & l'honneur de ſon Regne, ce que l'on reconnoît par les figures qui tiennent des livres, & ces inſtrumens des Arts les plus nobles ; ſoit enfin dans le peu de repos qu'il eſt obligé de prendre pour ſe délaſſer de ſes longues fatigues, ce que le Peintre a encore marqué par celle qui tient des pavots, & qui eſt aſſiſe au-deſſous des autres.

Ces trois jeunes enfans, dont l'un tient un plan, & les deux autres un maſque & une lire, déſignent les momens que le Roi donne dans chaque ſaiſon à des occupations divertiſſantes, comme à examiner les deſſeins des ouvrages qu'il fait faire quand au printems on commence à bâtir ; ou dans les bals & les comedies dont il regale la Cour pendant les longues nuits de l'hyver.

L'ouverture du Platfond ſe termine aux deux bouts par deux demi-ronds. Il y a deux têtes d'Apollon qui ſervent de clefs pour lier les bordures avec celle qui ferme tout le reſte du Platfond, qu'on voit enrichi de pluſieurs autres Peintures. Car parmi les differens marbres dont il eſt embelli, il y a dans les quatre coins de la
voûte

& sur les Ouvrages des Peintres. 391

voûte des ornemens peints & rehauſſez d'or qui ont rapport au tableau du milieu, & qui ſous des figures d'enfans, & de differens animaux mêlez de rinceaux & de feüillages d'une maniere grotesque, repreſentent les quatre ſaiſons de l'année. Celui de ces enfans qui repreſente le printems, a ſous ſes pieds un Belier, & tient un panier rempli de fleurs : un autre qui marque l'Eté, porte une gerbe de bled, ayant près de lui un Dragon. Le troiſiéme tient une Corne d'abondance pleine de fruits, & a près de lui un Leſard, pour ſignifier l'Automne. Le quatriéme, qui eſt la figure de l'Hyver, a une Salamandre à ſes pieds, & tient un vaſe plein de feu.

Le reſte du Platfond juſques à la corniche, eſt encore remplie d'autres Peintures & d'autres ornemens. Du côté du jardin & du côté de la Cour il y a comme quatre Bas-reliefs colorez ſur un fond d'or, où l'on a pretendu repreſenter les quatre parties du jour par quatre ſujets tirez de l'Hiſtoire, & de la Metamorphoſe des Dieux. Et comme dans la Sale des Gardes l'on a marqué les principaux devoirs des gens de guerre dans les quatre Bas-reliefs de blanc & noir qui ſont dans le Platfond audeſſus de la corniche, il ſemble que le Peintre ait voulu faire voir aux Courtiſans quelles ſont leurs obliga-

R iiij tions

tions par ces quatre tableaux à fond d'or. Car dans le premier on a peint Procris qui donne un dard à Cephale. Ce Chasseur si considerable dans la Fable pour sa diligence, étant toûjours en campagne avant le lever du Soleil, marque le soin qu'un vrai Courtisan doit avoir d'être matinal, & se trouver au Palais du Prince avant son lever.

Dans le second on a representé la Statue de Memnon qui demeuroit muette pendant que le Soleil ne la regardoit point; mais lorsqu'à son lever il jettoit ses rayons sur elle, aussi-tôt elle parloit. Ce qui doit apprendre à ceux qui font la Cour aux Rois, à demeurer dans le respect & dans le silence jusques à ce que le Prince leur ouvre lui-même la bouche, & leur donne la liberté de parler.

Le troisiéme tableau où est peinte la Fable de Clitie changée en Girasol, fait voir comme l'on doit être toûjours prêt à suivre le Roi de quelque côté qu'il aille.

Et le quatriéme qui represente la quatriéme partie du jour, & où l'on a peint le Soleil qui se délasse chez Tethis avec des Tritons qui lui font la Cour, est une image des soins que ceux de la Cour doivent avoir de divertir le Prince, lorsque fatigué des travaux de la journée il est retiré dans son Palais.

Ces

& sur les Ouvrages des Peintres. 393

Ces tableaux sont séparez par des ornemens de stuc qui ont rapport au corps du bâtiment, & qui sont enrichis de masques, de feüillages, d'animaux & de trophées.

Dans les quatre encoignures de cette antichambre, au-dessus de la corniche, il y a quatre autres Bas-reliefs de bronze en ovale qui se rapportent à ceux dont je viens de parler, & representent aussi les quatre parties du jour. Ils sont attachez contre un petit corps d'Architecture qui semble soûtenir le Platfond, & qui se termine en haut par deux volutes, en façon de chapitaux Ioniques. Ces Bas-reliefs sont couverts d'une peau de Lion, & portez par deux espèces de Sphinx assis sur deux pieds-destaux qui servent comme de base à ce petit corps d'Architecture, au bas duquel sont des trophées d'armes.

Ces manieres de Sphinx ont le visage & la gorge d'une belle femme, & des aîles au dos, des pieds de Lion, & la queuë d'un poisson, pour signifier par le visage & la gorge d'une femme, la grace & l'agrément que doivent avoir ceux qui approchent des Rois; par les aîles, la vigilance & la promptitude à executer leurs commandemens; par les pieds de Lion, qu'ils doivent être infatigables; & par la queuë du poisson, la souplesse & la complaisan-

R y ce

ce qu'il faut avoir à la Cour, & même la discrétion & la retenuë dans les paroles, les poissons étant particulierement le simbole du silence & du secret. La peau de Lion qui couvre le tout, marque la valeur, qui doit comme enfermer les autres qualitez ; & le trophée qui est au bas, montre que c'est par la pratique de toutes ces vertus qu'on acquiert les récompenses.

Ainsi il n'y a point d'ornemens, ni de peintures dans ce lieu-là qui ne cachent quelque sens moral.

Il y a encore entre les Bas-reliefs à fond d'or dont j'ai parlé, deux Grifons qui soûtiennent les armes de France, & ces armes sont representées sur un globe, pour montrer que la gloire de Sa Majesté se répand par tout le monde : ce que l'on a voulu marquer par les trophées qui l'environnent, lesquels sont composez des armes de toutes sortes de nations.

Après que Loyr eût achevé les tableaux des Tuileries, il en fit encore d'autres pour le Roi tant pour servir de desseins à des Tapisseries, que pour mettre dans les appartemens de Versailles, où l'on voit, de même que dans les ouvrages qu'il a finis jusques à sa mort, que bien loin de diminuer par l'âge, il se perfectionnoit de plus en plus, particulierement dans la partie du coloris, qu'il préferoit à toute autre,

voyant

voyant que c'est celle qui touche davantage les yeux. Sur tout il prenoit plaisir à peindre des femmes & des enfans.

Il étoit d'un temperament doux, honnête, & modeste; & quoiqu'il sentît bien qu'il n'étoit pas sans merite, il ne s'en élevoit pas davantage. Il avoit le cœur bon, sans ambition, incapable d'envie & de haine, officieux, & veritable ami. Il n'avoit que cinquante-cinq ans lorsqu'il tomba malade, & mourut (1) au grand regret de tous ceux qui le connoissoient. Il faisoit la Charge de Professeur dans l'Académie.

HUTINOT de Paris, & Sculpteur, mourut la même année, & ensuite GASPARD MARCY aussi Sculpteur & frere de Baltazard dont je vous ai parlé: ils étoient l'un & l'autre d'un merite qui les a fait considerer entre tous les Sculpteurs.

JEAN-BAPTISTE DE CHAMPAGNE neveu de Philippe, étant d'une humeur douce & facile, n'eut pas de peine à se rendre complaisant & soûmis aux volontez de son oncle. Non seulement il reçût de lui tous les enseignemens necessaires à la connoissance de son Art, mais il profita encore de ses bonnes instructions, & se conforma entierement à sa façon de vivre pendant tout le tems qu'il demeura avec lui. Ses

(1) En 1672.

principaux ouvrages sont à Vincennes & aux Tuileries, où il travailla comme je vous ai dit avec son oncle, dont il tenoit beaucoup de la maniere de peindre. Il est vrai qu'après son retour d'Italie il tâcha d'en conserver le goût; mais cependant ses figures avoient toûjours un air Flamand, & n'étoient couvertes, s'il faut ainsi dire, que d'une legere apparence du goût d'Italie. Il mourut en 1681.

Nicolas Baudesson de Troye, & Jacques Bailly de Grace en Berry, tous deux excellens à bien peindre des fleurs, (1) moururent presque en même tems. Bailly gravoit fort bien à l'eau forte, & avoit un secret particulier pour peindre sur les étoffes.

Antoine Bousonnet Stella de Lyon mourut la même année. Il n'y a eu guéres de Peintres qui ayent plus travaillé que lui pour devenir excellent, & acquerir les belles connoissances qui pouvoient le rendre sçavant dans son art.

Alors Pymandre m'interrompant, me dit : Je ne prétends pas nier que Stella n'eût de l'étude & du sçavoir ; mais il me semble que ce qui le faisoit particulierement estimer, étoit la douceur & la délicatesse de son pinceau. Audran, repris-je, qui étoit aussi de Lyon, avoit suivi un autre goût

(1) En 1682.

goût pour acquerir de la réputation. Il peignoit d'une maniere plus forte. Il mourut en 1683. & dans le même tems l'Académie perdit aussi Guillaume Chasteau l'un de ses meilleurs Graveurs au burin.

Après m'être arrêté, je sçai bien, repris je, que parmi ceux dont je viens de parler, il y en a que j'aurois pû passer sous silence pour abreger mon discours, bien que je n'en aye dit que peu de chose. Mais ayant commencé à vous marquer l'établissement de l'Académie, j'ai crû devoir rapporter tous ceux qui en ont été : car quels qu'ils ayent pû être, ils ont eu assez de merite pour être reçus dans cette assemblée, où, ainsi que dans les autres corps, on peut dire qu'ils ne sont pas tous d'une égale consideration. Il y a même une chose à observer ; c'est que tous ceux qui ont été reçûs dans l'Académie, y ont été admis pour differens talens. Et bien que les Peintres qui traitent des histoires & des sujets les plus nobles, doivent être plus estimez que ceux qui ne representent que des païsages, ou des animaux, ou des fleurs, ou des fruits, ou des choses encore moins considerables : cependant on ne laisse pas parmi ces derniers, d'en rencontrer qui ont tant d'habileté & de sçavoir dans les choses dont ils se mêlent, que les plus habiles d'entr'eux sont souvent beaucoup

coup plus estimez que d'autres qui travaillent à des ouvrages plus relevez. Par exemple, un excellent Païsagiste, tel que quelqu'un de ceux dont nous avons parlé ; un homme qui fait des animaux de toutes natures, tels qu'ont été Snéide & ses Eleves, Nicasius & Vamboule, sera plus consideré qu'un autre qui ne peint que médiocrement des figures. Le Pere Zegre, Mariodi Fiori, Baudesson, auront toûjours de la réputation pour les fleurs, de même que Michel-Ange pour des batailles ; Labrador & de Somme pour toutes sortes de fruits, parce que dans les choses qu'ils ont faites, ils ont acquis un degré de perfection bien plus élevé que celui où sont parvenus beaucoup de Peintres qui font des tableaux d'Histoires, ou des Portraits.

N'est-ce point aussi, interrompit Pymandre, qu'il est bien plus facile de representer ces sortes d'objets qu'on peut dire inanimez pour la plûpart, & sans action, que des figures d'hommes où il y a mille expressions differentes de vie, d'actions, & de mouvemens ?

N'en doutez pas, repartis-je, car comil faut un génie plus élevé pour inventer & disposer de grands sujets d'Histoires, les peindre, & les rendre accomplis dans toutes leurs parties : aussi est-il plus rare de trouver des personnes qui ayent les qualitez

lités nécessaires à s'en bien acquiter, qu'il n'est malaisé de trouver des hommes d'un esprit moins sublime qui peuvent representer des choses ordinaires.

Nous avons dit assez souvent combien un Peintre doit avoir de differentes connoissances pour arriver au point où Raphaël, si vous voulez, & le Poussin sont parvenus. Il n'est pas necessaire que je répete ce que j'ai dit en examinant leurs ouvrages; mais à l'égard de ceux qui n'ont qu'à bien copier la nature, comme font les derniers dont j'ai parlé, il suffit qu'ils ayent de l'amour pour leur art, de la patience & du jugement, sans quoi leur ouvrage seroit froid, sans beauté & sans choix. Or quand il arrive que celui qui a de l'inclination à representer des animaux, & qui s'attache uniquement à cela, est pourvû d'un bon sens, & qu'il a du jugement, alors il peut bien mieux se perfectionner dans cette partie de la peinture avec un médiocre génie, qu'il ne feroit dans ce qui regarde les figures & les actions de l'homme. Il en est de même à l'égard de ceux qui font des fleurs, des fruits, & d'autres choses semblables, parce que leur imagination ne travaille pas. Ils n'ont point d'expressions differentes à representer; les objets qu'ils ont pour modéles, ne changent ni de lieu

lieu ni de difpofition ; ils font toûjours en même état devant eux. S'il y a quelque petit défaut dans la reſſemblance, on ne s'en apperçoit pas, parce qu'ils ne laiſſent pas d'être reconnoiſſables ; il ſuffit qu'ils ſoient difpofez agréablement, deſſinez avec art, & peints avec les couleurs, les jours, les reflets, & les ombres neceſſaires. Bien qu'il y ait moins de parties à étudier dans cette forte de fujets que dans les tableaux d'Hiſtoires, cependant il y en a encore aſſez à obſerver lorſque l'on veut bien repreſenter la nature. Et quand celui qui travaille, ſe trouve avec un génie & du ſçavoir pour bien difpofer ; pour donner aux animaux du mouvement & de la vie; pour repreſenter du poil & de la plume, de même qu'on en voit dans les ouvrages des Peintres que j'ai nommez, leſquels paroiſſent ſi vrais qu'il ſemble que le poil eſt tout heriſſé, & que le vent ſouffle la plume; que dans les fleurs on voit l'épaiſſeur ou la legereté des feüilles, la vivacité, le feu & l'éclat de leurs couleurs; dans les fruits, cette fleur & cette fraîcheur qui les couvre, & ſouvent une eau ou une roſée répanduë deſſus ; quand même on conſidere les étofes, les tapis, les vaſes d'or, d'argent, ou d'autres matieres, telles qu'on en voit du Maltois, ou des Inſtrumens de toutes fortes ſi bien mis en perſ-
pective

pective, & si sçavamment representez, que l'on y est trompé : il est certain que ces sortes de tableaux ont un merite particulier, & qu'on doit avoir de la consideration pour leurs Auteurs. Et à vous dire le vrai, quoiqu'on ait écrit à l'avantage des anciens Peintres, je ne sçai si en cela ils ont surpassé les Modernes. Pour moi j'en douterois volontiers, sur ce que presentement on se sert de couleurs à huile qu'ils n'avoient point, & par le moyen desquelles l'on peut peindre d'une maniere encore plus achevée qu'ils ne faisoient. Aussi voyons-nous des ouvrages faits en Flandres & en Hollande qui sont admirables pour ce qui regarde l'imitation de la nature. Quand on voit les tableaux de Girard d'Aw, peut-on croire qu'on puisse jamais peindre avec plus de verité & plus de force, mieux manier les couleurs, & entendre la lumiere & les ombres ; & que les Anciens ayent été plus loin ? Il ne faut pas être surpris de cela, car les Flamans & les Hollandois s'attachant à bien copier la nature, pourquoi n'y pourroient-ils pas réüssir, puisqu'elle est toûjours la même qu'elle a été ?

Les premiers Peintres de l'Antiquité ont bien pû à l'égard des autres parties de la Peinture, surpasser ceux des derniers siécles, parce qu'il est certain que ceux des

païs chauds ont plus de feu pour imaginer ; qu'il n'y avoit en ces tems-là que les personnes qui avoient un génie propre pour les arts qui s'y adonnassent : qu'ils avoient, comme je crois vous avoir dit, plus de moyens & d'occasions d'étudier d'après les hommes & les femmes ce qu'il y a de plus beau dans la composition & la forme du corps humain, & qu'ils s'y appliquoient entierement ; au lieu que dans les derniers tems les beaux Arts n'ont été cultivez, pour la p'ûpart, que par des personnes qui en font une profession pour vivre & qui souvent n'ont nulle disposition pour cela.

N'avons-nous pas vû des Peintres qui n'ayant qu'un certain feu, & une volonté de travailler, & de faire de grands tableaux, ont entrepris des ouvrages où toutes les expressions de leurs figures sont outrées, faute de bien connoître la qualité des sujets qu'ils traitent, & ne pas sçavoir quels sont les differens effets des passions. S'ils expriment quelque sentiment de joye, ils font paroître un ris immoderé ; s'ils representent une figure qui soupire, ce sont des sanglots qui semblent sortir de sa bouche avec violence ; les plaintes sont des cris ; la langueur d'une passion est comme une défaillance de nature ; une crainte & une timidité paroissent une horreur

&

& sur les Ouvrages des Peintres. 403

& un desespoir. Les mouvemens du corps sont aussi mal exprimez : ce ne sont que contortions de membres ou postures ridicules. Faut il representer une femme abatuë de tristesse ou dans la misere, elle sera plus maigre & plus hideuse que la famine dont Ovide a fait la description. Enfin voilà ce qui arrive à ceux qui n'ont nulle disposition à peindre de grands sujets, & qui sont beaucoup moins à estimer que ceux qui se contentent d'en representer de plus simples & plus ordinaires.

Voyons ce que j'ai à vous dire des autres Peintres qui n'étoient pas de l'Académie, & qui sont morts depuis son établissement. Je puis vous nommer Georges l'Allemand de Nancy. Il a fait quantité de desseins pour des Tapisseries, & plusieurs tableaux dans des Eglises.

Vous avez connu Daniel Dumoustier Peintre du Roi qui faisoit des Portraits au Pastel. Outre l'intelligence qu'il avoit pour ces sortes d'ouvrages, & la parfaite ressemblance qu'il donnoit à ses Portraits, il s'étoit rendu celebre par l'amour qu'il avoit pour la Musique & pour les livres dont il avoit un cabinet fort considerable ; mais encore plus pour sa grande mémoire, qui lui tenoit present dans l'esprit tout ce qu'il avoit lû, en sorte que dans la quantité des livres qu'il avoit, il
n'y

n'y en avoit pas un où il il ne trouvât à point nommé tel paſſage qu'on pût lui marquer. Ces belles qualitez lui avoient acquis beaucoup d'amis à la Cour & parmi les gens de Lettres.

Si vous voulez que je vous nomme tous ceux dont il peut me ſouvenir, & qui ſe faiſoient connoître en ces tems-là, je vous dirai que LA RICHARDIERE étoit recherché pour les Portraits en Miniature. PIERRE BREBIETTE de Mante, & DANIEL RABEL peignoient & gravoient à l'eau forte.

Mais un Peintre qui étoit plus conſiderable que ces derniers, étoit JEAN MOSNIER de Blois. Son pere & ſon ayeul peignoient ſur le verre. Son ayeul étoit de Nantes, & s'étoit établi à Blois. Jean, ſon petit-fils, vint au monde en 1600. & apprit de ſon pere l'art de peindre juſques à l'âge de ſeize à dix-ſept ans, que la Reine Marie de Medicis étant à Blois, & ayant ſçû qu'il y avoit dans le Couvent des Cordeliers un tableau de la main d'André Solarion, & qu'on apelle la Vierge à l'oreiller verd, pour avoir ce tableau elle fit quelques liberalitez à la maiſon, & leur en donna une copie qu'elle fit faire par Moſnier : elle en fut ſi ſatisfaite qu'elle le gratifia d'une penſion pour aller travailler en Italie, & même le recommenda à l'Archevêque de Piſe qui retournoit à Florence.

& sur les Ouvrages des Peintres. 405
rence. Ce fut là que Mosnier s'arrêta d'abord à copier le tableau d'une Vierge de la derniere maniere de Raphaël, qu'il envoya à la Reine qui en fit present aux Minimes de Blois. Il continua l'espace de trois ans à étudier dans les Académies de Florence, & dans les Ecoles de du Bronzin, du Civoli, & du Passignan, qui alors étoient en réputation. Ensuite il alla à Rome, où après avoir demeuré quatre ans, il revint en France vers l'an 6125. Après avoir séjourné quelque tems à Paris, ne trouvant pas un accès aussi favorable qu'il avoit esperé auprès de ceux qui avoient l'intendance des bâtimens de la Reine, il alla à Chartres, où Monsieur d'Estampes qui en étoit alors Evêque, le fit travailler dans son Palais Episcopal. Il representa dans la voûte de sa Bibliotheque les quatre premiers Conciles; & dans l'antichambre de son principal appartement l'Histoire de Théagene & de Cariclée. Il fit le tableau de la Chapelle & plusieurs autres que vous pouvez avoir vûs dans les appartemens de cette maison. Il peignit aussi dans la Paroisse de S. Martin le tableau du grand Autel. Outre tous ces ouvrages, il en fit encore pour M. d'Estampes plusieurs autres dans son Abbaye de Bourgueïl. Il travailla à Blois, à Chinon, à Saumur, à Tours, à Nogent le Rotrou, à Valence, à Menars,
&

& à Chiverny, où il representa dans les lambris de sa Sale l'Histoire de Dom Quichotte. Il fut marié deux fois, mais il n'eut des enfans que de sa seconde femme, dont l'un nommé Pierre est Peintre de l'Académie & Ajoint à Professeur. Jean mourut à Blois l'an 1656.

On peut mettre au rang des Peintres qui ont plus fait parler d'eux pendant leur vie qu'après leur mort, NICOLAS CHAPERON de Châteaudun. Il étoit, comme je vous ai déjà dit, Disciple de Voüët, & à demeuré long-tems à Rome, où il a gravé les loges de Raphaël. Cet ouvrage, selon les apparences, conservera sa mémoire plus long-tems que les tableaux qu'il a faits.

En 1657. JACQUES STELLA de Lyon mourut à Paris dans les Galeries du Louvre où il avoit son logement. Ses ancêtres étoient Flamans. Son grand-pere nommé Jean, étoit Peintre, & faisoit sa demeure à Malines. S'étant retiré (1) sur la fin de ses jours à Anvers, il y mourut âgé de soixante-seize ans. il laissa deux filles & un fils nommé François, qui fut aussi Peintre. François étant allé à Rome y demeura quelque tems, & ensuite vint en France. S'étant arrêté à Lyon, il s'y établit, & y prit pour femme la fille d'un Notaire de la Bresse, avec laquelle il ne vécut pas long-tems : car il mourut âgé de qua-

(1) En 1601.

rante-

rante-deux ans l'an 1605. Ils eurent quatre fils & deux filles. Deux des Garçons moururent fort jeunes peu de tems après leur pere, & les deux qui resterent furent Jacques & François. Jacques étoit né l'an 1596. Lorsque son pere mourut, il n'avoit que neuf ans, & commençoit déjà à donner des marques de ce qu'il feroit un jour par l'inclination qu'il avoit pour la Peinture. Il alla en Italie à l'âge de vingt ans. Comme il passa à Florence, lorsque le Grand Duc Côme de Medicis faisoit faire un superbe appareil pour les nôces de son fils Ferdinand II. ce lui fut une occasion de se faire connoître du Grand Duc, qui lui donna un logement & une pension pareille à celle de Jacques Callot qui étoit aussi alors à Florence, où Stella fit plusieurs ouvrages. Entr'autres il dessina la Fête que les Chevaliers de Saint Jean font le jour de Saint Jean-Baptiste, laquelle il grava ensuite, & la dédia à Ferdinand II. en l'année 1621. Après avoir demeuré quatre ans à Florence, il alla à Rome en 1623. Il fit plusieurs tableaux pour la Canonization de Sant Ignace, de Saint Philippe de Neri, de Sainte Therese, & de Saint Isidore, & fit plusieurs desseins qui ont été gravez, les uns en bois par Paul Maupain d'Abbeville, d'autres pour des Theses & des Devises, & d'autres pour un

Bre-

Breviaire du Pape Urbain VIII. qui furent gravez par Audran & Gruter. Il peignoit d'une maniere agréable, particulierement en petit, & même s'y étoit fait une pratique toute particuliere. Il fit plusieurs tableaux sur de la pierre de parangon, & y peignoit des rideaux d'or par un secret qu'il avoit inventé. On a vû de lui, dans la grandeur d'une pierre de bague, un Jugement de Paris de cinq figures, d'une beauté surprenante pour la délicatesse du pinceau. Il fit aussi de grands ouvrages, comme je vous dirai ci-après; car pour les petites choses, il n'y travailloit que pour satisfaire quelques personnes curieuses.

Enfin s'étant acquis beaucoup de réputation, & ayant fait des tableaux qui furent portez en Espagne, le Roi Catholique les ayant vûs, lui fit demander s'il vouloit travailler pour lui; à quoi il s'étoit resolu. Mais étant sur son départ, il lui arriva une affaire fâcheuse, & qui auroit pû le perdre, si son innocence n'avoit prévalu sur la malice & le credit de ses ennemis appuyez de personnes très-puissantes. Car bien que le sujet qu'on prenoit pour lui faire injure, ne fût pas considerable, le desir toutefois de se venger les poussoit à so servir de toutes sortes de moyens pour satisfaire leur passion. Le long séjour qu'il avoit fait à Rome, lui ayant acquis beaucoup

coup d'estime, il fut élû Chef du quartier de *Campo Marzo*, où il avoit long-tems demeuré. Ce sont les Clefs des quartiers qui prennent le soin de faire fermer les portes de la Ville à l'heure ordonnée, & garder eux-mêmes les Clefs. Ayant un jour fait fermer la porte *del Popolo*, quelques particuliers voulurent la faire ouvrir à une heure indûë : ce que n'ayant pas voulu leur accorder, ils résolurent de s'en venger, & pour cela gagnerent certaines gens qui furent rendre de faux témoignages contre Stella qu'on arrêta aussi-tôt avec son frere & ses domestiques.

Le crime qu'on lui imposoit, étoit d'entretenir dans une famille quelques amourettes : cependant son innocence ayant été bien-tôt reconnuë, il sortit avec honneur d'une si fâcheuse affaire, & les accusateurs furent publiquement foüetez par les rûës. Pendant le peu de tems qu'il fut en prison, il fit, pour se desennuyer, avec un charbon, & contre le mur d'une chambre, l'Image de la Vierge tenant son fils, laquelle fut trouvée si belle que le Cardinal François Barberin alla exprès la voir. Il n'y a pas long-tems qu'elle étoit encore dans le même lieu, & une lampe allumée au-devant : les prisonniers y vont faire leurs prieres.

Stella demeura encore six mois dans

Rome, d'où il partit en 1634. à la suite du Maréchal de Crequi, lequel revenoit de son Ambassade, & passa par Venise & par toutes les principales Villes d'Italie. Stella s'arrêta à Milan où il fut saluër le Cardinal Albornos qui en étoit Gouverneur, & duquel il étoit connu. Ce Cardinal tâcha de l'arrêter, lui offrant la direction de l'Académie de Peinture fondée par S. Charles, mais il le remercia ; & lorsqu'il prit congé de son Eminence, il reçût d'elle une chaîne d'or. Il vint à Paris, où il n'avoit pas dessein de demeurer : néanmoins Mre Jean-François de Gondy, alors Archevêque de Paris, lui ayant donné de l'emploi, le Cardinal de Richelieu qui entendit parler de lui, & qui sçût qu'il devoit aller en Espagne, l'envoya querir ; & lui ayant fait entendre qu'il lui étoit bien plus glorieux de servir son Roi que les Etrangers, lui ordonna de demeurer à Paris, & ensuite le presenta au Roi, qui le reçût pour l'un de ses Peintres, & lui donna une pension de mille livres & un logement dans les Galeries du Louvre. Il eut l'honneur d'être des premiers à faire le portrait de Monseigneur le Dauphin. Il fit par l'ordre du Roi plusieurs grands tableaux qui furent envoyez à Madrid & à Brissac. Le Cardinal lui en fit faire aussi quantité, tant pour sa maison de Paris, que pour celle de Richelieu. Ce fut

par

par l'ordre de M. de Noyers qu'il travailla à plusieurs desseins pour les Livres qu'on imprimoit au Louvre, & qui sont gravez par Rousselet, Melan & Daret.

Il fit aussi en même tems un tableau pour un des Autels de l'Eglise du Noviciat des Jesuites au Fauxbourg Saint Germain. On y voit comme la Vierge & Saint Joseph rencontrent Notre Seigneur dans le Temple, disputant contre les Docteurs. En 1644. il fit dans l'Eglise de Saint Germain-le-Vieil, un tableau où Saint Jean Baptise Notre Seigneur ; & ce fut dans la même année que le Roi l'honora de l'Ordre de Chevalier de Saint Michel.

En 1652. il peignit dans l'Eglise des Carmelites du Fauxbourg Saint Jacques deux grands tableaux. Dans l'un est representé le miracle des cinq Pains, & dans l'autre la Samaritaine.

Quelques années (1) après, il fit pour les Cordeliers de Provins un tableau d'Autel où est peint Notre Seigneur qui dispute dans le Temble. Il se peignit parmi ceux qui écoutent la dispute. On voit aussi à Lyon quelques Tableaux d'Autels qui sont de sa main, entr'autres celui qu'il fit pour les Religieuses de Sainte Elisabeth de Bellecour. Il a 15. pieds de haut, & represente Sainte Elisabeth fille du Roi de

(1) En 1656.

Hongrie, accompagnée de Saint Jean & Saint François, & dans une Gloire paroît la Vierge qui tient l'Enfant Jesus. Il fit pour M. de Chambray la Captivité des Israëlites, & le miracle des Cailles au desert. Entre les autres tableaux que l'on voit de lui, il y a le Triomphe de David ; la Reine de Saba qui apporte des presens à Salomon; celui où Salomon donne de l'encens aux Idoles; un Ravissement des Sabines ; un Jugement de Paris, & un Bain de Diane.

Durant l'hyver, lorsque les soirées sont longues, il s'appliquoit ordinairement à faire des suites de Desseins, tels que ceux de la vie de la Vierge, qui sont fort finis, & dont les figures sont assez considerables : il y en a vingt-deux. On voit cinquante Estampes gravées d'après lui, où sont representez differens jeux d'enfans. Il a dessiné plus de soixante vases de differentes sortes; plusieurs Ouvrages d'Orfévrerie; un recuëil d'ornemens d'Architecture; toute la Passion de Notre Seigneur qu'il a peinte depuis, en trente petits tableaux : c'est le dernier Ouvrage qu'il a achevé.

Il avoit fait auparavant seize petits tableaux des plaisirs champêtres, & un nombre d'autres grands sujets concernant les Arts. On auroit peine à croire qu'il eût produit tant d'Ouvrages, considerant le peu de santé qu'il avoit : aussi doit-on les regar-

& sur les Ouvrages des Peintres

regarder comme un pur effet de son grand amour pour la Peinture. Il étoit curieux de toutes les belles choses, & avoit apporté d'Italie plusieurs tableaux des bons Maîtres, entr'autres deux de la main d'Annibal Carache : l'un, est un Bain de Diane ; & l'autre, une Venus, que l'on peut voir chez M. le Président Tambonneau. Il eut aussi une singuliere estime pour le Poussin, qui de sa part n'en avoit pas moins pour Stella. Sa maniere de peindre étoit agréable. Le plus souvent il disposoit tout d'un coup ses sujets sur la toile même, sans en faire aucuns desseins, particulierement lorsque les figures n'étoient que d'une grandeur médiocre. Il entendoit fort bien la perspective & l'architecture. Il étoit tellement pratique, que le tableau qu'il fit pour les Cordeliers de Provins, étant trop grand, & ne pouvant plus agir comme autrefois à de grands Ouvrages, il fut obligé de faire renverser le haut en bas pour peindre le fonds, qui est une Architecture fort belle & bien coloriée. Enfin étant d'une complexion fort délicate, il demeura malade, & six jours après mourut (1) âgé de 61. an, & fut enterré à Saint Germain de l'Auxerrois devant la Chapelle de Saint Michel. Il eut pour Eleve

(1) Le 29. Avril 1647.

Eleve Antoine Bousonnet Stella, son neveu, dont nous venons de parler.

FRANÇOIS STELLA fut aussi Peintre; mais il n'eut pas tous les talens de son frere : il ne demeura que cinq ou six ans en Italie, d'où il revint avec son frere.

Entre les tableaux que l'on voit de lui, il y a dans une petite Chapelle de l'Eglise des Grands Augustins une Notre-Dame de Pitié, & à un des Autels de l'Eglise des Augustins Réformez du quartier de la Porte Montmartre, il a peint un Saint de leur Ordre qui est à genoux devant la Vierge, qui tient le petit Jesus. Il fit fort peu d'Ouvrages pendant qu'il vécut, s'étant trouvé engagé dans des procès qui lui causerent la mort : car pour s'être échauffé à solliciter ses Juges, il fut attaqué d'une pleuresie, dont il mourut le 26. Juillet 1647. âgé de quarante-quatre ans. Il fut enterré à Saint Jean en Gréve sa Paroisse, & ne laissa point d'enfans.

JEAN LE MAIRE, j'entends celui qu'on appelloit le gros le Maire, & qui fit pour le Cardinal de Richelieu la perspective qui est à Ruel, naquit à Dammartin près Paris en 1597. de parens pauvres. Il avoit une sœur qui servoit à Paris chez un Marchand Drapier, par le moyen de laquelle il entra au service du Marquis de Chanvalon, qui le voyant enclin à dessiner, le mit

mit chez un Peintre plus curieux des fruits de son jardin, & plus attaché à bien entretenir ses arbres, qu'à faire des tableaux, & instruire ses apprentifs. Ce Maître s'étant apperçû un jour qu'on avoit ôté une pomme à un de ses arbres, & Jean le Maire ayant été convaincu de l'avoir prise, il le fit aussi-tôt sortir de sa maison : ce qui faisoit dire quelquefois à le Maire, qu'il avoit été chassé de chez son premier Maître comme Adam du Paradis terrestre, pour avoir mangé d'une pomme. Il entra chez Vignon où il demeura quatre ans. Ensuite le Marquis de Chanvalon l'envoya à Rome, d'où, après y avoir passé dix-huit ou vingt ans, il revint (1) à Paris, & travailla bien-tôt à plusieurs Ouvrages, entr'autres à la perspective qui est à Bagnolet, & à celle de Ruel.

Il retourna pour la seconde fois à Rome, lorsque le Poussin y alla en 1642. mais il n'y demeura pas long-tems. Etant de retour à Paris, il logea dans un des Pavillons des Tuileries, où il pensa être brûlé ; car le feu s'étant mis aux Offices, & ensuite aux Appartemens, l'incendie fut fort grand, & tout étant au pillage, le Maire y perdit une partie de son bien. Peu de tems après cet accident, il se retira à Gail-

(1) Vers l'an 1633.

à Gaillon, où il est mort (1) âgé de soixante deux ans. Son corps fut enterré à la Chartreuse. N'ayant jamais été marié, il donna aux pauvres la plus grande partie du bien qui lui restoit, & laissa le reste à ses parens & à quelques amis.

Ce fut environ ce tems-là, ou peu après, que mourut aussi FOUQUIERES, dont je vous ai parlé. Il étoit d'Anvers, & disciple du jeune Brugle : il a travaillé à Bruxelles jusques en 1621. qu'il vint en France. Ayant eu ordre du feu Roi de peindre toutes les principales villes de France, il alla en Provence où il s'arrêta long-tems à boire au lieu de travailler. M. d'Emery le ramena sans avoir rien peint : il apporta seulement quelques desseins. Quand il fut ici, il travailla pour M. de la Vrilliere & pour M. d'Emery. BELIN qui étoit son disciple, mourut peu de tems après, & aussi GUILLEROT, Païsagiste, qui avoit travaillé sous Bourdon.

Je ne crois pas, dit Pymandre, avoir jamais rien vû des deux derniers que vous venez de nommer, mais bien de Fouquieres.

Fouquieres, repris-je, peignoit agréablement, & representoit parfaitement bien la Nature ; & quoique ce soit le principal
devoir

(1) En 1659.

& sur les Ouvrages des Peintres. 417
devoir du Peintre de s'étudier à la bien imiter ; il y en a eu neanmoins depuis lui qui ont méprisé cette étude, pour suivre certaines pratiques de peindre qui ne sont point naturelles ni dans les Païsages ni dans les figures. C'est pour cela que Lubin Baugin ne peut-être mis au nombre des excellens Peintres, quoiqu'il ait fait plusieurs grands desseins pour des Tapisseries, & qu'il fût employé en ce tems-là à quantité d'autres Ouvrages pour des particuliers.

Vanboucle étoit disciple de Snéydre, de même que Nicasius, dont je vous ai parlé. Il faisoit fort bien toutes sortes d'animaux, & même gagnoit tout ce qu'il vouloit : cependant il a vécu d'une telle maniere qu'étant toûjours pauvre, il est mort ici à l'Hôtel Dieu.

Mais si je vous fais souvenir d'un Peintre contemporain à ceux-là, & que vous avez connu, ce n'est pas pour le mettre en même rang ; car si on vouloit le comparer à bien d'autres qui vivoient de son tems, non seulement on auroit beaucoup plus d'estime pour lui, mais même on connoîtroit combien il étoit élevé au-dessus d'eux par son génie, & par les belles connoissances qu'il avoit de son Art. C'est de Charles Alfonse du Fresnoy dont j'entens parler. Il n'est pas necessaire que

S v je

meilleurs Auteurs, & fait des observations sur les tableaux des plus grands Maîtres : mais sur tout après les profondes reflexions & les entretiens solides & continuels qu'il avoit avec son ami M. Mignard: car l'un & l'autre ne voyoient & ne faisoient rien de ce qui regarde leur profession, sans en faire un examen tres-exact. Ce fut aussi après s'être bien fortifié dans toutes ces connoissances, qu'il se mit à faire quelques tableaux pour les François & les Italiens amateurs de cet Art. Il en fit deux pour M. le Tellier de Morsan. Dans l'un sont peintes les ruïnes de *Campo vacino*, & la Ville de Rome sous la figure d'une femme ; & dans l'autre, des filles d'Athénes qui vont voir le tombeau d'un Amant. Le Peintre y a representé un sacrifice, & comme en presence de la personne que le mort avoit aimée, il sort des flâmes de l'urne dans laquelle sont ses cendres. Ces deux tableaux & un autre où l'on voit Enée qui porte son pere au tombeau, sont à Paris chez M. Passart Maître des Comptes. Il fit pour M. Perochel Conseiller, un grand tableau où Mars rencontre Lavinie qui dort sur le bord du Tybre. Il est representé descendu de son char levant le voile qui la couvre, afin de la considerer. Ce tableau, qui est un des meilleurs qu'il ait faits, appartient presentement à M. le
Prési-

Président Robert. Il fit enfuite deux autres tableaux pour M. Perochon de Lyon: l'un de la naiſſance de Venus, & l'autre de la naiſſance de Cupidon ; un autre pour M. de Berne Conſeiller à Lyon, où eſt peint Joſeph & la femme de Putiphar.

Comme il avoit une eſtime particuliere pour les Ouvrages du Titien, il prenoit un plaiſir ſingulier à les voir, & faire des copies de ceux dont il pouvoit diſpoſer. Vous ſçavez avec quelle joye il travailloit dans la Vigne Aldobrandine, lorſqu'il copia ce tableau où la Vierge eſt repreſentée tenant le petit Jeſus, & accompagnée de pluſieurs Saints; celui d'Herodias qui tient la tête de Saint Jean ; & encore ces deux morceaux de païſages de la Bacchanale d'Ariane, & celui où il y a des figures de Jean Belin, qu'il fit pour moi avec un ſoin tout particulier, connoiſſant l'amour que j'avois alors pour les Païſages, & l'eſtime que M. Pouſſin m'avoit fait concevoir de ceux de cet excellent Peintre. Il en copia encore d'autres dans la Vigne Borgheſe pour le Chevalier d'Elbene ; & ce fut en ce tems-là que rempli des idées de ce qu'il voyoit du Titien & des Caraches, il fit le tableau que vous avez, où eſt repreſenté Notre Seigneur que l'on porte dans le Tombeau.

Etant continuellement appliqué à ſon
Poëme,

Poëme, & même y travaillant pendant qu'il peignoit, il demeuroit beaucoup plus de tems à finir ses tableaux qu'il n'eût fait s'il n'eût pas eu l'esprit distrait ; outre qu'il n'étoit jamais content dans l'éxecution des idées que son imagination lui fournissoit.

Vers l'an 1653. il alla avec M. Mignard à Venise & par toute la Lombardie : car ces deux amis ne se quittoient jamais, & c'est pourquoi on les appelloit dans Rome les inséparables. Il est vrai que cette union d'esprit & de volonté leur étoit beaucoup avantageuse. L'amitié qu'ils avoient l'un pour l'autre, étoit exemte de toute sorte d'envie. Ils n'avoient rien de secret ni de particulier. Les biens de l'esprit comme ceux de la fortune, leur étoient communs. Chacun faisoit part à son compagnon des connoissances qu'il acqueroit dans son Art, & ils n'étoient point plus contens l'un & l'autre que quand ils se pouvoient rendre de mutuels services. Vivant dans une si parfaite intelligence, ils observoient tout ce qu'ils voyoient dans leur voyage, de sorte qu'on peut dire qu'ils revinrent l'esprit rempli de tout ce qu'il y a de plus beau dans ces païs-là.

Pendant que du Fresnoy sejourna à Venise, il y peignit une Venus couchée, pour le sieur Marc Paruta noble Venitien, &
une

une Vierge à demi-corps. Il fit voir dans ces deux Tableaux qu'il n'avoit pas regardé ceux du Titien sans en avoir beaucoup profité. Ce fut dans cette Ville que ces deux amis se separerent, M. Mignard pour retourner à Rome, & du Fresnoy pour venir en France. Il avoit lû son Poëme à tous les plus habiles Peintres des lieux où il avoit passé, particullerement à l'Albane & au Guerchin qui étoient alors à Boulogne, & consulta encore plusieurs personnes sçavantes dans les belles Lettres.

Il arriva à Paris en 1656. & fut loger chez M. Potel Greffier du Conseil ruë Beautreillis, où il peignit un petit Cabinet. Ensuite il fit un tableau pour le grand Autel de l'Eglise de Sainte Marguerite du Fauxbourg Saint Antoine. M. Bordier Intendant des Finances, qui faisoit alors achever sa maison du Rincy, ayant vû ce tableau, en fut si satisfait qu'il mena du Fresnoy dans cette maison qui n'est qu'à deux lieuës de Paris, pour y peindre un Cabinet. Dans le tableau du Platfond il representa l'embrasement de Troye. Venus est auprès de Paris, qui lui fait remarquer comme le feu consomme cette grande Ville. Il y a sur le devant le Dieu du fleuve qui passe auprès, & d'autres Divinitez. Cet Ouvrage est un des plus beaux qu'il ait faits,

tant

tant pour l'ordonnance que pour le coloris. Ensuite il fit plusieurs tableaux pour des Cabinets de curieux. Il peignit un grand tableau d'Autel pour une Eglise de Lagny, où il representa l'Assomption de la Vierge & les douze Apôtres, le tout grand comme nature. A l'Hôtel d'Erval il fit quelques tableaux, entr'autres celui du Platfond d'une chambre avec quatre païsages fort beaux.

Il étoit connoissant dans l'Architecture, & fit pour M. de Vilargelé tous les desseins d'une maison qu'il a fait bâtir à quatre lieuës d'Avignon. Il donna aussi des desseins pour l'Hôtel d'Erval, pour celui de Lyonne, & d'autres pour celui que M. le Grand Prieur de Souvré à fait bâtir au Temple. C'est aussi de son dessein le grand Autel des Filles-Dieu, dans la ruë Saint Denis.

Bien qu'il eût achevé son Poëme de la Peinture avant que de partir d'Italie, & qu'il l'eût communiqué à plusieurs sçavans hommes de ce païs-là, comme je vous ai dit : depuis neanmoins qu'il fut en France, il le revoyoit encore de tems en tems, avec dessein de traiter plus au long beaucoup de choses qui lui sembloient n'être pas expliquées assez amplement. Cet Ouvrage ne laissoit pas de lui prendre beaucoup de son tems, & a été cause

cause qu'il n'a pas fait autant de tableaux qu'il auroit pû faire. Vous sçavez combien il aimoit à parler des choses qui regardent la Peinture, quittant volontiers le pinceau pour en discourir & pour parler de son Poëme, lequel cependant il n'a pas lui-même mis au jour, n'ayant été imprimé qu'après sa mort en 1668. avec l'excellente traduction qui en a été faite, quoiqu'il en eût obtenu le privilege un an auparavant. Mais étant tombé en apoplexie, il devint ensuite paralitique; & après avoir été en cet état quatre ou cinq mois, il se retira chez son frere à Villiers-le-Bel, où il mourut, & fut enterré dans la paroisse. Il avoit quitté le logis de M. Potel, lorsque M. Mignard arriva à Paris 1658. & ces deux amis s'étant rejoints, demeurerent toûjours ensemble, jusques à ce que la mort de du Fresnoy les sepâra.

Après m'être un peu arrêté, si vous voulez, dis-je à Pymandre, je vous parlerai encore de quelques Peintres qui vivoient en ce tems-là, & qui sont morts depuis; mais il y en a peu dont il me souvienne qui ayent eu beaucoup de réputation. Je vous nommeray seulement GRIBELIN, qui faisoit des portraits de pastel; NANTEUIL qui en a fait de fort ressemblans, & qui gravoit d'une excellente maniere; FRANCART très-entendu pour les ornemens

mens & les décorations de Theatre; LA FLEUR, natif de Lorraine, qui faisoit des fleurs en miniature. COURTOIS, Bourguignon, faisoit assez bien le païsage, de même que FRANCHISQUE MILET, Flamand, qui tâchoit d'imiter la maniere du Poussin. PATEL en a peint de très-agréables. Sa maniere étoit finie & un peu seche. DE CANI étoit aussi païsagiste. COTELLE de Meaux avoit travaillé, comme je crois vous avoir dit, sous Guyot. Il étoit pratique & intelligent pour les ornemens. Il a beaucoup peint aux Tuileries, & est mort en 1676. Ce fut dans la même année que mourut MICHEL-ANGE de Volterre qui peignoit assez bien à fraisque. BOULE peignoit des animaux, & étoit disciple de Snéydre dont il avoit épousé la veuve. Il a travaillé aux Gobelins pour les Ouvrages du Roi. MONTBEILLARD de la Franche-Comté peignoit fort bien en petit.

Je crois, interrompit Pymandre, que vous ne trouvez pas beaucoup de choses dignes de remarques dans ces derniers Peintres, puisque vous en parlez avec tant de vîtesse qu'à peine dites-vous leurs noms.

C'est, lui repartis-je, qu'il y a long-tems que je vous entretiens, & que peut-être je vous fatigue : car après vous avoir parlé
assez

assez amplement du merite & des Ouvrages des Peintres les plus considerables qui ont été, je ne dois pas m'arrêter, ce me semble, à ceux qui sont beaucoup au-dessous; mais plûtôt mettre fin à une matiere sur laquelle il y a long-tems que j'abuse de votre patience.

Vous demeurez donc ferme, dit Pymandre, à ne rien dire des Peintres qui travaillent encore aujourd'hui.

Que serviroit, lui repartis-je, de vous en parler, il faut les laisser parler eux-mêmes. Vous pouvez voir leurs Ouvrages; les plus habiles vous en feront connoître le merite, & vous exprimeront leurs pensées beaucoup mieux que je ne pourrois faire.

Vous avez desiré de sçavoir l'origine & le progrès de la Peinture. Pour cela je vous ai parlé des premiers Peintres, & de ceux qui ont commencé à perfectionner cet Art. Je vous ai dit comment après avoir été presque perdu pendant plusieurs années, il commença de reparoître en Italie, & qui furent ceux qui contribuérent à le relever, & le mettre dans un nouveau lustre. Non seulement je vous ai nommé les plus celebres Peintres Italiens, mais encore ceux des autres Nations qui ont travaillé avec quelque estime. Je vous ai marqué leurs differens talens & le merite

de

de leurs Ouvrages. C'est en voyant ces Ouvrages que je vous ai entretenu de toutes les parties de la Peinture, & que je vous ai parlé des qualitez necessaires à former un sçavant Peintre. Ainsi vous pouvez sçavoir à present que pour bien juger d'un tableau & du génie de celui qui l'a fait, il faut regarder d'abord quelle est l'Invention de ce tableau ; si elle est nouvelle, noble, & agréable. La Disposition du sujet vous fera connoître si l'Ouvrier a du jugement, & s'il y a de l'ordre dans ses pensées. C'est dans le Dessein que le Peintre fait paroître la force de son esprit, sa science, & le fruit de ses études. Par le dessein il donne de la proportion, de la grace, & de la majesté à ses figures ; il en marque toutes les beautez ; il exprime les differentes actions du corps, & les divers mouvemens de l'ame. Enfin le dessein est comme la base & le fondement de toutes les autres parties.

Quelque beauté de coloris qu'un Peintre donne à son Ouvrage, quelque amitié de couleurs qu'il observe pour le rendre aimable & plaisant à la vûë ; quelques jours & quelques lumieres qu'il y répande pour l'éclairer ; de quelques ombres dont il tâche de le fortifier & d'en relever l'éclat, si tout cela n'est soûtenu du dessein, il n'y a rien, pour beau & riche qu'il soit,

qui

& sur les Ouvrages des Peintres. 429
qui puisse subsister. On doit prendre garde sur tout à ne se pas laisser surprendre par les charmes du coloris; car la Couleur n'est pas seulement un agrément que la nature ait répandu sur les corps pour en relever la beauté & leur donner plus d'éclat, mais elle est aussi dans les Ouvrages de l'Art un moyen merveilleux pour les rendre agréables, & donner plus de plaisir à la vûë. Et de vrai, comme nous voyons que les couleurs de l'Arc-en-Ciel, qui ne marquent rien de particulier, ne laissent pas de se faire regarder avec admiration: aussi les diverses couleurs qui brillent dans un tableau, quoique privé des autres parties de la peinture, ne laissent pas de fraper les yeux, & même d'émouvoir l'ame, qui se laisse remuer par les sens avec lesquels elle a une si grande liaison, que d'abord elle ne pense, s'il faut ainsi dire, qu'à prendre part au plaisir qu'ils reçoivent, sans examiner les choses par la raison.

C'est pourquoi je crois vous avoir fait observer sur le sujet des tableaux du Poussin, que ce Peintre dans le coloris de ses figures s'étudioit à les representer telles qu'elles paroissent dans le naturel, lorsque par la distance qui se trouve entr'elles & celui qui les voit, l'air qui est interposé, les rend plus grises, & fait que la carnation n'est pas si vive & si agréable. Cepen-

pendant quoi que la raison fasse voir que c'est une regle qu'on doit observer, il est vrai neanmoins que les Peintres qui ne l'ont pas suivie, & qui s'en sont dispensez, tels que le Titien, Paul Veronese, & ceux de l'école de Lombardie, ont été plus agréables que les autres dans leurs carnations, parce que l'œil ne se soucie pas toûjours que les choses soient conduites par les regles de la raison, pourvû qu'elles lui plaisent. Et de même que les lunettes de longue vûë lui font discerner & mieux connoître les objets éloignez, ainsi le Peintre en fortifiant ses couleurs, & les rendant plus sensibles, fait un effet semblable, & lui represente des choses plûtôt belles & agréables que régulieres. De sorte qu'il faut mettre de la difference entre le jugement que l'œil fait d'un tableau, & celui que la raison en donne. L'un se contente de l'agrément, & l'autre recherche la verité & la vraisemblance; & par là vous voyez que la lumiere de la raison doit conduire toutes les operations de l'esprit, comme la lumiere de l'œil les operations de la main, & qu'il est besoin d'une grande prudence & d'un grand discernement pour distribuer toutes choses selon qu'il est necessaire pour la perfection d'un Ouvrage, lorsqu'on veut satisfaire également les yeux & la raison. Et c'est ce discernement &
cette

& sur les Ouvrages des Peintres. 431
cette prudence qu'il faut beaucoup estimer dans les Ouvriers & dans leurs Ouvrages.

Il me semble que nous avons assez examiné, lorsque nous en avons eu l'occasion, comment les plus excellens Peintres ont traité toutes les parties de la Peinture, & ce que doivent faire ceux qui les veulent imiter. Et bien que tous n'arrivent pas à un même degré de perfection, il y a toûjours dans chaque Peintre & dans chaque espece d'ouvrage, quelque chose de bon. C'est une ignorance, ou une complaisance trop basse de loüer toutes sortes de tableaux ; mais c'est une tirannie & un trop grand mépris de n'estimer que ce qui est parfait & achevé.

J'avoüe qu'on est touché d'une extrême joye quand on voit des objets parfaitement beaux : mais il faut chercher les belles choses parmi même ce qui est difforme, & faire comme les abeilles qui recuëillent du miel sur des plantes ameres. Il y a même certains tableaux où l'on voit de belles parties, quoique faits par des Peintres médiocres. Il y en a d'autres aussi qui n'auront ni la nouveauté de l'invention, ni les charmes de la couleur, qui seront admirables par la force des expressions.

Pausanias dit (1) que les ouvrages de Dé-

(1) In Corinth.

Dédale avoient quelque chose de rude, & qui n'étoit pas agréable à la vûë, mais néanmoins qu'ils portoient avec eux je ne sçai quoi de divin.

Quoiqu'un Peintre ne doive rien négliger, il doit toutefois prendre garde à ne pas tant travailler pour acquerir de l'estime par la beauté des ornemens que par l'excellence de son principal ouvrage. Et c'est de quoi Zeuxis se plaint dans Lucien, disant avec indignation que l'on loüë dans la Peinture ce qui n'est que de la fange. Apulée nomme aussi les ornemens les feüilles de l'art, & de veritables amusemens. C'est pourquoi comme le Peintre n'en doit pas faire le capital de son travail, cela ne merite pas aussi qu'on s'attache trop à les considerer.

C'est un espece de plaisir de sçavoir les noms des Peintres, de connoître leurs differentes manieres, & de discerner les originaux des copies : mais c'est un contentement achevé quand on peut juger de l'art & de la science de l'Ouvrier ; qu'on entre dans ses pensées, & que l'on comprend l'artifice dont il s'est servi pour tromper les yeux, & perfectionner son ouvrage.

Tout ce que nous avons dit, ne regarde que cet art de plaire & de tromper. Il y a dans la Peinture une fin encore plus noble & plus relevée, qui est celle d'instruire,

&

& qui est commune aux Sciences & aux Arts, dont Dieu n'a donné la connoissance aux hommes que pour en tirer de l'utilité, & en bien user. Pour cette partie qui est indépendente de toutes les regles, c'est une matiere qui meriteroit bien que l'on en traitât de la maniere que je m'imagine que cela devroit être.

Hé quoi, interrompit aussi-tôt Pymandre, est-ce que vous n'en parlerez point, & que vous m'en ferez un secret?

Je n'ai rien de caché pour vous, lui repartis je, mais il faudroit pour vous satisfaire que j'eusse fait achever beaucoup de desseins qui sont commencez, & mis en état ceux qui sont déjà finis. Cependant si ce que nous avons dit, vous a plû, vous aurez de quoi vous divertir en voyant les tableaux des meilleurs Maîtres, & en vous entretenant dans une occupation qui a été le plaisir des plus grands hommes.

Car de tous les Arts que l'esprit de l'homme possede, y en a-t'il un plus admirable que celui de la Peinture, par le moyen duquel on sçait representer la nature même, & faire voir par le mélange des couleurs l'image de toutes les choses qui tombent sous les sens. Que si c'est un grand avantage à l'homme de comprendre dans son esprit les images des corps animez & inanimez, combien est-ce une

chose digne d'admiration d'en pouvoir tracer la ressemblance, & encore plus de se former une idée de toutes les beautez de la nature pour en faire une plus parfaite, telle qu'étoit cette figure de Pirra qui surpassoit toutes les plus belles femmes? Mais comme il est rare de trouver une personne parfaitement belle, aussi est-il extrêmement difficile de faire l'image d'une beauté accomplie. C'est pourquoi les plus sçavans hommes de l'antiquité, pour avoir part à la gloire d'un Art si merveilleux, non seulement ont eu une estime toute particuliere pour la Peinture, mais encore ont voulu peindre eux-mêmes. Pythagore, quoique fortement attaché à l'étude de la Philosophie, prenoit souvent le peinceau pour se délasser l'esprit. Platon avoit une connoissance parfaite du dessein, de même que Socrate son maître, qui travailloit excellemment de Sculpture. Paul Emile, ce grand Capitaine, voulant que ses enfans joignissent à l'étude de la Philosophie la pratique de la Peinture, fit venir d'Athénes Methrodorus pour leur en donner des preceptes. Fabius fit gloire de peindre le Temple du Salut. Celui d'Hercule fut orné des tableaux du Poëte Pacuvius. Tupillus Chevalier Romain, M. Valere, Ateïus, Labeo Préteur & Proconsul, & Lucius Mommius ont laissé des
tableaux

& sur les Ouvrages des Peintres. 435
tableaux de leur façon. Et quoique l'amour de la Peinture semble bien different & éloigné de la passion de ceux qui forment les Républiques, & des hommes nourris dans le métier de la guerre, les Scipions néanmoins & Jule César, qui étoient de grands Capitaines, n'ont pas laissé de prendre beaucoup de plaisir à la Peinture. Domitien & Neron, tout brutaux & cruels qu'ils étoient, s'arrêterent quelquefois à dessiner; & Alexandre Sevére, Valentinien & Marc Agrippa quittoient leurs occupations les plus sérieuses pour s'occuper à cet exercice. Quintus Pedius neveu de César, étant né muet, on lui fit apprendre à peindre, parce qu'il sembla à ceux qui avoient soin de son éducation, qu'il n'y a rien qui merite mieux d'occuper l'esprit d'un jeune Prince que l'exercice de la Peinture.

Il y a eu même plusieurs femmes qui ont acquis de la réputation dans ce travail. Pline parle (1) d'une fille du Peintre Mycon, nommée Timarete, laquelle peignoit fort bien, & encore (2) d'une autre Timarete fille de Nicon aussi Peintre, de laquelle il y avoit dans le Temple d'Ephese un tableau fort ancien, où elle avoit representé Diane. Le même Auteur parle encore d'une Irene, d'une Calypso, & de

T ij plu-

(1) Liv. 35. ch. 9. (2) Id. liv. 35. ch. 9.

plusieurs autres qui se sont renduës recommendables par l'excellence de leur pinceau.

Tant d'hommes illustres qui s'appliquoient à la Peinture, contribuerent à annoblir cet Art ; de sorte que parmi les Grecs il fut mis au nombre des Arts Liberaux, & par un decret public, défendu aux esclaves & à ceux qui auroient été repris de Justice d'en faire profession, & de s'y exercer.

b. Outre les personnes considerables qui ont été curieuses d'apprendre à peindre, on a vû des Rois, des Princes, & des Républiques, qui pour marque de l'estime qu'ils faisoient de la Peinture, ont beaucoup honoré ceux qui en faisoient profession. Les Agrigentins eurent une affection singuliere pour Zeuxis, auquel ils firent de grandes liberalitez. Aristide Thebain fut fort estimé du Roi Attale. Bularchus fut cheri de Candaule, Protogenes de Démetrius Phalereus. César aima Thimomachus. Nicomede Roi de Lycie fit un cas singulier de Praxiteles, de même que Philippe de Macedoine de Pamphile. Que ne fit point Alexandre pour Apelle ? Et enfin quelle réputation n'ont point eu tous les anciens Peintres, & leurs ouvrages qui ont été vendus des sommes immenses ?

Mais

& sur les Ouvrages des Peintres. 437

Mais afin de ne mettre pas seulement au jour la gloire des Peintres anciens, & laisser dans les tenébres le nom des Peintres modernes, je dirai que Robert Roi de Naples, honora le Giotti d'une bienveillance particuliere; & que Loüis XI. Roi de France, fit la même grace à Jean Belin. René d'Anjou Roi de Cicile, non seulement eut de l'estime pour les excellens Peintres de ce tems-là, mais encore il peignit fort bien, comme on peut juger par plusieurs ouvrages qu'il a faits, & dont on en voit plusieurs dans l'Eglise des Celestins d'Avignon. André Manregne posseda l'affection de Loüis Marquis de Mantoüë. Mais quels honneurs ne reçût point Leonard de Vinci, je ne dis pas seulement de Loüis le More Duc de Milan, & de Julien de Medicis, mais encore de François I. entre les bras duquel il mourut? Les Papes Jules II. & Leon X. reconnurent les excellentes qualitez de Michel-Ange, de Raphaël, & des autres Peintres de ce tems-là. L'Empereur Maximilien eut de l'estime pour Albert Dure, & le Titien fut aimé d'Alfonse Duc de Ferrare, de Frederic Duc de Manroüë, de l'Empereur Charles-Quint. En quelle estime a-t'on vû Rubens & Vandeick en Angleterre & dans les Païs-Bas? Veritablement depuis la mort de François I. & de Henri II. la

T iij Peinture

Peinture ne fut pas si bien traitée en France qu'elle avoit été; les guerres civiles l'éloignerent, & ce fut le Roi Loüis XIII. qui rappella dans son Royaume les Sciences & les Arts par l'estime qu'il eut pour eux : car non seulement il fit venir d'Italie plusieurs excellens hommes, mais il s'occupoit souvent lui-même à dessiner, & prenoit plaisir à representer au naturel des Seigneurs ou des Officiers de sa Cour ; & cet amour qu'il avoit pour la Peinture, l'avoit porté un peu avant sa mort à faire venir de Rome le Poussin, qui reçût de Sa Majesté autant d'honneurs & de bons traitemens qu'aucun Peintre eût jamais eus.

 Mais si on commença dans ces tems-là à voir plusieurs grands Seigneurs devenir curieux, & remplir leurs maisons de tableaux, on n'avoit point encore une connoissance parfaite de cet Art. Ce n'est que depuis que le Roi qui gouverne aujourd'hui si glorieusement la France, après l'avoir accrûë par ses Conquêtes, en a aussi augmenté la magnificence par tant de bâtimens qu'il a fait faire. Les Ouvriers se sont perfectionnez & poussez d'un genereux desir de gloire : on peut dire qu'ils se sont rendus les plus considerables qui soient aujourd'hui dans l'Europe. Combien de personnes de qualité & de tous sexes ont pris plaisir à s'instruire dans le
Dessein,

& sur les Ouvrages des Peintres. 439

Dessein, connoissant qu'il n'y a rien qui ouvre davantage les yeux, & les rende capables de bien juger de toutes sortes d'ouvrages? Je pourrois vous nommer un grand nombre de ces personnes, mais vous en connoissez assez dont vous faites beaucoup d'estime; & je crois qu'il est tems que je mette fin à un discours qui peut-être n'a été que trop long. En disant cela je pris un papier qui étoit plié sur ma table, & le donnant à Pymandre, tenez, lui dis-je, voilà de quoi vous faire passer ce soir une heure de tems. Vous jugerez du differend dont il est question. Pymandre croyant que c'étoit un Factum, le mit dans sa poche: mais en sortant il le retira pour sçavoir si c'étoit quelque affaire pressée que je lui recommendasse. Il connut que le differend étoit entre la Poësie & la Peinture. Comme il s'arrêtoit pour en lire quelque chose, je lui dis qu'il verroit cet écrit en son particulier, & qu'au premier jour il m'en diroit son sentiment que j'étois bien aise d'avoir avant que de le rendre public. Après cela nous nous separâmes.

T iiij　　　　　LE

LE SONGE DE PHILOMATHE.

Vous souvient-il, mon cher Cleogene, d'un Entretien que nous eûmes ensemble il y a quelque tems, par lequel, pour excuser votre paresse, & justifier l'inclination que vous avez à demeurer au lit, vous tâchiez à me persuader que les hommes ne sont jamais plus heureux en cette vie que pendant le sommeil ; que non seulement ils y goûtent un doux repos qui les délasse, & leur donne de nouvelles forces ; mais encore que l'ame se trouve souvent entretenuë par des images & des songes si charmans, qu'elle sent une joye inconcevable pendant les agréables momens qu'elle est dans cet heureux état? J'ai éprouvé moi-même cette verité, & je vais vous raconter sur ce sujet ce qui m'est arrivé.

Un des plus beaux jours de l'Eté dernier, pendant que la Cour étoit à Versailles, je choisis une heure qu'il n'y avoit personne dans le petit Parc, pour mieux voir ce qu'on avoit nouvellement fait aux fontaines.

Lorsque j'eus consideré tous ces endroits si beaux & si charmans, qu'un seul pour-
roit

roit faire l'ornement & la magnificence d'un grand Palais, je m'enfonçai dans un des bosquets qui me parut le plus couvert. M'étant assis sur un siége, je repassois dans ma memoire ce qu'il y a de remarquable & de singulier dans ces differens lieux, qui tous ensemble font de cette Royale Maison la plus riche & la plus superbe demeure que l'on puisse imaginer. Je n'y eus pas été long-tems, que je m'appuyai contre un arbre qui se rencontra près de moi. Le calme où je me trouvai, le bruit des eaux, & la fraîcheur du lieu se rendirent insensiblement maîtres de mes sens, & me livrerent au sommeil. Tant d'excellentes images dont mes yeux s'étoient remplis, entretenoient mon esprit dans des rêveries si agréables, que je crus être encore dans un des riches Pavillons de la Renommée, & que tout d'un coup j'apperçûs venir deux Dames, qui à leur port majestueux avoient quelque chose de plus qu'humain. L'une étoit d'une taille haute & fort dégagée. Elle avoit le teint blanc, les yeux bleus & vifs. Ses cheveux étoient blonds, qui tombant par grosses boucles sur son col, en augmentoient encore la beauté. Sa robbe étoit blanche, semée de diverses fleurs en broderie d'or. Un manteau de couleur bleuë, & fort leger pendoit de dessus ses épaules, & traînoit jusques à ter-

T v

re. L'autre Dame étoit d'une taille un peu moins grande, mais parfaitement bien proportionnée. L'air de son visage avoit quelque chose de mâle & de doux tout ensemble. Ses yeux noirs brilloient d'un éclat vif & perçant, & ses cheveux bruns étoient noüez negligemment autour de sa tête. Sa robbe étoit d'un taffetas changeant, & par-dessus elle avoit un grand voile d'une étoffe de soye très-claire, rayée d'or & d'argent, au travers de laquelle on ne laisse pas de découvrir les couleurs de sa robbe. La premiere tenoit en sa main des tablettes ; & l'autre un rouleau de papiers & un crayon. Les voyant avancer, je me retirai dans un coin du Pavillon, & j'entendis qu'elles se faisoient quelques reproches, l'une se plaignant de ce que l'autre lui déroboit quelque chose de sa gloire. Après avoir marché quelques tems avec assez d'action, elles s'arrêterent contre cette riche balustrade de marbre qui environne le bassin de la fontaine. Je connus alors par leurs discours que c'étoit la Poësie & la Peinture qui avoient quelque differend. Elles s'appuyerent sur la balustrade, moins pour se reposer que pour parler plus commodément, & alors je fus témoin de cet Entretien.

La

LA PEINTURE.

N'Est-ce pas aussi une chose étrange, ma sœur, que vous preniez tant de soin à traverser mes desseins ? Quoi, je n'ose rien faire de particulier pour la gloire du Roi, que vous ne l'imitiez ! Si je pense à travailler à quelque ouvrage qui ait rapport à ses actions, vous venez aussitôt m'interrompre, & vous tâchez par vos belles paroles à me priver de l'honneur que je puis acquerir par l'excellence de mon invention.

LA POËSIE.

Vos Ouvrages, ma sœur, n'ont rien que d'admirable,
Tout y paroit sçavant, naturel, agréable;
Mais quelque illustre effort que fasse votre main,
Si c'est pour m'égaler, elle travaille en vain.
Pourquoi donc m'accuser de malice ou d'envie ?
Quelle gloire, ma sœur, vous puis-je avoir ravie ?
Quel sujet auroit pû m'animer contre vous,
Et rendre mon esprit de vos grandeurs jaloux,
Moi qui dans mes travaux n'ai jamais vû personne
Prétendre à m'arracher l'honneur de la couronne ?
Tout cet éclat trompeur qui brille dans votre art,
Vous appartient, ma sœur, je n'y prens point de part.
Vos plus vives couleurs, vos lumieres, vos ombres
Paroissent à mes yeux trop foibles & trop sombres.
Je sçai, quand il me plait, favorable aux amans,

Leur faire des portraits plus vifs & plus charmans.
D'un pinceau tout divin je fais une peinture
Qui ternit les beautez que forme la nature,
Et d'où, sans reprocher les dons que je vous fais,
Vous empruntez souvent les plus beaux de mes traits.
Mais pour vous obliger, & vous rendre service
Est-il rien sous les cieux, ma sœur, que je ne fisse?

LA PEINTURE.

CE n'est pas me bien servir que de vouloir attirer tout le monde à vous, quand il est occupé à considerer mes ouvrages; & je n'ai pas lieu de prendre pour de bons officices ceux que vous me rendez tous les jours. Je croyois ne pouvoir mieux plaire à ce grand Monarque, qui est aujourd'hui la merveille du monde, que de le peindre sous les differentes images des plus grands Heros de l'antiquité; & l'ayant representé vaillant, genereux & triomphant, je pensois en avoir formé des traits qui le faisoient assez bien connoître, lorsque j'apprens que vous vous servez des sujets que j'ai choisis pour faire des portraits de ce grand Prince.

Ne pouvez-vous pas employer vos talens d'une autre maniere, sans vouloir m'ôter la gloire que j'acquiers par l'excellence de mes tableaux, & particulierement
dans

dans ceux, où sous des figures toutes mysterieuses, je tâche à donner quelque idée de l'ame de ce grand Monarque?

LA POËSIE.

Pour parler d'un Heros, ou d'un grand Personnage.
Vous sçavez bien, ma sœur, que c'est un avantage
Que les Dieux en naissant m'ont donné dessus vous,
Et qui fait le sujet de tout votre courroux.
Mais si les Immortels, comme leur fille aînée,
A chanter leurs vertus m'ont ainsi destinée,
Votre sort, quoique moindre, est pourtant bienheureux ;
Puisqu'enfin vous sçavez de ces Heros fameux
Representer le corps, & faire une peinture,
Qui par votre art divin imite la nature.
Vous pouvez même encor de tout cet Univers
Retracer les sujets que je peins dans mes vers.
Je ne vous cache point ce que j'ai de richesses ;
Je vous en fais, ma sœur, bien souvent des largesses,
Et pour tant de trésors & de dons précieux
Je n'exige de vous qu'un accueil gracieux.
Vous devez un peu plus aux droits de ma naissance;
Mais je ne veux de vous d'autre reconnoissance.

LA PEINTURE.

HA, c'est me traiter avec trop d'orgüeil! Je vois bien qu'il est tems que je me déclare, & que je fasse voir avec combien d'injustice vous prétendez usurper ce droit d'aînesse, vous qui n'êtes venuë au monde que long-tems après moi. Jusques ici j'ai souffert votre humeur altiere; mais puisque vous voulez me dérober un titre qui m'est si justement acquis, je prétens bien m'opposer à vos desseins, & détromper ceux que vous prevenez à mon desavantage. Il ne m'est pas difficile de prouver le tems de ma naissance, & de faire voir que les Dieux ne vous ont fait naître que pour me tenir compagnie, & pour expliquer aux hommes les mysteres que je leur avois déjà representez par mes sçavans caracteres.

LA POËSIE.

SI l'on ne sçavoit pas quelle est mon origine,
Que je tire mon sang d'une source divine.
Que le Ciel m'a vû naitre, & que les Immortels
M'ont commise ici bas pour bâtir leurs Autels,
Que c'est ma seule voix qui forme leurs oracles,
Prononce leurs decrets, annonce leurs miracles,
Et de leurs volontez établissant les loix,
Y tient assujetis les peuples & les Rois;

Et

DE PHILOMAHE.

Et si j'étois enfin quelque peu moins connuë ;
Vous pourriez bien, ma sœur, vous qui trompez
 la vûë,
Tracer de mon visage un crayon imparfait,
Et le faire autrement que les Dieux ne l'ont fait.
Mais chacun sçait assez qu'il n'est point de contrée
Où mon nom & ma voix ne se soient fait entrée :
Je me suis fait connoître en mille & mille lieux,
Pour y faire adorer les Heros & les Dieux.
Avant que vous eussiez jamais fait leurs images,
Je montrois comme on doit leur rendre des hom-
 mages :
J'enseignois aux mortels l'effet de leur pouvoir,
Qui fait de l'Univers tous les cercles mouvoir.
Je faisois leur portrait sans pinceau, sans matiere,
Sans ombres, & sans traits ; ce n'étoit que lumiere,
Que les yeux les plus forts ne pouvoient supporter,
Mais qu'un esprit soumis sçavoit bien respecter :
Et par ces mots sacrez de pure & simple essence,
J'en faisois mieux que vous toute la ressemblance.
 Cependant pour vous plaire, & pour les honorer,
Je vous appris, ma sœur, à les bien figurer.
Je vous marquai les lieux où chacun d'eux habite ;
Je vous dis leurs vertus, leurs noms, & leur me-
 rite,
La puissance qu'ils ont sur le sort des humains,
Les ouvrages sortis de leurs divines mains,
Quel est le port de l'un, de l'autre le visage,
Des Déesses le teint, des Nimphes le corsage ;
Et vous traçant ainsi de tous les demi-Dieux
Cent differens portraits rares & précieux,
Je vous donnois sujet de faire une peinture,
Où de ces grands Heros on connût la figure.
 Combien de fois mon cœur de ce zele enflammé
A-t'il dedans le vôtre un beau feu rallumé,
 Dont

Dont la claire lumiere & la chaleur ardente
Echauffoit votre esprit & votre main tremblante,
Et par ce grand secours qu'ils tiroient de mon sein,
Achevoient aisément quelque noble dessein ?
Mais sans moi vos couleurs, quoique vives & belles,
N'eussent jamais bien peint les beautez éternelles ;
Et même très-souvent pour de moindres sujets,
Je vous en ai, ma sœur, fait les premiers projets.
Ne dédaignez donc point ce nom de ma cadette.
Profitez-en, ma sœur, soyez sage & discrete ;
Et pour n'abuser plus ainsi de ma bonté,
Laissez-là votre orgüeil, & votre vanité.

LA PEINTURE.

C'est ma voix, ma sœur, qui est une voix toute spirituelle & toute divine, puisqu'elle se fait entendre à tous les peuples. Je n'ai pas besoin, comme vous, de differens idiomes pour chaque nation : je n'ai qu'une maniere de m'exprimer qu'elles entendent toutes ; & le plus barbare comme le plus poli, comprend tout d'un coup ce que je lui veux dire. Il n'est pas jusqu'aux animaux qui ne soient soumis à ma puissance, & à qui je ne fasse sentir les charmes de mon art : j'expose des choses qui paroissent si réelles, qu'elles trompent les sens. Je fais par une agréable & innocente magie, que les yeux les plus subtils croyent voir dans mes ouvrages ce qui n'y est pas. Je fais paroître des corps

corps vivans dans des sujets où il n'y a ni corps ni vie. Je represente mille actions differentes, & par tout l'on diroit qu'il y a de l'agitation & du mouvement. Je découvre des campagnes, des prairies, des animaux, & mille autres sortes d'objets, qui n'existent que par des ombres & des lumieres, & par le secret d'une science toute divine avec laquelle je sçai tromper les yeux. C'est par ces merveilles, ma sœur, que malgré vos artifices je prétens conserver quelque avantage sur vous.

LA POËSIE.

Estimez de votre Art les differens ouvrages,
Vantez ces beaux portraits, ces vivantes images,
Tous ces fruits si bien peints, ces arbres toûjours verds,
Les épics de l'Eté, les glaçons des Hivers.
Montrez, si vous voulez, cent choses surprenantes,
Que l'on croit bien souvent & vives & mouvantes,
Et d'un pinceau sçavant exprimez des beautez
Dont les yeux des mortels puissent être enchantez.
Pour satisfaire mieux au plaisir de la vûë,
Arrangez ces couleurs dont vous êtes pourvûë.
Vos plus puissans efforts ne produiront jamais
Des miracles pareils à tous ceux que je fais.
Je ne vais point chercher dans le sein de la terre
Ces differens émaux, ces couleurs qu'elle enserre,
Qui recevant de vous quelque charme nouveau,
Donnent à vos tableaux ce qu'on y voit de beau.

Ce surprenant éclat d'une peinture illustre
Dure très rarement jusqu'au centiéme lustre :
La matiere s'en perd, & l'on voit trop souvent
Vos penibles travaux emportez par le vent.
Les miens ne courent point de fortune semblable :
Ils n'ont rien que de grand, de noble & de durable,
Et sans craindre du tems les outrages divers,
Ne periront jamais qu'avec tout l'Univers.
L'esprit qui les produit & leur donne naissance,
Leur communique aussi sa divine puissance ;
Ils sont purs comme lui, solides, éternels,
Ayant part au bonheur des Etres immortels:
Ainsi je puis, ma sœur, sans faire ici la vaine
Rabaisser aisément votre humeur trop hautaine.
Car qui peut ignorer que l'Astre dont le cours
Compose les saisons, & les mois & les jours,
Est le Dieu dont je tiens ma naissance divine,
Et qui d'un feu secret échauffe ma poitrine ;
Que ma voix est la voix qu'il employe à charmer,
Ceux d'entre les mortels dont il se fait aimer,
Et que des plus beaux arts les écoles sçavantes
Deviennent par mes soins encor plus éclatantes ?
Quand des Peintres fameux les celebres pinceaux
Feront voir dans ces lieux des chefs-d'œuvres nou-
 veaux,
Vous connoîtrez, ma sœur, que leur rare génie
Ne reçoit que de moi sa puissance infinie ;
Que déjà par mes soins ils font voir à la Cour
Des portraits dignes d'eux & du pere du jour.
Ainsi vous ferez mieux sans vous mettre en co-
 lere,
De travailler en paix, & d'apprendre à vous
 taire.

LA

LA PEINTURE.

J'avouë, ma sœur, qu'Apollon est votre pere; que c'est par votre bouche qu'il parle aux hommes un langage tout divin; que pour moi je ne leur parle que par des signes; & que ma naissance ne vous est point connuë. Comme je suis fille qui ne tient pas de grands discours, je vous apprendrai en peu de mots mon origine, & vous ferai voir combien elle est plus ancienne & plus illustre que la vôtre. C'est un secret que je vous avois toûjours caché, pour ne vous donner point de jalousie. Sçachez donc, ma sœur, que je suis fille de Jupiter; que ce Dieu m'engendra lorsqu'il voulut créer l'Univers, & me fit sortir de sa tête, non pas de la même sorte qu'il fit naître Minerve avec l'assistance de Vulcain; mais qu'il m'en tira lui même par sa propre vertu, & par un effort de son pur esprit, afin de se servir de moi pour peindre le Ciel & la Terre, dont les couleurs charment les yeux de tout le monde.

Après que j'eûs couvert les cieux de ce bel azur que vous voyez, j'y figurai ces Signes admirables qui en font l'ornement. Ne vous étonnez plus, ma sœur, si je me sers des signes pour me faire entendre,

puisque c'est le langage du plus grand des Dieux, & le premier par lequel il se fit connoître aux hommes, & leur exprima ses volontez. La lumiere ne fut créée que pour faire voir mes Ouvrages. Ce fut par elle que l'on apperçût que j'avois peint le lambris des Cieux d'une couleur douce & éclatante; que je l'avois enrichi de ces brillans dont il est semé, & dont la disposition marque le chemin par où le Soleil fait sa course.

Ce fut contre cette voûte celeste que je pris plaisir à representer des fleuves, des figures humaines, des animaux, & une infinité de choses qui sont les premieres images de tout ce qu'il y a en l'air, sur la terre & dans les eaux, dont mon pere voulut que je traçasse une idée. Comme je les formai d'une maniere toute celeste, elles sont bien differentes de ce que l'on voit ici bas.

Ce fut moi, ma sœur, qui travaillai à ces riches portiques par où votre pere commence & finit sa carriere. J'employai pour matiere ce pur esprit qui forme l'or dans les entrailles de la terre; & sur cette matiere toute spirituelle je couchai mes plus vives couleurs. Cet Arc, qui paroît dans le Ciel, & qui par sa beauté charme les yeux toutes les fois qu'on le voit, est un premier essay des couleurs dont je voulois me

me servir à peindre la nature. Cependant cet essai parut un chef-d'œuvre à tous les Dieux; & mon pere en ayant été lui-même surpris, le cacha long-tems aux hommes, qui ne méritoient pas la vûë d'une chose si précieuse. Tout ce que vous voyez, ma sœur, de si bizarrement peint dans les nuages, est un effet des premiers jeux de mon esprit. Je donnai ensuite de la couleur à tout ce qui est dans les eaux & sur la terre. J'émaillai les fleurs, je dorai les moissons, j'embellis les fruits de teintes differentes, & figurai mille images bizarres sur les pierres & sur les coquilles. Ce que l'on voit de si extraordinairement peint dans des arbres & contre des rochers, a été fait par le Hazard, qui observant alors ce que je faisois, amassoit ce qui tomboit de mes couleurs, avec lesquelles tâchant à m'imiter, il representoit une infinité de choses.

A mesure que Jupiter créoit les oiseaux, les poissons, & les autres animaux qui sont sur la terre, je les parois de ces mêmes couleurs dont j'avois peint la nature. Mais lorsqu'il eût créé l'homme, ce fut moi, ma sœur, qui travaillai à la belle proportion de ses parties, & qui en les couvrant de teintes admirables, en fis le chef-d'œuvre & le racourci de tout le monde entier.

La Lumiere qui m'avoit vû peindre, voulut imiter ce que j'avois fait : elle déroba de mes couleurs pour s'en servir, & s'enfermant dans des lieux fort secrets, & où elle ne pouvoit entrer qu'avec peine, se plaisoit à copier ce que j'avois peint sur la terre. Mais il est difficile de voir ses Ouvrages, si l'on ne se cache dans les mêmes endroits où elle se retire, pour la surprendre lorsqu'elle travaille.

Les Divinitez des eaux considerant aussi mes peintures avec plaisir, en ont voulu faire des copies; & elles y ont si bien réussi, que vous voyez avec quelle facilité elles sçavent faire un tableau en un moment. Les grands Fleuves même & les Torrens, quoique prompts & impetueux, tâchent souvent de les imiter, mais ils n'ont pas assez de patience pour achever tout ce qu'ils commencent. Il n'y a que les Nimphes des rivieres, des lacs & des fontaines, dont l'humeur est plus douce & plus tranquille, qui ont pris un si grand plaisir dans cette occupation, qu'elles ne font autre chose que representer continuellement tout ce qui s'offre à elles.

Après avoir fini les Ouvrages qui m'avoient été ordonnez, je remontai au Ciel, où je pensois demeurer auprès de mon pere à les contempler; lorsque l'amour, ce Dieu qui aime toutes les belles choses,

vint

vint trouver Jupiter, & lui remontra que pour sa plus grande gloire, il étoit besoin que je demeurasse en terre, & que j'apprisse aux hommes à connoître & à adorer les Dieux. Qu'il étoit vrai que les Nimphes des eaux tâchant d'imiter ce que j'avois peint, representoient bien ce qu'elles voyoient; qu'elles donnoient même du mouvement & de l'action aux choses inanimées; qu'il y avoit dans leurs peintures une verité & une admirable union de couleurs; mais qu'elles étoient si capricieuses qu'on ne pouvoit bien voir leurs tableaux, parce qu'elles les representoient toûjours renversez le haut en bas. Qu'outre cela elles négligent, ou ne sçavent pas leur donner assez de force, ni faire un choix des plus belles choses, peignant indifferemment toutes sortes d'objets. Qu'elles n'avoient pas même une application assez serieuse à leur travail: outre que les Zephirs se divertissoient souvent à corrompre les traits, & à confondre les couleurs de leurs tableaux.

J'ai voulu, dit l'Amour, les engager à faire mon portrait: plusieurs Nimphes des fontaines & des lacs les plus tranquilles témoignoient y prendre plaisir. Mais lorsqu'elles avoient fini mon tableau, je ne pouvois le tirer de leurs mains; & même si-tôt que je m'éloignois, elles effaçoient

ce qu'elles avoient fait, pour mettre une autre chose à la place.

La Lumiere qui represente assez bien la Nature, quand elle travaille enfermée, n'a pû me satisfaire. L'ayant voulu engager à faire le portrait d'un amant pour sa maîtresse, elle n'en pût marquer que les premiers traits. Ainsi, vous voyez bien que pour donner aux hommes des images plus ressemblantes de toutes les Divinitez, il est necessaire que la Peinture retourne parmi eux pour les instruire.

Lorsque l'Amour eût parlé, Jupiter me regardant, Retourne donc, ma fille, me dit-il, & va faire ton sejour sur la terre. C'est là que par les Ouvrages de tes mains tu apprendras aux mortels quel est mon pouvoir. Imprime de toutes parts des marques de ma grandeur; & en leur enseignant ton Art, fais-leur sçavoir combien je leur cache d'autres merveilles qu'ils ne verront jamais pendant leur vie.

Il ne m'eût pas si-tôt parlé, que je partis remplie d'une infinité de nobles idées, pour les communiquer à ceux que j'en trouverois les plus dignes. Je descendis en terre avec l'Amour. Il fut le premier des Dieux dont je fis des images. Je le representai en cent façons differentes, selon les differentes occupations qu'il se donne lui-même. Il m'obligea d'enseigner les pre-
miers

miers traits du deſſein à une jeune fille chez laquelle il logeoit. Ce fut par où je commençai à me faire connoître; & c'eſt, ma sœur, pourquoi l'on a cru que je n'avois pris naiſſance qu'en ce tems-là.

Je montrai enſuite aux hommes la maniere de diſtribuer les jours & les ombres pour donner du relief aux corps. Je leur enſeignai à compoſer toutes ſortes de couleurs; & à s'en ſervir pour imiter mes Ouvrages. Je leur dis de quelle maniere il faut regarder les objets, & leur fis comprendre de quelle ſorte les choſes paroiſſent plus ou moins grandes à la vûë. Je leur appris à répandre ſur leur tableaux une lumiere qui imitât bien celle de la nature; à connoître que la beauté vient de la proportion des parties, & comment il faut faire choix des plus belles; de quelle ſorte il faut ſe conduire pour bien marquer la force & la diminution de l'air dans les objets les plus proches & les plus éloignez; ce que l'on doit étudier pour bien exprimer les divers mouvemens du corps, & les differentes paſſions de l'ame; enfin, comment l'on doit repreſenter la beauté, & les graces mêmes qui ſe trouvent dans chaque choſe.

L'Amour ravi de voir tous les ſoins que je prenois pour apprendre aux hommes tant de merveilles, parloit de moi dans

tous les lieux où il se trouvoit, & me faisoit rechercher de tout le monde. J'apprenois aux Amans à déclarer leurs passions par des caracteres tout mysterieux. Je leur faisois voir la personne même qu'ils aimoient, quoiqu'absente; & j'en figurois des images non pas semblables à celles que vous faites, ma sœur, que chacun peut considerer à sa fantaisie, & se representer comme il lui plaît, mais des images veritables, & où la nature sembloit avoir formé une seconde personne.

Ce fut donc par moi, ma sœur, quoique vous puissiez dire, que les hommes comprirent la nature & l'excellence des Dieux. Je leur en figurai, d'une maniere proportionnée à leur intelligence, la grandeur & les hautes qualitez. Ils apprirent aussi de moi à découvrir aux Dieux mêmes les sentimens de leur cœur, par des figures qu'ils gravoient de toutes parts pour marque de leur veneration. L'on ne parloit point de vous alors, ma chere sœur, & ce ne fut qu'en considerant la beauté de mes travaux, que l'imagination votre mere devint amoureuse d'Apollon. Elle étoit ma confidente, & les Dieux l'avoient donnée aux hommes pour leur aider à mieux entendre ce que je leur enseignois, & rendre leur esprit capable de comprendre la sublimité de mes mysteres. J'avois si sou-

si souvent peint le visage de ce Dieu que vous appellez votre pere, & elle m'en avoit ouï dire de si grandes choses, qu'elle en devint passionnée. Vous ne pensiez peut-être pas que je fusse si bien informée de ce qui vous regarde. Cependant il faut que vous sçachiez que j'ignorois moins que personne tout ce qu'elle faisoit pour se faire aimer de lui. Je reconnus bien-tôt après, qu'elle avoit reçû des gages de son amour. Pendant le tems de sa grossesse, elle ne cessoit de le rechercher ; & lorsqu'il se retiroit chez Thetis, elle couroit toute seule parmi l'obscurité des tenebres pour le trouver. Elle traversoit le palais du Sommeil, elle passoit au milieu des Songes & des Visions ; & parce qu'elle ne pouvoit s'empêcher de les regarder, cela fut cause que vous en fûtes beaucoup marqué. Enfin le terme de son accouchement arriva, & ce ne fut qu'avec des fureurs & des transports extraordinaires qu'elle vous mit au monde. Elle se retira sur le Mont Olympe, pour ne vous pas montrer d'abord dans cet état où vous étiez. Apollon & ses sœurs prirent soin de vous pendant que vous demeurâtes assez long-tems cachée dans les bois à cause de ces marques que vous aviez contractées dans le ventre de votre mere. Ce fut pour tâcher d'effacer ces defauts que votre pere fit naître une fontaine pour vous y

V ij laver

laver: mais ses soins & ceux de ses sœurs n'ont pu empêcher qu'il ne vous soit demeuré quelques taches, que vous voulez faire passer pour des graces & des avantages de la nature.

LA POËSIE.

Vous nommez des defauts ce que chacun admire.
Ce feu saint & sacré qu'Apollon seul inspire,
Cet air noble & pompeux, ces charmes, ces appas,
Sont en moi des beautez qui ne vous plaisent pas.
Telle grace en effet si rare & peu commune,
N'est point une faveur que fasse la fortune.
Ces nobles qualitez sont des presens des Dieux,
Qui m'élevent en haut, & m'approchent des Cieux.
Si d'un œil pur & sain sans un danger extrême,
Vous pouviez reflechir vos regards sur vous-même,
Vous verriez vos couleurs & vos traits si vantez
Souvent pleins de défauts & de difformitez.
Mais ce fâcheux aspect vous rendroit malheureuse;
Votre occupation vous seroit ennuyeuse;
Et ne trouvant en vous rien de bon ni de beau,
Vous quitteriez alors & palette & pinceau.
Aussi de Jupiter la suprême assistance
A voulu vous priver de cette connoissance;
& pour entretenir sur terre vos travaux,
Vous donner des plaisirs exempts de plusieurs maux.
Ainsi sans trop penser aux choses que vous faites,
Et vous mettre en état de les rendre parfaites.
D'un seul œil bien souvent sans raison & sans choix

L'on vous voit regarder cent choses à la fois:
Ce qui fait que l'on prend votre noble exercice
Pour un jeu de l'esprit & pour un pur caprice.

LA PEINTURE.

IL est vray, ma sœur, que pour voir avec plus de justesse, & pour mieux juger de toutes choses, je ne me sers quelquefois que d'un œil; & si je m'applique à observer tout ce qui se presente à moi, c'est afin de ne rien imiter qui ne soit vrai. Mais vous, ma sœur, dès vos plus jeunes ans l'on jugea de ce que vous feriez un jour. Car outre que vous étiez fort encline à ne dire guéres la verité, vous étiez si prompte, & l'on peut dire si étourdie, que vous parliez de toutes choses sans les connoître. Les sœurs de votre pere faisoient leur possible pour vous corriger, & pour vous instruire : mais au lieu de bien recevoir leurs avis, vous preniez differens caracteres, & teniez des discours où l'on n'entendoit rien. Quelquefois au retour du Mont Olympe ou du Parnasse, après avoir consulté les Muses, vous rendiez visite aux Nimphes des eaux. Combien de fois vous ai-je trouvée assise auprès d'elles, attentive à les regarder, & à considerer la beauté de leurs Ouvrages ? Ce fut ce qui dans la suite vous fit naître l'envie de vous atta-

tacher à moi. Vous obfervâtes foigneufement de quelle maniere je travaillois à former les images des Dieux & des grands hommes; de quels traits je me fervois pour de moindres fujets, & comment j'employois les couleurs pour peindre toutes fortes de chofes.

Votre mere vous exhortoit fouvent à imiter ce que je faifois, & à me tenir compagnie : c'eft pour cela qu'on a crû que vous étiez veritablement ma fœur, étant prefque toûjours auprès de moi à expliquer par des mots choifis ce que je reprefentois par mes peintures.

Je pourrois vous faire fouvenir de cent chofes que j'ai produites, & que vous avez copiées depuis. Mais comme ce que j'ai fait, fubfifte toûjours, & qu'il ne faut qu'avoir des yeux pour connoître la verité de ce que je dis, ce feront mes Ouvrages qui parleront pour moi. Ainfi j'abregerai mon difcours, qui contre ma coûtume n'a déjà été que trop long. Car c'eft à vous qu'il faut laiffer ce grand nombre de paroles que les Dieux vous ont données en partage, & par lefquelles vous prétendez vous rendre confiderable. Je vous laiffe donc ce langage fublime, & ces expreffions extraordinaires dont votre pere fe fert lui-même pour faire des reponfes ambiguës, & où l'on ne comprend rien. Imitez-le, ma fœur;

sœur; & pour abuser le monde par vos Portraits, faites de la laideur une parfaite beauté : pour moi, je ferai toujours voir les choses telles qu'elles sont. Mais j'apperçoi l'Amour qui nous regarde. Comme il vient à propos pour juger de nos differends, nous pouvons nous découvrir à lui, puisqu'il y a long-tems qu'il nous connoît.

L'AMOUR.

JE sçai déjà le sujet de vos contestations, & je m'étonne que deux sœurs aussi spirituelles & aussi agréables que vous, s'arrêtent à disputer ensemble, pendant que chacun admire vos rares qualitez. Il n'est point question de sçavoir vos âges, ni laquelle de vous deux est l'aînée. La jeunesse est si avantageuse, que pour mieux plaire à tout le monde, j'aime à paroître toûjours enfant. L'on considere les personnes par leur merite & par leurs services. Je voudrois avoir assez de credit auprès de vous, pour vous mettre bien ensemble. Il y a long-tems que je vous connois, & que de l'une & de l'autre j'ai reçû plusieurs services en diverses rencontres. Parmi les bons offices que vous m'avez rendus, j'ai assez de fois éprouvé combien toutes deux vous êtes difficiles à gouverner, pour ne pas dire capricieuses. Mais parce que je suis soup-
çonné

çonné de ne pas suivre les regles de la raison dont on prétend que je ne veux point reconnoître l'empire, je n'entreprendrai pas aussi de vous juger. Soumettez-vous aux ordres de ce grand Roi, dont la presence embellit ces lieux, qui est aujourd'hui l'arbitre & les delices de tout le monde. C'est pour lui que j'ai pris soin de rendre cette demeure si agréable, en y faisant venir les Graces & les Plaisirs; que pour l'orner, j'y appelle tous les beaux Arts : & c'est pour lui que vous devez travailler l'une & l'autre à meriter son estime, & reconnoître l'accuëil favorable qu'il vous fait.

Mais pour lui en donner des marques, travaillez sur differens sujets. Ce puissant Prince vous en fournit un assez grand nombre, par lesquels vous pourrez representer tant de nobles qualitez qui le font admirer de toute la terre. Sans chercher dans les siecles passez des exemples de ce qu'ont fait les anciens Heros pour les comparer à ses actions miraculeuses, attachez-vous à bien raconter ce qu'il a fait, qui ne trouve rien de comparable dans toutes les Histoires.

LA

LA POËSIE.

Pour moi je chanterai sur la terre & sur l'onde
Les hautes actions du Monarque François.
 Et je dirai par tout le monde:
Louïs, le Grand Louïs est le plus grand des
 Rois.

Tant d'illustres vertus qu'on voit en sa personne
Eternisent son nom en mille & mille lieux:
 N'eust-il ni Sceptre, ni Couronne,
Il merite d'avoir place parmi les Dieux.

LA PEINTURE.

ET moi je representerai ses vertus & ses actions en tant de nobles manieres, par des traits si grands & des couleurs si vives, que j'obligerai le tems à respecter mes Ouvrages.

L'AMOUR.

SI l'une raconte les grandes vertus de ce Prince incomparable, & fait une image des beautez de son ame, c'est à l'autre à bien exprimer ses actions heroïques, & tant de choses memorables qui sont l'admiration de toute la terre. Songez seulement à representer fidellement ce que vous voyez, afin que les siecles à venir puis-

puissent encore le voir dans l'état où il paroît aujourd'hui à tout l'Univers.

Comme l'Amour eût cessé de parler, je sortis du lieu où j'étois; & croyant en être assez connu, je m'avançai, & lui dis: O toy, qui sçais combien j'ai toûjours respecté ton pouvoir! puisque tu in-inspires à notre Grand Monarque cette noble passion qu'il a pour les belles choses, quoique mon nom ne merite pas d'aller jusques à lui: toutefois, comme il n'ignore pas que je mets toute ma gloire à contribuer ce que je puis aux travaux qui rendent son regne si glorieux; qu'il a même eû plusieurs fois assez de bonté pour recevoir favorablement les foibles témoignages que j'en ai donnez: je te prie, Amour, de vouloir faire connoître à ce grand Prince que tu m'as trouvé dans ces lieux méditant sur les belles actions de sa vie. La Poësie que voilà peut dire que je n'ai point de plus grande joye que d'entendre de sa bouche les loüanges qui lui sont legitimement dûës. Et pour la Peinture continuai-je, en me tournant de son côté, elle sçait combien je me suis occupé à faire valoir ses Ouvrages, & à decouvrir les secrets de son Art, afin de laisser à la posterité, des images dignes de ce grand Roi, & d'apprendre

prendre à toute la terre les merveilles que nous avons le bonheur de voir.

L'Amour m'ayant écouté, me fit signe de le suivre; & comme pour lui obéir je voulois sortir du lieu où j'étois, j'entendis un grand bruit qui me fit tourner la tête d'un autre côté.

Il est vrai qu'alors j'ouvris à-demi les yeux; & voyant dans l'allée la plus proche de l'endroit où je m'étois endormi, toute la Cour qui suivoit le Roi, je fus extrémement surpris. Cependant me trouvant encore possedé de l'erreur de mon songe, je cherchois à joindre le faux & le vrai. Il me semble que je regardois si l'Amour ne s'approchoit point du Roi pour me rendre quelque bon office, & je fermai les yeux pour ne me pas detromper si-tôt, & pour goûter plus long-tems la douceur d'une si aimable rêverie.

Vous aurez donc, mon cher Cleogene, de la joye d'apprendre que je suis presentement de votre avis, & qu'une si agréable aventure est une nouvelle raison à alleguer pour prouver que le Sommeil est le plus charmant de tous les Dieux.

A. F.

TABLE

TABLE

DES MATIERES, CONTENUËS en ce Tome Quatriéme.

A.

Académie de Peinture & de Sculpture établie à Paris. 179
Adoration du Veau d'or, peint par le Poussin. 24
Alexandre Veronese. 176
Alexandre VI. (Pape) 377
Alfonse du Fresnoy. 417
André Camacée. 167
André Ouche. *ibid.*
André Sacchi. *ibid.*
André. (Saint) 336
Apartemens des Tuilleries peints par N. Mignard. 222. & suiv.
Armand Swanvert. 223
Armide & Regnauld peints par le Poussin. 25
Audran. 396
Aveugles gueris par Notre Seigneur. 61

B.

Bailly. (Jacques) 396
Bain de femmes du Poussin. 24
Baltasar Marci. 329
Baptême de S. Jean du Poussin. 59
J. Baptiste de Champagne. 395
Barthelemi. 395
Bartholet Flamaël. 330
Baudesson. (Nicolas) 396
Baugin. (Lubin) 417
Belin. 416
Berretin (Pietre) de Cortone. 167
Bicheur. (Le) 214
Blanchart. (Jean) *ibid.*
Bacchanales du Poussin. 27. & 146
Bosse. (Abraham) 360
Bobrun [Henri] 333
Boule. 426
Boulogne. 309
Bourbon. [D. & M.] 178
Boudon. [Sebastien] 240
Bousonnet Stella. 396
Brebiette. [Pierre] 404

C.

Calabresse. [Le] 178
Camacée. 167
Cani. [De] 426
Charmois. [Mr de] 179 & 183
Champagne (Philippe de) 312
Chaperon. 406
Charmeton. 328
Château. 397
Chauveau. 330

Ciro-

TABLE DES MATIERES.

Ciro-Ferri. 171
Cleante. 175
Cleobis & Biron peints par Loyr. 383
Corneille. (Mich.) 213
Cortone. (P. Berretin de) 168
Cotelle. 426
Courtois. ibid.

D.

Darius ouvre le Tombeau de Semiramis. 263
Description d'un Mausolée, envoyé à Bourdon. 245
Discours de Mr Poussin à Mr de Noyers, sur la Galerie du Louvre. 40
J. Dominique. 167
Dominique Bourbon. 178
Dorigni. 214
Duchesne. 315
Daniel du Moustier. 403

E.

Ekman. 359
Esclaves, il leur étoit défendu parmi les Grecs de faire profession de la peinture. 436
Eustache le Sueur. 383
Etablissement de l'Academie Royale de Peinture & de Sculpture. 179

F.

C. Ferri. 171
Le Févre. 328
Le Févre de Venise. 337

Fioravente. 179
Flamaël. 330
La Fleur Lorrain. 426
Fouckers d'Allemagne. 36
Fouquieres. 34. 416
Francart. 425
François. (Sim.) 268
Franchisque Milet. 426
Furius Camillus qui renvoye les enfans des Faleriens. 25
Du Fresnoi. 417

G.

Galerie de l'Hôtel de la Vrillere peinte par Perier. 204
Galerie de Mr de Bretonvilliers, peinte par Bourdon. 264
Galeries du Palais Cardinal, peintes par Champagne. 318. & 321
Galerie de l'Hôtel de Seneterre & autres Tableaux peints par Loyr. 384
Gaspar Marci. 395
Gaspar du Ghet. 164
Gelée. (Claude) 167
Le Gendre. 240
George l'Allemand. 403
Gervaise. 240
Giffey. 328
Grotte de Versailles. 329
Gribelin. 425
Guerin Loüis. 359
Du Guernier. 205
Guillain. 205
Guillerot. 416

H.

TABLE

H.
Hanse. 205
Herard. 332
Hercule, qui enleve Déjanire, peint par le Poussin. 26
Hire. (Laurent de la) 205
Histoire de S. Bruno, peinte aux Chartreux par le Sueur. 184
Histoire de la mort du Pape Alexandre VI. 377
Histoire de Niobé. 231
Huret. (Greg.) 240
Hutinot. 395
Hyacinthe changé en fleur. 237

I.
Jacques Stella. 406
J. Baptiste de Champagne. 396
Jean Dominique. 167
Jean le Maire. 414

L.
Labrador. 179
Lanse. 214
Lettre du Roi à Mr Poussin. 30
Lettre de Mr des Noyers au même. 28
Lettres de Mr Poussin. 47. 55. 64. 67. 160.
Lettre du Sieur Jean du Ghet. 78
L. Lambert. 240
N. Loyr. 361

M.
Le Maire Jean. 414
Le Maltois. 179
La Mane, Tableau du Poussin. 120
B. Marci. 329
G. Marci. 395
Mario di Fiori. 178
Matthieu. 328
Matthieu Bourbon. 178
Maugis Abbé de Saint Ambroise. 315
Le Mercier. 38
Merite des Peintres qui ne travaillent pas à des Histoires. 398
Metamorphoses peintes par le Poussin. 85
Metamorphose de Clitie. 236
Michel Ange des Batailles. 179
Michel del Campideglio. 178
Michel-Ange de Volterre. 426
N. Mignard. 216
Migon. 360
Fr. Milet. 426
Le Morne. 214
Montbeliard. 426
Montagne. 214
Monnoyes & Medailles. (Des) 307
Moralitez peintes par le Poussin. 86. & suiv.
Mort du Cardinal Mazarin. 222
Mort de Mr le Chancelier Seguier. 272
Mort du Pape Alexandre VI. 381
J. Mosnier. 404
Moüellon. 215
Moustier. (Nic. Du) 239
Moustier. (Dan. Du) 403
Moyse qui frape le Rocher. 24. 60

Moyse

DES MATIERES.

Moyse exposé sur les eaux, peint par le Poussin. 64. Le même sauvé. 62. & suiv. Le même qui foule aux pieds la couronne de Pharaon. 116
Muses, peintes aux Tuilleries par N. Mignard. 252

N.

Les Nains, freres. 215
Naissance de Bacchus, peinte par le Poussin. 65. & suiv.
Nanteüil. 425
Nicasius. 360
Nocret. 272

O.

Orage peint par le Poussin. 160
Orion, Tableau du même. 66
Ouche. (André) 167
Ouvrages faits par Loyr dans le Palais des Tuilleries. 385

P.

Païsages du Poussin. 59
Pan & Syringue, peints par le même. 25
Passage de la Mer Rouge, Tableau du Poussin. 24
Patel. 426
Peintres François, qui n'ont pas été du corps de l'Academie. 404

Peintures de N. Mignard aux Tuilleries. 223
Peintures de Mosnier à Chartres & autres lieux. 405
Perier. 203
Person. (Charles) 215
Pinager. 203
Physionomie. (De la) 359
Plate Montagne. 214
Poissan. Thibaud. 215
Popliere. 330
Le Poussin. 3
Pyrrhus, Tableau du Poussin. 83

Q.

Quillerié. 239

R.

Rabel Daniel. 404
Ravissement des Sabines du Poussin. 24
Ravissement de S. Paul du même. 51. & 60
Rebecca, Tableau du Poussin. 99. & 102
Representation funebre, faite aux Peres de l'Oratoire par l'Academie de Peinture & de Sculpture à la mort de Mr le Chancelier Seguier. 273
La Richardiere. 404
Rose. (Salvator) 179
Roux (Les) en aversion. 353

TABLE DES MATIERES.

S.

A. Sacchi. 167
Sept Sacremens, (Les) par le Poussin. 53
Saisons (Les quatre,) du même. 66
Salon du Palais Barberin. 168
Salvator Rose, ou Salvatoriel. 178
La Samaritaine du Poussin. 66
J. Sarazin. 214
De Somme. 179
A. Stella Boussonnet. 396
J. Stella. 406
F. Stella. 414
Ar. Svvanvert. 203
Le Sueur. 183
Sujets allegoriques, peints par le Poussin. 86. & 87
Superstitions des Italiens. 381

T.

Tableau de la Chapelle de Saint Germain en Laye, du Poussin. 33
Tableaux du Sueur en plusieurs Eglises & Maisons de Paris. 184. 196. & 200
Tableaux de Champagne en plusieurs Eglises. 316. & suiv.
Tableau de la Vierge, du même. 52. 59. 65
Tableau du Poussin aux Jesuites. 39
Tableau de la prise de Jerusalem par l'Empereur Titus, du même. 18
Tableaux de Champagne à Vincennes & aux Tuilleries. 325
Tableaux de N. Mignard à la Chartreuse de Grenoble & aux Tuilleries. 222
Tableau de Cleobis & Biron, peint par Loyr. 383
Tableau de Nocret à S. Cloud. 272
Tableau de Solarion. 404
L. Testelin. 202
Tombeau du Roi de Suede. 260
Tombeau de Semiramis. 263
Tombeaux antiques trouvez à quatre milles de Rome. 372. & suiv.
Triomphe de Neptune, du Poussin. 27

V.

Vanboucle. 437
Vanlo. 239
Vanmoi. 214
Vanobstat. 219
Varin. 306
Velasque. 175
Veronese (Alex.) 176
Vignon. (Claude) 239
Ulysse chez le Roi Nicomede, du Poussin. 65

X.

Xavier, (S. François) peint par le Poussin. 38. 39. 45. 118

Fin de la Table du Tome Quatrième.

www.ingramcontent.com/pod-product-compliance
Lightning Source LLC
Chambersburg PA
CBHW070952240526
45469CB00016B/142